影视与传播丛书

中外经典纪录片案例赏析

ZHONGWAI JINGDIAN JILUPIAN ANLI SHANGXI

王长潇　宋昕睿　刘瑞一 ◎ 主编

·广州·

版权所有　翻印必究

图书在版编目（CIP）数据

中外经典纪录片案例赏析/王长潇，宋昕睿，刘瑞一主编．—广州：中山大学出版社，2017.1

（影视与传播丛书）

ISBN 978-7-306-05884-3

Ⅰ．①中…　Ⅱ．①王…②宋…③刘…　Ⅲ．①纪录片—电影评论—世界　Ⅳ．①J905.1

中国版本图书馆 CIP 数据核字（2016）第 256626 号

出 版 人：徐　劲
策划编辑：邹岚萍
责任编辑：邹岚萍
封面设计：曾　斌
责任校对：刘丽丽
责任技编：何雅涛
出版发行：中山大学出版社
电　　话：编辑部 020-84110771，84113349，84111997，84110779
　　　　　发行部 020-84111998，84111981，84111160
地　　址：广州市新港西路135号
邮　　编：510275　　传　真：020-84036565
网　　址：http://www.zsup.com.cn　E-mail：zdcbs@mail.sysu.edu.cn
印 刷 者：佛山市浩文彩色印刷有限公司
规　　格：787mm×1092mm　1/16　15.25 印张　306 千字
版次印次：2017 年 1 月第 1 版　2020 年 7 月第 2 次印刷
印　　数：3001—6000 册　定　价：32.00 元

如发现本书因印装质量影响阅读，请与出版社发行部联系调换

本书为"中央高校基本科研业务费专项资金资助"(Supported by "the Fundamental Research Funds for the Central Universities")结项成果,项目批准号:SKZZY2015077。

内容简介

本书既有对纪录片选题、策划、内容、创作、运作模式、发展趋势上的宏观审视，又有对一个具体节目的影像结构、叙事文本、影像表达的微观关照；既有按照国内外纪录片发展历程中典型案例的纵向梳理，又有对国内外同类纪录片典型案例的横向比较，编写风格具有典型性、针对性、实用性、时代性、开放性等特点。

本书具有内容多元面广、内在组织逻辑严谨、案例经典且搭配合理、理论与实践紧密结合等特色，符合新闻传播学、影视传播学、视听新媒体等专业的研究生及本科生的教学要求。

本书适用范围较广，既可作为新闻学、传播学、影视学、广播电视学、网络与新媒体等专业的本科生与研究生的教材，也可作为媒体从业人员与纪录片爱好者的参考书。

目　录

第一章　《人生七年》系列的时光雕刻 ………………………………… 1
第一节　《人生七年》系列的生命意义 …………………………… 2
一、震撼人心的时间跨度 …………………………………………… 2
二、真实人生的"戏剧之美" ……………………………………… 4
三、从阶级到人生的社会思考 ……………………………………… 8
第二节　《人生七年》系列的美学特征 …………………………… 10
一、多元的镜头组合 ………………………………………………… 10
二、主题先行与后行 ………………………………………………… 12
三、开放的叙述结构 ………………………………………………… 14
第三节　《人生七年》系列的创作理念 …………………………… 16
一、非功利化的创作心态 …………………………………………… 16
二、迈克尔·艾普特及其作品 ……………………………………… 17

第二章　《鸟瞰中国》的影像魅力 ……………………………………… 22
第一节　《鸟瞰中国》的形象展示 ………………………………… 23
一、作品结构与内容 ………………………………………………… 23
二、故事化的叙事逻辑 ……………………………………………… 25
第二节　《鸟瞰中国》的形象塑造 ………………………………… 28
一、《鸟瞰中国》中的航拍 ………………………………………… 28
二、《鸟瞰中国》的其他拍摄手法 ………………………………… 33
三、采访在《鸟瞰中国》中的运用 ………………………………… 35
四、《鸟瞰中国》的镜头语言 ……………………………………… 36
第三节　《鸟瞰中国》的形象输出 ………………………………… 37
一、纪录片与国家形象的构建 ……………………………………… 38
二、创新国际传播模式 ……………………………………………… 40

第三章 《海洋》里的"天·地·人"

第一节 尊重自然
- 一、真实是生命 47
- 二、专业更敬业 48
- 三、时间酝酿的珍品 52

第二节 追问生命
- 一、纵贯天地的结构 53
- 二、音画并重的叙事 54
- 三、隐喻的追问 56

第三节 思考生态
- 一、骨感的现实 58
- 二、生态的探求 59
- 三、昂贵的梦想 60

第四章 《超级中国》的"他者"呈现

第一节 《超级中国》的叙事结构
- 一、全景式作品结构 66
- 二、多线故事性叙事 69

第二节 《超级中国》的文化呈现
- 一、从文化认识基础看 72
- 二、从艺术性层面看 73
- 三、从制作主体看 76

第三节 《超级中国》的跨文化传播
- 一、优秀的文化呈现力 78
- 二、优越的文化传播力 80

第五章 《激流中国》的"异国监督"

第一节 《激流中国》的叙事与呈现
- 一、《激流中国》的叙事手法 86
- 二、《激流中国》的拍摄特点 91

第二节 不同的声音：《激流中国》VS《中国力量》
- 一、《激流中国》与《中国力量》的差异 95
- 二、《激流中国》与《中国力量》差异背后的原因 99

第三节　从《激流中国》看外媒的"异国监督"　103
一、NHK眼中的中国　103
二、"被扭曲的中国"：外媒对中国的偏见　107
三、伪舆论监督——"异国监督"　108
四、面对"异国监督"的中国媒体　108

第六章　《互联网时代》的人文情怀　114
第一节　"高冷"《互联网时代》为何受热捧　116
一、以人文全景化视角链接时代热点　116
二、研究进路中探求知识的深度再现聚合　117
三、客观中立的阐释态度，人文浪漫的情感温度　121
第二节　《互联网时代》的叙事与表达　121
一、叙事结构——系统化影像叙事的"板块并置"　122
二、叙事元素的调度——系统化叙事布局　122
三、叙事策略——时空交错的去故事化表达　125
四、叙事视觉表达——艺术与科技的结合　127
第三节　从《互联网时代》看科技类纪录片的制作传播　129
一、开放、协作、共享的产业化创作模式　130
二、人文关怀的创作理念　132
三、互联网思维下新媒体整合传播　132

第七章　《我们的孩子》足够坚强吗　139
第一节　《我们的孩子》的成功之道　140
一、选取鲜明特征的物象　140
二、服务于主题的剪辑风格　142
三、大众但又聚睛的选题　143
四、把价值判断留给观众　145
五、更有代入感的叙事策略　146
第二节　《我们的孩子》的不足之处　147
一、小样本难以保证实验的科学性　147
二、纪录片未反映英国教育的全貌　147
三、纪录片停留在创作者的固有认知里　149
四、场景的"预先设置"　150

五、选择性使用素材…………………………………………………… 151
　　六、真人秀色彩明显…………………………………………………… 152
第三节　《我们的孩子》的"艺术"与"真实"………………………………… 153
　　一、"艺术"和"真实"的关系………………………………………… 153
　　二、"编导意识"对纪录片的介入…………………………………… 154
　　三、如何看待纪录片的娱乐化倾向………………………………… 156
　　四、从纪录片看东西方教育………………………………………… 156

第八章　《华氏911》的自由焚毁……………………………………… 167
第一节　《华氏911》的政治诉求与个人介入………………………… 169
　　一、政治与纪录片的一次完美结合………………………………… 169
　　二、摩尔的个人介入………………………………………………… 171
　　三、个性化的解说与配音…………………………………………… 172
第二节　《华氏911》的纪实风格与艺术表达………………………… 173
　　一、从技术角度看…………………………………………………… 173
　　二、从艺术角度看…………………………………………………… 177
第三节　从《华氏911》看政治娱乐化………………………………… 180
　　一、美国政治的娱乐化……………………………………………… 180
　　二、政治娱乐化下的媒介社会责任………………………………… 182

第九章　《穹顶之下》的中国雾霾……………………………………… 187
第一节　《穹顶之下》的叙事模式……………………………………… 188
　　一、多元化叙述视角………………………………………………… 188
　　二、渐进式的叙事结构……………………………………………… 193
　　三、显隐两层面的叙事策略………………………………………… 194
第二节　《穹顶之下》的传播策略……………………………………… 202
　　一、意见领袖　强势回归…………………………………………… 202
　　二、传播时机　精准敏感…………………………………………… 203
　　三、选题重大　制作精良…………………………………………… 203
　　四、渠道创新　平台助推…………………………………………… 204
第三节　《穹顶之下》的发展路径……………………………………… 205
　　一、人文视角的社会关切…………………………………………… 205
　　二、开放、协作、共享的运作模式………………………………… 207

三、媒介融合背景下的纪录片整合传播模式 …………………… 209

第十章 《雪崩》的融合效应 …………………………………………… 214
第一节 《雪崩》的制作与体验 ………………………………………… 215
　　一、以大数据技术挖掘受众关心的热点 ………………………… 216
　　二、以"阅读为主"的体验感 …………………………………… 217
　　三、根据新媒体特性制作融合新闻 ……………………………… 220
第二节 《雪崩》的叙事与呈现 ………………………………………… 222
　　一、叙事模式的交流性 …………………………………………… 222
　　二、叙事内容的可视化 …………………………………………… 223
第三节 《雪崩》的热议与思考 ………………………………………… 226
　　一、《雪崩》代表新闻业的未来吗 ……………………………… 226
　　二、如何看待《雪崩》 …………………………………………… 227

后　记 …………………………………………………………………… 232

第一章 《人生七年》系列的时光雕刻

【案例导读】

《人生七年》系列

"Give me a child until he is seven and I will show you a man." 是1964年由英国格拉纳达（Granada）公司拍摄并播出的40分钟纪录片 7up 的主题。英国纪录片 The Up Series（《人生七年》系列）选取了来自英国不同地区和社会阶层的14个7岁孩子，用纪录片的手法拍摄他们的生活、言谈和对特定问题的看法。随后的49年，每隔7年，摄制组都会跟踪拍摄，重新采访这群人，记录他们的生活和成长。2012年播出的 56up 是该系列纪录片的第八集，当年的孩童已经步入天命之年。

跟随导演迈克尔·艾普特的镜头，仿佛按下时间的快进键，从粗糙的黑白画面到高清的彩色画面，14个孩子半个世纪的

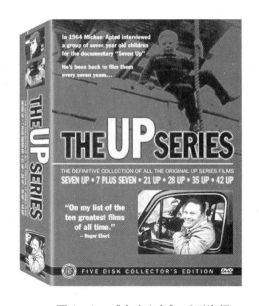

图1-1 《人生七年》系列海报

真实人生再现：他们经历了结婚、离婚和再婚；经历了就业、失业和觅得人生兴趣所在；有过背叛，有过妥协，有过追求；有的曾深陷精神疾病不能自拔，有的幸福美满……他们孩童时期的天真和对未知的憧憬，少年时期的叛逆与无所畏惧，壮年时期的幸福或不幸、知足或抗争，中年时期的依然洒脱，一幕幕直白地展露出来，原生态的生活剧本给我们带来了更多的震惊与思考。

该系列的纪录片每每播出都会在欧美获得极高的收视率，在业界也颇受赞誉。著名影评人罗杰·伊伯特称这部纪录片"对电影具有启发意义，是对电影这种媒介的

崇高运用",并且成功"渗透到生命中最核心、最神秘的部分"。① 2000 年《人生七年》系列被英国电影协会评为 100 部最好的英国电视节目之一;2012 年该系列的第八部 56up 获"皮博迪奖",该奖代表了全球纪录片创作的最高成就。

第一节 《人生七年》系列的生命意义

一、震撼人心的时间跨度

《人生七年》系列纪录片最大的魅力是展现了时间的流逝感,让时光来雕刻每个人的生命。7 年一次,持续 49 年的拍摄,让我们深深见识到了时间的力量。在漫长的时间面前,我们能做的很少,迈克尔·艾普特唯一能确定的是 14 位主人公人选,至于他们各自的生命故事如何演绎、发展,谁都无法预料,只能交由时间去描画。无论是在制作的过程中,还是在观看的过程中,整个纪录片带给我们的既是震撼,又有着深深的无力感。相比之下,时间才是这一系列纪录片真正的导演,更是隐藏在幕后的主角。

观看《人生七年》系列纪录片,就像是参加七年一届的同学会,从中可以看到大家不可逆转的成长经历:谁通过钻研成为大学老师,谁通过努力成为中产阶级,谁在破旧的社区里生养儿女,谁在慈善中寻找生活的意义,谁在自我否定中不断流浪……从天真孩童到懵懂少年,从懵懂少年到步入婚姻,从步入婚姻到孕育生命,从养育子女到拥有孙辈……人生的轮回就这样真实地摆放在面前。当年 14 个曾在游乐场里无忧无虑地疯玩着的天真无邪的孩子,现在都在自己的人生轨道上努力生活,安心老去。观看影片,仿佛眼睁睁看着时光流逝,难以自拔,心头不觉生出隐隐作痛的悲悯之情,感慨人生无常,却又无法不继续看下去。

拍一部纪录片并不难,同样是拍摄幼儿题材,张以庆的《幼儿园》就把一群学龄前孩童拍得极为生动,社会意蕴极为丰富。但是导演迈克尔·艾普特的厉害之处在于 7 岁只是他拍摄的起点,他让时间做导演,用时光去雕刻那群孩子的未来,他要做的只是忠实地观察、记录和拍摄。而随着 50 多年的拍摄,他也从青年步入老年。"七年一轮,跟随时间的脚步,锲而不舍地拍下去,每隔七年,这群孩子就出现在观

① 转引自郝烨.《人生七年》从阶级到生命的记录 [J]. 中国电视,2014(7).

第一章　《人生七年》系列的时光雕刻

众面前，继续讲述他们新近七年发生的人生故事"①。经过半个世纪的跟踪拍摄记录，最终我们看到一群乳牙残缺、童言无忌的可爱孩童在屏幕上变成谈吐世故的少年男女，最后变成发疏鬓白、身材臃肿的老头老太，仿佛按下人生的快进键。观众仿佛拥有了"上帝之眼"，看着每个人在岁月的雕琢下发生着变化。

艾普特用他几十年的追踪拍摄基本验证了他当初的社会学命题：要实现不同社会阶层之间的流动是很难的，富人孩子基本不会偏离精英社会的培养期望，穷人孩子仍然无法脱离底层生活。像安德鲁、约翰这样的富人孩子一直没有偏离制造精英的传送带，他们从小就有着明确的目标，从富人区私立学校到牛津、剑桥，再进入律师、政界之类精英行业；而像西蒙、保罗、杰茜那样的底层孩子，温饱刚得到保障，不敢也无法想象未来，在之后的人生路上似乎也从来没有去争取冲破头上的玻璃天花板，一路按部就班地经历了辍学、早婚、多子、失业等底层命运。当然，也有例外，如家境贫寒的乡村孩子尼克后来考上牛津大学物理系，当上了大学教授。

表1-1　纪录片最初14个主人公的参与情况

	Age (Year)	7 (1964)	14 (1970)	21 (1977)	28 (1984)	35 (1991)	42 (1998)	49 (2005)	56 (2012)
1	Andrew	✓	✓	✓	✓	✓	✓	✓	✓
2	Charles	✓	✓	✓	✗	✗	✗	✗	✗
3	John	✓	✓	✓	✗	✓	✗	✓	✓
4	Suzy	✓	✓	✓	✓	✓	✓	✓	✓
5	Jackie	✓	✓	✓	✓	✓	✓	✓	✓
6	Lynn	✓	✓	✓	✓	✓	✓	✓	✓
7	Sue	✓	✓	✓	✓	✓	✓	✓	✓
8	Tony	✓	✓	✓	✓	✓	✓	✓	✓
9	Paul	✓	✓	✓	✓	✓	✓	✓	✓
10	Symon	✓	✓	✓	✓	✗	✓	✓	✓
11	Nick	✓	✓	✓	✓	✓	✓	✓	✓
12	Peter	✓	✓	✓	✓	✗	✗	✗	✓
13	Neil	✓	✓	✓	✓	✓	✓	✓	✓
14	Bruce	✓	✓	✓	✓	✓	✓	✓	✓

① 应为众.英国大型纪录片《人生七年》的映象分析与意义探讨［J］.视听纵横，2014（5）.

二、真实人生的"戏剧之美"

《人生七年》系列纪录片是对真实人生的记录,导演在选定参演人物之后无法再加干预,能做的就是对他们的人生进行忠实的记录。然而世事变化无常,没有剧本的人生往往更能吸引观众的目光。该片最初的制作目的是为了揭示英国社会不同阶层之间的难跨越性,而随着拍摄的深入,最初对阶级的揭示逐步演变为对人生的关照。当十几个孩子的人生历程一一展现在观众眼前时,他们仿佛已经成为我们生活中的朋友,每隔七年就向我们诉说他们的人生经历。而观众也被赋予了"上帝之眼",可以观看,可以评价,可以感慨,可以从中领悟。

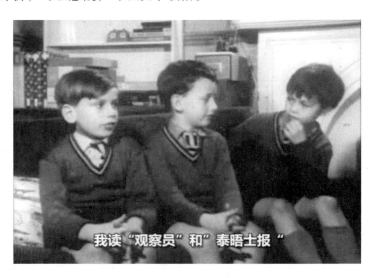

图1-2 纪录片主人公约翰、安德鲁、查尔斯幼年时期

出身古老贵族家族的安德鲁和约翰,7岁时同念一所私立学校,他们每日读的是《金融时报》《泰晤士报》,从小便拥有自己的理想,长大后想去剑桥或者牛津读书。他们都沿着原有的精英轨道学习、工作、娶妻、生子,后代们也都继续读着好大学,做着体面高薪的工作。从这个角度看,他们的人生一路平坦,似乎没有波澜,令人羡慕。然而约翰14岁时就下决心要从政,却一直未能如愿。49岁时,他表情温和地微笑说:"我现在很喜欢园艺,要是以前你告诉我,我会变得热衷花草,我肯定会觉得那是个笑话,但现在我却发现很享受这种生活。"人生不总是如此吗?即使获得的再多,也总有遗憾和求而不得,但无论怎样,终有一天也会放下,从而收获更为难得的旷达。查尔斯在参加了三期纪录片的拍摄之后,彻底退出,不再参加任何拍摄,摄制

组很多次找到他,希望他回归,但均被拒绝。在对导演的访谈中,我们得知查尔斯现在在 BBC 从事纪录片制作工作,一定程度上算是迈克尔·艾普特的同事。安德鲁一直生活得很顺利,有体面的工作、温柔贤惠的妻子,孩子也都有很好的工作。

琳、杰茜和苏西出身于伦敦东区的贫民区,三个女孩一直都是好朋友,在多个年龄段都是同时接受访问,长大后的命运却差别很大。琳在 21 岁之前的访问中都表现得忧伤而反叛,给人一种悲观的感觉,直到 28 岁遇到她的丈夫才变得阳光起来。她一生都在图书馆当管理员,帮助残障小孩做康复训练。虽然工作平凡,还面临着下岗的可能,但她并没有抱怨,她认为自己的爱心和付出是值得的。在 56 岁时,她坦然地说,虽然自己是一本也许不怎么好看的书,但是别人既然翻看了,还是会惯性地一直读下去。7 岁的杰茜曾是三个孩子中最擅长表达的一个,她表现出特有的早熟和热情。然而之后的岁月,她经历了两次离婚,抚养着几个孩子,每个孩子都没有上大学,只能做着收入低微的工作。她身体不好,又遭遇一系列的家庭不幸,一直领着失业救济金,对可能改革的福利制度充满担忧。

相比之下,苏西似乎比较幸运,在第一次离婚后坚强地带着孩子,仍然乐观上进,再婚后生活和谐幸福,事业方面还算成功,在学校做行政工作,并成为该校的教学主管。婚姻是女人的第二次生命,这句话放在女权主义者那里可能是不成立的,但在纪录片中却再适合不过。那些在 7 岁时就兴高采烈说要结婚生几个孩子的女人,她们在人生道路上都写下了这些篇章,只是个中滋味却大相径庭。苏西在这几个女人中无论容貌还是精神都显得相当年轻、有活力,再婚遇到的让她幸福的男人和一直较为成功的事业也给了她极大的信心。相比之下,杰茜则衰老得惊人,岁月在她的脸上无情地刻下深深的痕迹。

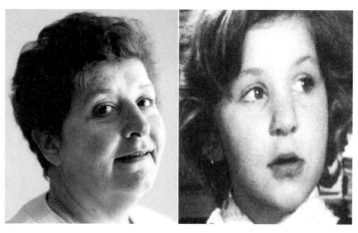

图 1-3 纪录片主人公之一杰茜中年和幼年时期

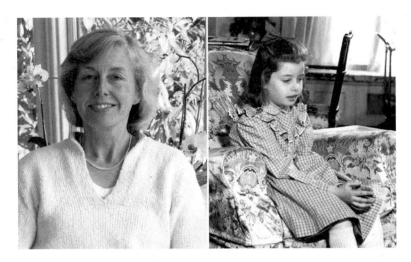

图1-4 纪录片主人公之一苏西中年和幼年时期

同为社会底层代表的西蒙和保罗,他们没有什么理想,一直浑浑噩噩地做着下层的工作。保罗因为父母离婚而生活在寄宿学校,对于婚姻持有悲观的态度。他7岁时面对镜头好奇地反问,大学是什么?忧伤无助的表情让人印象深刻。他的梦想不过就是希望少挨打、少被罚站之类。他成年后虽然找了很多工作,但是由于没有一技之长,又无足够的毅力坚持,或者因为就业环境不好,频繁地失业。但幸运的是,他的妻子是一位乐观开朗的人,婚后的他相比于儿时的忧郁变得阳光向上。他的女儿是家中第一位大学生,主修英国历史,一家人重回英国游览也很让人感叹。56岁时他说:"没有家庭和健康,就算拥有再多也是无谓。"西蒙7岁时的理想是当拳手,但长大后却很少努力去实现。他再婚后在仓库当铲运工人,56岁时在寄养中心做义工,当寄养父母。他感悟道:如果当年更用功读书,工作会更好。"我的例子足以说明,人必须逼着自己努力,如果想进步,想过好的生活,就必须逼自己前进。"

相比之下,东尼的人生似乎更为精彩。他7岁时梦想长大当骑师或者计程车司机,14岁果真在马场当学徒,但一年后因天分不够而放弃。21岁时参加计程车培训,28岁时已经开着自己名下的计程车,并结婚生子,生活舒适。他也曾经开过酒吧,但失败,曾有婚外情,但得到了妻子的原谅。56岁的他对于自己的人生十分满意,认为自己的梦想都实现了,至少自己想做的都做过了。他最为得意的事情是被路人认出并被索要签名。他的人生充满奋斗与挫败,却愈战愈勇,终究也活出了属于自己的精彩。

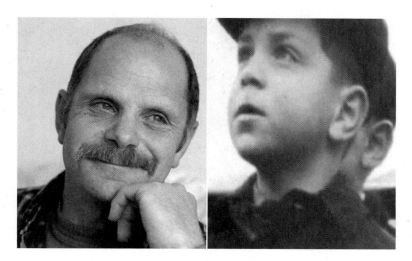

图1-5 纪录片主人公之一保罗中年和幼年时期

当然,也有成功晋级精英阶层的人——尼克。他出身伦敦郊区的乡村,生性腼腆,拒绝回答有关恋爱婚姻的话题。7岁时的梦想是要探索月亮奥秘,21岁就读于牛津大学物理系,怀揣推动核物理发展的梦想移民美国,最后放弃研究,42岁成为大学教授。他娶牛津同学为妻,6年后离婚。他说:"离过婚的人不可能让人生都是美好的记忆了。"他与教育部一位女教授再婚后,珍惜并学会彼此适应,婚姻美满。在他的身上,我们看到所有通过知识改变命运的人的缩影,相信很多观众感慨之余也会心有戚戚焉。

最让人感慨的莫过于尼尔,一个中产阶级的孩子,7岁时在镜头里非常灿烂地叙述着不着边际的梦想,14岁时依旧阳光灿烂,在报考牛津大学失利之后,转而报考迪恩大学,后来因为精神焦虑而从迪恩大学退学。他当过建筑工人,后长年在英国西海岸流浪,居无定所,食不果腹,衣衫褴褛,到36岁仍不知自己想过什么样的生活。当观众认为他的人生彻底失败之后,42岁时他在伦敦已是民主党议员,49岁担任地区议会的议员,到北部社区委任职。面对人生失意,他说信仰帮助他渡过许多难关。虽然他的生活仍靠低微的收入和一些救助补贴维持,但他说生命是短暂的,你要懂得欣赏它美好的一面。尼尔的人生让我们充分体会到了世事无常,当普通人的人生悲剧上演时,身为观众的我们是那么无能为力。

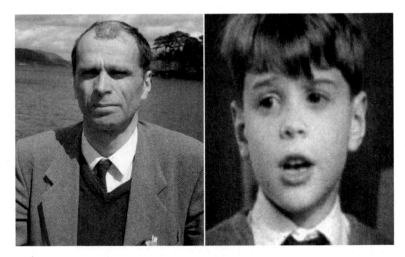

图1-6　纪录片主人公之一尼尔中年和幼年时期

三、从阶级到人生的社会思考

1964年该系列纪录片初拍时带有实验性质，格拉纳达电视台是把它当作一个时事类节目去做的。那时英国的社会学家们就"超阶级理论"掀起了一场社会大讨论，认为随着社会财富的不断积累和发展，原有的阶级界限将被打破，有一部分人通过自身努力奋斗或其他综合因素，可以从社会底层或工人身份蜕变脱离，言谈举止、生活方式、思想看法都逐步进入"中产"行列。① 所以从一开始，这部片子就毫不掩饰地将讨论的目标内容圈定在"阶级"二字上。英国作为一个历史悠久的君主制国家，社会阶层分明，等级森严，不同阶级住的地方、吃的东西、看的报纸、上的学校、社交的伙伴都有很大差别。在迈克尔·艾普特看来，"等级制度是对人的一种浪费，是一种偏见。每个社会都有等级，但英国的等级目前可能正在经历一些变化，可能比过去更容易跨越。相信每个人都应该享有平等的机会，特别是当人们在少年时期就显示出某种卓越才能的时候，这些才能更应该得到鼓励。当他们因为阶级出身而得不到发展机会的时候，就是一种极大的社会资源的浪费"。

艾普特的这种理念贯穿于《人生七年》系列片的整个拍摄过程。然而经过近半个世纪的拍摄，《人生七年》系列早已超越了它本身的政治和社会构想，而成为一种

① 上方文. 最特殊的纪录片：7年一部，真实人生［N］. 解放日报，2014-02-18.

对生命意义的探索。从 28up 开始，艾普特分开讲述每个受访者的故事，而之前在剪辑上多采用对位剪辑以突出不同阶层对同一问题的看法。随着时间的推移，纪录片的人文气息增加，也更加具有人情味，更能打动人心。

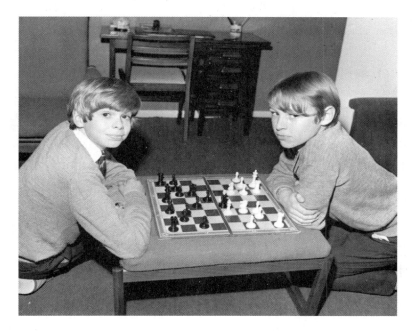

图 1-7　纪录片主人公尼尔、彼得少年时期

综观整个系列纪录片，除了阶级出身，重塑人生的还有两个关键因素：婚姻和教育①。虽然英国阶级界限逐渐淡化，但我们仍能发现多数人还是沿着原有阶级轨迹生活，很难取得实质性的突破。精英阶层的后代依然是精英，而贫民的后代鲜有成就，当然，也有例外。比如，来自偏远山区的尼克，虽然就读于只有一间校舍的乡村小学，却没有妨碍他对物理的兴趣。后来就读于牛津大学物理系，毕业后到美国，成了一所著名大学的教授，打破了阶级出身的魔咒。可见教育对于人生的改变有着重要影响。

婚姻对人生轨迹亦有极大的影响，对女人尤其如此。参加拍摄的伦敦东区的三个女孩苏西、杰茜和琳出身相同，教育背景类似，命运却大不一样，她们的幸福程度和婚姻美满度密切相关。在拍摄 56up 的时候，杰茜面容衰老、神情麻木、体态臃肿，婚姻家庭生活的不幸和过多的生育使岁月在她身上留下了深刻的痕迹。反之，苏西由

① 转引自郝烨.《人生七年》从阶级到生命的记录[J]. 中国电视，2014（7）.

于婚姻家庭生活顺利，显得年轻有活力。同样，幸福的婚姻也可以拯救一个男人，例如，出身于贫民区的保罗一脸忧伤，父母婚姻的不幸让他对人生十分悲观消沉，但他幸运地遇上了乐观开朗的妻子，幸福美满的婚姻让他克服了性格中的恐惧和逃避主义，支撑他平顺地走过了几十年的岁月。

第二节 《人生七年》系列的美学特征

迈克尔·艾普特坦承在拍摄《人生七年》系列的时候，并没有想过会拍成一个系列的纪录片，即使是第一部，在开拍之时也没有明确的计划。"我们就是信手拈来一切呈现在我们眼前的材料，所以这使得在学术上分析这部片子比较困难，因为我们没有任何参考资料、任何借鉴，这部片子十分难以定义。"① 确实，这是一部十分特殊的纪录片，无主角、无主题，几乎不使用拍摄和剪辑技巧，纯粹是关于十几个普通人的影像史，迄今为止可能都找不出第二部。它真实，真实到骇人，直面生活的残酷和美好。它跨越半个世纪，不脱节地记录了一代英国人的大半辈子。然而，这种拍摄记录方式对后来的纪录片有着重要的借鉴意义。

一、多元的镜头组合

《人生七年》系列中有大量的特写镜头被用来捕捉被访者的表情和动作。特写镜头可以完全将被拍摄对象暴露于镜头之下，被拍摄对象的任何细微的动作都会毫无保留地呈现在画面上，从而使需要着重强调的细节被凸显出来，对于体现人物复杂的情感变化具有特殊作用。在经历精神疾病、流浪、居无定所之后，当 56 岁的尼尔被问及是否有过感情经历时，镜头给至面部特写，黑白参差的胡茬、略微湿润的双眸、低沉的语调和间杂的沉默，让人感慨万千。这个曾经穿着牛角扣大衣蹦蹦跳跳的天真孩童，因为担心精神疾病遗传，最终孑然一身。在拍摄 14up 采访苏西时，镜头无意中捕捉到苏西身后的猎狗捕杀了一只野兔，拍摄并没有受到干扰。迈克尔·艾普特注意到苏西对此并不关注，于是追问："这让你担心吗？"苏西十分冷静地说："并不会，从小教的就是这样。"短短几个镜头，将 14 岁时叛逆、冷酷的苏西刻画得淋漓尽致。

各个年龄段的特写镜头被剪辑在一起，展现给观众的是时间的不断推进。被访问者连续性的面部特征和表情的变化，身体的姿态和动作的变化，以及这些人物性格的

① 转引自郝烨.《人生七年》从阶级到生命的记录［J］. 中国电视，2014（7）.

演变过程，使观众直观地感受到时间的流逝及其所带来的影响，艾普特将这种手法形容为"人生快照"①。在56*up*中要讨论关于养育后代的问题时，首先回顾了苏西在21岁时被问及如何看待孩子，她毫不犹豫地说不喜欢孩子，镜头一转则是一个婴儿，而抱着他的正是苏西。这种强烈的视觉冲突，一方面让观众觉得当年年轻气盛的苏西可笑，另一方面又体现出时间对一个人的改变。同样是56*up*中的镜头组接，7岁的尼克走过故乡一片山坡悬崖，相同的拍摄角度，56岁的尼克再次从那块山崖下走过，镜头无语，却呈现出无比真切的时空沧桑感。

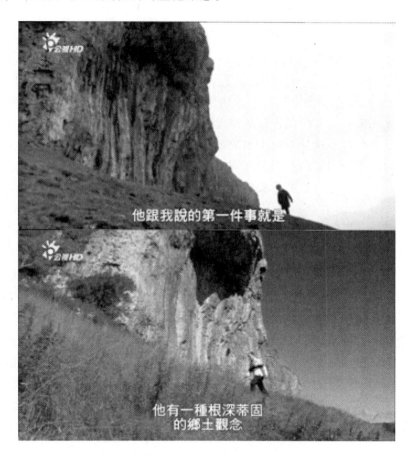

图1-8 纪录片中同一场景不同时间的对比镜头

在纪录片中，不同的被访者在特写镜头里表现出不同的人格特征，诸如自信、羞

① 郝烨.《人生七年》从阶级到生命的记录［J］.中国电视，2014（7）.

怯、势利、智慧、仁慈和自私，这些镜头组合起来对人性形成了最直观和深刻的描绘，这也使得纪录片超越了原本的立意，即关注英国的阶级分化问题。在这里，人物超越了只作为一个典型化的阶级符号，显现出了更为清晰和复杂的人性特征。在 21*up* 以后，艾普特开始让被访者在镜头面前有更多的发挥，引导他们谈论各种话题。他指出："随着被访者的成长，他们的谈话技巧有了明显的提高，而且他们更加愿意表达自己的观点，这不仅仅使采访更加容易，也给观众一个机会去更好地了解每个角色。"尤其是通过蒙太奇剪辑，纪录片将这些被访者在人生不同阶段对同一事物不同的看法组合起来，很好地展现了被访者人生观的演变。

二、主题先行与后行

《人生七年》系列拍摄之初是有主题构想的，希望通过纪录片来揭示批判英国社会的阶层固化现象：富人的孩子还是富人，穷人的孩子还是穷人，这也就是所谓的主题先行，也就是先有表达某一观念的欲望，然后再去寻找与之相匹配的事实。①

片中主人公来自不同的社会阶层和家庭环境，按照"孩子 7 岁后就是一个大人了"的格言，7 岁孩子的未来人生轨迹大致已经确定。因此导演在片中充满自信地宣称："把一个 7 岁孩子交给我，我会展示他成年时候的样子，这也是英国未来的缩影。"

与通常的人物纪录片不同，《人生七年》系列不是以人物的某一命运故事为切入点拍摄，而是理念先行，预设可能的结局，进行验证。根据拍摄之初的规划设想，对这群孩子的追踪拍摄将到 20 世纪末结束。那时他们 40 岁，年逾不惑，人生过半，职业、身份、社会地位均已固定，基本都已尘埃落定，答案浮现，为此所有的初始采访、话题设计都既要适用于 7 岁孩子，也要能管用今后数十年。梦想、恋爱、金钱、友情等永恒的话题，成为贯穿系列片的采访母题，但实际操作起来并非如此简单。②这群男孩女孩 7 岁时被问及喜欢谁、恋爱等问题时大多童言无忌，说法五花八门，妙趣横生。过了 7 年，相同的话题在不同阶层孩子之间却各有表述，恋爱、婚姻问题变得敏感隐私。当问女孩们交男朋友了吗，她们支吾窃笑："这太私人了。"当然，这些只是阶段性的交流障碍。在导演与这群孩子相处的几十年中，最初确定的那些话题始终被重复提出，被一再回答，并随着人生阅历和对生命的理解加深而被各人赋予新的含义。

① 聂欣如.纪录片概论［M］.上海：复旦大学出版社，2010：11.
② 应为众.英国大型纪录片《人生七年》的映象分析与意义探讨［J］.视听纵横，2014（5）.

图1-9 纪录片主人公之一约翰中年时期致力于公益事业

随着半个世纪的拍摄,导演起初的核心主题"出身决定论"则随着片中人物年岁增长、社会角色定型而变得无关紧要。影片更多地呈现出对于被拍摄者本身的人性关怀,在原有主题之上衍生出新的主题,因此,在这一层面又具有主题后行的特点。不过人们一般比较少用"主题后行"这种词句,因为人们向任何机构或领导申请纪录片拍摄经费时,都必须说明你要拍摄的题材、主题、时间、预算等,没有人能够说我必须等到拍完之后或者开拍一段时间之后才能知道我的主题,因为那样的话便不可能争取到拍摄的经费。国内外都是如此,几乎没有例外。但是,大凡拍摄过纪录片的人都知道,主题后行是一种十分常见的现象,特别是在拍摄自己不熟悉的对象的情况下,随着时间的推移,拍摄主体与被拍摄对象的接近,主题逐渐浮现并明晰,这是人之常情,也是很多大师所惯用的手法。例如,"纪录片之父"弗拉哈迪的拍摄周期一般长达两年,影片的主题不是在拍摄之前而是在拍摄过程中逐渐成熟的。当然,弗拉哈迪能够得到这种特权,是因为他的《北方的纳努克》获得巨大成功。对于并非大师的普通纪录片工作者来说,在低成本制作的情况下,或者在独立制片的情况下,也并非没有可能主题后行,他们选择自己认为有趣的题材进行拍摄,在拍摄的过程中主题逐渐形成。如李红制作的纪录片《回到凤凰桥》,其女性主义观点便是在拍摄的过程中逐步形成的,她原先想拍摄的只不过是一部关于安徽保姆的影片,但是在拍摄过程中,影片制作者同被摄对象的接近促使被摄对象向其展开了心灵深处不曾向他人公开的心理活动,从而使影片制作者获得新的视角。

三、开放的叙述结构

《人生七年》系列纪录片并没有固定的脚本，这本身就是一次冒险、一次开放的旅程。导演在开始的时候选择并确定了需要拍摄的对象，对于被拍摄对象今后如何发展、演绎人生故事却无从知晓。影片许多地方意外连连，十几个主人公的命运也是跌宕起伏，引发公众广泛而强烈的兴趣。

该系列纪录片首部拍摄于1964年，彼时技术的进步使声画一体和便携式摄影机逐渐普及，直接催生了直接电影的产生。直接电影是在20世纪60年代之后出现的纪录片流派，它强调旁观的美学，也就是纪录片的制作者以旁观的态度如实记录下事物的过程，不以任何方式干扰和妨碍事物自身的进程。后期制作中少用或不用旁白，甚至在拍摄中也少用或者不用采访这样的手段，拍摄主体的沉默使直接电影被戏称为"墙上的苍蝇"。由此可见，直接电影是一种将纪实美学推至极致的流派。

该系列纪录片可以说是直接电影的一种，镜头转向普通人，关注被宏大叙事的光辉所遮蔽的真实个体的生活与人性。它具有强烈的纪实美学特性，强调直接、坦率地拍摄特定人物日常生活中未经修饰的事件，具有很强的真实感。它的画面因为强调跟随被拍摄对象，而不再讲究光影调的造型、构图。后期对于蒙太奇剪辑的谨慎使用，也降低了戏剧性，克制简短的采访和旁白可谓放弃了最后能够控制画面的手段。但人生本就是一场充满惊喜的戏剧，放弃或者少用技巧就是最好的技巧，这恰恰反衬出人生的无常。

《人生七年》系列前期花费大量时间进行拍摄，主要采取观察式手法，观察人们随着时间流逝所发生的变化，观察他们与制作者之间日渐亲密的关系，预测未来却又时常目睹这些预测被颠覆，等等，它采取了一种流动的、开放的叙述结构。随着影片拍摄，孩子们在长大，不再像以前那样乐意受其摆布，他们就如同写实作家笔下的人物，对性格发展会有自身的要求，导演必须尊重并更多地关注人物的真实命运。参与拍摄的多数人似乎也意识到，影片类似真人版的"楚门的世界"，自己被置于众目睽睽之下，让观众审视评判他们人生的得失成败，这种参与其实是为公众利益作出牺牲。因此，在拍摄交谈时，镜头感提醒他们是在面对无数观众，于是或坦诚或掩饰或表演，种种复杂考虑难免干扰导演的采访预期和效果。查尔斯和彼得在拍摄的过程中因为不能忍受舆论压力而退出，20多年来，导演从未放弃对他们的劝说，每到拍摄之前都会再次联系他们，使得彼得在56up中再次回归。然而查尔斯在完成21up之后，再未出现在纪录片中。让迈克尔·艾普特无法释怀的是，查尔斯目前也在从事关于纪录片制作的工作，作为同行，他却不能理解和支持。

图1-10　退出拍摄的主人公之一查尔斯

《人生七年》系列采用开放的结构，不刻意回避任何问题，真实记录之，甚至把对影片和导演本人的抱怨、质疑都如实呈现出来。片子中导演曾问为什么片中主人公对这个节目感到恼怒，苏西坦率地说："问题在于没办法全面，你看到的只是关于某个特定主题的某个片面想法。"这当然跟节目的时间限制有关，因为如果要真正知道所有人真正的想法，得连续拍好几个月才行。尼克也表示，"由于观众收视需求以及时间限制等因素，节目无法做到很透彻。我其实这个也想说，那个也想说，结果节目拍到的是我做的一堆蠢事，而且每隔7年才拍7天，简直就像圣经故事一样精简，然后这些短短的生活花絮会被认为是我人生的全部。"这些确实是该纪录片的不足之处，导演并未有意避讳，而是让片子的主人公直接说出，这种平等、坦率的叙事充分显示出迈克尔·艾普特对这部纪录片的敬意①。

在建构关于7年间被拍摄主体的合理、线性的叙事过程中，不得不舍弃大量重要的素材，这在该系列片的后半段几乎已成惯例——艾普特仅仅每隔7年重访他的受访对象，而在7年间无任何接触。每一次采访都围绕"过去7年间发生了什么"这一议题而展开，本质上导演更关注受访者出现在镜头前的那一刻。而这些恰恰等同于怀特编年史中"什么都没有发生过"的空白年份。怀特在谈到留白时表明："任何叙述

①　胡静静. 真实时空的个人编年史影像——纪录片《人生七年》分析 [J]. 审美与影视, 2015 (4).

不管看起来多么完整，都无一例外地建立在另一系列事件的基础之上，后者本应包括在历史的叙述中，实际上却被遗落。"①

第三节 《人生七年》系列的创作理念

一、非功利化的创作心态

任何影像作品的拍摄与制作都离不开资金的支持，也必然要求带来一定的回报。巴拉兹赋予纪录片"用画面记录人类历史的伟大使命"，这种物质上的期待与历史使命的交叉、冲突，常常使纪录片创作者们难以取舍。拍纪录片的人很多，但像迈克尔·艾普特这样做的却非常稀少。做纪录片不像做新闻那样讲求短平快，也不同于做剧情片那样可虚构扮演，两者对时间付出的要求都不高。纪录片则不然，从 7～56 岁的生命故事，迈克尔·艾特普必须花 49 年的时间才能拍摄到，并无捷径可走，这种"投入产出比"会令许多人望而却步。更何况迈克尔·艾普特在极为商业化的好莱坞待过那么多年，拍摄过《007》这样的商业大片，这些商业片无论是在物质上还是在声誉上回馈给艾普特的都远远超过一部追踪普通人人生轨迹 49 年的纪录片。迈克尔·艾普特曾表示每隔 7 年，即使再忙，也会安排时间回到英国完成这项工作。没有一种超越功利的心态、超乎寻常的恒心毅力、不弃不离的执着，恐怕很难做到。

《人生七年》系列的拍摄让我们从 14 个孩子的宛如时间简史般的影像时空中，窥视到英国社会个体存在的人生百态，宛如一段开放流动的人生旅程，从中体味到命运无常带来的喜怒哀乐。从幼童到少年，从少年到婚姻，从婚姻到育儿，从儿辈到孙辈，人生的每段旅程都隐含着缺憾和挣扎，他们在自己的轨道上努力生活，安心老去。人生的足迹如此逼真地展现在我们面前，那些孩子的人生足迹其实也是我们的足迹。没有比从别人的影像中看到自己的影子、看到生命中那些逝去时光的美好或忧伤更令人百感交集了。

我国也有许多优秀的纪录片人艰辛地从事着这份寂寞的事业，但总体上我们还缺乏制作《人生七年》系列这类片子的气魄与心境。浮躁、急功近利、精于计算得失的心态，遮蔽了我们更宏阔、更深入地观察记录社会人生的视野。关注日益丰富的物质生活，流连于精致的口腹文化固然挺好，但也需要对社会人生命运、对心灵世界的

① 转引自石屹. 纪录片解读［M］. 上海：复旦大学出版社，2012：34.

恒切关注与坚守。我们期待中国也有影视媒体人沉下心来，用光阴陪伴，拍出讲述中国人生命故事的《人生七年》系列。

图1-11　纪录片主人公不同时期聚会对比

二、迈克尔·艾普特及其作品

迈克尔·艾普特并不是一名专业的纪录片导演，而是一位闻名好莱坞的大片导

演。1941年艾普特出生于英国的一个中产家庭，父母是保险公司的普通员工，他曾在剑桥大学攻读历史和法律学位。1964年，艾普特进入格拉纳达电视公司任调查员，参与《人生七年》系列纪录片的制作，随后荣升为导演，并因执导电视剧和广告崭露头角。1977年，他开始执导剧情片，并屡次获奖。2013年，因其对电影业的贡献，获得了"美国导演工会奖"。

图1-12 工作中的迈克尔·艾普特

艾普特的代表作品《矿工的女儿》获得七项奥斯卡提名，女主角希希·斯帕塞凭此片获得奥斯卡金像奖影后。该片女主角是一名矿工的女儿，也是一名再平凡不过的妻子和母亲，她带着音乐梦想和美妙的歌喉往返于各个乡村电台之间，陪伴她的只有深爱她并鼓励她的丈夫，心灵的富足超越了现实的窘迫。成名盛景下，随之而来的却是烦扰、孤立与失落。影片细腻地展现了一种与天真的野性共存的柔韧蓬勃的力量。

《矿工的女儿》之后，迈克尔·艾普特的名字开始被好莱坞所知。他拍摄了带有政治色彩的恐怖片《高尔基公园》，以及影射美国家庭暴力的《初生》，但他最擅长的是纪录片性质的剧情电影。《雾锁危情》就是通过一名深入非洲的女动物保护者黛安·佛西的生平故事，展示了她清澈的心灵与无畏的信仰。佛西带着一腔激情前往高原猩猩栖息地，她几乎一开始就陷入困境，一度被战争驱赶逃窜，被土著人威胁，是发自灵魂的强硬让她每每在最后一刻选择坚持。她尝试与猩猩成为朋友，并为它们的生存竭尽所能。她的成就斐然，继而荡气回肠。《雾锁危情》获得第61届奥斯卡包括最佳女演员在内的五项提名。真实与温情在人性世界的复杂对立中显得如此纯净可贵，它有着朴素而直指人心的力量。

艾普特最为成功的商业电影是007系列《黑日危机》，同样香车宝马、美艳女

郎、拯救世界的模式。《纽约邮报》盛赞道："影片最令人满意之处在于导演深知007不仅仅是个动作英雄。"这句赞美恰恰契合了艾普特对邦德扮演者皮尔斯·布鲁斯南的看法：敏感起来更具人性，一个切合时代的更复杂的人物。

虽然导演过这么多重量级作品，但艾普特最为自得的还是《人生七年》系列。他在一次采访中说道："尽管后来我获得过不少奥斯卡提名，但我最骄傲的作品一直是《人生七年》系列。要知道，从来没有一部纪录片有这个耐心、跨度和时间，只为记录普通人平凡生活中的跌宕起伏。这是目前世界上以纪录片形式做过的最长的社会学研究，仅凭这一点，它就值得被记住。"尽管他本人出身富裕家庭，22岁剑桥毕业后顺利地被招入电视台工作，但他一直觉得自己多少是借了"好出身"的光，且对英国社会"阶层决定命运"的不公非常看不惯。虽然他手里总有片子要拍，但每隔7年，哪怕再忙，他都会放下手头的工作，排出六个月的档期来拍这部"成长"系列。与率领几千人大军回英国拍《007》的那种规格相比，《人生七年》系列对他来说连"小成本"制作都算不上，但艾普特却将这一系列纪录片看作他平生"最重要的作品"，甚至是他的"宣言"。

图1-13 迈克尔·艾普特代表作《007·黑日危机》海报

【延伸阅读】

1. 国内同类纪录片

《老头》（1999）　片长91分钟，杨天艺，耗时3年

《幼儿园》（2004）　片长70分钟，独立制片人张以庆，耗时14个月

《含泪活着》（2006）　片长109分钟，华人导演张丽玲，耗时10年

《不能忘却的爱》（2015）　片长26分钟，申长云三兄弟制作，耗时8年

2. 国外同类纪录片

（1）澳大利亚

Smokes and Lollies（1975）

14's Good, 18's Better（1980）

Bingo, Bridesmaids & Braces（1988）

Not Fourteen Again（1996）

Love, Lust & Lies（2009）

（2）加拿大

Talk 16（1991）

Talk 19（1993）

（3）日本

7 Up in Japan（1992）

14 Up in Japan（1999）

21 Up in Japan（2006）

28 Up in Japan（2013）

Tora's Family—22 Years Story（2015）

（4）法国

Babies（2010）

（5）南非

7 Up in South Africa（1992）

14 Up in South Africa（1999）

21 Up in South Africa（2006）

28 Up in South Africa（2013）

（6）美国

Age 7 in America（1991）

14 Up in America（1998）

21 Up in America（2006）

All's Well and Fair（2012）

【思考题】

1. 如何看待纪录片的艺术性加工与本色呈现？请结合具体实例说明。
2. 拍摄时间跨度较长的纪录片，主题应一以贯之还是随时代变化而推进？
3. 分析比较跟踪拍摄的纪录片与文献纪录片的差异性与相同性。
4. 跨长时间拍摄的人物纪录片，如何保证其客观公正性？
5. 设想自己作为编导，将拍摄多主人公的人物类纪录片，请撰写纪录片拍摄方案，包括本片要表现的主要内容、作品风格形式、具体拍摄形式等。

【参考文献】

[1] 郝烨.《人生七年》从阶级到生命的记录[J]. 中国电视,2014(7).

[2] 应为众. 英国大型纪录片《人生七年》的映象分析与意义探讨[J]. 视听纵横,2014(5).

[3] 上方文. 最特殊的纪录片:7年一部,真实人生[N]. 解放日报,2014-02-18.

[4] 徐思红. 论人物类电视纪录片的人文关怀[D]. 广州:暨南大学,2000.

[5] 胡静静. 真实时空的个人编年史影像——纪录片《人生七年》分析[J]. 审美与影视,2015(4).

[6] 任颖子. 人物纪录片的叙事特征与叙事结构模式透析[J]. 南京航空航天大学学报,2012(2).

[7] 柳捷. 人文类纪录片的叙事研究[J]. 传媒研究,2013(10).

[8] 刘忠波. 纪录片创作:理念、观念与方法[M]. 天津:南开大学出版社,2014.

[9] 张成. 电视纪录片创作[M]. 开封:河南大学出版社,2013.

[10] 石屹. 纪录片解读[M]. 上海:复旦大学出版社,2012.

[11] 欧阳宏生. 纪录片概论[M]. 成都:四川大学出版社,2010.

[12] 任远. 纪录片的理念与方法[M]. 北京:中国广播电视出版社,2008.

[13] 聂欣如. 纪录片概论[M]. 上海:复旦大学出版社,2010.

第二章 《鸟瞰中国》的影像魅力

【案例导读】

<p align="center">《鸟瞰中国》</p>

2015年9月24日,适逢国家主席习近平对美国进行国事访问期间,美国国家地理频道播出了一部关于中国的纪录片。这部纪录片犹如导火索,一经播放马上引爆了美国观众对中国的好奇,社交网络上频频出现"中国太美了,我要筹钱买去中国的机票了"之类的评论。到底是一部什么样的纪录片,能够引发观众对中国如此强烈的好奇?

《鸟瞰中国》(*China From Above*)是中美合作拍摄的高清纪录片,通过最先进的航拍摄影技术和电脑特效以及地面拍摄相结合,展现中国雄伟壮丽的自然景观、鲜明多变的气候、现代大都市飞速发展和先进的国家基础设施等内容,将充满意境的影像呈献给全球观众。《鸟瞰中国》全片分为《源远流长》和《继往开来》上下两集,时长分别为44分钟和43分钟。

图2-1 《鸟瞰中国》海报

本片在国家地理频道通过 45 种语言陆续面向全球 171 个国家与地区的超过 4.4 亿个家庭用户播出，在腾讯视频上线之后，同样获得了广泛关注。根据北京美兰德媒体传播策略咨询有限公司发布的《鸟瞰中国》新媒体数据监测与研究报告，《鸟瞰中国》位列 2015 年电视在播纪录专题片视频点击量第一位，开播两周就获得了 1.4 亿的点击量。

2015 年 12 月 12 日在江苏镇江举行的第三届"中国·镇江西津渡国际纪录片盛典"上，《鸟瞰中国》荣获银山系列纪录片奖；2015 年 12 月 26 日在中国传媒大学举行的第五届"光影纪年——中国纪录片学院奖"中，《鸟瞰中国》荣获最佳国际传播奖。

第一节 《鸟瞰中国》的形象展示

点击量与获奖充分证明了《鸟瞰中国》本身是一部非常优秀的纪录片：画面精美、剪辑流畅、叙事严密。无论是土生土长的国内观众，还是对中国一无所知的国外观众，在观看《鸟瞰中国》的短短 90 分钟之内都会刷新对中国的印象。对于国内观众而言，观看《鸟瞰中国》的过程是对祖国重新认识的过程：古老的传统、快速的发展，无不让观众油然而生对祖国的自豪之情；对于国外观众而言，伴随着精美的画面、动听的配乐以及娓娓道来的旁白，古老东方的神秘国度与迅速崛起的新兴力量尽收眼底，中国国家形象由此深入人心。

一、作品结构与内容

《鸟瞰中国》上下两集独立成篇，又拥有内在联系，因此两集既可以分开观看，也可以连续观看。

上集《源远流长》（*The Living Past*）的主要内容是探寻塑造当今中国的因素。具体而言，包括传承至今的文化传统、农业文明以及自然景观等内容，共 13 个相对独立的片段，它们分别是：云南西双版纳的傣族新年与新年传统活动、河南嵩山的少林寺与功夫文化、四川乐山的大佛与佛文化、湖北的张家界、北京的长城、山西的悬空寺、新疆吐鲁番地下运河系统、云南的梯田、福建的海产品种植、新疆哈萨克人训练猎鹰、云南横断山脉地区过江索道、内蒙古哈萨克人驯马与天马节、哈尔滨冰雕与冰雪艺术节。

下集《继往开来》（*The Future is Now*）的主要内容是讲述中国在新世纪正在经

历的变革。具体而言，包括城市化与城市建筑、能源传送、交通运输、航天探索等内容，共13个相对独立的片段，它们分别是上海的城市化进程与城市建筑、清明节祭祖传统、春节返乡与高铁系统、四川的人造海滩、浙江丽水的高压输电网络、上海港的液态天然气运货船、新疆的风力发电、海南的海水渔业养殖、青海的太阳能发电场、深圳的电动公交车系统、中国航天、河北兴隆县的郭守敬天文望远镜、贵州在建世界最大射电望远镜。

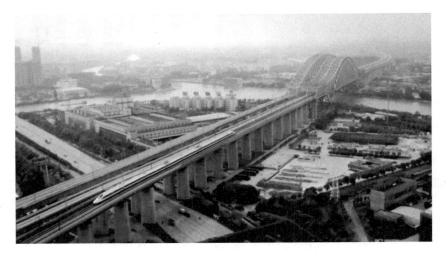

图2-2 鸟瞰中国高铁

上下两集所要表现的重点不同，但结构类似，都是在片头介绍整片所要表达的主要内容，然后详细描述各个相对独立的片段，结束之前做一个小的总结。上集侧重古老中国传承至今的传统，下集侧重当今中国在改革转变中所创造的成就，上下两集相结合，共同表达出中国不仅遵循着古老的传统，并且不断挑战，创造出种种惊艳世界的成就。这样的作品结构使本片整体结构显得独特而有力。

从作品的内容风格来看，《鸟瞰中国》是一部典型的国家地理式的生态纪录片。生态纪录片是自然类纪录片的一种，主要指涉及生物的多样性，反映野生动物和植物、人与自然、人与环境生存依赖关系的纪录片。一般而言，生态纪录片主要分为两种：一种是普及自然生物和生态环境基本知识的科普型纪录片；另一种是教育人们树立保护生态环境正确意识的纪录片。生态纪录片在教育人们树立保护环境的意识的同时，将知识性和娱乐性相结合，给人以美的享受。① 《鸟瞰中国》的主要制作方——

① 唐诗扬. 中国生态纪录片艺术特征及创作特点分析［D］. 长春：东北师范大学，2010.

第二章 《鸟瞰中国》的影像魅力

美国国家地理频道，是隶属于美国国家地理学会的分支机构，后者是拥有超过百年历史的世界上最大的非营利性科学与教育组织，属下拥有世界一流的科学家、探险队和摄影师，他们的终极目标是教育与科学，主要题材是地理知识，其中环境是最主要的，最重要的责任是传播地理知识、进行科学教育。地理知识所包含的内容非常丰富，除地形地貌、山川河流之外，这片土地的风土人情、历史传统都是所要表现的内容。从这个角度可以看出，《鸟瞰中国》在拍摄内容的选取上恪守了国家地理频道在题材和目标上的原则，也符合生态纪录片主要表达的内容。

二、故事化的叙事逻辑

作为国家地理频道的纪录片，《鸟瞰中国》沿用了"用娱乐的方式教育受众"的模式。据美国国家地理频道常务副总裁史博恩所述，纪录片在美国不是作为严肃类节目呈现的，而是"娱乐"工业的一部分，通过将纪录片做成像电影、电视剧一样的形式，可以让观众在轻松愉快地收看节目的过程中获得知识，获得精神上的愉悦和高层次的心理满足，娱乐的过程同时也是获取知识的过程。因此，国家地理频道的纪录片普遍比较重视戏剧化的剪辑，以及用讲故事的方式来展现纪录片的内容。通过国际化语言的叙述，尽可能调动更多的视听因素让观众都能明白影片所讲的故事，同时学习到纪录片中所传达的知识。[①]

《鸟瞰中国》用一种讲故事的方式将所有内容娓娓道来。每集所包含的十余个相对独立的片段虽然分属于不同的领域，但通过片头的旁白将它们纳入一个大的故事框架之中。在片中，每个相对独立的片段都是一个小的故事，片段之间的衔接是通过旁白与特效动画完成的。这样衔接的背后实际上是这些独立片段之间的内在关系与逻辑。

上集《源远流长》长 43 分 58 秒，片头首先介绍了本集所要展现的内容，即旁白所述："中国这片广袤的土地孕育了世界上最多元的文化之一。我们将以一种前所未有的视角，通过这趟非凡的空中之旅为您展现古老传统、工程技术、农业文明以及自然奇观是如何造就了这个伟大的国度，又是如何继续塑造现代化中国的。经过几个世纪的韬光养晦，中国如今正在华丽绽放。"

片中所涉及的古老传统、工程技术、农业文明和自然奇观都是造就又继续塑造中国的因素。具体而言，在每个相对独立的片段中，这几个因素是相互交织的，然而又

[①] 史博恩，冷淞. 用娱乐的方式教育受众——专访美国国家地理频道常务副总裁史博恩[J]. 中国电视，2006（7）.

有要表现的重点。例如，四川乐山大佛不仅有自然奇观的因素，还有工程技术的因素，但主要表达的是中国的佛教文化；新疆吐鲁番地下运河系统不仅有工程技术的因素，还有农业文明的因素，但主要表达的是工程技术。

与此相类似，云南西双版纳的傣族新年与新年传统活动、河南嵩山的少林寺与功夫文化、四川乐山的大佛与佛文化、新疆哈萨克人训练猎鹰、云南横断山脉地区过江索道、内蒙古哈萨克人驯马与天马节、哈尔滨冰雕与冰雪艺术节属于主要表现古老传统的片段；湖北的张家界属于主要表现自然奇观的片段；北京的长城、山西的悬空寺、新疆吐鲁番地下运河系统属于主要表现工业工程的片段；云南的梯田、福建的海产品种植属于主要表现农业文明的片段。

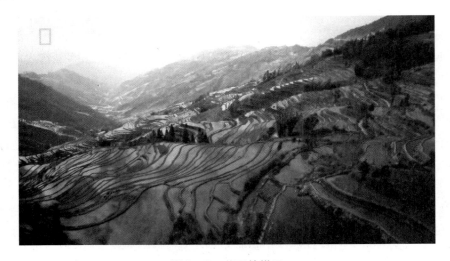

图2-3　美丽的梯田

拥有了各个片段之间内在的逻辑联系还不够，还需要各个片段之间的衔接，将内在的逻辑联系显现出来，以免片子结构显得松散，内容之间缺乏联系。本片中，各个片段之间的衔接主要通过两种方式完成：第一种是利用模拟动画，通过在模拟的中国地图上体现两个相对独立片段在地图上的位置来体现两者的空间关系；第二种是利用旁白，把前后两个片段之间的内在联系讲出来，从而使两个片段顺利衔接。这些关系中包括：①从属关系。例如在片头片段与傣族新年片段之间，旁白提到中国有14亿人口，除92%是汉族之外，还有55个民族，傣族就是其中之一。②相关关系。这一类关系在片中应用得最多，例如在嵩山少林寺片段与乐山大佛片段之间，旁白就利用了两者同属于佛教的相关关系来使两个片段顺利衔接。③对比关系。例如在湖南张家界天门山片段与长城片段的衔接中，旁白通过将大自然的鬼斧神工和人工建造的工程

奇迹进行对比，从而使两个片段顺利衔接。

下集《继往开来》长 43 分 14 秒，同样在片头道出本集意欲表达的主题："中国在 21 世纪初正在进行一场新的革命，这趟非凡的空中之旅将为您呈现一个正在经历巨变的中国。在那里，数百万人为了追求新的生活涌入正以惊人速度建设起来的大城市；一项又一项的工程奇迹在中华大地上变为现实；交通运输系统迅速发展，满足了近两亿人的出行需求；中国人的足迹也留在了遥远的太空；这个国家正经历着前所未有的变化。经过几个世纪的韬光养晦，中国如今正在华丽绽放。"

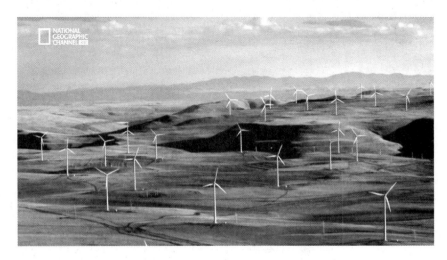

图 2-4　表现工程技术的风车田

根据片头的陈述，本集所要表现的是中国正在经历的前所未有的变化，包括城市化浪潮背景之下的工程奇迹、交通运输系统、太空探索。如同上集，每个独立的片段有多种要表达的因素，也有重点突出的内容。例如，上海的城市化进程不仅体现了城市化的大背景，还表现了上海高楼大厦这样的工程奇迹，但重点在介绍中国城市化这一时代背景。具体而言，上海的城市化进程、城市建筑与清明节祭祖传统重点表现城市化；春节返乡与高铁系统表现交通运输系统；四川的人造海滩、浙江丽水的高压输电网络、上海港的液态天然气运货船、新疆的风力发电、海南的海水渔业养殖、青海的太阳能发电场、深圳的电动公交车系统表现工程奇迹；中国航天、河北兴隆县的郭守敬天文望远镜、贵州在建世界最大望远镜表现太空探索。

下集的衔接方式与上集无异，同样运用模拟动画和旁白使前后两个片段衔接起来。除从属、相关、对比三种关系之外，下集还多了因果关系。例如，在深圳电动公交车系统之前，旁白为：深圳市面临着严重的污染问题，这些污染不是来自于燃煤发

电，而是来自于 300 万辆汽车，因此解决方案是大力发展电动公交车。

总之，《鸟瞰中国》根据纪录片中原始材料之间的内在关系使整个片子的叙事流畅连贯，使传统与现代中国跃然屏幕之上。

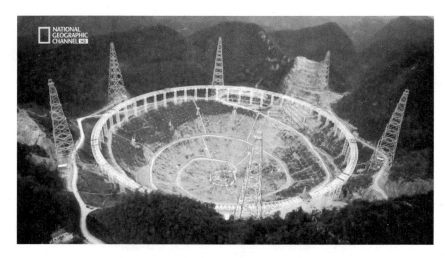

图 2-5　在建中的世界最大射电望远镜工程

第二节　《鸟瞰中国》的形象塑造

《鸟瞰中国》能在短短 90 分钟之内将古老中国的传统与当今中国的变革形象地表达出来，离不开纪录片拍摄过程中所运用的种种拍摄手法。正是不同拍摄手法的灵活选择与运用，才使得以镜头为语言的纪录片表达出深邃的思想。

一、《鸟瞰中国》中的航拍

正如纪录片名称所述，"鸟瞰"的视角是本片最大的特色，"中国"是本片表现的对象。然而中国是一个幅员辽阔的泱泱大国，在有限的篇幅之内进行详细讲述是不可能的，必须选择一个合理的角度。"鸟瞰"不仅是使用最多的拍摄角度，也是本片所切入讲述的角度，如上集片头所说的"一种前所未有的视角"和"非凡的空中之旅"。

在纪录片制作中，能够给观众呈现鸟瞰视角的航拍并不是什么新鲜事物。随着航

空器、陀螺稳像系统、自动跟踪系统、摄像机制作技术和无线数据传输技术等方面的进步，尤其是近几年来多轴航拍无人机的普及，航拍作为一种新兴的表现手段被越来越多地运用到电视纪实作品的创作中。近几年，越来越多以航拍为主要拍摄手法的纪录片面世。2001年，法国纪录片大师雅克·贝汉执导的《迁徙的鸟》以鸟类视角为切入点，带给全球观众一场史诗般的飞行之旅。此后，制作精良、画面美轮美奂的航拍纪录片层出不穷。国外有《鸟瞰英国》（2008）、《鸟瞰地球》（2009）、《鸟瞰美国》（2011），国内有《飞越海西》（2007）、《舞动陕西》（2008）、《再飞齐鲁》（2011）等。航拍大量运用于纪录片的拍摄，俨然成为一种新的文化现象。

 航拍的优势在于它能够呈现独特的角度与景别，采用航拍技术获得的大多是俯视的大远景，这种角度和视野共同建构的运动画面效果，是一般地面拍摄方式很难达到的。与地面常规拍摄主要采用平视或仰视角度相比，航拍采用的是一种鸟瞰式的角度，这种角度的独特性在于能够提供给观众所熟知事物以其他方式无法观察到的视角，使拍摄对象"陌生化"，顺利破解"熟悉的地方没风景"的魔咒。这不仅造就了视觉感受的新维度，为作品带来地面常规拍摄无法具备的新颖感受，还给观众以"上帝视角"，使其具有"俯瞰众生"之感。① 航拍在纪录片拍摄中的运用早已超出了技术革新的范畴，而成为对视觉新体验的拍摄技巧的探索，同时也是一种美学表达的尝试。

 拍摄中国的纪录片很多，然而以航拍视角拍摄中国的纪录片并不多见。《鸟瞰中国》充分利用了航拍的优势，将一个其他纪录片中少有的角度呈献给观众，呈现出许多其他拍摄角度无法呈现的信息。为了能够充分发挥出航拍的优势，本纪录片在选择拍摄对象时，充分考虑了航拍的性质，保证了纪录片的质量。

 在上集《源远流长》中，西双版纳的龙舟比赛，如果只使用地面镜头，很难表现出船在河中相对运动的关系；西双版纳广场的泼水节，只有运用航拍镜头，才能将人群作为一个整体来表现；嵩山少林寺的航拍镜头表现出了少林寺的全景和绿色的屋顶，这是地面镜头所无法表现的；在乐山大佛的拍摄中，近距离的空中拍摄能够让观众看到很多即使站在乐山大佛之下也看不到的细节；在张家界与天门山的拍摄中，空中镜头能够带领观众深入人迹罕至的地方，欣赏到不一样的美景；在对长城的拍摄中，主创选择了一个能够表现长城所在地形地势的位置，使长城这一本来就被世人所熟知的建筑奇迹更加震撼；山西恒山悬空寺本身就是一座建造在空中的奇特建筑，只有运用空中镜头拍摄，才能够体现出这座建筑的构思精巧、宏伟壮观。

① 李苏惠. 浅析航拍技术的美学意义 [J]. 安徽文学：下半月，2011（10）.

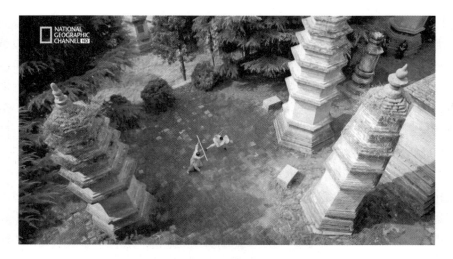

图 2-6 空中俯瞰少林功夫

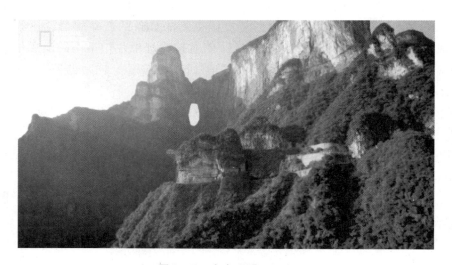

图 2-7 空中观看天门山

在对新疆吐鲁番坎儿井地下运河系统、连绵不绝的葡萄地、晾制葡萄干的阴房的拍摄中,运用航拍镜头表现出无论运河系统、葡萄地还是阴房,都不是小规模的,而是大规模的宏伟工程;云南的梯田依附在高山之上,利用航拍镜头拍摄出地面镜头很难拍全的梯田全景,古代先民的智慧与巨大的工程量无需多言,就已跃然眼前;在福建霞浦县的海带养殖的拍摄中,由于海带养殖所依附的海洋在同一平面之上,利用地面镜头只能拍摄出很小的范围,而航拍镜头就避免了这个弱点,体现出"中国海带之乡"的海带养殖规模;在新疆哈萨克人驯鹰的片段中,航拍不仅能够表现出哈萨

克人的生存环境，还能够以猎鹰的视角再现猎鹰捕猎的过程，给观众身临其境之感。

拍摄云南过江索道时，航拍镜头可以记录同步过江的全程，而不是只能从岸边拍摄离开岸边或者回到岸边；在哈萨克人驯马的拍摄中，航拍镜头能够很好地表现驯马过程中马群的状态，以及哈萨克人生活所在的一望无际的草原的壮阔美景；上集最后表现的是哈尔滨的冰雪艺术节，作为一个新的节日，哈尔滨冰雪艺术节已经成为世界上最大的冰雪节，而航拍通过在高空鸟瞰整个冰雪艺术节的全景，恰到好处地体现出其规模的宏大。

在下集《继往开来》中，主创同样选择了适宜用航拍表现的内容。在表现上海城市化过程的片段中，航拍的运用一方面能够以鸟瞰的角度表现出上海这个超级大城市的规模，另一方面能够以逐渐上升的空中镜头拍摄正在修建的高楼大厦，体现出城市化中作为个体的高楼的建设过程。在表现清明节扫墓传统的片段中，航拍拥堵的道路体现出参与清明节扫墓的人群规模，航拍公共墓地以及墓地里的众多扫墓人，体现出扫墓这一传统在现代城市中依然鲜活。

在春运的拍摄中，从空中拍摄高铁运行的画面，直观体现出高铁的运行速度。四川遂宁大英县的"中国死海"拥有世界上最大的人造沙滩，航拍镜头能够充分体现它的规模。被誉为"中国好莱坞"的浙江横店影视城面积达25平方公里，是全世界最大的外景地，航拍镜头不仅能够体现出其总体规模，还能够将13个拍摄基地之间的关系呈现给观众。

图2-8 空中俯瞰横店影视城

浙江丽水的高压输电网络建立在崇山峻岭之中，一般拍摄方法很难进行拍摄，而

航拍镜头不仅能够将高压输电网络建设过程拍摄出来，还能够体现出电网工程的宏伟和建造难度。沪东中华造船建造的北斗星号17.2万立方米薄膜型液化天然气船是目前全世界最先进的LNG船型，航拍镜头直观地表现出这艘船的大小，俯拍船体能清晰地看到船上复杂的部件，这艘船的设计制造难度由此显现出来。新疆的风力发电场和青海的太阳能发电厂同属于清洁能源，具有相同的特点，单个设备发电能力有限，必须形成规模才能产生可利用的能源。航拍镜头通过在空中俯瞰一望无际的风力发电场和太阳能发电场，呈现出我国清洁能源发展已成规模。

海南的鱼类海水养殖类似于上集福建霞浦县海带养殖的情况，由于渔场位于海平面上，从岸边一直延伸到海里，利用地面镜头无法将海水养殖的全貌拍摄出来，而航拍就能够解决这个问题，不仅能够将其全貌拍摄出来，还能体现出如今海南鱼类海水养殖的规模。航拍深圳电动公交车队，不仅表现了公交车队的规模，还将巨大的城市、拥堵的街道拍摄出来了，使城市污染问题的成因和解决方案得以同时出现在镜头中。在中国航天探测片段中，出现了全片唯一在近地轨道拍摄的画面，这种用航天器拍摄的画面间接体现了中国航天探测的成果。纪录片中最后出现的是位于河北省兴隆县的郭守敬天文望远镜和位于贵州省正在建设中的世界最大射电望远镜——这两者共同表现出中国在宇宙探测方面所作出的努力，两者宏伟庞大的特点，通过航拍表现得淋漓尽致。

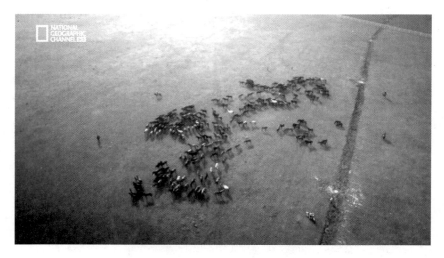

图2-9　空中俯瞰跑的马群

根据上述分析可以看出，由于大规模使用了航拍的手法，主创在拍摄对象的选择上，着重突出了航拍的优势，避免了航拍的劣势。总的来说，适宜航拍的对象具有如

下特点：

第一，一般拍摄方法无法拍摄到被摄对象。例如下集《继往开来》中的高压输电网络，它们位于崇山峻岭之中，由于树木遮挡，在地面拍摄完全无法进行。沿电塔攀缘而上不仅危险，而且即使拍摄也只能拍摄到最近几座电塔。航拍能够解决这些问题，不仅能够完成拍摄，而且安全高效。又如上集《源远流长》中的山西恒山悬空寺，一侧背靠悬崖，另一侧悬在半空，普通拍摄方法很难靠近拍摄出细节，而运用多轴航拍无人机近距离拍摄则可以将悬空寺的细节展现出来。

第二，需要体现被拍摄对象规模宏大的。这种情况在片中出现最多，例如，位于贵州的世界上最大的射电望远镜、位于浙江横店的世界上最大的影视城等，只有通过航拍才能够直观地体现其规模的宏大。

第三，需要体现被摄对象高度的。被拍摄对象拔地而起，一般拍摄方法难以将其高度很好地表现出来，运用小型航拍无人机垂直升空进行拍摄，则可以将被拍摄对象的高度体现出来。在本片中，上海的高楼、新疆的风力发电机和乐山大佛都属于这样的情况。

第四，需要表现被摄对象宏观特性多于微观特性的。例如，下集中的高铁片段需要表现出高铁的高速运行，而不是高铁的微观构造，因此运用航拍手段将高铁在轨道上飞驰的画面拍摄出来即可。再如，上集中傣族新年时人群在广场上打水仗，所要表现的即是人群作为整体的行为，而非作为个体的人打水仗的行为，因此运用航拍更能够实现主创的想法。

二、《鸟瞰中国》的其他拍摄手法

除航拍之外，《鸟瞰中国》还灵活运用了许多其他的拍摄手法，例如延时摄影、便携镜头、变速镜头、动态镜头与静态镜头相结合、CG 动画等。

（一）延时摄影

延时摄影（Time-lapse Photography）是一种以较低的帧率拍下图像或者视频，然后用正常或者较快的速率播放画面的摄影技术。它能把事物的缓慢变化状态，从几小时到几天甚至几年的时间，都浓缩成几秒钟的视频再现出来，呈现出平时用肉眼无法察觉的奇异精彩的景象，给观众"斗转星移""沧海桑田""千年如一日"的奇幻感觉。延时摄影具有很强的表现力，被广泛运用于趣味摄影、天文天象、表现自然、城市生活、工程建造、科学研究等领域。

延时摄影在纪录片当中早已经得到广泛的应用。例如 BBC 制作的《地球》《微

观世界》、美国的《探索》等，通过延时摄影，体现出四季的交替变化、生命的诞生成长、曼妙的极光旋舞等。在纪录片《追逐冰川》中，为了捕获环境变化中的冰山形态，摄影师甚至动用27台相机对世界各地18条冰川带进行了长达6年的延时拍摄，从而寻找全球气候变暖的证据，以活动的影像直观地惊醒世人。

《鸟瞰中国》中有多个运用延时摄影拍摄的镜头，要表达的内容多种多样。在拍摄长城时，运用延时摄影拍摄参观长城的人流，通过将时间压缩，表现出参观长城的人流络绎不绝的景象；在拍摄梯田时，运用延时摄影表现出梯田所在位置的气候特点，风起云涌、天气变幻在短时间内通过图像表达出来，让观众感受到了梯田所在位置的多雨潮湿；在拍摄哈尔滨冰雪节冰雕建造现场时，延时摄影的运用表现出冰雪节冰雕建筑的建造速度很快；在拍摄河北兴隆县郭守敬天文望远镜时，运用延时摄影拍摄夜幕之下的天文望远镜，表现出斗转星移、时光流逝之感；在拍摄风力发电机叶片制造过程中，运用延时摄影拍摄风力发电机叶片的制造过程；下集片尾中，运用延时摄影拍摄夜幕中的云南梯田，用很短的篇幅复述了片中关于梯田的内容。

《鸟瞰中国》中还有许多使用便携摄影机（GoPro）拍摄的画面。GoPro相机是一款小型可携带固定式防水防震相机，本身被设计为极限运动摄影机。然而，无心插柳柳成荫，如今GoPro被广泛运用于电视节目和纪录片的拍摄中，成为低成本纪录片拍摄的一大利器。由于其使用门槛低，拍摄对象甚至可以自己举着相机或者安装在头盔上拍摄主观镜头，而这种参与感恰恰拉近了摄制组与拍摄对象的距离。

GoPro的运用为《鸟瞰中国》贡献了许多精彩的镜头，这些镜头可以分为三种情况。

第一是将GoPro固定在运动物体上的拍摄。例如，在深圳电动公交车的拍摄中，将GoPro固定在车轮附近，拍摄出公交车运行的状态；固定在车头上，拍摄出公交车运行在道路上的状态。在LNG船的拍摄中，将GoPro固定在船身上，拍摄出LNG船的运行状态。在风力发电机的拍摄中，将GoPro固定在正在安装的叶片上，拍摄出风力发电机安装的过程。在拍摄云南过江索道时，将GoPro固定在索道上，拍摄出过江的过程。

第二是用GoPro代替普通摄像机拍摄。例如在拍摄清明节扫墓传统时，在直升机机舱中的镜头，由于机舱狭窄，普通摄像机很难安放，因此使用GoPro拍摄；在拍摄海南海水养殖时，利用GoPro防水的特性，拍摄水下养殖的鱼类；在拍摄哈萨克人猎鹰文化时，将GoPro固定在金雕猎物附近，近距离拍摄到金雕捕猎的过程。

第三是将GoPro固定在人身上，拍摄第一人称镜头。例如浙江丽水的电网工人、风力发电机安装工人的镜头都属于这种情况。通过工人的第一人称视角，可以让观众身临其境地体验工人的工作环境。

（二）变速摄影

《鸟瞰中国》还运用了变速摄影（Variable Speed Photography），拍摄出了许多精彩的镜头。

变速摄影是一种改变正常速度（每秒钟 24 个帧）的摄影方法。升格摄影、降格摄影均为变速摄影。由于用于航拍的无人机大多以相同速度飞行，因此画面变化速度相对比较一致，长时间播放会使人感觉乏味。运用变速摄影的方法，可以让画面富于变化，从而消除这一弊端。

（三）其他

除上述拍摄手法之外，《鸟瞰中国》还充分运用了其他表现方式。例如在上海城市化片段中，利用了城市摄影师拍摄的照片，使动态影片和静态影片结合在一起，给观众动静结合之感。在每个片段衔接处，影片还运用了电脑 CG 技术绘制地图，将每个片段所发生的地理位置标注出来，让观众能够更加直观感受到影片所表现的内容。

三、采访在《鸟瞰中国》中的运用

在内容表现方面，除配合画面的旁白之外，《鸟瞰中国》还采用了大量的采访，通过对主人公故事的讲述来完成整个大的故事框架。纪录片中的采访是纪录片创作者和被采访者语言的交流，并将这种交流留存在片中。采访是纪录片创作中重要的前期准备工作之一，是纪录片创作者接近、倾听拍摄者的第一步。采访不仅提供了谈话内容，同时也通过被拍摄对象的情态为观众提供了全方位的信息，是观众了解事实、把握被拍摄对象的一个比较直接的途径。《鸟瞰中国》中一共采访了 31 人，其中，上集采访 16 人，下集采访 15 人。采访主要分为两种形式：一是采访者不出镜；二是采访者出镜。

在第一种形式中，被采访者口头讲述的内容作为画面与旁白的补充，共同构成纪录片的内容。这类情况以被采访者为相关领域权威居多，被采访的内容也以介绍性的内容居多。例如上集《源远流长》中，在湖南张家界天门山的片段中，地理学教授在采访中讲述了张家界天门山的地理特点，补充了此部分的内容；在四川乐山大佛的片段中，对熟知乐山大佛故事的艺术家的采访，补充了乐山大佛起源的内容；对山西恒山悬空寺管理员的采访，补充了悬空寺修建背景以及如今的保护状况等内容；对哈尔滨冰雪艺术节艺术家和项目经理的采访，补充了冰雪艺术节冰雕作品制作过程的内容。

第二种形式中，被采访者讲述的内容在片中似乎并不重要，但是被采访者本身是所要表现内容的一部分，是影片所讲故事里的主人公。这类情况以被采访者为一个领域中普通一员的情况居多，被采访的内容多为自身的感受，类似电影中"大事件中的小人物"的手法。例如，上集采访了云南西双版纳傣族新年中龙舟比赛的参赛者，讲述他参加龙舟比赛的心情；采访了河南嵩山少林寺学习三节棍的武僧，讲述他学习武术的历程；采访了长城上的工作人员，讲述他对长城的看法；采访了在云南梯田劳作的农民，讲述他对梯田的情感；采访了福建霞浦县海带养殖户，讲述他对当年海带收成的看法；采访了新疆哈萨克族驯鹰猎手对猎鹰文化的看法；采访了云南傈僳族的普奶奶，讲述她通过过江索道过江的目的，是去集市上卖鸡，顺便看望她的孙子；采访了哈萨克族驯马人，讲述自己对驯马这一传统的看法。

下集中的采访同样属于上述两种形式。采访者不出镜的形式相对比较少，只有高铁工程师介绍高铁的发展，LNG货船总工程师介绍货船的建造，风力发电机总经理介绍风力发电机的发展，以及贵州射电望远镜总科学家和工程师介绍射电望远镜项目以及建造难度，等等，采用了这种形式。采访者出镜的形式相对较多。例如拍摄上海城市建筑的摄影师、清明节扫墓的年轻人、乘坐高铁回家的王先生、在四川"中国死海"游玩的女游客、浙江横店武术导演王英、浙江丽水高压电网工人、海南海水养殖的养鱼人——他们都是各个片段中的普通一员，不仅仅是他们所讲述的，他们的态度、他们的情感也是各个片段所需要表达的。

四、《鸟瞰中国》的镜头语言

《鸟瞰中国》综合运用推、拉、摇、移、升、降等镜头进行拍摄，不同镜头的使用形成场景空间、画面构图和表现对象的变化，使画面具有动感，扩大了镜头视野。通过镜头的速度和节奏，赋予画面独特的感情色彩，并且充分引导了观众的视觉注意力。例如，在拍摄长城时，常采用推镜头和拉镜头来展现长城的绵延万里；在拍摄山西悬空寺时，镜头的升降也运用较多，体现出悬空寺嵌在陡峭山壁上的建筑奇景。

景别上，《鸟瞰中国》全片以远景、全景较多，约占全片的62.2%，中景则约占全片的13.9%。远景画面呈现出开阔视野，注重对整个环境的宏观表现。无论是傣族人民热闹的江上赛龙舟，还是草原上哈萨克族游牧生活中的赛马乐趣，通过远景甚至大远景的构图，"较远的距离感给观众留下了充分的思考空间，给了观众一个'旁观者'的身份，客观理性地面对眼前的被知觉物"[①]。全景画面完整展示了被拍摄主

① 卢康.景别变化与观众反应[J].文学界：理论版，2012（3）.

体的全貌与环境之间的关系。例如，在介绍云南三江汇流地区的傈僳族人在高山与江流中生存时，全景的运用显示出傈僳族人通过索道过江的日常生活，人与江河山川的关系在这一刻显现分明。本片中的人物活动多用中景画面，清楚展现人物动作，视角有时采用仰拍，如拍摄少林僧人练武时采用仰拍，凸显出高昂向上的气势。而人物采访时多用近景表现，突出人物的情绪和感性特征。

总的来看，本片5～10秒时长的镜头颇多，说明纪录片的整体节奏相对平缓，也显示出"源远流长"的主题。此外，也有部分长镜头的使用，不间断地展现一个空间场景，形成多平面相互衬托的画面结构，产生一种真实感和现场感。

《鸟瞰中国》在拍摄时注意主客体关系的建立，在线条运用方面平衡视觉效果，也能够突出画面主体，色彩的运用既对立又统一，整个画面生动鲜明，于是呈现出了一幅又一幅唯美、精致、具有浓厚艺术气息的画面，带给观众与众不同的视觉冲击与震撼，同时也提升了画面美的高度。

《鸟瞰中国》还有意无意地提到片中内容与美国的关系。例如，在河南嵩山少林寺的片段中，旁白提到电影《星球大战》中的绝地武士形象即受到了少林功夫的影响；在湖南张家界的片段中，旁白提到了张家界与好莱坞电影《阿凡达》之间的关系；在浙江横店影视城的片段中，旁白将横店与好莱坞作了对比；在乐山大佛的片段中，旁白将乐山大佛与雕刻有四位美国总统头像的拉什莫尔山作对比；等等，这些对比让熟悉《星球大战》《阿凡达》和拉什莫尔山的观众加深了对纪录片拍摄对象的印象。

第三节 《鸟瞰中国》的形象输出

《鸟瞰中国》于2015年9月24日国家主席习近平访美期间，通过国家地理频道在美国首播，其间陆续通过中央电视台九套纪录频道、十三套新闻频道、一套综合频道和四套中文国际频道播出。10月19日该片在习近平主席访英期间再次通过国家地理频道在英国播出，12月5日该片在习近平主席访问南非期间通过国家地理频道在南非播出。首播之后，《鸟瞰中国》在国家地理频道通过45种语言陆续向全球171个国家与地区超过4.4亿家庭用户播出；在腾讯网上线之后，开播两周就获得了1.4亿次的点击量。根据北京美兰德媒体传播策略咨询有限公司发布的《鸟瞰中国》新媒体数据监测与研究报告，《鸟瞰中国》位列2015年电视在播纪录专题片视频点击量第一位；根据微博日提及量走势图显示，《鸟瞰中国》一片美轮美奂的镜头和精细的制作在国庆当天引发了观众广泛的爱国主义情怀，并开创了微博网民讨论69%正

面评议、31% 中性评议的零差评纪录。截至 2016 年 2 月 20 日，共有 4891 篇关于《鸟瞰中国》的文章在微信公众平台上传播，并且这一数字还在继续上升。随着纪录片的热播，纪录片所反映的中国国家形象也随之传播开来。

一、纪录片与国家形象的构建

"国家形象是国内外公众对一个国家在世界体系中的总体认知与态度。它不仅表现为国内民众对该国的总体认知与态度，更表现为国外民众对这个国家的总体印象与评价"①。国家形象是一个国家综合实力的体现，能反映国家的民族凝聚力和国际影响力，对国家的发展及其在国际上的地位起着举足轻重的作用。

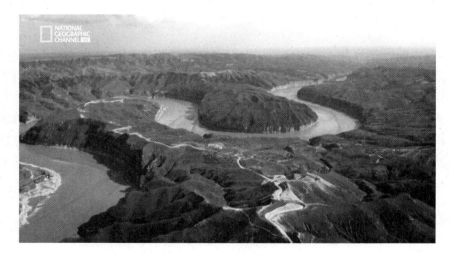

图 2-10 中华大地的壮阔景象

国家形象传播由形象内容、媒体传播、公众接收与解读三个环节构成。任何媒体都有在各自角度、用各自方式传播国家形象的职责。长期以来，国外有关媒体出于不同的传播理念和传播立场，存在误解、曲解中国形象的现象，出现"中国威胁论""中国恐怖论"等妖魔化中国的言论，影响国际社会对中国形象的认识和理解。②

2011 年 3 月，权威媒体 BBC 公布民意调查显示，欧盟国家、美国、加拿大、日本、韩国、印度等国，对中国有负面看法的人数超过有正面看法的人数，其中日本对

① 赵鑫. 党的十七大以来中国纪录片的国家形象建构研究 [J]. 中国出版，2014 (10).
② 武新宏. 电视纪录片与国家形象 "多元化" 传播 [J]. 扬州大学学报：人文社会科学版，2012 (5).

中国有恶意的人数由2010年的38%上升到2011年的52%。如何将真实的中国展现给国际社会、媒体和公众，如何构建一个鲜活、客观的国家形象，如何将这样的国家形象有效又不被曲解地传达出去，如何迅速扭转他国对中国国家形象的刻板印象，是目前国家形象构建与传播中的大问题。

以电视为代表的大众传媒是一个国家文化事业的重要组成部分，其强大的传播力对塑造国家形象、增强国家影响力具有重要作用。当前，各国的主流电视媒体在电视新闻领域内的话语权竞争，就突出体现了各国对塑造国家形象的重视。相对于电视新闻在国家形象塑造的正面战场中直接的话语权竞争，电视纪录片更像处于敌后战场，以含蓄和间接的方式对国家形象进行巧妙的构建。事实上，电视纪录片由于其自身的特点，是最容易打开国际市场的媒介形式，是塑造国家形象的有力武器。具体来说，电视纪录片对于塑造国家形象有以下几个方面的优势：

第一，电视纪录片的新闻属性有利于国际交流。电视纪录片的新闻属性是其基本属性之一，这是因为电视纪录片是一种以"非虚构"为本质的媒介形式。电视纪录片所选取的素材来自真实的生活，除信息传递的功能之外，还传达着真实的生活状态。因此，国际传播中的纪录片能够更加全面地传达一个国家的国情以及它的国民的风貌。通过电视纪录片传达国家形象，是一种最有效、最深入的方式。

第二，电视纪录片的艺术属性有利于承载本国文化。纪录片除新闻属性之外还有艺术属性。电视纪录片从谋篇布局、前期拍摄到后期剪辑，每一帧画面的选择，每一轨声音的处理，都有严格的艺术要求。如何用艺术的方法处理好事实，关系到一部纪录片的成败。而衡量一部电视纪录片艺术水准的高低，归根到底还要看它是不是能够用通用的影视语言表达出本国或本民族特有的文化精髓。一部好的纪录片必然会是一部立足于现实又具有文化品位的艺术精品。

第三，电视纪录片的娱乐属性有利于吸引外国观众。一般而言，电视有"传播信息、引导舆论、提供娱乐"三大功能，其中，电视的娱乐功能在观众使用电视的过程中占据了越来越大的比重。电视提供的娱乐方式，一种是通过各种娱乐节目和电视剧，另一种是通过取材于真实生活的电视纪录片。相比前者，电视纪录片提供的是一种比较高层次的娱乐，它不是单纯追求给予观众浅表的感官刺激，而是需要观众通过思考和鉴赏获得一种深层次的娱乐快感。通过这种方式获得的快感，往往比通过感官刺激获得的快感更长久、更深刻。① 这正契合了美国国家地理频道的理念：以娱乐的方式教育受众。

从传播学角度讲，观看影视作品本身就是国际社会对于中国再认识的过程，国家

① 王琦. 电视纪录片：塑造国家形象的有力武器 [J]. 新闻界，2011 (9).

形象很多时候是通过影视作品这一交流工具进行建构的。纪录片的跨文化传播具体表现在以下几个方面：

首先，纪录片是运动的声画影像，它的可视性、生动性和直观性让信息的传递变得更加形象和易于理解。纪录片可以跨越语言的阻碍，使得不同国家民族的人们都能被同一部纪录片所感染和吸引。

其次，纪录片镜头中美丽的画面、生动的语言、绚丽的色彩承载着丰富的文化信息。如《舌尖上的中国》不仅是一套电视节目，更彰显了中华饮食真诚、淳厚又温暖的文化，中国五千年来形成的璀璨饮食文化跃然眼前。①

通过观看、分析纪录片可以感受到，《鸟瞰中国》所塑造的是一个真实客观的中国形象。对于国家形象的定义一般包括综合国力、政治、经济、社会制度、军事水平、民族文化、公民素质、地形地貌等方面。在《鸟瞰中国》中，除社会制度、军事水平之外，其他方面都有或多或少的表现。

二、创新国际传播模式

（一）中外合拍避免文化折扣

在纪录片的跨文化传播过程中，文化折扣是一个无法回避的问题。产业经济学家考林·霍斯金斯对"文化折扣"的定义为：扎根于一种文化的特定的电视节目、电影或录像，在国内市场很有吸引力，因为国内市场的观众拥有相同的常识和生活方式；但在其他地方吸引力就会减退，因为那里的观众很难认同这种风格、价值观、信仰、历史、神话、社会制度、自然环境和行为模式。导致文化折扣的深层次原因是文化结构的差异，并通过具体的文化元素和文化符号加以呈现。② 多方合拍纪录片就是一种解决纪录片在跨文化传播中文化折扣问题的有效方案，其中一个制作方熟悉观众所在地区的一种文化结构，能够有针对性地制作纪录片。

《鸟瞰中国》即是这样一部中外合拍纪录片，它由五洲传播中心、国家地理频道、新西兰自然历史、新加坡海滩别墅影业、德国 NDR 电视台联合出品——这其中最主要的是国家地理频道和五洲传播中心。为了实现纪录片"多元化"传播国家形象，《鸟瞰中国》做出了五点改进：

1. 《鸟瞰中国》具有"国家形象"传播意识。与美国国家地理频道一同制作

① 孙蕊. 论跨文化传播视野下纪录片对国家形象的塑造［J］. 魅力中国，2014（23）.
② 何建平，赵毅岗. 中西方纪录片的"文化折扣"现象研究［J］. 现代传播，2007（3）.

《鸟瞰中国》的国内制片方五洲传播中心多年来一直致力于"中国故事,国际传播"。中共中央宣传部部长、中国国务院新闻办公室副主任崔玉英也表达了对五洲传播中心的期待,希望其能够与国家地理频道"进一步深化合作,回馈全球观众,讲述更精彩的中国故事"。①

2. 《鸟瞰中国》有明确的"国家形象"内容定位。从业超过30年的纪录片创作人丽姿·麦克劳德,从欧洲电视制作人的视角,给出了纪录片走向国际的具体建议。对于内容,他提炼了四个方面:一是国外观众感兴趣的主题,比如中国的长城、熊猫,以及中国功夫和中国美食;二是巨大的或者创纪录的事物,比如世界上最大的河流、最大的机场等;三是令人感到新奇的展现中国生活的内容,比如中国财富人士的生活和生活在偏远农村的人们的生活;四是关于中国但不一定在中国发生的独特故事。② 可以看出,由于《鸟瞰中国》全片都在中国本土拍摄,所以第四点并没有涉及,其他所有内容都在前三点内容的框架之内。

3. 《鸟瞰中国》有明确的目标受众。由于是和美国国家地理频道联合制作,并且在美国首播,因此纪录片更加针对美国观众,完全按照国家地理模式制作,片中许多内容直接与美国文化元素相对比。例如将乐山大佛与拉什莫尔山的总统雕像对比,将少林功夫与《星球大战》的绝地武士相联系,将张家界与《阿凡达》相联系,等等。

4. 表现手法国际化。片中大量航拍与地面镜头相结合的表现手法是目前国际上最流行的纪录片表现手法之一,在此之前,《鸟瞰地球》《家园》《鸟瞰德国》《鸟瞰英国》等国际著名纪录片均采用了这种表现手法。此外,本片中旁白与采访相结合的方式也是国外纪录片常用的表现手法之一,尤其当采访对象不是权威,而是普通人时。

5. 传播渠道多样化。《鸟瞰中国》采用了台网同步播出的方式进行播放,不仅通过中国中央电视台和国家地理频道向全世界171个国家通过45种语言播出,还在腾讯视频播出。《鸟瞰中国》还充分利用了社交网络进行传播,例如国际台Facebook西班牙官方账号播放了《鸟瞰中国》纪录片片花,受到海外网友的热捧。③ 在国内,《鸟瞰中国》在新浪微博、微信公众平台上获得了广泛的传播。

① 何忠婷. 中美合拍纪录片《鸟瞰中国》两国同期播映[EB/OL]. http://www.chinanews.com/cul/2015/09-23/7540833.shtml, 2015-09-23.
② 孙海悦. 纪录片走出去:中国内容国际表达[EB/OL]. http://media.people.com.cn/n/2015/1209/c14677-27905766.html, 2015-12-09.
③ 脸书网友热捧《鸟瞰中国》:我想去中国 我要筹钱买机票[EB/OL]. http://gb.cri.cn/42071/2015/09/25/8011s5115504.htm, 2015-09-25.

作为一部生态纪录片，《鸟瞰中国》在跨文化传播中还拥有着题材优势。由于生态纪录片相对较少，且具有文化冲突与意识形态的差异，因此生态纪录片可以成为输出国家形象的重要国际化语言，有助于减少"文化误读"和构建积极的国家形象。此类纪录片反映了人与自然的关系，包括人类生存环境、各种生物的保护与变化。生态纪录片将知识性、趣味性、欣赏性与社会性、教育性等融为一体，使不同职业、年龄的电视观众的收视需求都得到满足，并且唤起人类保护自然环境的良知与行动。①

（二）鸟瞰中国的"借势营销"

《鸟瞰中国》在传播上最大的创新在于将媒体内容与现实事件相结合，使传播效果最大化。这种传播模式类似于商业中的"借势营销"。借势营销是指企业及时抓住广受关注的社会焦点新闻、事件以及明星效应等，将其与自身的品牌推广融合的一种营销策略。与普通商业中"借势营销"不同的是，广受关注的事件是严肃的政治事件——国家主席习近平出访美国，所要推广的则是中国的国家形象。如今所谓的消费其实并不仅仅局限于产品功能和价格，更多的是关乎品牌的符号、内涵及文化价值。观众观看《鸟瞰中国》与关注习近平主席访美，这两者都属于广义上的"消费"。借势营销作用主要有二：提高传播广度和曝光率。在这样的情况下，很多人从对中国一无所知到开始观看关于中国的纪录片《鸟瞰中国》。从受众心理而言，人本质上是害怕孤独、害怕被世界抛弃的，所以会有一种从众心理，最新的动态，一定要去掌握；发生的热点，也要去追踪，这样才会有一种时时刻刻跟着世界走的满足感。在习近平主席访美的过程中，在电视台同步播放《鸟瞰中国》，就给人们提供了这样的满足感。

在纪录片的传播中，借势营销具有多种优点：

第一，能够迅速提高受众对纪录片的认知度。主流形势环境和社会热点事件都是在一定时期内、一定范围内形成巨大影响的政治、经济、社会、文化形势或事件，可以说全国甚至全世界人们都对其非常关注。因此，只要跟时势环境和名人沾边的任何事物都会受到民众爱屋及乌的关注。

第二，容易使受众产生移情体验。想要引导受众最终"消费"纪录片，除了要引起受众注意，让他们产生认知之外，还要满足受众的需求。受众消费的前提就是该纪录片要具有满足他们需求的价值。根据马斯洛的人的基本需求理论，人是有情感需求的。无论是热点事件还是名人明星，都是人们非常熟知的事物，人们必然会对他们有或多或少情感的投入。除此之外，获得信息和知识是使用媒介目的中很重要的一

① 郭小平. 论纪录片跨文化传播的"绿色镜像"与风险治理［J］. 现代传播，2014（9）.

种，《鸟瞰中国》中关于中国的内容，也是促使观众消费该纪录片的价值之一。

第三，为纪录片宣传创造舆论环境，降低宣传成本。主流事件和名人有一个很重要的特征就是容易引起社会的普遍热议，当人们把纪录片和热点联系起来后，人们就会增加对该纪录片谈论的频次，对纪录片频繁地自发的人际传播自然就形成其舆论环境，更有利于纪录片知名度的提高。

综上，在国家主席习近平出访美国时在该国同步播放《鸟瞰中国》，是提高纪录片传播效果、传达中国国家形象的双赢之举。

结　语

毋庸置疑，《鸟瞰中国》是一部成功的纪录片，无论是从纪录片本身、纪录片的播放量，还是纪录片荣获的奖项来说，都充分证明了这一点。它运用先进的航拍技术，为观众呈现了大量的空中镜头。通过影片向世人传达一个美丽、奋进，继承了古老传统，又掌握了先进科学技术的现代中国形象。影片在国家主席习近平出访美国时在当地电视台同步播出，获得了良好的效果，也成为了日后传播国家形象纪录片的优秀典型。

【附录】

中外优秀航拍纪录片

1. 《鸟瞰加拿大》（*Over Canada：An Aerial Adventure*）　加拿大，1999，导演：Gary McCartie。

《鸟瞰加拿大》是一部通过飞鸟的视角拍摄的美妙作品。它获得过一些奖项，同时被定义为"空中历险"的电视纪录片，揭开了加拿大令人颤栗的史诗般的壮丽美景。

2. 《鸟瞰地球》（*La Terre vue du ciel / Earth from Above*）　法国，2004，导演：Renaud Delourme。

《鸟瞰地球》是法国著名的航空摄影师雅安·阿瑟斯-伯特兰所拍摄的系列影片，共四部。本片将镜头聚焦在全球自然资源的可持续发展上，网罗了一群来自世界各地的、正在为大自然的和谐而努力着的环保先锋者们，展示并褒扬他们所作出的巨大贡献，意在号召全人类自省，保护我们共同的家园——地球。

3. 《鸟瞰英国》（*Britain from Above*）　英国，2008，导演：Toby Beach。

著名主持人安德鲁·马尔带领观众上演一段史诗般的旅行，他让观众从一个从来没有看过的角度来欣赏英国——高空；采用了直升机、飞机、滑翔机、人造卫星从高空拍摄，全景式地呈现英国的面貌，图像异常清晰和生动，无穷无尽的山川和湖泊让我们重新审视了英国，原来它是那么美。

4.《航拍美国》(*Aerial America*)　美国，2009，导演：马克·雷迪斯。

美国人头一次有机会以高清模式从空中鸟瞰他们的国家。这个多集系列片从空中展示北美大陆的华丽风光：一举掠过加州的赫斯特古堡，环绕闻名已久的恶魔岛监狱，低空穿越举世闻名的金门大桥，观看北美灰熊在阿拉斯加的河流中捕食蛤蜊，掠过山脊欣赏北美大陆最大的火山之一。这一系列片将每一个州的绚丽多彩的壮观场面尽收镜头之中。

5.《俯瞰德国》(*Deutschland von Oben*)　德国，2010，导演：Petra Höfer / Freddie Röckenhaus。

《俯瞰德国》第一季分城市、乡村、河流三集，从不同地貌特征鸟瞰全景，在展示自然景致的同时，也涉及很多当代科技和历史文化，是一部很不错的国家形象宣传片。

【延伸阅读】

1. 苏荣誉，李厚民．鸟瞰中国［M］．北京：中国旅游出版社，2008．
2. 万彬彬．科学纪录片研究［M］．北京：中国传媒大学出版社，2011．
3. 姜伊文．生存之境［M］．北京：北京广播学院出版社，2000．
4. 周文．世界纪录片精品解读［M］．北京：中国广播电视出版社，2010．
5. 聂欣如．纪录片概论［M］．上海：复旦大学出版社，2010．
6. 钟大年，雷建军．纪录片：影像意义系统［M］．北京：北京师范大学出版社，2006．
7. 朱景和．纪录片创作［M］．北京：中国人民大学出版社，2002．
8. 欧阳宏生．纪录片概论［M］．四川：四川大学出版社，2010．
9. 王列．电视纪录片创作教程［M］．北京：中国广播电视出版社，2005．
10. 林旭东．影视纪录片创作［M］．北京：中国广播电视出版社，2002．

【思考题】

1. 生态纪录片的独特性是什么？结合《鸟瞰中国》谈谈如何利用生态纪录片向受众

传达环境保护意识。
2. 航拍在纪录片的拍摄中具有哪些优势？什么题材的纪录片更适合运用航拍？
3. 是否赞成将最新的拍摄技术运用到纪录片的拍摄中？如何把握纪录片中技术与内容之间的平衡？
4. 纪录片的娱乐功能与教育功能是否矛盾？
5. 《鸟瞰中国》中所体现的中国国家形象是什么样的？如何利用纪录片进一步构建和传播国家形象？

【参考文献】

［1］史博恩，冷凇．用娱乐的方式教育受众——专访美国国家地理频道常务副总裁史博恩［J］．中国电视，2006（7）．

［2］赵鑫．党的十七大以来中国纪录片的国家形象建构研究［J］．中国出版，2014（10）．

［3］王琦．电视纪录片：塑造国家形象的有力武器［J］．新闻界，2011（9）．

［4］何建平，赵毅岗．中西方纪录片的"文化折扣"现象研究［J］．现代传播，2007（3）．

［5］郭小平．论纪录片跨文化传播的"绿色镜像"与风险治理［J］．现代传播，2014（9）．

［6］孙晓，刘姝君．借势之后，剩的是金子还是段子——新媒体借势营销的效果研究［J］．新媒体研究，2015（8）．

［7］侯新影．浅析借势营销在电影营销传播中的运用［J］．青年文学家，2013（12）．

第三章 《海洋》里的"天·地·人"

【案例导读】

《海洋》

2010年,由法国著名导演雅克·贝汉执导的纪录片《海洋》(Oceans)在欧洲上映。这是一部以环保为主题,令人心旷神怡、叹为观止的生态学纪录片。这部纪录片没有戏剧化的故事主线,没有类似科教片的资料介绍,更没有刻意煽情似的解说,却深入聚焦于覆盖地球表面3/4的"蓝色领土",为人们完整地呈现了幽深富饶、壮美辽阔的神秘海底世界。2011年8月,《海洋》在中国院线上映,国内影院首次出现为纪录片加排场次的现象。

《海洋》历时7年,耗资6400万欧元,动用12个摄制组、70艘船,在全球50个拍摄地取景拍摄,共记录物种100多个,并拥有超过500小时的海底世界及海洋相关素材,是史上投资最大的纪录片。2011

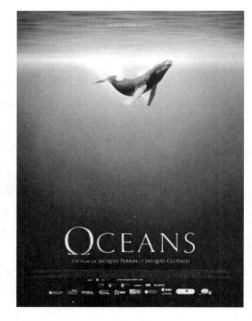

图3-1 《海洋》海报

年2月,《海洋》一举获得"法国电影恺撒奖最佳纪录片奖",而这部纪录片也奠定了导演雅克·贝汉世界一流纪录片制作人的地位。

雅克·贝汉不是一位高产的导演,但绝对是"精产"的代名词,他的每部纪录片都是同题材纪录片中的精品,他的"天·地·人"三部曲《迁徙的鸟》(Winged Migration)、《微观的世界》(Microcosmos)、《喜马拉雅》(Himalayan)更被奉为惊世之作,广为流传。《海洋》曾经在法国、韩国、日本、美国等多个国家公映,获得票

房与商业上的巨大成功，观众口碑极佳。它在2010年的世界地球日于美国上映，开映的首周，每卖出一张电影票，迪士尼就捐出20美分用于环保事业。此外，影片因其主题触及环境保护，亦获得世界各国有识人士的好评。

第一节 尊重自然

一直以来，生态纪录片幽居在"高冷"的宫殿，只有少数人能窥见其光彩。高成本的投入却大多换来叫好不叫座的凄凉境地，生态纪录片似乎只是小众的狂欢。这般境遇下，《海洋》却以最返璞归真的姿态，让小众生态纪录片走进了大众视野，在多个国家公映时引起热议，更是在日本上映时票房一度超过科幻大片《阿凡达》。这部历时7年的"纪录片航母"用最真诚的态度表达对自然最虔诚的敬意。

一、真实是生命

2010年，当雅克·贝汉的《海洋》出现在世人眼前时，人们被其美轮美奂的场景所吸引，但同时也有人质疑雅克·贝汉影片中神奇的动物与场景或许有电脑特效的帮助。听到这样的质疑声，雅克·贝汉断然否认其作品中有丝毫电脑特技的存在。"为什么非要用计算机这么糟糕的东西来编排我的东西呢？"他那法国式的骄傲难以容忍别人的猜度，"还是用我自己的镜头说话吧！要知道，很多美好的事物是无法用机器来表达的，比如阳光、比如鸟儿的羽翼、比如它们的美丽和飞翔的自由。我所需要做的就是在恰当的时候捕捉记录下来，这才是影片的乐趣所在。"显然，这是一位人文主义者的真情告白，他希求在对技术的拒斥中，维护艺术"原初性"的尊严。[①]正是这样的执着与坚守，才让雅克·贝汉的影片都饱含一种严肃科学的态度。

雅克·贝汉曾在接受媒体采访时说："无论多完美的拍摄角度，多先进的拍摄技巧，都不是我追求的东西。真实表达情感才是最重要的，这也是我一直以来的艺术真谛。"他以朴素的自然主义观，打破了生态影片多数通过逼真的灾难特效唤起关注的套路，用真实的镜头记录下神秘的海底世界，将海洋、人类、生命巧妙地联系起来，感受生命的庄严与震撼，忠实守护着生态纪录片的严肃意味。

由雅克·贝汉担任监制的"天·地·人"三部曲中的《喜马拉雅》虽不是他本

① 徐刚. 技术奇观、审美激情与生态主义政治——漫谈《海洋》及雅克·贝汉的生态纪录片 [J]. 新世纪剧坛，2012（2）.

人执导，但也保持了他记录自然、表现真实的一贯创作风格。该片深入喜马拉雅山海拔 5000 多米的地方取景、拍摄，最大的特色就是真实。遥远而不为人知的部落，有一群有虔诚信仰的人，生活的艰辛与贫苦让人们的生存很是艰难，却也让人们的信仰更加纯净。影片中的演员都是当地人，拍摄的内容也是他们生活中的事。这部纪录片虽然是纪实手法拍摄的故事片，但真实的记录让这部充满生死、爱恨、道德冲突的影片感人至深。

作为一部"真实再现"式的影片，《喜马拉雅》由法国、尼泊尔、瑞士和英国四国联合出品。摄制组为了拍摄，长途跋涉 13500 公里，深入尼泊尔高原，忍受了常人难以想象的高达 65 度的昼夜温差，在历经 9 个月艰辛困苦后终于拍摄成此片，追求真实的背后是人文主义电影者令人肃然起敬的艺术追求。

图 3-2　《喜马拉雅》拍摄场景

二、专业更敬业

拍摄生态影片的关键是要能捕捉到动物、植物在一瞬间的状态，并且尽可能真实地记录和表现。为了让镜头表现出最美、最真实的《海洋》，雅克·贝汉团队在追求专业性上也超乎人们的想象。

（一）精益求精

在前期准备上，剧组除了斥巨资购买可以捕捉到海底光线的高清摄像机、电力驱动海底摄影车、摄影升降机、携带 35mm 摄像机的迷你直升机等专业设备外，还专门成立了技术发明部门。例如，可以在颠簸航行的船上既克服波浪影响，又可以模拟出海豚在波涛汹涌海面上快速前行画面的号称"海神特提斯"的拍摄器；专门拍摄海豚乘风破浪的"鱼竿摇臂式摄影机"；等等，这些专业的设备体现出《海洋》摄制组

的卓越与用心。

《娱乐周刊》曾评论道:"世界上有许多优秀的海洋纪录片,但如果你想知道《海洋》与它们的区别,那便是科技。"在拍摄过程中,贝汉和摄制组发明和改制了许多器材。他们运用新一代电子摄像技术,前所未有地捕捉到海洋生物那种可触的质感,水母吹弹可破的柔软,蓝鲸像褥垫般的腹部……①

在拍摄技术上,追求技术完美的摄制组用一种新的视角和动物一起看这个世界。他们与被拍摄的动物相处,观察它们的习性、动作甚至是表情。不过与拍鸟相比,拍鱼难度更大。"因为鱼和鸟不一样,鸟是可以训练的,可以安放摄像头跟拍,鱼就不可以。"克鲁索说道,"鱼一旦发现你打搅了它,一转身就走或者做出愤怒挣扎的样子,观众一眼就能看出。"经过4年时间的拍摄,克鲁索得出的经验是:"拍摄鱼你必须和它熟悉,征得它的同意,你要花很多时间和它慢慢相处,它觉得自己没有危险也不会被打搅,你才能得到你想要的画面。"②

在拍摄手法上,单机位镜头追求唯美构图以及多机位镜头追求流畅组接成为最大特点。就前者来说,最大的难度在于完全不能预料拍摄对象的行为内容及运动轨迹,因此,既需要将摄像机"隐藏"得很好,又需要保持运动中的高质量构图。就后者而言,为了记录一次大规模的"海洋狂欢",多机位的设置相当于电影中的重复拍摄,镜头之间如何取得完美的组接同样难度很大。因此,雅克·贝汉曾说,他们拍摄一组好的镜头常常要花费两个月的时间。③

图3-3 《海洋》拍摄场景

① 李俊.《海洋》:7500万美元捕捉鱼的眼神[J]. 新华航空,2011(9).
② 李俊.《海洋》:7500万美元捕捉鱼的眼神[J]. 新华航空,2011(9).
③ 张思梅. 浅析雅克·贝汉《海洋》对中国纪录片的启示[J]. 新闻传播,2012(4).

在《微观的世界》里，前期拍摄的功夫也用到了极致。为了更好地拍出叶片上的水珠、毛毛虫的触角，拍摄团队研发了各种新的摄影技术与设备。比如在一个遥控飞机模型上装了轻如蝉翼的摄影机，可以追随飞行的昆虫，一套运动控制摄影系统，由计算机直接控制镜头的运动，能多角度拍摄高清晰的影像而不破坏镜头流畅的诗意。

除此之外，影片中多处应用延时拍摄技术，以达到慢速摄影昆虫的效果。毛毛虫在枝干上寸步挪动、雨滴爆炸的瞬间、食人草逐渐吞噬无助的猎物等，都因专业的拍摄而得以最清晰地呈现在荧幕上。

图3-4 《微观的世界》拍摄场景

（二）诗情画意

人们在看完包括《海洋》在内的贝汉导演的作品，最大的感受就是画面的美轮美奂，他的纪录片好像为人们打开了一扇欣赏大自然美丽的大门，人们从未想到大自然居然可以美到如此诗情画意，这种全新的审美感受源于导演别样的艺术追求。

雅克·贝汉将《海洋》看作一部芭蕾舞剧，因此在进行后期剪辑工作时，《海洋》的剪辑师是一个完全没有动物影片剪辑经验的、专攻歌剧和舞蹈的剪辑师。镜头的选取、画面的衔接都如行云流畅，让人回味悠长。正是这大胆而新颖的尝试，让人们感受到《海洋》独特的魅力。

图 3-5 《海洋》拍摄场景

(三) 锦上添"音"

追求完美的摄制组对于现场音的采集,可以说是到了极为"苛刻"的地步。摄制组采用最先进的技术进行现场音的采集,最大程度地呈现和还原动物发出的声音。

在拍摄《迁徙的鸟》时,录音师和摄影师一前一后坐在三角翼飞机上,录音师高举防风话筒录制鸟群飞行的声音,"使得声音的质感加强画面的质感"。当我们看到镜头内候鸟在飞行时,精良的技术似乎能够让你触摸到风的颗粒,甚至能够令人感受到翅膀切割空气的震颤。录音师为了录制小候鸟刚学会走路时的叫声,将立体声话筒几乎贴着地面跟在小候鸟前面移动,"如此轻盈的声音也被真切地一一记录下来,观众怎么会不被感动,鸟儿在池塘嬉戏的玲珑水声,妖娆婆娑的芦苇,雪地里吱呀的脚步声,美妙声音不绝于耳"[①]。正是这样的精心录制,我们才在观看影片时身临其境般听到了鸟儿翅膀和空气接触的风声,感受到空气的质感与震颤,体会到声画交融的妙不可言。

① 刘楠. 纪录片声音要素新论——新世纪中外纪录片有声语音、音响、音乐研究 [D]. 西安:陕西师范大学, 2011.

图 3-6 《迁徙的鸟》拍摄场景

《海洋》更是采用了极为精良的录音技术。与人类用耳朵不同，鱼类需要通过全身的皮肤感知声音。因此《海洋》的水下摄影装置不仅极力降噪，还要尽可能优质地收录同期声。前期的艰辛拍摄加上后期特殊的音效处理，终于让观众听到了来自海洋最真实的声音。

三、时间酝酿的珍品

"等待"是雅克·贝汉在介绍《海洋》时时常提及的一个词。他以严肃的艺术追求，精心打磨"昂贵的梦想"。仅仅是片中"海洋的盛宴"一个场景，从最初对静止镜头的不满意到第二年研发新的摄影机，再到第三年要追上海豚的速度，就耗费了 3 年的时间。为了拍摄暴风雨中的大海，摄制组等了整整 3 年才等到一场足够规模的暴风雨。雅克·贝汉追求的是至真至美，在这部纪录片中拍摄了 100 种以上的海洋生物，大自然的美丽需要用最大的耐心去体会。

雅克·贝汉的纪录片都是经过时间酝酿的珍品。《迁徙的鸟》是 60 岁的雅克再次携手《微观的世界》原班人马共同制作的影片。该片有 600 多人参与，摄制组包括 50 多名飞行师，50 多名鸟类专家。由南到北，由春至冬，制作人员循着候鸟的迁徙路径拍摄行程近 10 万公里，拍摄时间历时 4 年，耗资达 4500 万美元。摄制者的足迹遍及全球五大洲 50 多个国家和地区，拍摄的胶片连起来长达 460 里。[①]

① 万修芬. 雅克·贝汉生态纪录电影研究 [D]. 济南：山东师范大学，2009.

第三章 《海洋》里的"天·地·人"

第二节 追问生命

纪录片记录的不仅仅是画面，更是承载与沉淀。这是个有关时间、有关生命、更有关梦想的记录，雅克·贝汉更是透过镜头表现了更多层次的内容。雅克·贝汉作为国际一流的纪录片大师，一直致力于拍摄世界上最值得拍摄的画面，从题材的选取到片子的结构都独具匠心。

一、纵贯天地的结构

《海洋》虽然是一部以海洋为主要拍摄主题的纪录片，但是在这部纪录片中却存在着立体而完备的空间结构。海蜥从海底爬上礁岩尽享阳光沐浴，刚从沙滩上孵化的小海龟本能地向大海前行，海陆相接水天一色，影片跟随动物的行动轨迹将陆上的视角延伸向海洋；波涛翻滚，巨大的鱼群聚集吸引了大型鱼群捕食，这场热闹非凡的"海上盛宴"又引来空中飞鸟的围猎，飞鸟入海就像打通了天与海的边界。

图3-7 《海洋》拍摄场景

从雅克·贝汉的生态纪录片作品中也可以看到整体之间的空间感与连续性。从时间上看，雅克·贝汉"天·地·人"三部曲的顺序是1996年的《微观的世界》、1999年的《喜马拉雅》、2003年的《迁徙的鸟》、2009年的《海洋》。在空间上，这四部纪录片已经以纵向的结构打通空间，由上至下是天（《迁徙的鸟》）—地（《微观

的世界》）——人（《喜马拉雅》）——海（《海洋》）。纵向的时空结构让观者以最清晰的角度看清地球上的存在，以平等的视角阐释人和动物都是自然中的一部分，逐渐模糊人类一直以来的"统治观"。

二、音画并重的叙事

从1956年法国人雅克·伊夫斯·科斯托拍摄的电影史上第一部全景记录海底生态奇观的海洋纪录片《沉默的世界》开始，电影人始终保持着对海洋的好奇。此后相继开拍的影片有1974年开拍的《水下印象》、吕克·贝松的《亚特兰蒂斯》、2003年BBC拍摄的《深蓝》以及第一部用3D技术拍摄的纪录片《深海探奇》。面对共同的海洋课题，如何拍摄出新意是《海洋》的另一课题。

（一）温情注视　意蕴悠长

雅克·贝汉曾表明他并不喜欢一般意义上的故事，但除了展示动物和自然的美之外，还要尽可能地展开一种"故事性"的叙事，而这个"故事"又不能落入俗套。因此《海洋》从具体的生物个体切入，一方面依靠镜头语言说话，以"讲故事"的手法，拟人化地再现海洋中各种生物的悲欢离合；另一方面依靠音乐来承担多层次的表述，做到声画融合、比翼齐飞。

在《海洋》里我们看到霸气十足的海蜥、巨大的水母群、优雅的露脊鲸、可爱的小海狮，它们都是这部影片的主角。多线并进、互补交融的叙事手法贯穿整部影片，所有的生物在镜头下都化身为"主动型角色"①，饱含情感的意义。镜头下，动物们拥有自己独特的情感、策略和智慧：成群的飞鸟捕食刚刚孵出的小海龟，残酷又无奈；小海豹依偎在妈妈身上在水中游戏，温情又感动；巨大的水母群从水下徐徐升腾，迷幻而震撼。

某种程度上，雅克·贝汉通过镜头刻画出了这些生物的"性格"，凶残的章鱼、聪明的寄居蟹、怯懦的海虾都给人留下深刻鲜明的形象。拟人化的手法、情节化的故事等，都让自然类纪录片充满魅力。

纪录片是有情节的，因此首尾常常呼应，再加上蒙太奇的表现手法，使得纪录片中出现的各式生物虽各不相干却观看起来没有断裂感，反而如行云流水般流畅。在《海洋》中看到的潮起潮落中屹立在礁石之上的海蜥，从海中而来又回归大海的海龟，还有鲨鱼命运的转折，都运用了蒙太奇的表现手法。

① 汪杨．走出启蒙的迷雾：评王达敏先生的《余华论》[J]．学术界，2008（1）．

图3-8 《海洋》拍摄场景

温情的动物世界和人类残忍地割下鱼鳍又抛尸于海的场景形成了鲜明的对比，失去了鱼鳍的鲨鱼尽力扭动身体却还是摆脱不了沉入海底的命运，伤口渗出的殷红血液让人触目惊心。《海洋》带来的就是除却唯美之外的震撼与深思。

图3-9 《海洋》拍摄场景

从雅克·贝汉的纪录片中可以看到尊重自然、尊重生命的基本理念：在拍摄过程

中尽量不去打扰动物,而是温和地注视;在天空中和鸟儿一起飞翔,而不是像猎人一样把鸟从天空击落拍摄。在海中与鱼生活捕捉鱼的眼神,尊重生命体现在每一个细小的行动中。

(二)声画融合 相得益彰

配乐在纪录片中的第一层作用就是烘托气氛、渲染情绪。《海洋》的音乐刚进入时,只是几个音,但这几个音就将海的清澈湛蓝明了托出,它是影片的核心主题。旁白:一滴水,一个宇宙①,寥寥数音就将影片基调表露无遗。音乐总是拥有超越国籍、民族、语言界限的能力。在《喜马拉雅》中,人们也听到神秘梵音透过空灵通透的民歌飘渺而来,磅礴大气的交响乐展示出喜马拉雅山巅不可一世的威严,声音在这部影片中担当了举足轻重的衔接与叙事作用。

《海洋》开场约7分多钟没有音乐,海浪哗哗地翻滚,空中不时划过逐浪鸟的声音,澎湃的海浪声为浩瀚的海洋盛大开篇,气势磅礴。由于《海洋》的剧本多次修改,很多内容经过高度压缩节奏紧凑,音乐更承担了情节转合过渡的作用。《海洋》有20多段音乐,其中有四组循环主题,既将枝节交错的关系串联起来,又有效地平衡了各种情绪②,分别表现了纯净、欢快、奇幻、杀戮这四个主题。竖琴、弦乐、小提琴、铜管、打击乐都在《海洋》不同部分奏响不同的旋律。音乐时而给人轻盈飘逸之感,时而变化交杂让人浮想联翩。音乐在叙事上承担着对动物性格的刻画、对气氛的渲染、对剧情的过渡衔接的重要作用。

蕴含如此丰富功能的音乐和一般的配乐不同,创作者不是在最后阶段才参与音乐制作,而是很早就开始音乐的创作,随时观看素材,随时交流创作。《海洋》的配乐师是曾与雅克·贝汉合作过"天·地·人"三部曲的著名音乐人布鲁诺·库莱斯,10余年合作的默契也并未让这位音乐人在《海洋》配乐的制作上有丝毫的松懈,音乐同这部纪录片一样是一个漫长而真实的过程。

三、隐喻的追问

象征主义诗人叶芝曾说:"当隐喻还不是象征时,就不具备足以动人的深刻性。

① 梁晴. 二十世纪音画纪录片之旅系列 《海洋》——那声音从海底直达天际[J]. 音乐爱好者,2011(7).

② 梁晴. 二十世纪音画纪录片之旅系列 《海洋》——那声音从海底直达天际[J]. 音乐爱好者,2011(7).

而当它们成为象征时，它们就是最完美的了。"象征是展示事物之间联系的手段，它用小事物来暗示大事物，用物象来暗指抽象的概念。①

象征主义手法在文学领域已经不再是一种纯粹的手法，更是文本本身。回溯到象征主义的本质，正是以具象洞见抽象，而这正是电影中道具发挥的作用。大量的、累加的、系统化的依附于道具上的隐喻构成了整部影片的象征指向。② 人们喜欢赋予事物情感，更喜欢体察这事物蕴含的意味。

在《海洋》开篇与结尾处，小男孩儿面向大海，寓意人类在大海、大自然面前犹如懵懂的孩童。在讲述人类对海洋的破坏时，一组"船与海浪的搏击"镜头寓意了人类与海洋的对抗、依赖以及人在海洋面前的渺小，同时也警示了人类不要毫无顾忌地破坏环境，否则难免自食其果。③ 恰当的画面展现出的隐喻有四两拨千斤之气势，也有润物无声之细腻。《海洋》中的隐喻与巨大反差给人以强烈的震撼，让观众在观看画面的时候又会自然地联想与反思，收到了多益的效果。

在《喜马拉雅》中，开端是一大片金黄色的麦子，麦浪中老人霆雷问孙子帕桑看见了什么，帕桑说看见了丰收，然而霆雷却否定了他，老人用多年累积的生命经验看到了第二年族人的饥荒。麦子隐喻了无尽与有限的哲学思辨，任何看似无限的事物都有有限的层面，然而有限中又包含无限。有限的人力却包含无限的为生存抗争的决心。④

第三节　思考生态

生态问题是人们在进入工业文明开始就始终关注的问题，而人与自然的关系是整个人类发展史中古老而又常新的话题，尤其是随着现代文明的发展，人在与自然相处的过程中凭借自己的智慧与实践改造了自然，甚至按照自己的目的创造出了人化的自然，与此同时，人与自然关系的矛盾也在不断尖锐化。生态问题主要包括两方面问题：生态破坏和环境污染。不合理开发利用的生态破坏导致资源日益枯竭、野生动物和水生植物濒临灭绝；人类社会高度发展引发的环境污染严重威胁到动植物的生存环境，海洋的过度开发与过度污染已经严重威胁到了整个地球的生态平衡。

① 黄婧秋．解析《喜马拉雅》中道具的运用及其内在含义 [J]．电影文学，2010（11）．
② 黄婧秋．解析《喜马拉雅》中道具的运用及其内在含义 [J]．电影文学，2010（11）．
③ 张思梅．浅析雅克·贝汉《海洋》对中国纪录片的启示 [J]．新闻传播，2012（4）．
④ 黄婧秋．解析《喜马拉雅》中道具的运用及其内在含义 [J]．电影文学，2010（11）．

一、骨感的现实

当下,以美国为首制作的生态片,一方面,为了追求更加直观、真实的感官表现,用宏大的技术特效表现灾难的爆发,震慑人们的心灵,希望以此唤起人们对于生态自然的关注。但这些宏大场面特效却要消耗巨大的能源与资源,这与追求人与自然和谐的初衷背道而驰。另一方面,为了高票房而过多地追求影像奇观,也在消耗生态片蕴含的生态意识。人们的关注点过于集中在数字影像技术带来的视觉感受上,会削弱对生态主题的理解。观众所消费的快感假象把人的精神世界推向浅薄化和功利化,即便披着生态反思的外衣,在过多的技术充斥下,消费过程也与反思的过程画不上等号。① 技术的发展使人们对于3D特效的推崇已经开始变了味道,舍本逐末追求媒体奇观带来的快感而忽视了严峻的生态问题。

雅克·贝汉的生态纪录片不同于只以生态为主题的生态片,这些生态片虽然关注自然,但是最终呈现的是故事片、剧情片而不是纪录片。生态纪录片最大的特征就是纪实,没有情节的虚构。单纯地记录动物们的生活,似乎早已注定这不是一件讨巧的事情。海洋是生命的发源地,也是生命的栖息地,失去海洋,地球、生命就会干涸。但是,随着人类进入工业文明,竭泽而渔的生存模式成为人类追求短期经济效益的不二法门。工业污染、温室效应、冰川融化,哪一项不是人类社会发展带来的后果,而海洋也不幸成为工业的垃圾站与屠宰场。自由的鱼群突然被巨大的渔网网罩,它们奋力挣扎却缠套得愈来愈紧,鲨鱼被割下鱼鳍抛回大海,海上霸主即使奋力摆动尾巴也摆脱不了向海底直沉的命运。而最后,人类只能在博物馆里才能见到这些动物的遗貌。这是《海洋》中的一幕,也是现实中让人心悸的一幕。

与《海洋》同期上映的还有一部同样与海洋生态有关的纪录片《海豚湾》,但两部纪录片在日本却受到了截然不同的对待。《海洋》得到了日本民众的喜爱和善待,而《海豚湾》却收获了嘘声和抵制。在被问到与同题材纪录片的区别时,雅克·贝汉说:"和《海豚湾》不同,尽管《海洋》中也有着割去鱼翅的残酷镜头,但我们拍这个并不是为了指责世界的某一部分,我们关注的是海洋生物的情绪和情感,而观众会在感受自然之美的过程中,自觉体会到环保的价值。"在《海洋》的一幕幕绚彩瑰丽的奇景之外,是人类活动对海洋的消极影响,环保情怀是雅克·贝汉影片一直以来的主旋律。在影片中,雅克·贝汉略带焦急的声音高呼:"灭绝,灭绝,灭绝,人类到底是灭绝了多少种生物?""人类在遇到台风袭击能够团结起来保护自己,难道就

① 杭东. 美国生态电影思考[J]. 中国电影市场,2014(1).

不能团结起来保护海洋吗？"孩子般温情的声音发人深思。①

二、生态的探求

生态美学是隶属于现实主义美学的一种美学。狭义的生态美学仅研究人与自然处于生态平衡的审美状态，而广义的生态美学是研究人与自然遗迹、人与社会和人自身处于生态平衡的审美状态。② 大自然的美不是孤立的实体美，而是生态系统中的关系美。雅克·贝汉就在自己的纪录片中，试图用镜头表现自然关系、动物与植物的关系、动物与自然的关系、动物之间的关系以及人与动物的关系。自然系统中，大鱼吃小鱼维持着一种稳定的生态关系，海洋系统的平衡也会反过来滋养大地与天空，《海洋》中"海上盛宴"的鱼群捕食就体现出生态美学。

再如《微观的世界》，片中动物与自然的时间关系有别样的意味，因为在微观世界，一小时、一天对昆虫们来说就是须臾一生。在放大了几十倍乃至上百倍的镜头下，人类才可能体会到自然与这些小小生命的关系，发现昆虫的生命之美。

图 3-10 《微观的世界》拍摄场景

自然是一个宏大的主题，苍茫天地间的万事万物都是自然的一部分。雅克·贝汉

① 李胜超. 雅克·贝汉生态纪录电影美学思想研究［D］. 郑州：郑州大学，2012.
② 曾繁仁. 试论生态美学［J］. 文艺研究，2002（9）.

关注了自然的组成部分：天、地、海洋，传达对生态自然的关注以及对人类中心主义的批判。雅克·贝汉纪录片凝视自然却不说教自然，让画面和动物自己表情达意。有人曾评价法国生态纪录片是"用摄像机书写自然史诗"，想要展示宏大的自然却从微观入手，飞翔的鸟、缱绻的虫、遨游的鱼都在表达自己。雅克·贝汉无意在片中过分融入人类的主观意识，他尽可能地减少解说词，改变人类的视角而尽可能以客观的方式呈现，最大的用心却不着痕迹。雅克说："我想我并不具有这样的雄心和资格在影片中给大家来上一堂自然历史课。我只是借助神奇的宽银幕传达出野生动物的野性威严。"①

三、昂贵的梦想

其实，大部分人了解雅克·贝汉是通过他演员的身份。他1957年从影，在25岁就获得威尼斯电影节最佳男演员金狮奖，成为该电影节史上最年轻的影帝之一，后又凭借《放牛班的春天》《天堂电影院》等优秀作品成为欧洲著名的男演员。

这位优秀的演员却在演艺事业如日中天之际，决定退居幕后并成为一名导演。1969年他制作了著名的Z，荣获奥斯卡最佳外语片奖。可以说雅克·贝汉心中一直有个导演的梦想，更加可贵的是在实现这个梦想的过程中，他从不吝惜镜头，也不在意投资与回报，他追求的是最最可贵的纯净。他曾说："用电影记录动物的生活，在一般人看来是不可思议的。若想收回成本，的确比想象中的还要难。但我是出于兴趣才拍的，因此它们不是工业化的产品……而是在实现我小时候的梦想——你觉得梦想贵吗？我想，它肯定是很贵的。"

雅克·贝汉将自己的环保情怀、专业主义情怀和人文情怀都寄托在山水间、镜头下，回归了最本初的主题：人与自然。从1988年开始，他的目光就转向了自然界，开始用摄像机记录最真实的大自然。1989年，雅克·贝汉推出了《猴族》，引起巨大反响。从1994—2001年，他陆续推出了"天·地·人"三部曲，其中，描绘昆虫世界的《微观的世界》在1996年获得戛纳电影节大奖，1997年又获得恺撒奖；讲述喜马拉雅山区一个村落的《喜马拉雅》获得两项恺撒奖和众多国际奖项，并在2000年获奥斯卡提名；跨越整个地球拍摄而成的《鸟的迁徙》获得2003年奥斯卡最佳外语片奖提名。2010年《海洋》放映引起世界轰动，这位优秀的演员向世人证明，他"昂贵"的导演梦已经实现。

① 李胜超. 雅克·贝汉生态纪录电影美学思想研究［D］. 郑州：郑州大学，2012.

结　语

在东西方传统文化中，人与自然的关系一直是关乎生存和发展的永恒命题。通过雅克·贝汉的生态纪录片，我们反思人与自然的关系，而通过中国传统文化，我们可以从传统精神中汲取到力量。

老子说："人法地，地法天，天法道，道法自然。"（《老子·第25章》）天地万物皆属自然，而老子所说的"道"是天地万物的规律或自然界的规律，人类不应该违背规律，要效法自然，顺从天地。道家还主张尊重天地自然，尊重一切生命，与自然和谐相处，它反对把等级贵贱观念用于自然界。庄子所说的"天地与我并生，万物与我为一"（《庄子·齐物论》）以及"以道观之，物无贵贱"（《庄子·秋水》）即蕴含着这一哲学智慧。① 佛教认为人与自然没有明确的界限，主张善待万物、善待生命。佛教对生灵的关怀，集中体现为想要普度众生的慈悲情怀。"大慈与一切众生乐，大悲拔一切众生苦"（《大智度论》）。佛教的智慧在于希望人们不要把关注局限于人类自身，而要有更慈悲的心去关注万物。

对生命的敬畏应是人类的本能情感，可是却在近代文明社会消亡殆尽，猎杀动物、活体动物实验、活体取胆都展现了人类极端残忍血腥的一面，所谓高智慧的人类却为一己私利生发出最险恶的用心。在雅克·贝汉的纪录片中，自由生活的动物与人类似乎构成了一对矛盾体，动物越是艰辛地捕食、迁徙，人类越会在它们原本就短暂的生命旅途上横加阻拦。缺乏对生命的敬畏，人类才会肆意剥夺生命。

【附录】

优秀生态纪录片代表作品

《蓝色星球》（2001）　英国，制作：BBC

《深蓝》（2003）　英国，制作：BBC

《帝企鹅日记》（2005）　英国，制作：BBC

《地球脉动》（2006）　英国，制作：BBC

《难以忽视的真相》（2006）　制作发行：哥伦比亚广播公司、派拉蒙家庭视频公司等七家公司

① 雷毅. 人与自然：道德的追问［M］. 北京：北京理工大学出版社，2015.

《白色星球》（2006）　　法国，制作：BAC；导演：蒂埃里·拉格贝尔、蒂埃里·皮昂塔尼达、简·莱米尔

《北极故事》（2007）　　美国，导演：莎拉·罗伯逊

《海豚湾》（2009）　　导演：路易·西霍尤斯

《生命》（2009）　英国，制作：BBC

《冰冻星球》（2011）　　英国，制作：BBC

【延伸阅读】

1. 王庆福. 电视纪录片创作［M］. 重庆：重庆大学出版社，2011.
2. 欧阳宏生. 纪录片概论［M］. 成都：四川大学出版社，2004.
3. 张雅欣. 中外纪录片比较［M］. 北京：北京师范大学出版社，1999.
4. 雷毅. 深层生态学思想研究［M］. 北京：清华大学出版社，2001.
5. 雷毅. 生态伦理学［M］. 西安：陕西人民教育出版社，2000.
6. 刘仁胜. 生态马克思主义概论［M］. 北京：中央编译出版社，2007.
7. 章海荣. 生态伦理与生态美学［M］. 上海：复旦大学出版社，2005.
8. （美）理查德·道金斯. 地球上最伟大的表演［M］. 李虎，徐双悦，译. 北京：中信出版社，2013.
9. （英）布赖恩·巴克斯特. 生态主义导论［M］. 曾建平，译. 重庆：重庆出版社，2007.
10. （美）尤金·哈格洛夫. 环境伦理学基础［M］. 杨通进，译. 重庆：重庆出版社，2007.

【思考题】

1. 生态纪录片最突出的特点是什么？
2. 如何评价雅克·贝汉的生态纪录片？
3. 如何平衡生态纪录片的观赏性与严肃性？
4. 请选取一部我国的生态纪录片，分别从主题、结构、叙事、拍摄等方面与《海洋》进行对比。
5. 如果你作为编导，以环境保护为主题拍摄生态纪录片，你会如何拍摄？请撰写纪录片的拍摄方案，包括本片要表现的主要内容、作品风格形式、与同题材纪录片相比有什么创新等。

第三章 《海洋》里的"天·地·人"

【参考文献】

[1] 李海燕，刘宇晓．当代法兰西纪录片镜像语言的艺术与审美［J］．电影新作，2007（5）．

[2] 黄荣．浅谈法国原生态纪录片《迁徙的鸟》的细节处理［J］．乌鲁木齐职业大学学报，2007（2）．

[3] 徐俊秀．纪录与反思：法国当代纪录片的生态主题［J］．电影评介，2007（11）．

[4] 闻艺．生生不息的迁徙之旅［J］．电影评介，2007（10）．

[5] 焦素娥．天地之间的生命对话——重温法国影片《天·地·人》三部曲［J］．中国电视，2007（2）．

[6] 冷凇，（法）让·米歇尔．纪录片是一种思考的方式——法国飞帕国际电视节秘书长让·米歇尔访谈录［J］．山东视听（山东省广播电视学校学报），2005（12）．

[7] 咏华．雅克·贝汉解说《迁徙的鸟》［J］．文化交流，2004（3）．

[8] （英）劳伦斯·瑞兹，陈刚．如何制作纪录片［J］．当代电影，2002（3）．

[9] 毕苏羽．浅谈自然类纪录片中的人文情感表达——以《迁徙的鸟》、《帝企鹅日记》为例［J］．中国电视，2009（7）．

[10] 郭微．飞翔的诺言——解读纪录片《迁徙的鸟》［J］．电影文学，2009（16）．

[11] 闵永波．书写一曲人与自然的和谐诗篇——解析纪实电影《迁徙的鸟》［J］．电影文学，2008（8）．

[12] 彭锦．鸟的迁徙，美丽的"迁徙"——简评纪录片《迁徙的鸟》［J］．电影评介，2006（21）．

[13] 赵永亮．论影片《迁徙的鸟》的视觉美学特性［J］．新疆大学学报：哲学社会科学版，2006（4）．

[14] 寿剑刚．一个纪录片的时代正渐行渐近［J］．视听纵横，2015（6）．

[15] 睿力．环保理念的构建与实践——对我国环境题材类纪录片的思考［J］．中国电视，2014（12）．

[16] 许丽君．中国生态纪录片的主题变迁及现有特征［J］．青年记者，2015（8）．

[17] 徐锦．新媒体语境下纪录片的发展机遇和挑战［J］．新闻传播，2015（5）．

[18] 路春娇．《艺术的力量》是如何成为纪录片经典的［J］．传媒，2015（12）．

[19] 李飞雪．重视纪录片创意与设计 促进纪录片繁荣发展［J］．中国广播电视学

刊，2015（2）．

[20] 高力．徜徉在诗意的栖息地——关于雅克·贝汉"天·地·人"三部曲的影像生态学思考［J］．西南交通大学学报：社会科学版，2008（4）．

[21] 李浥．光与影的捕捉者——从莫奈到雅克·贝汉［J］．电影评介，2011（11）．

[22] 戴元初．雅克·贝汉的定力［J］．视听界，2011（5）．

[23] 李霞．雅克·贝汉电影中的生态情怀探析［J］．电影文学，2012（6）．

[24] 邵霞，季中扬．当代生态电影的现状与问题［J］．电影文学，2009（1）．

[25] 夏伟翔，傅宗洪．论美国灾难影片中的生态意识［J］．重庆交通大学学报：社会科学版．2007（6）．

[26] 石屹．纪录片解读［M］．上海：复旦大学出版社，2012．

[27] 冯欣．动物纪录片研究［M］．北京：社会科学文献出版社，2014．

第四章 《超级中国》的"他者"呈现

【案例导读】

<div align="center">《超级中国》</div>

《超级中国》（*Super China*）是由韩国 KBS 电视台特别制作推出的纪录片，于 2015 年 1 月 15—24 日每晚 22：00 在韩国 KBS 频道播出。它按照《13 亿的力量》《钱的力量》《中国治世》《大陆的力量》《软实力》《中国共产党的领导力》《中国之路》分成 7 集，分别从人口、经济、外交、军事、土地、文化、政治七个方面介绍中国发展现状。该片从 2014 年 3 月开始策划，节目组除中国以外，还走访了美国、阿根廷、斯里兰卡、肯尼亚等五大洲 20 多个国家，提供了看中国的多样视角①。

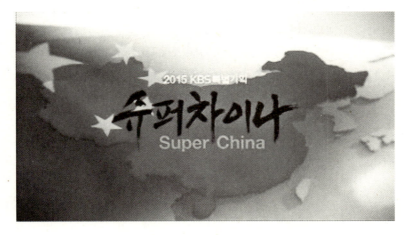

图 4-1 《超级中国》片头

① 陈剑. 提供看中国的不同视角——访《超级中国》制片人朴晋范［EB/OL］. http://news.xinhuanet.com/world/2015-02/12/c_1114349508.htm, 2015-02-12.

《超级中国》的播出，受到中韩两国媒体、学界、民众的热议，最高收视率一度超过10%，而韩国纪录片的收视率一般仅为5%左右。高关注度、高收视率，一方面证明了纪录片的高质量、高水平和吸引力，另一方面也证明了韩国观众对中国的超高关注度。

在韩国的公营电视台播出如此大规模介绍中国现实的纪录片，不仅在韩国引起了韩国观众的关注，也在中国引发了网民的热议，更有韩国观众将此片喻为中国的"百科辞典"。《超级中国》三位制片人之一的朴晋范，是清华大学新闻与传播学院毕业生，曾任驻中国记者多年，在中国生活多年的经验让他对中国的发展有着深入的了解。"以前介绍中国的书和节目也很多，但并不全面。所以我们希望做一个综合性的纪录片，帮助韩国观众更好了解中国的历史和现在"，朴晋范说。① 在影像背后，制作团队对中国历史现实和韩国观众的了解，是《超级中国》成功的必要因素。

第一节　《超级中国》的叙事结构

《超级中国》采用全景式结构，这主要体现在两个方面：一是主题设置全面，视野开阔；二是单集多线结构，多样视角。《超级中国》在叙事上具有多线性的突出特色，每一个主题都由多重线索、多样视角、多线故事组成。这一方面使故事更加丰满；另一方面也存在叙事不清晰的问题。拍摄者为了增强表达清晰性，理清各线故事间的内在逻辑，在片中大量使用更为直观的图表信息，这使影片内容更加多元，但仍然存在结构不清晰、跳跃性强、连贯性不足的问题。

一、全景式作品结构

《超级中国》共分七个专题，每集独立成篇又紧密相连，沿着从表象到实质的逻辑线，层层深入，展现了一幅中国现代发展的全景式图画。

一条象征着中国的金色巨龙冲破长城，飞跃中国版图；飘动着的五星红旗渐渐显现；在红色背景映衬下，片名《超级中国》以中、韩、英三国文字出现在屏幕中央。"华丽的中国时代正在展开。中国外汇储备居世界第一；13亿人口创造出非同一般的力量；军事外交向世界展现中国影响力；土地蕴含潜力与力量；软实力向着文化大国

① 转引自陈剑．"提供看中国的不同视角"——访《超级中国》制片人朴晋范 [EB/OL]．http：//news．xinhuanet．com/world/2015－02/12/c_ 1114349508．htm，2015－02－12．

飞奔；共产党：中国式领导的强力指导。"伴随着每一集片头的这段字幕,"超级中国"的图景就此展开。快速转换的盛况画面,激扬的背景音乐,使观众在惊叹之余,被迅速吸引。这让人不禁好奇,究竟是怎样的发展、怎样的力量,才能够铸就出片头影像中的超级中国?

第一集以"13亿的力量"为主题,明线以人口为主体,实质上以市场为切入点,分别从中国黄豆进口需求给阿根廷潘帕斯草原带来的影响、中国游客对济州岛免税店的影响、中国节假日期间的消费情况、电商阿里巴巴赶超美国的销售实力、中产阶层的家庭生活、义乌的出口实力、民营企业的发展等多个方面,解构了中国的世界市场之路。影像中不断呈现的拥挤的人潮,象征着中国强大的生产能力、消费能力与中国人不断进取的渴望。人口与市场关系全景式的结构表达,使图像深化出超越其本身的意义。

第二集以"钱的力量"为主题,以中国庞大惊人的外汇储备为线索,考察中国对外投资对世界各国产生的影响。结构上以国外影响为主,国内发展为辅,积极塑造中国外部形象。拍摄地点涉及南非赞比亚的矿场、美国加利福尼亚纳帕谷酒庄、韩国济州岛、希腊雅典、秘鲁的长亚俄港及铜矿、意大利米兰,并配合更多采访内容和观点,将第一集中描绘的"超级中国"的强大内驱力,彻底转化为对世界其他国家影响的直接刻画。

第三集以"中国治世"为题,对中国各类先进武器进行介绍,从战略军事利益角度解读中国与越南、菲律宾在海洋上的冲突问题以及中国与斯里兰卡、坦桑尼亚的友好关系。为了营造浓郁的"中国霸权"色彩,突出"中国霸权"时代到来的可能性,影片结构上相较前两集的多元完整,无论在选材还是人员采访上,中国声音都被弱化甚至缺失。

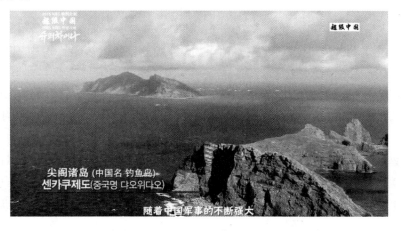

图 4-2　中国的边疆海岛

第四集以"大陆的力量"为主题,以自然资源为出发点,以黄土高原、长江、黄河等具有特色的地形地势来讲述中国的广袤国土。地大物博、物产丰富,这是中国的底气。此外,影片还以快速发展的交通系统为线索,突出港口、高铁、高速公路在大陆力量中的重要作用;通过对西部开发、"一带一路"战略的展现,进一步体现中国大陆丰富的资源对中国发展的持续影响。

第五集的主题是"软实力",从中国文字、绘画、音乐、电影等艺术发展入手,内容层层递进,涉及中国梦的提出、发展道路的转变、孔子学院的建立、在国外建立电视台参与国际新闻报道等,着重表达政策、措施与中国文化对外影响之间的关系,讲述了中国吸取历史经验教训,走出战争阴霾,积极促进文化走出国门、走向世界的历程,再次展示中国自身的悠久文化与灿烂文明的复兴。

图4-3 风行的中国文化

第六集的主题为"中国共产党的领导力",从节目组的视角,对中国共产党的领导进行了解读。通过永刚集团、上海律所等事例,说明中国是社会主义与市场经济共存的独特国家。指出,虽然目前中国共产党领导面临官员腐败、贫富差距拉大等问题,但相信中国共产党能够不断克服问题,完善自身,担当起超级中国传说的撰写人。

第七集的主题为"中国之路",它综合前六集的主要内容,按照顺序进行回顾,内容简明、直接。片尾再次强调,伴随着中国的发展,韩国所面临的机遇与危机。影片回归叙事主体视角,突出了"睡觉的时候都会惊醒的紧张感","久陷低迷的中国现在正在苏醒,他们以更强的面貌向世界展现,在世界上跃起的新力量,超级中国,那么,我们将要迎来一个怎样的未来?"这是对《超级中国》的一个总结与延伸,同

时也是对自身的叩问。

二、多线故事性叙事

《超级中国》在故事性创作的基础上，突出展现了多故事、多线索、多元化的表达，既是中国故事，又是邻居韩国的故事，还是世界故事，这样的叙事手法帮助制片人朴晋范实现了更全面、更综合地介绍中国的目的。《超级中国》这样的叙事结构具有以下特点。

（一）故事性强，复杂多线

《超级中国》巧妙地运用了"讲故事"的技巧。"讲故事"的叙事方式的最大特点就是营建悬念，使受众对故事有一种好奇的心理、神秘的期待，使情节变得扣人心弦，从而使受众产生极大的观看兴趣和耐心。比如，第一集《13亿的力量》就是从阿根廷一个牧场关闭说起，并循序渐进地过渡到了中国餐桌的回锅肉，巧妙地展现中国崛起对世界的影响。第四集《大陆的力量》，从土地资源、旅游资源、矿山资源、稀土资源入手，再从重庆工业园区到丝绸之路、从铁路网建设到高速公路推进，前部分从大收小，后部分由小放大，围绕资源叙述大陆力量、中国力量。这部纪录片虽在浓墨重彩地介绍中国，但最终都是在给"中国对韩国而言，是新的危机还是机遇"这个问题寻找答案。正是娴熟地运用了各种高超的叙事技巧，这部片子让人看得很舒服。①

图4-4 广袤的大地

① 陈文玑，胡水申．浅谈纪录片《超级中国》的创作技巧［J］．新闻研究导刊，2015（6）．

在纷繁无章的多线表象下,《超级中国》每一集都围绕着中国自身发展、韩国的态度、中国对世界的影响三条主线展开。但由于不同事件、故事之间直观联系不强且时常错综交叉,所以从视觉感受和思维习惯来看,不免给人杂乱、跳跃的感觉。在叙事的完整性、全面性方面,多线的叙事手法值得借鉴,但同时应更加注意叙事的清晰性与逻辑性。

(二)追求真实,多元观点

《超级中国》对纪录片真实性的追求,集中体现在多元化上。一是拍摄地点多元化。以第二集《钱的力量》为例,拍摄国家除中国以外,还涉及赞比亚、美国、韩国、希腊、秘鲁、意大利等。二是采访对象多元化。采访对象涉及拍摄地的普通市民、企业管理经营者、学者。

片中有很多世界顶尖专家出镜,包括哈佛大学教授约瑟夫·奈、芝加哥大学政治系教授约翰·米尔斯海默等。此外,片中还有韩国著名的中国研究专家、资深外交官和企业界人士的深层次解读和现身说法,这无疑提高了该纪录片的真实性、可信性和权威性。①

《超级中国》的最大成功,在于它做到了"实""深""广"。拍摄一部以中国为主题的纪录片,应该说是有很多现成的素材可以调用的,但《超级中国》坚持"用现实镜头说话",绝大多数镜头都是专门拍摄的。为了让内容更翔实,制作团队走访了20多个国家,并采访了国内外200多名"中国通",还大量使用专业数据,等等。为了获得第一手真实全面的素材,制作团队走进了中国富豪的别墅,坐上了中国大腕的豪车,行进上了中国农村的田间小道,走进了机器轰鸣的工厂车间,甚至还钻进了100多米深的矿井深处。② 如果没有如此丰富的采访资料,对于中国的描述很难具有说服力,最终所描摹出的中国很可能是浮浅、失真的。

在肯定《超级中国》追求真实、采用多元观点的同时,也不隐瞒其局限性。虽然影片整体上体现多方观点,但在细节处理上,例如单一事件中,尤其是体现中外关系方面,仍然更多采集国外一方的声音。如第二集《钱的力量》中,秘鲁莫罗克市民说:"中铝没有兑现原先的承诺,雇用了外地矿工,从我们手中夺走了工作岗位。"为什么雇用了外地矿工,本地居民是否存在自身问题,该片没有调查采访。③ 在错综

① 朴光海. 中国形象的对外传播需要新的视野与策略——《超级中国》带给我们的启示[J]. 对外传播, 2015(4).

② 陈文玑, 胡水申. 浅谈纪录片《超级中国》的创作技巧[J]. 新闻研究导刊, 2015(6).

③ 陈文玑, 胡水申. 浅谈纪录片《超级中国》的创作技巧[J]. 新闻研究导刊, 2015(6).

复杂的社会现实与国家关系中,《超级中国》也无法完全摆脱"他者"视角的局限性。

(三)抓住细节,图表辅助

细节是纪录片故事化的重要组成部分,有细节的地方往往是最出"故事"的。为了让世人看到一个更真实的中国,节目组在运用细节、激发共鸣方面花了一番大功夫。例如,采访了与中国海警船发生摩擦的越南老渔民;在反映南海军事力量时,采访了街头市民,运用了同期声"海警船比前几年多了许多"。① 又例如,中国成功的企业家李启霞、王斌表现出的极大优越感;中关村车库咖啡厅创业的人们积极认真的讨论和专注的神情;外国人学习气功时惟妙惟肖的神态与形态;万向在美投资,受雇的当地人员的生活细节;郎朗在欧洲举办演奏会时,观众投入的眼神……细节的塑造使中国故事更加引人入胜,增强了真实性,尤其是对面部表情、肢体语言的细节描绘,具有跨越文化、超越国别的感染力。

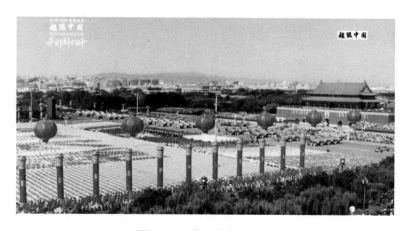

图 4-5 中国的阅兵仪式

好故事光靠零散的细节是不够的,清晰的条理性与逻辑性是好故事的基础。拍摄者使用大量图表辅助表达相关内容,一定程度上缓解了由多线性和多元性带来的条理性和逻辑性不足的问题,同时也使拍摄者的拍摄思维、角度更加明确化。例如,在第二集《钱的力量》中,希腊雅典在经受经济危机时,引入中国投资,中国购买了雅典的港口、废弃的机场。节目组利用图表说明雅典港口链接欧洲非洲的重要作用,引申了中国的购买意图。在第三集《中国治世》中,堆砌了中国在缅甸、孟加拉国、斯

① 陈文玑,胡水申. 浅谈纪录片《超级中国》的创作技巧 [J]. 新闻研究导刊,2015 (6).

里兰卡、巴基斯坦和坦桑尼亚相继投资建设港口的相关素材，再采用数据资料展示的方式，用一幅《中国投资印度洋港口图》，将这几个国家串联起来，进而说明中国的"霸权意图"。使用图表将看似无关的拍摄地点，按拍摄者的逻辑联系起来，表面看是对拍摄内容的总结梳理，实质上则直接体现了《超级中国》节目组的选题、选址意图，是制作方思维观点的直接表达。

第二节　《超级中国》的文化呈现

中国是文化大国，韩国是一个极具文化包装输出能力的国家，纪录片是富有文化品质的影像表达形式，《超级中国》集这三方文化优势于一体，在文化呈现方面既具有鲜明的韩式风格，又借助韩国在文化包装上的优势，很好地展现了中国文化特色，为观众呈现了新视角下的新中国。

一、从文化认识基础看

坚实的文化认识是《超级中国》全面展示中国面貌、中国文化的基础。这种文化认识一方面源于中韩两国先天的文化传统共通性，另一方面则来源于拍摄者对现代中国的深入了解。中韩两国同属于东亚文化圈，作为同源文化，在文化感情色彩、历史传统、民族意识、审美等要素上都是共通或者类似的。

韩国社会的文化内核源自于我国传统儒家文化，在心理上具有熟悉感。儒家文化发源于中国，创始人是孔子。西汉时期，汉武帝"罢黜百家，独尊儒术"，确定了儒教文化几千年的统治地位。自此，儒家文化逐渐向东南亚和东北亚各国辐射，形成"儒教文化圈"。儒家文化深刻影响了韩国的政治、经济以及文化等各个社会层面。历史上，中国儒家学说在韩国备受推崇，《孔子》等儒学典籍流传广泛。朝鲜王朝时期，作为历代最高学府的成均馆即是由饱读儒家诗书的学者来主持，对学生教授儒家思想，为儒家思想在韩国的传播奠定了坚实的根基。尊老爱幼、长幼有序的观念深深扎根于韩国文化。另外，韩语发源于汉字，虽然韩国政府早就废除了汉字的使用，但仍保留了基础常用汉字。在韩国社会，不仅能看到些许的汉字出现，有一些韩语的发音也与汉字发音相近，在非语言传播即肢体语言上也有相通之处，即使我们听不懂韩语，也能从动作和表情中猜出大致意思。不仅如此，在韩国，新年的时候，晚辈也会向长辈行大礼跪拜，鞠躬表示感谢，文化同根性让这些行为看起来并不陌生。总而言

之，韩国正是凭借着东方文化中已经被普遍认同的价值观念来推行本土文化。①

这种文化身份的相近性，使得《超级中国》在文化呈现上具备先天的优越性。《超级中国》三位制片人之一的朴晋范，不仅曾就读于清华大学新闻与传播学院，而且担任驻中国记者多年，对当今中国发展现状有着体验式的了解。无论从两国文化背景，还是拍摄者的文化认知层面，《超级中国》在文化呈现上都具备了区别于西方文化视角的坚实的认识基础和多元文化认知的客观性。

图 4-6　中国的戏曲文化

二、从艺术性层面看

韩国的影视艺术手法深受西方文化影响，相对于东方的含蓄、隐晦，韩国影视艺术同时兼具西方外化、直观、包装性强的特点，这样的艺术特点成为韩国影视艺术取得成功的巨大优势。东西方的文化交融使韩国的影像表达别具一格，既具有浓郁的东方艺术色彩，注重写意，画面精致唯美，同时具有西方文化快节奏、重渲染、高调易传播的特点。韩国成熟的文化产品生产体系，使得文化工作者在审美艺术上有着高度一致的追求，无论是电视剧、电影、综艺节目都致力于打造文化精品，纪录片自然也不例外。《超级中国》通过丰富的镜头表现力和极具感染力的音画配合，艺术性地传递了中国的文化信息，也再次印证了韩国影视艺术的高品质。

① 童真．韩国电视综艺节目在我国的跨文化传播研究［D］．大连：大连理工大学，2014．

图 4-7 中国的陆路交通

（一）丰富的镜头表现力

韩国影视作品中的画面精致唯美，构图精巧，色彩柔美，意境丰富，纪录片也不例外。《超级中国》整体采用偏黄暖色调，给人以欣欣向荣、蓬勃发展的感觉。基于纪录片的属性与特点，在镜头方面不做额外的人工修饰，而且还原画面本身，通过成熟的摄像技巧打造了刚柔并进、张弛有度的镜头表现力。

从拍摄的技巧看，拍摄自然景观时，画面唯美，架构宏大，各种拍摄技术综合运用。如第四集《大陆的力量》中，一开始就运用航拍技术展示黄土高原的广阔无垠、黄河的宏伟气势、桀骜不驯的血性和中华民族的英雄气概；运用低角度仰拍技术渲染了壶口瀑布的雄伟与壮观；运用摇拍技术展现了梦幻的张家界的神奇和石林的多彩。该片大量使用了航拍手段，使画面更具冲击力。[①]

拍摄人文景观时，采用观察性拍摄手法，多运用中景、近景、特写以及中景推近景的镜头，注重影像描绘性解释力，突出细节。如第二集《钱的力量》中，介绍亚洲规模最大的厨房家具公司欧派时，对欧派厨房家具的镜头展示，由远及近，从整体到局部，展示了欧派家具的美观性与功能性。

拍摄文化景观时，尤其是需要突出中国文化影响时，采用大量俯摄视角，增强镜头的观察感和渲染力。如第一集《13亿的力量》拍摄王斌集团产业发展，拍摄绘画及中国木质家具时，运用俯视特写镜头进行细节展示，充分展现被摄物体的艺术感染力与文化魅力。

① 陈文玑，胡水申. 浅谈纪录片《超级中国》的创作技巧 [J]. 新闻研究导刊，2015 (6).

拍摄动态景观时，配合动态镜头，增强画面节奏感与律动性。如拍摄人流攒动的镜头时，采用摇、颠、推等手法，给人以身临其境之感。

韩国影视艺术注重细节，追求艺术上的美感，细节的突出增强了影像的表现力，深化了影像的意境。《超级中国》在处理"崛起的大国"这一拍摄主题时，配合使用大量远景、全景镜头，使画面具有冲击力与震撼力。整体镜头具有表现力，展现了既蓬勃壮阔又细腻精美的突出特点。

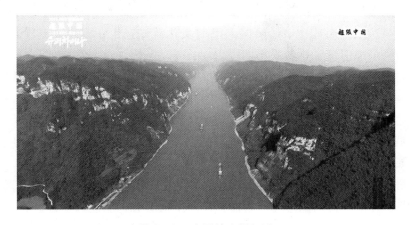

图 4-8　中国的山川河流

（二）传统庄重的音乐感染力

音乐与影像的配合既是视觉与听觉的配合，也是感染和感受的交互。合理利用背景音乐，不仅能够在艺术上为纪录片增光添彩，更能在体验上给观众带来更具感染力和感受力的艺术享受。韩国的音乐尤其是历史、文化题材的音乐，总是带有伤感美学的意味，极具感性美与感染力。《超级中国》也不例外，每集的主要背景音乐具有典型的韩国音乐伤感美学的特质，营造了一种庄重震撼的气氛，给人以庄重、崛起、敬仰、审慎的感觉，既表现了对中华民族崛起的震撼，又表现了对自身发展的伤怀与对"超级中国"的敬畏与戒备。在主要背景音乐打造的听觉基础上，配合不同影像环境适当采用更细致贴切的背景音乐，尤其是在表现文化特色方面，更加注重使用匹配性背景音乐。如，第四集《大陆的力量》在展示西安的历史文化时，第五集《软实力》在对郑和下西洋及当时强盛的中国文化进行介绍，以及展现现今外国人学习中国气功的景象时，都采用了中国特色的民乐器演奏的音乐作为背景音乐，能够更加突出中国文化特色，是更有文化属性与文化深度的表现，既带给观众更贴切的文化体验，又更充分展现出拍摄者的文化功力。

三、从制作主体看

(一) 观察式的"他者"视角

《超级中国》作为一部一个国家拍摄另一个国家的纪录片,文化呈现必然带有"他者"观察式的特点。由于中韩两国地理位置相邻,文化传统相近,使得《超级中国》在文化表达上同时适合中韩两国人民的文化认知,也正是由于这个原因,该纪录片在中韩两国都引发了热烈反响。

"韩国在保留一些优秀的传统文化的同时,也将一些先进的西方文化和思想吸收进来,使得韩国文化价值观念具有相当大的吸引力。韩国文化在传承忠、孝、礼、智、信等优秀儒家文化的同时,对西方文化中的平等、民主法制、竞争和创新意识也采取兼容并蓄的态度。韩国的现代化过程做到了将传统文化和西方文化的有机结合,并将这些价值观念表现在韩国影视剧、流行音乐等流行文化及其产品当中,使韩国流行文化受到了来自不同国家和地区、不同文化背景的受众的喜爱。"① 《超级中国》同样与生俱来韩国文化产品的这一天性,作品呈现既有天然性的审美表达,也处处透露出一个"他者"的审视与观察。如在第一集《13亿的力量》中,展示了韩国化妆品公司爱茉莉旗下品牌悦诗风吟在中国的门店,通过唯美的画面,展示了店面的精致、产品的精美;通过采访表达了中国年轻女孩对于悦诗风吟的喜爱。这一例子本身从"他者"的视角出发,选取韩国化妆品品牌为题材,在表层基础上,进一步深入探析韩国化妆品公司在中国的发展,更加强化了"他者"的视角。又例如,第二集《钱的力量》中对济州市大量高级房产出售给中国人的呈现,一方面展示了风景优美、环境舒适的居住环境,另一方面通过采访表达了对于中国人大量购买行为的戒备与小心的态度。同时在审视与观察的基础上,联系自身寻求突破,例如在第二集《钱的力量》的结尾部分,突出介绍了韩国化妆品公司的中国发展。

"他者"视角的另一特点,正是将自身作为参照的对比与比较。《超级中国》大量采用中韩美三国的对比,在中国发展中与韩国关系较密切的部分,例如旅游、进出口、文化、化妆品等行业都有与韩国的联系与比较。这种对比一方面服务于对韩国本土观众中国形象的具体化塑造,另一方面则展现了他者观察的心理动态与行为路径间的密切关系。

① 孟向珑. 韩国流行文化软实力对中国的启示 [D]. 北京:北京外国语大学,2015.

（二）韩国的大文化观与小政治观

《超级中国》对中国文化不吝笔墨的精美展现及对画面镜头的高度艺术性追求，与"他者"的审视视角之间，无形之中产生了一种冲突和矛盾。反复观看《超级中国》的观众，也许会产生这样的疑惑：为什么一方面在文化及文化呈现上，把中国展现得如此美好，让中国网友发出比中国人更了解中国的感叹，另一方面却又在塑造一个"霸权威胁者"的"不友好"形象？这背后的原因绝非仅仅"追求客观"这么简单，而是来源于根植于韩国民族的"大文化观、小政治观"。

韩国影视是全世界最具民族气节的影视文化，对本民族的生活、现实以及历史进行全方位的思考与反思，在世界文化的浪潮中不断借鉴其他国家的创作优势，自觉地继承本民族优良的传统美学思想与文化。这种兼容并蓄与去粗取精的包容态度，使得韩国影视文化充满着艺术的新鲜感与厚重感，也使得韩国影视意境的营造产生了民族与现代化的美感形态。在韩剧中的青春偶像剧类别，现代的视觉元素似乎看不到韩国的传统文化，但根植于其中的精神实质、人物的性格塑造都可找到传统文化的影子。这个对于民族文化与传统精神执着坚守的国家，同样无法放弃对于文化的审美追求。在文化审美层次上，韩国影视创作者有着不可思议的一致性，那就是对于美感的极致追求。① 韩国现代社会在长远的高度重视文化发展的道路上，形成了对文化、艺术、精神高标准追求的文化行业特性，进而带来的深入影响就是文化工作者和国民对文化的珍视与摒弃国家界限的包容、接纳、汲取与学习转化。这种对优秀文化的追求与接纳形成了韩国民族的"大文化观"，这种优秀的品德决定了韩国影视文化必然渗透着这样的民族品质。

相较之下，由历史环境和国家性质所决定的"政治观"则无法摆脱其现实社会局限性，展现出如"文化观"般极大的溶解力。从地理条件看，韩国位于朝鲜半岛最南段，三面环海，西南是中国，濒临黄海，东南是朝鲜海峡，东边是日本，紧邻日本海，北面隔着"三八线"非军事区与朝鲜相邻。从国内环境来看，韩国国土面积9.96万平方公里，人口近5000万，相当于491人/平方公里，是个典型的人口密集型国家，并且，国内可开发的自然资源较少，主要依靠进口。自然环境的内忧外患让韩国人与生俱来具有一种危机感，这种危机感转化为整个民族的异常团结和对民族文化的依赖性。② 正是由于韩国单一民族的特性和高度凝聚的民族精神，使得韩国在政治

① 温丽君. 韩国影视剧中"意境"的营造对中国影视创作的启示与比较 [D]. 长春：东北师范大学，2008.

② 童真. 韩国电视综艺节目在我国的跨文化传播研究 [D]. 大连：大连理工大学，2014.

上具有高度的统一、稳固性，民众具有高度坚定的政治身份认同。所以，即便在"大文化观"的民族特征基础上，当涉及政治问题的时候，韩国文化工作者以及韩国国民仍会毫不犹豫地坚持自身的"小政治观"。

正因为韩国"大文化观、小政治观"的特点，使得《超级中国》虽然在文化呈现上并不逊色于其他韩国文化产品，但也存在着文化多元性与政治偏向性的矛盾，而这一特点，既是《超级中国》的局限，也将是韩国所有涉外题材文化产品的局限。

第三节 《超级中国》的跨文化传播

《超级中国》的跨文化传播具有双向性的特点，一方面，作为以介绍中国为题材的纪录片，是中国文化对韩国观众的跨文化输出；另一方面，作为韩国制作的影视作品，通过网络渠道被中国观众收看，则体现了韩国文化的跨文化传播。无论是哪种跨文化传播方式，都离不开文化产品的高质量。《超级中国》受到中韩观众的热议，既说明了中国文化的优秀传播力，也进一步证明了韩国强大的文化产品输出能力与跨文化传播力。

一、优秀的文化呈现力

（一）深入浅出：纪录片背后的力量

优秀的文化呈现来源于影像表达，而影像表达的背后是深层次的文化积淀，只有深入的文化认知和文化理解才能转化为从容有力的文化呈现。韩国流行文化及其产品的大范围"流行"，得益于韩国文化对东西方文化价值观的完美融合。韩国在保留一些优秀传统文化的同时，也将一些先进的西方文化和思想吸收进来，使得韩国文化价值观念具有相当大的吸引力。韩国文化在传承忠、孝、礼、智、信等优秀儒家文化的同时，对西方文化中的平等、民主法制、竞争和创新意识也采取兼容并蓄的态度。韩国的现代化过程做到了将传统文化和西方文化的有机结合，并将这些价值观念表现在韩国影视剧、流行音乐等流行文化及其产品当中，使韩国流行文化受到了来自不同国家和地区、不同文化背景的受众的喜爱。①《超级中国》文化呈现的成功，不仅源于成熟的表现手法，还源于从主题、题材、事例的选择，到拍摄脉络的架构的全方位深

① 孟向珑. 韩国流行文化软实力化对中国的启示［D］. 北京：北京外国语大学，2015.

入思考。加之韩国制作团队一贯对中西文化的深入理解与融合能力，使《超级中国》在文化呈现方面，既具备东方之静韵，也具备西方之动感。

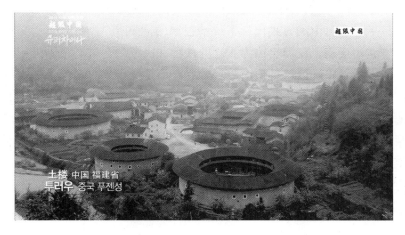

图4-9 中国的土楼

（二）情景交融：观众情感的唤起

画面与语言的结合是实现情景交融的最佳组合，这也是有声影像经久不衰，一直活跃在文化传播舞台上的重要原因。《超级中国》之所以受到韩国观众的关注，收获超越韩国其他一般纪录片近一倍的收视率，与该纪录片营造了良好的情景交融氛围、引发了观众共鸣有着直接且紧密的联系。《超级中国》的语言是成功的，无论是开篇伴随巨龙横空出世的"开场白"，还是片中解释说明的旁白内容都极具感染力，和影像一起共同创造了一个极具吸引力的磁场，不断给人以情感上的调动与吸引。情景交融不是单纯的情与景的搭配，有时候反而是情与景的冲突、矛盾、反差更能抓住观众的情感。正如纪录片的最后，画面中中国一片繁华，旁白则是"久陷低迷的中国现在正在苏醒，他们以更强的面貌向世界展现，在世界上跃起的新力量，超级中国，那么，我们将要迎来一个怎样的未来呢？"激扬中带着一丝沉重，旁白与画面既融合又冲突，因为中国的繁荣景象带给韩国的不仅是一种鼓舞，也是威胁与挑战。在展示中国强大形象的画面面前，每一个观众都在被唤起，面对这样一个逐渐强大的邻国，"我们将要迎来一个怎样的未来呢"？

影像的成功贵在能够唤起受众的情感共鸣，实现文化移情。跨文化交际的过程实质上就是文化移情的过程。所谓文化移情，指的是交际主体在跨文化交际过程中，为了保证不同文化之间顺利沟通而进行的一种心理体验、感情位移和认知转换，即有意

识地超越民族本土语言文化定势的心理束缚,站在另一种文化模式中进行思维的心理倾向。美国等西方国家习惯于大张旗鼓地进行文化扩张,韩国却不然,他们借助于影视剧或者音乐等软性平台,以乐于为民众所接受的文化形式,展现自己独有的民族文化特色,并以平等和自由的方式代替了统治控制的"霸道"。在跨文化交际中,强加的东西不一定能被接受,反而会因为文化的冲突和民族的自尊心遭到抵制。通过韩国影视剧,我们可以看出韩国这种做法的巧妙:既不是由国家自上而下地强加灌输,也非文化霸权强行。① 韩国的文化输出能力有目共睹,并且在文化产品制作上已经形成完备成熟的体系。在调动观众情绪方面,《超级中国》的成功不是偶然的,更不是特例,唤起观众的感情共鸣对于韩国文化产品生产来说已经不是一个目标,而成为文化产品与生俱来的一部分,使情与景的交融更加自然。

二、优越的文化传播力

《超级中国》的文化传播力体现为国内的高收视率,更体现为中国观众通过网络渠道主动搜索、观看,并给予的热烈讨论。《超级中国》在韩国国内的热播源于制作团队所选素材和案例,如13亿人口的消费能力、阿里巴巴、义乌小商品市场、进军好莱坞、强大的军事实力等,都是最能吸引韩国人眼球并触动他们敏感神经的内容,因为这些素材和案例对于韩国人来说是无法想象的,是不可复制和逾越的,以致产生"眼红"和羡慕嫉妒恨的心理。伴随着中国经济的快速增长,韩国人曾经的"优越感"减弱消退,而中国人的"财大气粗"很让韩国人沮丧。尤其是影片动不动拿中国的情况与美国相提并论,更是让韩国人难以接受,这一点恰恰就是《超级中国》在韩国各界引起热烈反响的最深层次原因。② 这是对韩国民众文化自觉的一种刺激。《超级中国》在中国的热议,则源于韩国的"文化自觉"所带来的、长久以来积淀起来的文化输出能力。

韩国自1998年确立"文化立国"战略后,在文化产品的输出上取得了巨大的成功。随着互联网的发展,韩国的文化产品借助网络的浪潮敲开了中国千家万户的大门。从韩剧的热播、韩国明星的高影响力,到韩国明星成为中国广告商的新宠,再到中国国内电视台纷纷效仿韩国的综艺节目,引进韩国的节目版权,韩国的文化输出不仅仅在影响着中国的观众,也在影响着中国的文化生产行业。《超级中国》未在中国

① 马雪晴. 中韩影视剧跨文化传播研究[D]. 兰州:兰州大学,2013.
② 朴光海. 中国形象的对外传播需要新的视野与策略——《超级中国》带给我们的启示[J]. 对外传播,2015(4).

通过正式渠道播出，却引来中国观众的关注和中国学者的热议与讨论，正是韩国文化输出成功的有力证明，这种成功是"文化立国"战略近20年来的积淀，是从国民到政府的高度"文化自觉"决定的。

韩国的"文化自觉"体现在上层建筑层面就是关于文化产业的规划和实施。从20世纪60年代至今，韩国政府先后提出多样化的文化政策支持文化产业发展，包括"文化繁荣计划""文化要面向全体国民""文化立国"等；细化和优化文化产业局的功能。韩国政府在已有的文化观光部基础上成立文化产业政策局、文化产业振兴院、综合性组织委员会等机构，从政策、立法等多个方面共同支援文化产业的建设；为文化机构、从业者提供优惠和保障渠道。韩国政府提出要保障文艺工作者的专业性，设立国家预算支持文化产业，鼓励民间共同投资。

"文化自觉"体现到个人层面上是对本国文化的自尊心和自豪感。韩国社会对本国文化的自信与自豪感是现实与传统这一二元对立价值观下的产物，自然环境的内忧外患让整个民族异常团结。从文化传统上看，韩国社会深受儒家文化的影响，有着深厚的儒家文化根基。儒家文化倡导"礼义廉耻""家国天下"等思想，尤其强调个人的道德感和荣誉感。韩国重视基础教育，从小学开始就给孩子们灌输这样的观点。儒家文化的精髓已经植根于韩国国民精神之中，融入了大众的日常生活，指导着人们的行为，成为凝聚人心的有效方法。电视从业者首先是普通大众的一员，正因如此，韩国的电视节目才能做到自尊与自信。①

图 4-10　中国文化的魅力

① 童真. 韩国电视综艺节目在我国的跨文化传播研究 [D]. 大连：大连理工大学，2014.

结　语

　　《超级中国》是一部文化上与中国同源、政治体制上与西方国家一致的韩国拍摄的纪录片。在创作立意上，提出用不同的视角看中国，对中国的历史和现在进行更全面的展现；在拍摄手法上，在遵循纪录片真实性、故事性原则的同时，带有浓郁的韩国影视作品特色；在文化传播上，既是一部呈现中国文化内容的作品，也是承载韩国文化特色的作品，具备了双向传播的优势。

　　然而，无论是在现实中，还是影像里，绝对的真实、客观、全面都是人们不断在追寻、探讨却无法达到的，《超级中国》也不例外。《超级中国》的"他者"视角虽区别于西方国家的"他者"视角，却仍然无法摆脱"他者"的局限性。片中不断在塑造一个强盛的中国，也在凸显一个"霸权国家"的形象。在韩国人看来，中国的"称霸企图"是无法用外交语言、官方观点扭转的，因为这是影像构筑的"真实"，"雄辩"又怎么能胜过"事实"呢？

　　其他国家用一部纪录片就可以塑造出中国的形象，而中国却不能单单用一部纪录片塑造自己的形象。因为先天失去了"他者"视角审视，就已经输在了客观真实的起跑线上，无论立意、拍摄手法有多么突出，都无法摆脱"自吹自擂"的嫌疑。那么，中国的国家形象应该如何塑造？如何用影像的真实构建中国的现实？这是《超级中国》给我们的启发，是邻国给我们的考验，是值得国家和文化工作者不断思考探索的问题。

【附录】

韩国纪录片一览表

以中国为题材的韩国纪录片	《最后的帝国——中国》　制作：SBS 《中国致富的秘密》　制作：SBS 《可怕的未来——中国的九零后时代》　制作：KBS
韩国优秀电视纪录片	"地球的眼泪"系列三部曲：《亚马逊的眼泪》《北极的眼泪》《非洲的眼泪》 　　制作：MBC 《世界的孩子们》　制作：KBS 《爱》　制作：MBC 《四个手指的钢琴家喜儿》　制作：MBC

续上表

韩国优秀电视纪录片	《只有老人的村庄》　制作：MBC 《啊，珠穆朗玛》　制作：MBC 《冰河》　制作：MBC 《韩国野生花的四季》　制作：MBC
韩国成功纪录电影	《牛铃之声》　导演：李忠烈，上映时间：2009 《亲爱的，不要跨过那条江》　导演：陈模瑛，上映时间：2014

【延伸阅读】

1. 罗钢，刘象愚. 文化研究读本［M］. 北京：中国社会科学出版社，2000.
2. （德）彼得·毕尔格. 主体的退隐［M］. 陈良梅，夏清，译. 南京：南京大学出版社，2004.
3. 郭镇之. 跨文化交流与研究：韩国的文化和传播［M］. 北京：北京广播学院出版社，2004.
4. （美）萨默瓦，波特. 跨文化传播［M］. 闵惠泉，译. 北京：中国人民大学出版社，2010.
5. 刘洁. 纪录片的虚构，一种影像的表意［M］. 北京：中国传媒大学出版社，2007.
6. 吴予敏. 传播与文化研究［M］. 北京：北京大学出版社，2007.
7. 孙英春. 跨文化传播学［M］. 北京：北京大学出版社，2015.
8. 杨昭全. 韩国文化史［M］. 济南：山东大学出版社，2009.

【思考题】

1. 分析"他者"视角的优势与劣势。
2. 如何掌握跨文化传播中"语言符号"与"非语言符号"的应用？
3. 如何理解跨文化传播中的"编码"与"解码"的关系？
4. 在跨文化传播方面，中国应借鉴韩国哪些成功经验？
5. 中国如何借助影视作品塑造自身形象？

【参考文献】

［1］罗钢，刘象愚. 文化研究读本［M］. 北京：中国社会科学出版，2000.

［2］杨昭全．韩国文化史［M］．济南：山东大学出版社，2009．

［3］刘洁．纪录片的虚构：一种影像的表意［M］．北京：中国传媒大学出版社，2007．

［4］（美）萨默瓦，波特．跨文化传播［M］．闵惠泉，译．北京：中国人民大学出版社，2010．

［5］陈文玑，胡水申．浅谈纪录片《超级中国》的创作技巧［J］．新闻研究导刊，2015（6）．

［6］朴光海．中国形象的对外传播需要新的视野与策略——《超级中国》带给我们的启示［J］．对外传播，2015（4）．

［7］童真．韩国电视综艺节目在我国的跨文化传播研究［D］．大连：大连理工大学，2014．

［8］孟向珑．韩国流行文化软实力化对中国的启示［D］．北京：北京外国语大学，2015．

［9］温丽君．韩国影视剧中"意境"的营造对中国影视创作的启示与比较［D］．长春：东北师范大学，2008．

［10］马雪晴．中韩影视剧跨文化传播研究［D］．兰州：兰州大学，2013．

第五章 《激流中国》的"异国监督"

【案例导读】

NHK 镜头下的《激流中国》

北京奥运前夕,一部描述中国社会现状的系列纪录片《激流中国》(*Dynamic China*),经过中国政府批准,在中国拍摄完成。该片是 NHK(中文名为日本放送协会)制作的特集系列之一,NHK 对该片的简介是:"北京奥运会即将来临,中国正试图转向成为 21 世纪的大国,而同时在国内又面对诸多矛盾,面临困难的抉择。这个专辑深入采访中国变化的现场,描述其苦恼及其纠葛。"

图 5-1 《激流中国》海报

按照 NHK 的计划,《激流中国》系列纪录片共 24 集,从 2007 年 4 月播放,每月

两集，一直播放到北京奥运会开幕。在公开播出的13集中，其内容分别为《富人与农民工》《喉舌与职责》《青岛养老院的故事》《北京水危机》《民告官：土地攻防战》《西藏圣地寻富》《共产党地方干部实录》《品牌骚动》《五年级一班：小皇帝的眼泪》《上海老师到穷村》《愤怒的小区：北京居民维权热潮》《病人的长龙》《环保攻防战》。其中，《富人与农民工》作为全片序章出现，围绕贫富差距问题展开，奠定了全片对社会问题思考的基调，第一集《喉舌与职责》以中国的媒体管制为中心，从《南风窗》的日常工作剖析媒体面临的政府管控。正是这两集，被中国政府认为"基调、观点负面，造成了不良影响"①。

尽管《激流中国》系列纪录片并没有完全流入中国，但仍有部分片源通过网络"回流"，对中国社会造成了较大的影响力。从事实真相的角度来讲，NHK《激流中国》系列纪录片呈现出了明显的政治意味和对中国的偏见，但是从纪录片拍摄的多样性价值取向来看，《激流中国》系列对其选择的人物和事件的发生发展做了较为真实的记录，在一定程度上是真实的，具有一定的探究价值。

第一节 《激流中国》的叙事与呈现

目前，国内对《激流中国》系列纪录片的研究主要集中在该片对中国国家形象的影响这一方面，主要采用对比研究的方法，将其拍摄内容与事实进行客观对比，分析其是否与中国现状吻合、对国家形象有何损害等，极少有论文是从《激流中国》本身出发，研究其作为一部纪录片所蕴含的借鉴与哲思。本节即从纪录片这一本体视角出发，探究《激流中国》系列纪录片巨大社会影响力背后的力量之源。

一、《激流中国》的叙事手法

纪录片是与故事片相对的一种电视节目体裁，如果说故事片相当于文学中的小说，那么纪录片就是报告文学。纪录片和报告文学的选题一样，都来自现实生活，它不需要虚构故事情节，也不需要对事件进行过度的渲染，好的纪录片甚至只是生活原生态的一种自然记录。一部好的纪录片成功的关键就在于其叙事结构的搭建和叙事技巧的使用。相较于其他纪录片，《激流中国》系列在画面和场景铺排上并无优势，甚

① 部分信息来自于《激流中国》360百科［EB/OL］. http：//baike.so.com/doc/6659680 - 6873501.html.

至其画面的清晰度也差强人意，但是该纪录片的影响力却延绵至今，究其原因，在于《激流中国》独特的叙事结构和叙事技巧，将一个个社会问题以讲故事的形式展现在观众面前，以小见大，深入人心。

（一）叙事结构：宏观选题，微观呈现

《激流中国》系列纪录片采用了"宏观选题，微观呈现"的基本叙事结构，通过表现问题中的典型人物的故事，折射出宏观的社会问题。这是一种以"人"为中心的纪录片叙事结构，这种结构更加尊重作为社会问题主体的"人"的本性，更易被同为社会个人的观众所接受。

所谓"宏观选题"，是指《激流中国》系列的选题策略。该纪录片以中国当代基本矛盾为切入点，选取了13个当前中国最突出的社会问题进行探讨，较准确地把握了中国的国情：《富人与农民工》反映了贫富差距问题，《喉舌与职责》反映了媒体管制问题，《青岛养老院的故事》反映了"老龄潮"下的养老问题，《北京水危机》反映了水资源紧缺的问题，《民告官：土地攻防战》反映了官民关系问题，《西藏圣地寻富》反映了西藏地区在经济体制冲击下产生的矛盾，《共产党地方干部实录》反映了中共地方官员问题，《品牌骚动》反映了中国企业与外企的品牌之争，《五年级一班：小皇帝的眼泪》反映了教育压力，《上海老师到穷村》反映了贫困地区的"教育难"问题，《愤怒的小区：北京居民维权热潮》反映了基层居民自治问题，《病人的长龙》反映了"看病难"问题，《环保攻防战》反映了环保问题。这些问题都是当代中国确实存在、亟待解决、关乎每一个公民的社会难题，本身就具有极大的吸引力，极易产生社会轰动效应。因此，从选题上来看，《激流中国》系列已经先赢一招，仅从选题内容就可以窥见其将会引起的巨大反响。

所谓"微观取材"，是指《激流中国》系列的素材选择标准。该片从微观入手，选取社会问题中的典型人物为素材，使用多条线索共同推进的叙事结构，折射出所要表达的主题。在纪录片的历史上，以个体来表现群体问题的纪录片拍摄手法可以追溯到弗拉哈迪的《北方的纳努克》，他的目的是表现爱斯基摩人的生活，但他最终选择了纳努克一家进行记录，自此开启了以个体反映群体的纪录片手法[1]。弗拉哈迪认为，拍摄对象必须是"活"的，首先能打动拍摄者，然后才能打动观众，《激流中国》系列纪录片就采用了这种用生动形象的个案来表现创作者理念的方法。

《激流中国》系列充分发挥了个体的力量，用个体形象本身和事实说话，客观地

[1] 张慧. 个人、国家与真实影像——NHK纪录片《激流中国》叙事研究[D]. 武汉：华中科技大学，2011.

记录典型人物生活的原貌，原生态地表现事件自然发展的过程，通过生动的形象来进入人的心灵，真实地记录了处于社会问题之中的人们自身的生存与发展现状，从而凸显问题的严峻性。例如，《上海老师到穷村》的主题是反映贫困山区"上学难"，但是它却把视角聚焦在一名22岁的支教老师身上。22岁的梁佩思毕业于上海复旦大学，自愿到山村支教，她所在班级的学生家庭都十分贫困。在她的班上有一个女学生，因为母亲有病

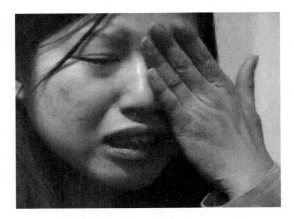

图5-2 支教老师梁佩思无力解决学生的困境，掩面痛哭

不得不在中午大家都自修的时间回家照顾母亲，因此导致了她学习成绩下降。当慈善机构来到这个贫困的山村时，梁佩思尽全力为这个学生申请奖学金，但最终奖学金还是分配给了成绩好的学生，这使得梁佩思陷入了深深的无奈之中。虽然影片没有直接去叙说教育问题，但从梁佩思的视角所呈现出的贫穷少年教育缺失且无力解决的景象，自然而然地突出了影片的主题和基本立场。

（二）叙事模式：对比式呈现

所谓对比，就是把事物、现象和过程中矛盾的双方安置在一定条件下，使之集中在一个完整的艺术统一体中，形成相辅相成的比照和呼应关系，以显示事物的矛盾，突出被表现事物的本质特征，加强其艺术效果和感染力。《激流中国》系列的主要叙事模式就是用对比的方式呈现故事，每集都会选取两个或两个以上生活状态截然相反的阶层，将镜头对准代表该阶层的典型人物。这些典型人物之间自然形成了强烈的阶层对比，给影片带来了一种立体感和层次感，同时更好地呈现出影片要反映的理念和问题。

在序章《富人与农民工》里，影片选择了亿万富翁李晓华，广告公司老板金波，内蒙古农民工张建平、杜文海三个不同阶层的人作为记录对象。影片首先从亿万富翁李晓华开始，在观众面前展现出了一个亿万富豪的奢侈生活，接着讲述了农民工张建平、杜文海来天津打工的经历。当这两个阶层呈现在观众面前时，不用影片去叙说，贫富分化的主题也自动凸显在观众面前。

表5-1 《富人与农民工》中富人和穷人的阶级对比

	富人（李晓华、金波）	穷人（张建平、杜文海）
衣	光鲜亮丽、款式新潮	衣衫褴褛、衣着朴素
食	豪华饭店、山珍海味	没有菜、没有凳
住	价值几千万的别墅	简陋恶劣的出租屋
行	豪车出行	徒步、拥挤的公交与车站

按照列维-斯特劳斯"二元对立"的观点，所有的故事都可以分为一组对立的两级，即一个好的故事就是其对立面的结合，比如好与坏、善与恶①。各对立面并非在所有故事中都一目了然，但都围绕着故事所要表达的核心理念而展开，各对立面反过来又象征或代表着对社会至关重要的真正矛盾或问题。

表5-2 《富人与农民工》中的三个阶层

出场人物	身份	所代表阶层	反映出的社会问题
李晓华	亿万富翁	富豪，先富起来的一部分人	消费奢侈，股市潮
金 波	广告公司老板	新兴贵族	炒房，房地产热
张建平	农民工	民工阶层	看病难
杜文海	农民工	民工阶层	上学难

但是《激流中国》系列并没有满足于单纯地描述两个对立面，而是选择了多个对立面，分别进行记录和展开，在突出每集主题的同时，也折射出更多的社会问题。在序章《富人与农民工》中，除了富人代表李晓华之外，还选取了准备购房的广告公司老板金波，通过记录金波的买房过程，折射出城市房地产的发展。在选取农民工代表时，也选择了杜文海

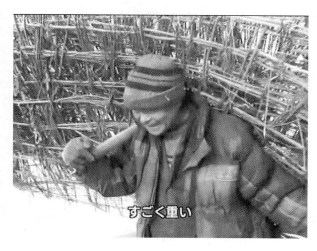

图5-3 杜文海为凑足女儿学费当苦力

① 王敏. NHK涉华题材纪录片的叙事研究［D］. 济南：山东大学，2014.

和张建平这两个不同类型的典型。虽然同为农民工阶层,杜文海打工是为了供孩子上学,而张建平打工则是为了给孩子看病,这两种不同需求又折射出"上学难"和"看病难"两个社会问题。

《激流中国》系列以对比式来呈现故事,表现出了以下两点优势:一是通过人物的鲜明对比,使主题矛盾更加突出;二是能使各方面的意见得到充分表达,增加影片立场的客观性。

《西藏圣地寻富》主要记述了拉萨某大宾馆老板张晓宏和其员工曲列的故事,这两个人分别代表了到西藏寻富的汉人与本土的西藏人。随着青藏铁路的开通,现代的文化和经济制度对西藏形成了较大的冲击,进入西藏淘金和寻富的人越来越多。张晓宏就是众多西藏淘金客中的一个,他在拉萨开大型宾馆,主打体验式经营,收藏了大量西藏民间用品,其中还包括很多佛教法器,这些物件都是他以很低的价格从民间收购的,在宾馆里展出并标以高价出售。对于张晓宏来说,西藏文化是一个很好的卖点。来自农村的曲列是宾馆的一名歌舞演员,也是一名虔诚信仰佛教的本土藏人,在资本的诱惑和祖祖辈辈"好好做人"的教诲中苦苦挣扎。曲列曾经帮助张晓宏介绍和推销古董,并从中看到了商机,但最后他因不满现代的资本管理制度,辞去了宾馆的工作。在这一集中,人物的选择更加典型和集中,对比也更加鲜明。

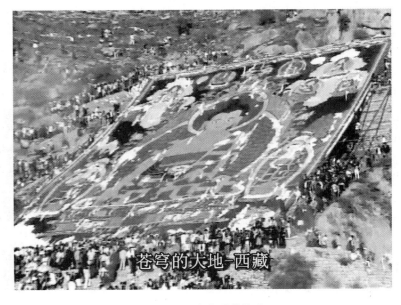

图5-4 唐卡晒佛仪式

在《病人的长龙》这一集中,选择了来自安徽农村的纪红花、张坤母子和北京

同仁医院的韩德民院长进行记录。在影片的开头就指出了现存的医疗费用预付问题,这也是本片两个主角之间联系的关键点。医疗费用预付政策的实施,使得无数像纪红花母子一样的人"看不起病",甚至"看不了病"。虽然这是影片想要表达的主题,但是影片仍采访了该政策的制定者、同仁医院的院长韩德民,倾听了他的想法和意见。韩院长表示此举是为了维护医院的利益,并解释说上级的拨款费用只占运行总费用的5%,医院变成自负盈亏,几乎全靠患者看病的收费来维持,为了医院的长久发展,医药费预付政策势在必行。影片没有单单从患者的角度去谴责医院,而是在表现患者就医困难的同时,也展示了医院所面临的困境,使各方的意见得以表达,增加了影片的客观性。

(三)故事展开:多点推进,揭示共同困境

在故事情节展开上,《激流中国》系列不局限于单一故事线,而是采用了聚焦多个任务、多条故事线共同推进的办法,不仅揭示出个体的困境,而且揭示出这个人物所代表的一个阶层、一个群体在中国面临的普遍性社会问题[①]。"人"是《激流中国》系列纪录片的叙事主线,每一集都选取了多个典型人物,即采用了多条主线交叉进行的方式。这一方式有两点好处:一是使影片节奏发生变化,更具观赏性;二是使影片的主题更加丰富,更具感染力。

根据叙事线索来划分,纪录片的情节可以分为主副线、双情节线、多情节线等类型,其中,主副线、多情节线这两种类型在《激流中国》系列使用最多。例如,在《西藏圣地寻宝》中,张晓宏作为"寻宝"这一行为的主人公,在影片中起到主要作用,是故事的主线。而曲列,无论是带领主角去家乡寻宝,还是与现代企业管理制度的冲突,都是作为一条副线存在的,其目的是为了展现这一问题的多面性,同时也调控着整个故事的节奏。《青岛养老院的故事》则选取了多情节线的模式。影片选取了董毓秀、王丕源、惠媛夫妇、楚秀英这四条线索同时推进,故事之间并不构成时间和空间方面的联系或者从属关系,它们互不干扰、单独发展,共同反映出养老这一社会问题。不管采用哪种情节线,因为多个人物的介入,就能使影片脱离单一的叙事结构,导致节奏变化,增强观感。

二、《激流中国》的拍摄特点

纪录片是一种影像的艺术,一部好的纪录片不仅有其独到的叙事手法,而且在其

① 袁陈. 故事化纪录片的故事性与真实性 [D]. 上海:上海师范大学,2012.

画面构成和素材拍摄上也有自身的考究。作为一部揭露现实问题的纪录片,《激流中国》系列的拍摄理念和手法独到,不拘泥于展现事件本身的发展脉络,而且极力追求细节的完整,从小处见情、见理。镜头的运用也独具匠心,采用日常记录的方式,跟着人物的视角前行,增强了影片真实性。

(一)精致的细节追求

《激流中国》系列不仅注重故事的内在逻辑构建,而且注重用细节表达,将表达的观点寓于纪实手法和采访段落之中。在《激流中国》系列里,每一集都会有鲜活的人物出场,这些人物的命运和作者所要阐述的主题交织在一起,成就了一种客观冷静的记录方式。而这些人物之所以"鲜活",源自对细节的表现和刻画。例如在序章《富人与农民工》中,为了表现中国贫富差距的严酷现实,影片选取了两位来自内蒙古的农民工作为记录对象,一位是31岁的张建平,另一位是48岁的杜文海。为给女儿筹集学费,杜文海带着两个儿子到天津港打工。影片特别记录了房东来收房租的细节,在面对房东时,杜文海只能笑着恳请多宽限几天,房东对此十分不满,一直在埋怨。在这个段落里,同期声介绍了杜文海女儿的学费还没有着落,虽然60元的房租并不算多,但是对于以出卖苦力为生的杜文海来说,已经是一笔沉重的负担。整部影片并没有故意渲染杜文海的贫穷,仅仅通过这样的一个细节,就表现出了杜文海的贫穷。

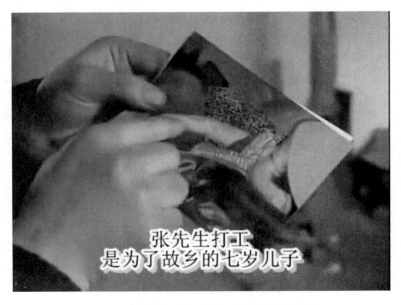

图 5-5　张建平向记者展示儿子受伤的胳膊

又如，张建平夫妇为了给右臂粉碎性骨折的儿子筹医药费，也来到天津市打工。他们已经来了两天，但还是没有找到工作。儿子受伤是在四年前，手术费却一直没有得到解决。影片没有直接去叙说张家人的不幸，只是展现了张氏夫妇吵架的细节，妻子哭泣的声音为影片增加了悲伤的色彩。镜头还对准了张建平儿子因伤而扭曲的胳膊和小男孩稚嫩的面庞，透露出张家人深深的无奈。在影片的结尾，张建平面对着广场上构建和谐社会的广告牌说："和谐社会应该是大家差不多的，而现在大家差得太多了。"仅仅这样一句话，就将影片的理念表达得恰到好处。

在《富人与农民工》的另一个段落中，老师让孩子们写作文，题目是《我的理想》。当孩子们读出自己的作文时，大部分孩子读着读着就流下了眼泪。影片并没有直接述说底层人物的贫穷，而是忠实地记录了他们的日常生活，虽然这些镜头只描述出了生活中的琐碎，但却无处不透露出"贫穷已经成为了一个社会问题"这一观念。

图5-6　贫困山区水资源匮乏，孩子们哄抢有限的水

（二）运动镜头：增强受众参与感

中国的纪录片在拍摄上多以宏大场景为主，并且画面稳定，但《激流中国》系列却与之相反，不仅少有宏大的景致，而且多采用运动镜头。运动镜头由于其拟人化的视点运动方式，往往更易调动观众的参与感和注意力，引起观众的强烈的心理感应，使其有身临其境之感。在《愤怒的小区：北京居民维权热潮》中，舒可心急着赶到新康园与新的业委会委员开会沟通。为了赶在约定时间到达，舒可心最后的一段

路一直在小跑,此时的镜头也随着他的步伐移动,体现了舒可心急迫的心情,这种心情也通过运动的镜头传递给了影片的观众。在《北京水危机》的开头,水务局监管人员抓捕违法盗水者时,也采用了运动镜头。镜头随着监管人员"奔跑",给人强烈的现实感受。

第二节　不同的声音:《激流中国》VS《中国力量》

《中国力量》(チャイナ パワー)和《激流中国》一样,同为 NHK 制作的系列纪录片,于 2009 年 11 月 22 日开始播出。《中国力量》被 NHK 定位为一部历史纪录片,一共三集,包括《"电影革命"的冲击》《驰骋非洲的巨龙》《吞购世界的巨龙》。《中国力量》系列通过网络传播到中国国内,其中,《"电影革命"的冲击》《驰骋非洲的巨龙》在中国的传播范围较广,影响较大①。

图 5-7　《中国力量》片头

《中国力量》系列纪录片以中国的电影行业、开拓非洲的中国企业、中国投资银行这三个行业的发展为视角,展现了中国的大国力量和正在崛起的大国形象。第一集《"电影革命"的冲击》,以电影界为中心,选取了曾经活跃于香港、好莱坞,但最终

①　部分信息来自于《中国力量》百度百科 [EB/OL]. http://baike.baidu.com/subview/783213/9464054.htm#viewPageContent.

决定在内地发展的陈可辛导演为主角,通过记录陈可辛新片《十月围城》上映之前的工作、《十月围城》与《孔子》在上映前的宣传之战,展现出中国电影行业蓬勃发展的图景,并介绍了中国力争成为受世界尊敬的文化大国的文化战略。第二集《驰骋非洲的巨龙》,以中兴公司在埃塞俄比亚的通信工程建设以及汉能公司的投资故事为视角,介绍在中国政府政治、外交方面的援助下,中国企业进军埃塞俄比亚、赞比亚等非洲国家,构筑新的华人网络的现状,展现了伴随着中国大国崛起迅速而来的经济文化等方面的巨大影响力,并思考这种新的跨国企业之间的关系网是如何建立起来的,及其对今后的世界具有何种意义。第三集《吞购世界的巨龙》,通过对一家中国投资银行的跟踪采访,介绍在全球性金融危机、资本收缩的情况下,中国投放巨额公共资金、扩大内需、投资银行飞速成长、凭借雄厚资金收购外国企业等状况,剖析驰骋世界的"China Money"的实力。

《激流中国》和《中国力量》虽同为 NHK 制作的以中国现状为内容的纪录片,但其选题、定位、基调都截然不同,一部是揭露现实的"禁片",一部是弘扬主旋律的"赞歌",因而具有极大的对比价值。本节即从纪录片叙事手法和选题取向上,具体地比较分析两部影片的区别,探讨两部影片背后差异形成的原因。

一、《激流中国》与《中国力量》的差异

(一)中心转换:从以"人"为中心到以"行业"为中心

从基本的叙事结构看,《激流中国》与《中国力量》都是采用通过典型表现整体的结构,但相比来说,《激流中国》系列选取的典型更微观,主角都是单独的个体,通过讲述单个"人"的故事,力图从个体层面上反映出群体的问题。例如在序章《富人与农民工》中,影片并没有从国家、社会角度来阐释贫富差距,也没有从"富人"和"农民工"这两个群体层面上揭露矛盾,而是选取了这两个群体的代表富豪李晓华、金波和农民工杜文海、张建平,整部影片都是在讲述这四个人的故事。而对"富人"和"农民工"这两个群体的介绍,只有开头短短的一句旁白,点明改革开放以来每年诞生 100 多名亿万富翁和农民工大量涌入城市的现状,起到背景阐述的作用。

与之相反,《中国力量》系列纪录片选取的主角都是一个个企业,当然里面也有对单个"人"的追踪,但是《中国力量》里面的"人"都是附属于"企业"之下的,这些"人"的出现是为了阐释企业精神和行业状态。即使是最围绕个人展开的《"电影革命"的冲击》,里面的主角陈可辛也只是个"表层主角",该影片实际的论

述对象是中国的电影行业。

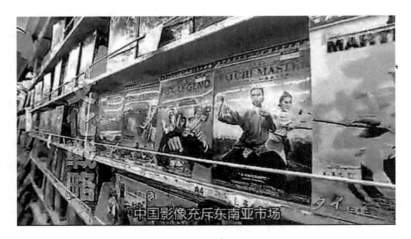

图5-8 "电影革命"的冲击

叙事中心的变化追根究底是由叙事目的来决定的①。《激流中国》系列纪录片旨在剖析中国社会中存在的问题，而对于问题的剖析，特别是社会问题的剖析，最能感染受众的手法就是从受众本身出发，将镜头对准社会中面临此问题的普通百姓，从一个人、一个家庭入手，记录这个家庭因这类社会问题所遭遇的困难、所面临的困境。例如在《五年级一班：小皇帝的眼泪》中，影片的镜头对准了昆明盘龙小学五年级一班的两名学生，分别介绍了他们各自的生活：父母对他们的深切希望、做作业到凌晨的瘦小身影、小男孩略显呆滞的眼神和小女孩无声的哭泣，这些个体的表象充分揭示了中国目前的教育体制下青少年承受的巨大压力，使人感同身受，体会颇深。

相较于《激流中国》，《中国力量》系列的目的则是要表现中国在崛起过程中展现出的强大力量。对这一国家形象主题的表现，如果从个人角度去论述，就显得单薄无力且没有说服力了。所以，《中国力量》系列纪录片选取中国的行业为"主角"，从这些行业的迅猛发展中，展现出中国的蓬勃生机和蕴含的巨大能量。例如，《吞购世界的巨龙》表达的主题是，在世界市场上，人民币话语权逐渐增强，中国的强大购买力和金钱储备，甚至让世界上的超级大国都为之惊叹。在表现这一主题时，必须选择一个大的主体，如果选用单纯的个人，即使是以马云为主角去阐释，也难以体现出整个国家实力增强的现状。所以该片选取了中国投资银行为主角，通过中国投资银行和美方的谈判过程，体现出中国在国际金融界的崛起。

① 王敏. NHK 涉华题材纪录片的叙事研究[D]. 济南：山东大学，2014.

虽然《中国力量》系列纪录片的主角定位于"行业"是其主题选择的必然结果，但是由于普通个人对于广大的普通受众来说更具有感染力，所以在普通大众之中，不管从传播效果还是受众认同度上，《中国力量》系列都逊于《激流中国》系列，传播力明显不足。

（二）叙事模式改变：从对比到类比

除了主角选取的不同之外，阶层对比的消失是《中国力量》系列与《激流中国》系列的另一大不同。对比是贯穿于《激流中国》系列纪录片中的一个主要叙事手法，也是其主题凸显的重要法宝。而在《中国力量》系列中，对比这种手法成为一种无足轻重的辅助叙事方法。《中国力量》系列中大量使用的是类比这一叙事手法，选用同一个阶层的多个对象进行拍摄，不同对象之间交相辉映，而非从对立面相互衬托。

《激流中国》系列纪录片每一集中都会出现两个及以上的阶层，例如，《富人与农民工》中的李晓华、金波、杜文海，代表了"富人""新型贵族""农民工"三个阶级；《愤怒的小区：北京居民维权热潮》中出现了代表居民的业委会和代表政府的居委会；《北京水危机》中水库周边村民用水紧缺和北京新建小区里宽裕的用水供给形成的强烈反差……这些不同阶层之间自然形成的对比，对影片主题的表达起到了很好的深化和增强作用，并且反映多方意见，增加了影片的可信度和公正性。

相比《激流中国》系列多阶层声音的呈现，在《中国力量》系列中，阶层基本消失了，只呈现了单一的阶层现状。第一集《"电影革命"的冲击》中呈现了中国电影行业的发展，并且只聚焦于有国家影响力的鸿篇巨制，例如《十月围城》《孔子》《建国大业》，以及一线大牌导演陈可辛、张艺谋、尔冬升、韩三平等；第二集《驰骋非洲的巨龙》呈现了进军非洲的中国企业的发展，只聚焦于成功进军非洲的企业——中兴和汉能公司；第三集《吞购世界的巨龙》反映中国在国际金融界话语权的增强，只展现中国投资银行与美方谈判这一占据先机且成功的谈判，忽略了其他不成功的谈判。

在有限的篇幅中，只呈现单一的阶层，这种呈现方式虽然有利于充分表现这一阶层的现状，但从影片表现力上看，则略显苍白单薄，这也是比之《激流中国》系列，《中国力量》系列纪录片的影响力差强人意的重要因素之一。

（三）立场差异：从"说问题"到"讲优点"

《激流中国》系列和《中国力量》系列最大的不同体现在价值取向上。如果说《激流中国》是对中国问题的"质疑书"，那么《中国力量》就是对中国国家形象的"表扬信"。

《激流中国》系列纪录片意在揭示中国社会中存在的问题，因此采用了问题意识的视角，注重于对社会矛盾的揭露，整体上对中国社会持"否定"观点，保有"批判"意识。即使在表现既得利益阶级时，也毫无表扬之意。例如《西藏圣地寻富》中，即使在对西藏求富成功人士张晓宏的采访中，也只是突出了其"唯利是图"的一面，将其成功之道表达为对金钱的极端崇拜。而在记录曲列生活时，虽然表现出了他作为淳朴藏民对佛教的忠诚信仰，但在之后也表现了他对这种信仰的动摇。又比如《病人的长龙》一集中，对同仁医院院长韩德民的采访，虽然让其充分表达了自己的观点，但对比纪红花母子的不幸、凌晨同仁医院门口看不到尾巴的病人"长龙"，韩德民院长的这种市场经济意识也染上了唯利是图的阴影。

　　而《中国力量》系列纪录片则是从中国发展的优势面出发，展现出了中国行业在世界上逐渐占据话语权的过程，注重的是中国大国形象的凸显，选取的都是成功行业中的成功典范，溢美之词不表自显。在《"电影革命"的冲击》中，影片特意选取了中国文化输出中最成功的一面——电影行业，并选择了陈可辛这一典型人物。陈可辛早年浸淫于香港电影行业，后又转战于好莱坞，这两个电影市场都曾远胜于中国电影市场，但现在陈可辛放弃了香港和好莱坞，而将主阵地选定为中国内地，从这一点上就凸显了中国电影行业地位的大幅提升。又比如，在《驰骋非洲的巨龙》中，影片选取了非洲为记录地，记录了中兴在非洲通讯行业的垄断和汉能集团对非洲铜资源的志在必得。之所以选择通信和铜资源开采这两个行业，是因为这是以往欧美发达国家企业曾经涉足的领域，但最终都以失败告终。然而，中国的企业却在这两个行业中占尽优势，获得了成功。

图5-9　中兴集团在非洲搭建信号塔

　　《激流中国》系列和《中国力量》系列不仅从内容上呈现出明显的价值取向差

异，在影片的色彩和音乐选取上也表现出了明显褒贬。《激流中国》系列整体的色彩基调都以暗色和冷色为主，即使在拍摄现代文明的代表——高楼林立的城市时，画面也是一片昏暗。《激流中国》中的辅助音乐也透露着无奈、悲凉之感，配合画面，将中国整体表现为一个灰暗的、怪相频出的社会。《中国力量》系列则不同，影片整体的色调较为明亮，音乐节奏欢快，从画面上就能感受到中国蓬勃的发展之力。

图5-10 使用中国手机的非洲人

二、《激流中国》与《中国力量》差异背后的原因

《激流中国》系列纪录片于2006年开始制作，在2007年4月开播；《中国力量》纪录片制作于2009年，在2009年11月22日开播。2006年和2009年之间，中日关系发生了翻天覆地的变化，中国自身也经历了迅猛发展，中国的大国形象逐步得到了世界的认可，中华民族在世界民族之林的地位不断上升，这些都是导致NHK这两部价值取向截然不同的纪录片产生的原因。

（一）中日外交关系改善

2005年，由扶桑社印制、"新历史教科书编撰会"炮制的《新历史教科书》在4年的审定中获得通过，引发了日本与中韩间的外交纠纷。而小泉纯一郎更是在靖国神社秋季大祭的第一天，完成了他担任首相后的第五次参拜，这使得中日关系陷入冰点。直到2006年10月，刚上任的日本首相安倍晋三访问中国，中日关系的破冰之旅才刚刚开始。[1]

此时，虽然中日关系相较以往已经有所缓和，但实质上的关系并没有太多的改变。同时正值中国筹办奥运会之际，世界各国对中国奥运会的态度都不明朗，尤其是与中国关系一直僵持的日本，更是对奥运怀揣一定的"敌意"。NHK就是在这一政治背景之下制作完成了《激流中国》系列纪录片，并打算从2007年4月播放，每月两

[1] 金熙德.2007年中日关系的基本特点[J].亚非纵横，2007（2）.

集，一直播放到北京奥运会开幕。从《激流中国》的制作背景和播放计划中，可以看出其明显的政治意味和汹汹来意。

2006—2009年，日本政局发生了历史性的变化，日本外交进入了调整期，所以它重视亚洲、重视中国。2009年，日本政坛发生"地震"，长期执政的自民党下台，以民主党为首的三党联合政府上台，鸠山由纪夫出任日本首相。日本国内的美国观、亚洲观产生了新的变化，这一变化为鸠山新政权推行"对等外交""友爱外交"奠定了思想与社会基础。

从20世纪80年代末90年代初到现在，中日力量对比发生了对中国有利的变化。中国对日本的重要性空前地增加了，同中国保持和发展良好的关系，应该说变得对日本更加重要。①

在经济上，中日两国的相互依存度，尤其是日本经济对中国的依存度空前提高了，中国已经变成日本进出口贸易的第一大伙伴。"二战"后日本主要的贸易对象国是美国，占的比重非常之大，经济因素往往决定它的政治态度，现在情况不一样了，中国的发展成为日本的重要机遇。②

中日两国关系的改善还源于世界利益诉求的变化。到2009年，气候变化、恐怖主义、能源安全、粮食安全、金融风险、自然灾害、重大传染性疾病、大规模杀伤性武器扩散等影响各自发展稳定和地区安全保障的威胁增多，这些共同问题也使得中日两国逐步靠近，寻求合作。因此，2009年日本方面提出了很多与中国相同的战略诉求。比如日本很重视非洲，中国也很重视非洲，两国表示不要成为竞争关系，希望能够在一些领域选择一种合适的方式，进行双赢的、互利的合作。《中国力量》系列纪录片的第二集《驰骋非洲的巨龙》就隐含了日本的这一战略诉求。

中日两国之间的外交观念也从过去的"一山不容二虎"变成了"互利互惠，共谋利益"。所以，此时提出了建立亚洲共同体的理念，而且要把它作为一个继欧盟和北美自由贸易经济圈之后的第三个大的实体。

中日双方越来越"在意"对方，这在日本媒体的报道方式上也有突出的体现。以前，日本任何重大政局变动，日本媒体最为重视的都是美国的反应，但是在2009年左右，常常是将美国与中国的反应同等对待③，有些时候甚至对中国的反应优先报

① 2009年年终盘点：前驻大阪总领事王泰平谈中日关系［EB/OL］. http://world.people.com.cn/GB/57507/10607716.html, 2009-12-18.

② 2009年年终盘点：前驻大阪总领事王泰平谈中日关系［EB/OL］. http://world.people.com.cn/GB/57507/10607716.html, 2009-12-18.

③ 汤重南. 新中国的对日外交与中日关系的发展［J］. 社会科学战线, 2009（8）.

道。并且在报道形式和内容上不再仅咬住中国的问题不放,而是开始注重中国优秀的一面,开始关注中国国际力量的上升,NHK 制作的《中国力量》就是在此背景下应运而生的。

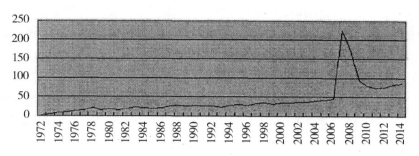

图 5-11 1972—2014 年 NHK 中国纪录片数量统计

中日关系的不同导致了《激流中国》和《中国力量》呈现出两种不同的价值取向。从两者的对比中,我们不难看出,在国与国之间的媒体对决中,政治是永远的风向标。

(二)北京奥运会成功举办

除了中日关系的改善之外,《激流中国》与《中国力量》之间还"隔"了一个北京奥运会。《激流中国》系列在拍摄之际就把矛头直指北京奥运会,其播出计划也是针对北京奥运会进行的;然而,在北京奥运会举办之后拍摄的《中国力量》,不仅没有再针对北京奥运会,反而对中国呈现褒奖的态度。所以,北京奥运会的成功举办是造成《激流中国》和《中国力量》价值差异的直接因素。

在 21 世纪初的前 10 年,中国经济仍处在工业化加速发展时期,奥运会作为工业化时代最有效的营销媒介,对加速主办国工业化进程、促进该国经济由工业化向后工业化时代转变有着特别重要的意义。北京主办 2008 年夏季奥运会对中国经济的影响主要表现在有形和无形两个方面,有形影响是指奥运会在拉动中国消费需求、投资需求、出口需求以及扩大就业等方面的影响,这种影响主要体现在中国经济总量和结构变化中;无形影响是指奥运会对中国经济发展环境、开放度、国家声誉、形象和信誉度等方面的影响。[①]

实际上,奥运会还起到了"桥梁"的作用,促进了中国与世界上其他国家联系

① 胥山,康俊文.2008 年奥运会对提升中国国际地位的影响[J].内江科技,2010,31(4).

的进一步加强。奥运会是当今世界上最具国际化的事件，承办国的政府、组织和企业要与多个国际组织和众多跨国公司进行业务往来和商业谈判，因此从申办到实际运作的全过程都必须按照国际惯例来操作，即以信用为基础、以契约管理为手段。这样的操作要求该国政府、组织和企业都必须调整与市场经济不相适应的管理和运作方式，而这样的调整过程无疑就是扩大开放、融入经济全球化进程的过程。① 同时，承办奥运会会使主办国在整体上获得一个开放、民主和有活力的形象，这种形象对吸引外资以及国内企业拓展海外市场都有实际意义。申奥成功意味着中国可以与西方世界全面相互影响，标志着中国正式进入现代化国家的行列。北京奥运会成功举办之后，世界各国对中国的态度都有了显著的改变，NHK 的《激流中国》和《中国力量》就是这些"改变"中的典型代表。

（三）中国国际地位不断提高

改革开放以来，随着中国经济社会发展不断迈上新台阶，中国各项发展指标跃居世界前列，综合国力显著提升，国际地位随之水涨船高，国际影响力与日俱增。对比2006 年，2009 年中国的国际地位得到了显著的提升。

中国找到了一条正确的发展道路——社会主义道路。21 世纪头 8 年，中国经济在世界的排位几乎是一年上一个台阶，2008 年 GDP 达到 4.4 万亿美元，2009 年中国外汇储备突破 2 万亿美元，成为世界第一出口大国②，并跃居为世界第三大经济体。综合国力增长奠定了中国国际地位提升的基础。

中国与世界的关联度空前增强。中国广泛参与全球和区域合作，成为世界经济增长的重要动力。2007 年，中国对世界经济增长的贡献率首次超过美国，跃居世界首位。2008 年中国对世界经济增长贡献率近 22%。中国同国际社会建立起千丝万缕的联系，积极参与国际和地区事务，履行应尽的国际义务，在反恐、防扩散、打击海盗等国际事务上，发挥着负责任的建设性作用，成为维护世界和平、促进共同发展的重要力量。

在中国经济飞速发展、综合国力不断增强的同时，其他主要国际力量受到金融危机冲击，实力地位发生变化。美国在伊战后国际形象和软实力受损，其设立秘密监狱、虐待战俘等行径使其"民主、自由、法治、人权"的旗手形象大打折扣，国际

① 胥山，康俊文. 2008 年奥运会对提升中国国际地位的影响［J］. 内江科技，2010，31（4）.

② 论中国形势及国际地位的变化［EB/OL］. http://blog.sina.com.cn/s/blog_ 613ea74d0100ghiw.html.

第五章 《激流中国》的"异国监督"

地位和声誉显著下降；金融危机又使其自由市场经济模式受到冲击。俄罗斯受金融危机冲击较大，欧盟一体化进程放慢，日本经济发展面临新困难，印度、巴西等发展中新兴大国受到金融危机的影响扩大。①

2009年，中国已经成为世界政治舞台上一支举足轻重甚至是不可或缺的力量。中国与世界的联系更加广泛而深刻，互动更加紧密而增强，世界越来越关注中国。中国在世界媒体中已成为出现频率最高的国家之一，使人直接地体会到中国与日俱增的国际影响力，其政治影响力亦逐步增加。② 这一深刻变化使得日本媒体对中国的关注点从中国社会的矛盾和问题转移到中国飞速发展的原因，NHK针对中国的纪录片风格也随之改变，因此促成了《中国力量》系列纪录片的诞生。

第三节 从《激流中国》看外媒的"异国监督"

在国际媒体条例中，外媒是无权对中国事务进行监督的，但外媒关注中国实际存在的问题并进行报道，这些报道回流到中国并起到了一定的舆论监督功能，这种现象我们称之为"异国监督"。③ 实际上，一直以来外媒都倾向于关注中国存在的问题和矛盾，而忽视中国取得的进步和成绩，因此，"异国监督"虽名为"监督"，却往往存在不实的言论。让外媒来发掘和报道中国问题，可能有客观效果，但是外媒却不一定有帮助中国解决问题的诚意和善心。其中，作为为数不多回流到中国的《激流中国》和《中国力量》就是"异国监督"的代表。本节从《激流中国》和《中国力量》来剖析NHK眼中的中国，并借此探讨外媒对中国"异国监督"的主要特点。

一、NHK眼中的中国

NHK是日本第一家根据《放送法》而成立的大众传播机构，扮演着日本广播领域先驱者的角色。日本的电视制度是公共放送和民营放送并存的二元体制，而NHK则是日本唯一的公共电视机构，也是日本最大的电视机构。在其制作的众多节目中，

① 论中国形势及国际地位的变化［EB/OL］. http://blog.sina.com.cn/s/blog_613ea74d0100ghiw.html.

② 徐步. 中国国际地位的新变化——看中国国际地位变化的三个视角［J］. 时事报告, 2009 (8).

③ 赵新利. 从NHK《激流中国》看"异国监督"与中国媒体责任［J］. 声屏世界, 2008 (5).

尤其以纪录片的高水准制作广受称誉。NHK 制作的纪录片不仅在日本，而且在国际上也具有重要的传播影响力。中日关系正常化后，由于中日两国之间复杂的历史文化关系、特殊的地缘政治格局和密切的经济往来，NHK 的纪录片对中国给予了特别的关注。从 1972—2012 年，据不完全统计，其已制作了超过 5000 期关于中国的节目，中国题材的节目在日本的收视率也高于其他地区。①

表 5-3　1972—2012 年 NHK 播出的中国题材纪录片数量统计

时间	1972—1979	1980—1989	1990—1999	2000—2009	2010—2012
首播纪录片数量（部）	123	238	334	784	276
年平均播出量（部）	15.4	23.8	33.4	78.4	92

表 5-4　1972—2012 年 NHK 播出的中国题材纪录片类型统计

类型	1972—1979	1980—1989	1990—1999	2000—2009	2010—2012	小计
景观自然	12	34	47	110	41	244
文化历史	42	136	99	131	60	468
社会现实	40	26	108	391	113	678
港台问题	0	4	15	9	5	33
中日关系	22	33	48	99	46	248
国际关系	7	5	17	44	11	84
总计	123	238	334	784	276	1755

NHK 纪录片 40 余年对中国的记录，经历了不同语境的变化发展过程。中日两国之间的文化与历史渊源、地缘政治与国家利益，彼此交织在一起，相互作用，构建出复杂的传播场域，导致 NHK 中国纪录片对不同题材的价值立场和判断标准不同，而且其对中国形象的建构呈现出时间性变化的特点。

NHK 中国题材纪录片的内容选择和所持的价值倾向表明，NHK 总是从中日两国之间的关联程度出发，以此来选择题材和内容，并在历史语境演变和当下两国传播场域的张力之中，加以本国的价值尺度来决定其纪录片的内容和自身立场倾向。因此，NHK 纪录片长久以来对中国的"注视"，实际上是日本的某种自我表达，是其自身文化价值、历史认识和现实利益的一种"映射"。

① 徐晓波，黄倩. 论 NHK 涉华纪录片的题材选择与价值倾向 [J]. 新闻记者，2015（8）.

（一）文化"寻根"：正面取向中国自然景观和历史文化

在 NHK 中国题材纪录片中，关于自然景观和历史文化的纪录片都以正面取向为主，并且其价值取向一直以来都没有发生太大的变化。80 年代的《丝绸之路》《大黄河》、90 年代的《故宫的至宝》、2000 年的《中国陶瓷纪行》等作品的价值取向都是积极的、带有赞赏意味的。总体来看，自然景观和历史这两类题材作品占据了 NHK 中国题材纪录片总量的 41%，仅有 8 部倾向负面。①

究其原因，对这两类题材的正面取向源于日本的"寻根"思想。日本与中国有深厚的地缘政治关联，日本文化深受中华文化的影响，其文化本身与中华文化一衣带水。NHK 对中国深厚的历史和灿烂的文化的表达，呈现出了某种文化历史"寻根"的意味，同时展现出日本对中华文化浓厚的兴趣和欣赏之情。

图 5-12　NHK 拍摄的西藏文化——晒唐卡仪式

（二）社会现实类问题的价值取向呈现复杂性

不同于历史和自然景观类，NHK 中国题材纪录片中关于社会现实题材类作品的价值取向一直处于复杂的状态之中。据有关统计，在该类题材的纪录片中，正面作品占 51.8%，超过了一半，负面作品占 25.7%，中性作品占 22.5%。② 中性作品占据的比例小于正面和负面作品，反映出 NHK 在对这类题材的表达上缺乏客观性。

从时间上看，NHK 拍摄的关于中国社会现实问题的纪录片的价值取向与中日关

① 王敏. NHK 涉华题材纪录片的叙事研究 [D]. 济南：山东大学，2014.
② 徐晓波，黄倩. 论 NHK 涉华纪录片的题材选择与价值倾向 [J]. 新闻记者，2015（8）.

系演变具有一定的同一性。1972年9月29日中日关系正常化后，日本媒体对华报道开始显著增加，NHK在增加对中国新闻报道的同时，也制作并播放了数量众多的中国题材纪录片，这一时期的中国现实题材纪录片基本表现出肯定、赞赏的立场。到了1990年，中日之间经过了总体友好的蜜月期，开始出现摩擦，逐步向"政冷经热"转变。日本本国发展出现了"停滞"，而中国则飞速崛起，这种对比产生的焦虑感，使得日本社会上出现了所谓的"厌中情绪"。同时，历史遗留问题、靖国神社问题、钓鱼岛问题、东海问题等因素使得中日关系在21世纪初期出现恶化。在此背景下，NHK拍摄了大量负面立场的中国现实题材纪录片，《激流中国》就是其中的代表。但有一个例外，就是拍摄于2007年的《中国铁道大纪行》。

《中国铁道大纪行》是由日本NHK制作的多集关于中国铁路的纪实节目，记录了艺人关口知宏在2007年以乘搭铁路的方式走遍中国的全过程。该纪录片分为《春季篇》和《秋季篇》两部分，于NHK旗下的NHKhBShi高清频道播放。《春季篇》于2007年4月8日至6月10日间播放，而《秋季篇》则于9月2日至11月18日间播放。① 该纪录片播出后，在日本观众中引起热烈反响。

图5-13 《中国铁道大纪行》发行封面

这个简单的旅游节目不仅收视率位列同类节目前茅，而且每周播出之后，节目组的博客都会有大量的观众留言。日本观众为中国的壮丽山河所吸引，为中国百姓的热情质朴所感动，也为对中国的误解与现实的差异而惊讶。

（三）以否定视角和负面立场反映中国的国际关系

在1990年之后，NHK拍摄了多部反映中国国际交往和国际关系的纪录片，这类纪录片大多涉及中国对外经济交往，且多以表现"中国威胁论"为主，呈现出负面和否定的立场。中国成功加入WTO后，其经济交往呈现出全球化发展趋势，并且对世界产生了极大的影响，在国际市场中占据了不容忽视的地位。特别是当中国的GDP总量超过日本成为世界第二后，日本对中国的态度变得十分复杂。此间，NHK

① 部分信息来自《中国铁道大纪行》百度百科［EB/OL］. http://baike.baidu.com/view/2338769.htm.

拍摄的该类型纪录片多以中国经济发展对世界资源的巨大需求、对环境的影响破坏、假冒伪劣产品对外输出为主题，例如《中国力量》系列的第二集《驰骋非洲的巨龙》中就暗含中国对非洲铜矿资源觊觎和掠夺意味的。在这些主题下，NHK暗示了中国对世界能源和全球环境的浪费与破坏，具有批判的意味。

在反映中国国际关系的题材中，有一类题材一直受到NHK的关注——中日关系。这类题材的取向在90年代后同样呈现出负面作品增多的趋势，甚至一度出现负面作品为主的现象。但是，针对一些中日关系中的敏感问题，NHK大多未显现出明显的负面倾向，而是以相对中立的视角去审视和阐述，某些内容还对中日关系起到了一定的缓和和改善作用。

二、"被扭曲的中国"：外媒对中国的偏见

随着改革开放的持续推进，中国的综合国力和国际地位不断提高，外媒对中国的重视程度不断增强，中国媒体在国际媒体中的话语权逐步增加，这在一定程度上缓解了外国媒体对中国的偏见和误解。但是，外媒对中国的偏见仍然存在，在外媒眼中的中国形象仍不能得到准确的反映，这一点在日本媒体中表现得尤为突出。

据相关人士于2007年2月对东京饭田桥一家书店做的粗略统计显示，涉及中国方面的图书数量多达60余本，其中大部分是关于"中国威胁论""中国没落论"等方面的书籍，更有关于中国的漫画，内容污秽，不堪入目。其中最为显眼的是一个名为黄文雄的人的作品，连续十余本，都被摆放在显著位置，其中尽是"满洲国不是日本的殖民地""台湾不是日本的殖民地""日中战争不是侵略战争"等歪曲论调。①

在纪录片方面，《激流中国》体现了日本媒体对中国的片面式解读。《激流中国》系列虽然反映的都是中国社会实际存在的问题，但是整部片子仅仅围绕问题展开，将众多问题堆积在一起，使得不了解中国的观众难免产生"中国没落"的想法，不能充分、客观、全面地认识中国。虽然在内容选取上《激流中国》并无太大的不实之嫌，但其拍摄意图和组合方式表现出了对中国的偏见，扭曲了中国的国家形象。

《中国力量》虽是对中国的褒奖之作，但其实际上也并不客观。与《激流中国》相反，《中国力量》是从中国发展好的一面对中国形象进行解读，但是过分的夸奖反而使国际受众生出了"中国威胁论"之感。《驰骋非洲的巨龙》的结尾处，汉能集团收购了在赞比亚开采铜矿的澳大利亚集团，这一片段在凸显中国企业的强大的同时，

① 金龙. NHK纪录片的影像叙事分析——以"激流中国"系列为例［J］. 祖国：教育版，2013（18）.

也不由使其他国家产生了一定程度的忧虑感。

三、伪舆论监督——"异国监督"

网络的兴起为"异国监督"提供了渠道。在网络兴起之前，中国普通电视观众很难看到海外的电视节目，也很难接触到海外的纸质媒体，只能通过《参考消息》等国内媒体来了解外媒对中国的态度。近年来，随着互联网的普及和发展，国与国之间的信息交流愈加便捷，信息的"国界"渐渐淡化，外媒对中国的报道大部分都可以畅通无阻地通过网络传递到中国。这种"信息回流"为"异国监督"提供了通道。

《激流中国》系列纪录片的目标受众是日本民众，中国观众并不在其考虑范围之内。但是，该片在日本播出后，引起了很大反响，逐步"回流"到中国。即使后来中国政府对该片采取了"封杀"措施，但仍有部分资源可以通过网络获得。

然而，"异国监督"并不能算是真正意义上的媒体监督。外媒的报道虽然在一定程度上客观反映了中国，但是从整体上而言，这些报道并不客观。外媒与中国媒体有着不同的立场、新闻价值观和信息取舍标准，并且外媒在对中国进行报道时都不可避免地带入了自己的国家观念。①《激流中国》和《中国力量》也存在着同样的问题，它们都没有无中生有，却都选择了某些比较极端的例子，忽略了另外一些重要的信息，给观众们制造出某些假象。例如，在《富人与农民工》中，选取了极富有的李晓华和极贫穷的张建平夫妇，并将二者反复对比，给观众带来极强的冲击力；在《病人的长龙》中，选取了村里最贫困的纪红花一家作为记录对象；在《上海老师到穷村》中，选取了父亲早逝、母亲瘫痪在床的谢春燕……这些极端凄惨的例子使观众对中国社会这类问题的严重性产生了错误的理解和判断。在《中国力量》中，则选取了极端优秀的例子，极力表现出中国强大的一面，也使得受众对中国形象的真实定位出现偏差。

可见，所谓的"异国监督"是建立在不同国家立场之上的舆论话语，并不能做到有效的舆论监督，甚至有时还会损害中国的国家利益。

四、面对"异国监督"的中国媒体

虽然"异国监督"具有危害性，但这是一个国家在发展过程中无法避免的问题。

① 赵新利. 从NHK《激流中国》看"异国监督"与中国媒体责任 [J]. 声屏世界，2008(5).

而"异国监督"虽然具有片面性和非客观性，但是其中所反映的部分问题仍是真实存在的，这些问题仍需要中国媒体去关注、去反思。

《激流中国》系列之所以能够在中国引起如此之大的反响，原因有二：一是其中所反映的问题真实存在；二是中国本土的媒体对这些问题的报道不足，这就给了外媒可乘之机。受众在本国媒体中得不到所需要的信息，继而就会转向外媒，并对外媒提供的信息更加认可和信赖。面对这种情况，中国媒体应当增强问题意识，在面对社会重要问题时不应缺位，要及时、全面、客观地报道相关信息，占据舆论的主动权，断绝外媒的可乘之机。

2016年2月19日，中共中央总书记、国家主席、中央军委主席习近平在北京主持召开党的新闻舆论工作座谈会并发表重要讲话。他强调，党的新闻舆论工作是党的一项重要工作，是治国理政、定国安邦的大事，要适应国内外形势发展，从党的工作全局出发把握定位，坚持党的领导，坚持正确政治方向，坚持以人民为中心的工作导向，尊重新闻传播规律，创新方法手段，切实提高党的新闻舆论传播力、引导力、影响力、公信力。① 目前，国际舆论环境仍然严峻，中国媒体应当响应习近平总书记的号召，承担起舆论引导责任，成为社会公平和正义的倡导者和维护者，同时成为各方利益的诉求平台，整合各种社会资源和力量，从而成为协调社会矛盾的润滑剂。

中国媒体在加强自身舆论主阵地建设的同时，也应客观、全面地纠正外媒的偏向性报道，维护中国形象。"异国监督"并非真正的监督，中国并不需要这种片面的"异国监督"。中国媒体应该努力打造健康的舆论环境，引导世界舆论，从而争取海外媒体全面、客观地报道中国。

结　语

单纯从纪录片角度去分析《激流中国》系列，其"宏观选题，微观呈现"的叙事结构、对比式呈现的叙事模式及增强真实感的拍摄手法，对现实题材纪录片来说，具有很大的参考价值和借鉴意义。但实际上，《激流中国》系列更具研究价值的是其在传播方面的特点。它的拍摄内容和播出时间都极具政治意味，显现出"异国监督"的特征。但从媒体监督和国际传播角度来分析，"异国监督"实质上是一个伪命题，外媒对中国的报道先天性带有本国立场，并不可避免地受到政治因素的影响。因而，

① 杜尚泽. 习近平在党的新闻工作舆论座谈会上发表重要讲话［N］. 人民日报，2016 - 02 - 20.

外媒对中国的报道不能做到真正的独立和客观,甚至会对中国形象作扭曲化处理,其相关报道在本质上并不是媒体监督。在对待外媒涉华报道时,中国媒体应该迎面赶上,加强自身舆论主阵地建设,客观、全面地纠正外媒对华的偏向性报道,维护中国形象。

【附录】

NHK 中国题材纪录片

NHK 出品了数量众多的中国题材的纪录片,其内容涉及了中国的多个方面,可将其归为自然景观、历史文化、社会现实、港台、中日关系和国际关系等 6 大类,以下呈现的是各类题材中具有代表性的作品。

1. 自然景观类（由于时间跨度大,无时间和集数标注）

《中国的绝景》系列

《桃源纪行》系列

《秘境·兴安岭纪行》系列

《永恒的长江三峡》系列

《长江天地大行》系列

《中国名山纪行》系列

《中国名园纪行》系列

2. 历史文化类

《中国文化的底流》（11 集,1974）

《丝绸之路Ⅰ》（12 集,1980）

《大黄河》（10 集,1987）

《始皇帝》（3 集,1994）

《故宫至宝中的中华文明 5000 年》（12 集,1997）

《故宫至宝》（26 集,1997—1998）

《中国陶瓷纪行》（6 集,2001 年）

《新丝绸之路》（10 集,2005）

《辛亥革命 100 年》（3 集,2011）

《中国文明之谜》（3 集,2012）

3. 社会现实类

《麦客——中国:铁与镰刀的冲突》（1 集,2002）

《中国四世同堂之家》（1 集,2008）

《返乡潮：2009年春节广州纪实》（1集，2009）

《脱去高跟鞋的女大学生村官》（2集，2009）

《蚁族之歌——上海求职旅馆里的年轻人》（1集，2010）

《上海长途汽车站》（1集，2010）

《中国残留孤儿归国记》（2集，2010）

《采棉女——中国劳务输出的三个月》（1集，2011）

《为什么贫穷》（8集，2012）

《话说改革开放30年》（5集，2014）

4. 港台类

《借来的时间·青年群体的岁月》（1集，1993）

5. 中日关系类

《日本战败与亚洲——改变世界的五天》（1集，2005）

《靖国神社——不为人知的攻防战》（1集，2005）

《横滨中华街》（1集，2006）

《未被审判的毒气战》（1集，2007）

《灼热的亚洲：中日韩绿色战争》（4集，2010）

6. 国际关系类

《吞没世界的巨龙和巨象》（2集，2006）

《"世界工厂"中国的变化》（2集，2008）

《中国力量》（3集，2009）

《世界新能源霸权之争》（1集，2011）

【延伸阅读】

1. 高峰，赵建华，赵建国．纪录片下的中国［M］．北京：清华大学出版社，2013．
2. NHK节目组．无缘社会（译文纪实）［M］．高培明，译．上海：上海译文出版社，2014．
3. 刘祺．社会现实题材纪录片的问题和出路［J］．新闻世界，2014（4）．
4. 朱玥颖．日本纪录片中的中国负面形象［J］．中国电视：纪录，2012（4）．
5. 李宇．日本NHK的"文化攻略"［J］．对外传播，2011（2）．
6. （美）迈克尔·拉毕格．纪录片创作完全手册［M］．何苏六，等，译．北京：中国传媒大学出版社，2005．

【思考题】

1. 《激流中国》系列为何引起强烈的社会反响？又缘何成为一部"禁片"？
2. 《激流中国》中所呈现的内容是否真实？
3. 从纪录片角度分析《激流中国》有哪些优点和不足。
4. 叙事结构和纪录片主题之间有怎样的联系？哪种类型的主题适合采用"宏观选题，微观呈现"的模式？举例说明。
5. 在互联网时代，中国政府和媒体如何应对外媒对华的偏向性报道？如何在世界范围内传播中国形象？

【参考文献】

[1] 金龙. NHK纪录片的影像叙事分析——以"激流中国"系列为例 [J]. 祖国：教育版，2013（18）.

[2] 董书华. NHK中国纪录片的文本特征及新闻生产之研究 [J]. 南方电视学刊，2011（1）.

[3] 刘程程. 纪录片中的中国农民形象比较——以《激流中国》和《中国崛起》为例 [J]. 东南传播，2011（9）.

[4] 徐晓波，黄倩. 论NHK涉华纪录片的题材选择与价值倾向 [J]. 新闻记者，2015（8）.

[5] 张彤. NHK历史纪录片的审美研究 [D]. 保定：河北大学，2014.

[6] 王敏. NHK涉华题材纪录片的叙事研究 [D]. 济南：山东大学，2014.

[7] 黄章晋. 从"克里姆林宫学"到"激流中国" [J]. 时代教育，2009（7）.

[8] 张慧. 个人、国家与真实影像 [D]. 武汉：华中科技大学，2011.

[9] 袁陈. 故事化纪录片的故事性与真实性 [D]. 上海：上海师范大学，2012.

[10] 桂琪玉. 从NHK涉华纪录片看中国国家形象构建 [D]. 武汉：中南民族大学，2012.

[11] 徐晓波，田雪，孙儒为. NHK纪录片的中国表征与价值取向 [J]. 当代传播，2013（6）.

[12] 范颖. 日本电视媒体与日本民众对中印象——以NHK涉中纪录片为例 [J]. 现代传播：中国传媒大学学报，2015（1）.

[13] 沈庆斌. 真实、好看与政治正确——简析NHK纪录片伦理问题的症结所在

[J]. 中国电视, 2010（10）.

[14] 孟庆龙. 纪录片"故事化"叙事手法渊源及演进研究[D]. 扬州：扬州大学, 2013.

[15] 赵新利. 从NHK《激流中国》看"异国监督"与中国媒体责任[J]. 声屏世界, 2008（5）.

[16] 顾宁. NHK电视台中国节目评析[J]. 日本研究, 2008（3）.

[17] 赵新利. 日本纪录片中的中国形象[J]. 青年记者, 2009（28）.

[18] 何艳. 选择性拍摄与偏颇化呈现——NHK纪录片中的当代北京城市空间形象构建[J]. 中国电视, 2015（11）.

[19] 汤重南. 新中国的对日外交与中日关系的发展[J]. 社会科学战线, 2009（8）.

[20] 孙承. 中国的发展与中日关系[J]. 日本学刊, 2009（2）.

[21] 黄大慧. 中日关系发展30年[J]. 教学与研究, 2008（11）.

[22] 金熙德. 2007年中日关系的基本特点[J]. 亚非纵横, 2007（2）.

第六章 《互联网时代》的人文情怀

【案例导读】

《互联网时代》

《互联网时代》(*The Internet Age*)是中国第一部全面、系统、深入、客观解析互联网的大型纪录片。全片按照《时代》《浪潮》《能量》《再构》《崛起》《迁徙》《控制》《忧虑》《世界》《眺望》分为10集,每集50分钟,于2014年8月25日到9月3日的每晚21:10时在中央电视台财经频道首播,是中央电视台继《大国崛起》《公司的力量》《华尔街》等之后的又一部力作。

图6-1 《互联网时代》片头

《互联网时代》采用高清格式,制作近三年,拍摄足迹遍及全球14个国家,采访互联网领域各界精英近200人,如世界公认的互联网之父罗伯特·泰勒、拉里·罗伯茨、蒂姆-伯纳斯·李、温顿·瑟夫、罗伯特·卡恩等;全球著名学者和业内人士曼纽尔·卡斯特尔、凯文·凯利、克莱·舍基、维克托·迈耶尔-舍恩伯格、马克·扎克伯格、杨致远、埃隆·马斯克等;斯坦福大学、麻省理工学院、哈佛大学、哥伦

比亚大学、牛津大学、红杉资本等数十家大学、权威研究机构和公司。

图6-2 互联网之父罗伯特·泰勒

互联网是全球共同面对的课题。纪录片《互联网时代》站在人类社会的高度，以国际化的视野来观察一个时代，记录互联网波澜壮阔的全球历史画卷；以宏观的视角、全景式的描绘，呈现互联网带给人类经济、文化、社会、政治、人性等各个方面的深层变革；以历史情怀、时代意识探寻种种改变背后的本质，探讨互联网未来发展的可能和对人类社会、人类文明的深远影响。创作者站在今天人类认识的高度，描绘互联网时代的本原，把让人心潮澎湃的时代清晰地呈现在公众面前。

该片没有开播前密集的节目宣传，没有明星、噱头与谈资，但甫一问世，便迅速在观众中产生强烈反响，在社交网络上迅速走红：在中央电视台财经频道首播，接着在央视综合频道、纪录频道重播，其同步栏目《边看边聊》通过微博、微信、央视网、新闻客户端等多通路传播，首期有200万网友参与，10天内累计关注用户达到2154万人次，评论转发超过15万条。① 据百度指数显示，"《互联网时代》纪录片"这个关键词伴随着周一纪录片的播映，其搜索指数从周日的572攀升至周一的2145，并进一步攀升至3888——作为对比，曾经大热的美剧《纸牌屋》最新统计的搜索指数为12271。一部纪录片能够达到娱乐美剧将近1/3的搜索量，放在互联网用户大背景下，实属难得。②

香港创业学院院长张世平认为，这是迄今为止全球最好的一部反映互联网历史、

① 刘嘉，黄佳慧.《互联网时代》需要看3遍［N］. 长江日报，2014-09-16.
② 张利英. 纪录片《互联网时代》：一部无愧于时代的优秀作品［EB/OL］. http://www.gmw.cn/media/2014-11/03/content_ 13746183.htm，2014-11-03.

现实与未来的纪录片，它必将成为未来互联网时代自由法治的最强音。中国互联网协会前任理事长、中国科学院院士胡启恒认为，《互联网时代》是一个精品，是"中国给世界的又一种贡献"。同时，不少网友在网上纷纷发布《互联网时代》观后感文章，甚至发起了"互联网时代精彩解说"大讨论。

当下，形形色色的各类娱乐节目充斥各种大屏小屏，这样一部"高冷"的纪录片却凭借思想性、文化性、艺术性、时代性的高度完美结合，赢得如此众多的追捧和赞誉，堪称当之无愧的"跨越行业启迪思想"的良心之作。

第一节 "高冷"《互联网时代》为何受热捧

思想性是纪录片创作的灵魂。具有鲜明的观点，蕴藏深邃的思想，并引发受众无限的思考，是纪录片创作的核心。《互联网时代》以人文全景化视角链接时代热点；在创作过程中，以研究的进路探求知识的深度再现聚合；在客观中立中，融合人文浪漫情感温度的艺术之美，使之成为既能在思想上、艺术上取得成功，又能在市场上受到欢迎的互联网史诗巨篇。

一、以人文全景化视角链接时代热点

《互联网时代》将互联网与人类并置，把互联网看作有温度的生命体，试图从二者共同生长的互动关系中探索互联网的生命体征。在2012年7月确定题目之后，该片的文化顾问、创作指导麦天舒曾指导确立纪录片的创作构架视角："应当将这个时代视作一个活的时代，或者将互联网视为一个活的生命体，这样就有了它的诞生、一个时代的新生，然后它的能量在自身内部释放和爆炸，创造了一个传奇的产业，然后它强大能量的外放，自然渗入和影响人类社会的方方面面，就是后面的经济、社会结构、个人等，包括新事物带来的新挑战，由浅入深，由社会到精神，最后是一个时代的未来。我们就定位在要制作一部超越行业的、带有社会价值的文化产品。"①

在整体创作中，创作团队以此人文全景化为创作视角，通过《时代》《浪潮》《能量》《再构》《崛起》《迁徙》《控制》《忧虑》《世界》《眺望》10集的整体架构，艺术性地展现了互联网的前世今生，勾勒互联网历史、当下与未来。全片试图探

① 慧清，李成. 做一部超越行业启迪思想的纪录片——专访《互联网时代》总导演石强[J]. 中国电视：纪录，2014（11）.

求互联网在经济、政治、个人、社会等不同侧面的表现,例如互联网商业化带来的巨大利益,创造全新的产业生态和经济模式;创造新的组织方式和组织形态;增强个人力量,释放个人价值;互联网促使人们由物理空间向网络空间迁徙;新时代涌现的一些网络犯罪、网络暴力、网络安全等问题;互联网对当代不同国家和文化的影响以及对互联网时代未来的眺望等,使观众感受到互联网与人类共同进化的力量。

《互联网时代》深入到广阔的互联网世界中,由此对互联网的各方面进行总结,以细腻的镜头触及人们的内心世界,以真诚的态度、平和的心态表现互联网中丰富的内涵,以多元的文化视角向互联网的纵深挖掘,以公平的视角看待互联网的利与弊,在从容记录互联网的同时又超越互联网。片中每一个环节、每一个细节、每一个故事、每一个人物都会引起人们的强烈共鸣,因为围绕纪录片的点点滴滴都是人们关注的焦点。①

互联网是当今时代影响范围最大、应用最广泛的媒体样式、生产工具和生活内容,几乎融入每个人每时每刻的生产生活中。中国互联网络信息中心第37次《中国互联网络发展状况统计报告》显示,截至2015年12月,我国网民规模达6.88亿,互联网普及率为50.3%,手机网民规模达6.20亿。巨量的网络用户已经越来越深刻地认识到,互联网给我们带来的不仅是一场技术革命,更是一场社会革命,它将引领整个人类进入一个全新的时代。然而遗憾的是,迄今为止,还没有一部纪录片对互联网的诞生发展进行全面系统的深度解析,没有一部纪录片对互联网带来的各方面变化进行清晰的梳理,对其改变未来的情况进行全景描述。②《互联网时代》的制作应时代而生,更使之成为具有"填补空白"意义的宝贵礼物。互联网是一个不断变化的移动靶,变化太快,飞速发展,日新月异。片子的制作不仅选题符合时代的潮流,制作过程更是能够顺应不断变化的潮流,甚至超越潮流。它站在时代的角度,找到变化的本质和主导变化的根源,将所有的千变万化上升到稳定,只有超越时间,才能经得起时间的考验。

二、研究进路中探求知识的深度再现聚合

总导演石强认为,在10集篇幅里完成对一个时代的描绘和诸多命题的思考,不是通常意义的故事化表达所能承载的。创作团队需要以研究的进路聚合知识的力量,在客观事实叙述的基石上释放出思想光华,并且与平和、中性的叙述,冷静、理性的

① 杨晓宇. 浅析纪录片《互联网时代》的艺术特征 [J]. 艺术教育,2015(7).
② 杨晓宇. 浅析纪录片《互联网时代》的艺术特征 [J]. 艺术教育,2015(7).

思辨彼此承托。《互联网时代》的成功播出,向我们昭示了纪录片新时代的开启:在娱乐化泛滥、信息过载与信息匮乏并存的时代,科教题材类纪录片以其信息的解读与知识的聚合赢得受众。

(一) 以研究的进路冲破知识表层现象的藩篱

《互联网时代》采访对象的庞杂,采访内容极强的专业性,以及创作团队自身的庞大,使其创作自始至终都贯穿着研究的思路。

知识的饕餮盛宴是《互联网时代》的一个显著特征,也是该片创作的难点所在。"互联网时代"这一命题面临六个难点:内容过于宏大、研究对象变化快、跨度大、专业性太强、缺乏成熟理论体系支持、电视不易表达。怎样冲破知识的表层狙击,为一个新的时代的呈现和解析建立起一个相对完整的体系,是一个庞大的体系建构工程。在创作中,《互联网时代》的另一位总导演孙曾田表示,要做到全面、系统、深入、客观地去解读互联网时代,没有捷径,就是一座一座山地翻越,一个课题一个课题地去研究。

为此,《互联网时代》成立庞大的创作团队,由两位总导演、两位执行总导演、八位主创导演及六位导演组成。其主创导演团队既汇集了囊括国际国内所有奖项的资深纪录片导演,也吸纳了伴随互联网成长的新生代导演,还有来自中央新闻电影制片厂的专业摄影团队。每人要研读几十本书,查找阅读上百万字的资料,求教各方各国的专家。《互联网时代》对于有关互联网理论、思想的提出者、创立者,甚至片中涉及的相关事件的亲历者,都千方百计找到本人进行采访。石强说:"这个片子的权威性就在于拍摄过程中集合了许多权威的人士,比如要引用一条理论,那么请到的绝对是这个理论的提出者,一定要挖到源头。"[1]

资料显示,这部耗时 3 年的纪录片,拍摄足迹遍及全球 14 个国家,采访到互联网领域的各界精英近 200 人,包括世界公认的互联网之父罗伯特·泰勒、拉里·罗伯茨、蒂姆-伯纳斯·李、温顿·瑟夫、罗伯特·卡恩等;全球互联网的顶尖学者,如《大数据时代》作者维克托·迈尔·舍恩伯格、《数字化生存》作者尼古拉斯·尼葛洛庞帝、《世界是平的》作者托马斯·弗里德曼、《失控》作者凯文·凯利等[2];业内人士曼纽尔·卡斯特尔、克莱·舍基、马克·扎克伯格、杨致远、埃隆·马斯克

① 张利英. 纪录片《互联网时代》:一部无愧于时代的优秀作品 [EB/OL]. http://www.gmw.cn/media/2014 − 11/03/content_ 13746183. htm, 2014 − 11 − 03.

② 赖黎捷. 用互联网思维创作专业纪录片——兼评《互联网时代》[J]. 中国广播电视学刊, 2015 (5).

等；以及斯坦福大学、麻省理工学院、哈佛大学、哥伦比亚大学、牛津大学、红杉资本等数十家大学、权威研究机构和公司。对他们的访谈本身就是一场互联网研究的盛宴。

图6-3　互联网之父拉里·罗伯茨

图6-4　互联网之父、万维网发明人蒂姆-伯纳斯·李

　　同时，纪录片在每一集的主题表达中，采用综合各种方式的调查研究方法，深入交流和思考，深入浅出地用画面和声音表达抽象道理和主题。《互联网时代》的每一集都有一个相对独立的主题，每一集拍摄必须选择与其主题相匹配的表达方式，每一集的名称都带有明确的观点，比如《浪潮》《能量》《控制》，试图概括和提炼互联网的种种特征。每一集都可独立成片，但是组合到一起又浑然天成，共同构筑了风起云涌的互联网时代。

（二）摈弃娱乐至上，激发理性思辨

精英聚合的创作班底、权威泰斗云集的拍摄对象、纵横捭阖的选题、深度研究的知识展现，使得《互联网时代》具有极高的思想文化价值，与以力求打造收视奇观、娱乐至上为特征的当下潮流划清界限。

与近年来热播的《舌尖上的中国》系列不同的是，《互联网时代》没有止于对审美情趣的追求，而是十分重视这些具有现实贴近性的内容展示和剖析，尤其是与大家日常生活紧密相连的部分。本片尽可能地呈现各种关于互联网的信息和知识，也向普通受众普及有关互联网发展史、互联网安全等知识。互联网现在已经自然而然地融入人们的日常生活中，与人们的工作、生活息息相关，而大部分人对于互联网的了解还是相当表面的。该片从多个角度梳理互联网的过去、现在和未来，对于每一个生活在互联网时代的人来说，都起到了很好的科普作用。片中共呈现出《数字化生存》《长尾理论》《六度分隔》《新新媒介》等19本著作，这些著作本身架构了关于互联网的知识图谱。著作连同其作者的同时呈现，对互联网时代种种信息的权威解读与阐释，具备满足受众求知欲的巨大吸引力，易于激发观众关于互联网时代的深层思考。

该片从不轻易下结论，很多问题是开放式的。这部片子在某种意义上是对社会做一个新时代的启蒙，引发人们思考远比给出答案更加重要。总制片人张政希望该片能够引发整个社会在新的时代到来之际，对互联网现象的普遍关注和思考。总导演石强表示："在某种程度上，它就是整个人类面对新时代的缩影。一部500分钟的纪录片，并不能全面回答关于'互联网时代'的所有问题，但引人思考比给出答案更重要。对一个问题最好的答案，就是能够不断地追问这个问题。"[①] 可以说，《互联网时代》在《大国崛起》《公司的力量》《华尔街》等同类纪录片的基础上，将专业性纪录片推上了一个新高度，与此同时，也促使专业性纪录片从单一的历史文化类纪录片转向知识思辨型纪录片。

当然，这种以思想思辨为主体的纪录片，对于故事和思想、宏观和微观关系的处理，往往追求思想、知识和情绪的统一。三者中排在第一位的是思想性，但是必须在系统事实和故事的基础上构建思想，要能从宏观中触摸到微观细节的温度。这样一部以理性见长的纪录片，也不乏让人感动的段落，例如互联网之父的人格魅力、北京"721"大雨、虚拟大合唱的段落，都非常动人。胡启恒院士曾说，"这个片子是中国的、世界的、历史的、现实的和未来的，它是一部做出互联网灵魂的片子"[②]。

① 杨晓宇. 浅析纪录片《互联网时代》的艺术特征[J]. 艺术教育，2015（7）.
② 慧清，李成. 做一部超越行业启迪思想的纪录片——专访《互联网时代》总导演石强[J]. 中国电视：纪录，2014（11）.

第六章 《互联网时代》的人文情怀

三、客观中立的阐释态度，人文浪漫的情感温度

作为反映全球互联网全景的影像作品拓荒之作，《互联网时代》以人类历史角度和客观中立的阐释态度进行冷静思辨。在互联网技术诞生46年后，很多"互联网之父"都已进入了耄耋之年。这些很多人并不熟悉的名字和面孔，首次共同出现在同一部纪录片中，是一种对历史、对先驱精神的致敬。整体来说，这部片子是历史性的；对互联网来说，它属于世界，属于全球的互联网。

纪录片最重要的属性是真实性和客观性，该片首先做到了内容上的真实和权威。对于片中提到的每一个细节，都会用翔实的资料或人物采访作支撑。比如采访150定律的提出者、六度空间的提出者、美国"拉链门"事件涉及的媒体当事人，甚至讲到互联网黑客时，摄制组千方百计挖到了全球"大名鼎鼎"的头号黑客，等等。当事人出镜与转述者出镜给人的信服力是完全不一样的，片中尽量减少转述，通过对亲历者的采访，印证性加强，会把观众充分带入当时的环境中。对于互联网的发展脉络和发展前景，乃至对互联网未来发展的忧虑，本片在叙述态度上都力求客观中立，避免过多加入创作者的主观色彩。在对互联网发展问题的评析上，更是尽力做到客观公正。

虽然该片阐释的是一个现实的科技命题，但并无硬邦邦、冷冰冰之感，相反，片中的画面和语言时时让人体味到一种温度和情绪。充满哲理和人文情怀的解说词替代了专业术语可能带给观众的高深、艰涩之感，而以富有艺术美感和哲学思辨、人文情怀的或议论或抒情的句式，形象生动而又不失深刻地向观众揭示着互联网新技术的本质和新技术带给人类方方面面的巨大变革。例如，"这是怎样的一张网呢？每一个交汇点都是平等的，每一个交汇点到达另一个交汇点，有着一张网所有的连接提供的无限途径。于是，每一个点都是重要的，每一个点都是不重要的"，"所有的你都让我变得更强，所有的我都让你变得更加有效"，"那些闻名遐迩的大百货公司，总是盘踞在城市的核心地带，俯瞰着一代代新生和老去的人群，在这层层涟漪当中奔波、喘息、生存、发育"……这些富有人文情怀的解说词时而温暖感人，时而留恋惆怅，时而忧虑担心，时而充满希望。正是这种情绪的带动和转换，让片子充满人文浪漫的无限情怀。

第二节 《互联网时代》的叙事与表达

大型电视纪录片一般事件众多、关系繁复、时空跨度大，如何把这些既独立又在

121

意义上相互关联的事件组织成一个有机的整体进行叙事，挖掘其精神实质，呈现其整体风貌，这是编导首先要考虑的问题。

最初立项论证时，《互联网时代》定位为现实题材纪录片。有别于历史题材纪录片，现实题材纪录片为全面反映和描绘当下的社会变动与时代变革，素材内容的可靠性更需经得起岁月的检视。为此，构建整体思想框架，以及每集主题故事的选择论证过程艰苦而漫长，大致经历近一年半的时间，拍摄编辑制作，又用了一年零两个月。在近3年的构建及拍摄中，《互联网时代》采用板块化叙事方式、系统化叙事布局、时空交错去故事化叙事策略等，不仅增强了内容表现力，也形成了独有的叙事风格和气质。①

一、叙事结构——系统化影像叙事的"板块并置"

《互联网时代》采取板块式结构、系统化叙事方式，既有整体的统一性，各部分又具有相对独立性。这种艺术架构有利于表现丰富多彩的内容，充分发挥每部分主创者的主观能动性，挖掘出各自独特的认识、观点和思考，把不同的人物、事件、现象围绕在一起，构成一个宏大的主题，这样的结构符合互联网发散的思维特点和形式特征。对观众来讲，不管从任何一集看都可以看懂，这是典型的互联网思维下的碎片化解读。

此外，互联网这个大命题涉及政治、经济、社会、文化、科技、军事等方方面面，而且各有其重要性，单就一条主线铺开是无法讲清楚的。该片除了整体的结构有特点之外，每一集的叙事结构也各有特点。如第一集《时代》描述的是互联网技术的诞生过程，它如何在科技、经济、政治、军事、文化以及社会等多重因素的作用下，逐步发展为连接起每个人的互联网。这一集运用的是顺序式结构，以时间为顺序，梳理了互联网的诞生及发展过程。第九集《世界》则运用了板块式结构，按不同的国家分为几个板块，分别讲述了互联网在不同发展阶段、不同文化和社会特性的国家，呈现出的不同特点和影响。

二、叙事元素的调度——系统化叙事布局

叙事元素的调度中，如何布局直接关系到叙事功能的发挥。《互联网时代》叙事

① 桂佳唯．"系统"的力量——现实题材纪录片中重复元素的运用技巧［J］．现代传播，2014（12）．

注重三点：

一是事件的整体性，即以整体性的"场效应"展示一个正在发生的社会变革。纪录片共10集，虽说各自成章，但变化、发展、改革、表现始终是它们相互连接为一体的内构力，这个内构力表现为该纪录片的整体性，形成"场效应"。《互联网时代》第四集《再构》，解读的是互联网时代人类社会组织方式的解构和重构。如何在开篇第一个板块即让观众深刻感受到一个已经完全不同以往的时代变化？在十几个备选的素材故事中，导演组筛选出5个重合度很高的"系统故事"，集中编排，来诠释互联网时代的社会自组织形态。在编排这几个故事时，也"系统"地考量了每个故事所能承载的自组织的特点，集中意念，逐一释放。

二是事件的依存性，即以依存性的多个景观"异质同构"，观照一个原本抽象的社会样貌。叙事调度不等于"各行其是"，"部分"是"整体"的"部分"。在片中，有联系的不同场景相互观照、共同依存，产生异质同构的效应。既然称之为现实题材的纪录片，那么注定是要超越互联网行业甚至产业本身的。人类的社会形态、道德伦理、人性情感、秩序规范等，都是《互联网时代》所涉猎的分主题内容。在对这些相对抽象概念的论述中，对相互依存成系统的多个景观系统化布局，能够更好地展示抽象的社会样貌。

第四集《再构》需要形象地描绘出原有社会的中心化组织样态，这同样是一个抽象的概念。为了能让观众在观看影片时，建构起人类社会金字塔一般的组织结构，导演组在拍摄方案中进行了专门的规划。全球各大宗教文化代表性景观、全球主要国家的政治中心的代表性建筑、全球主要经济中心的代表性场所、全球主要组织活动的代表性仪式……当这些素材成组合、成阵列、成系统地出现在影片中时，抽象论述也随之具有了可触摸、可还原的现实映照。

三是事件的欣赏性，即以欣赏性的聚发，发挥审美主体的再创造。电视纪录片结构不同于故事情节结构，电视纪录片的本质在于对事件的"整体"性描述，故事情节结构仅是抽取了事件运动的开端、发展、高潮、结局的时间顺序。在系统化布局的电视纪录片中，尽管镜头在事件发展时间序列中不连贯，包括了许多"不确定点"，留下了许多"空白"，但观众的自觉仍可以把它们连续起来，发挥审美主体的再创造作用，对"不确定点"和"空白"进行具体化和重建，以完成作品并挖掘其潜在含义。

在《互联网时代》中，批量人物肖像式特写的运用、"排队"方式的呈现，虽然在发展时间序列中并不连贯，留下许多"空白"，但这种成套叙事的方式看似粗放，实际上却经过了特定的精心编排，更能烘托某种特定情绪。在第一集《浪潮》中对6位互联网之父的致敬，在第九集《世界》中对中国早期互联网先驱的致敬，等等，

都运用了这样的叙事布局技巧。此外，成系统的画面组合，可以使欣赏主体想象宏大的力量和气势。一组现代都市的航拍，可以喻示工业时代的成就；一组呼啸急驰的列车，可以喻示人类社会的进步；一组汹涌澎湃的海浪，可以寓意一个新时代的开启；一组翻卷流逝的浮云，可以寓意一个新文明的到来。①

图6-5　苹果公司创始人史蒂夫·乔布斯、斯蒂夫·沃兹尼亚克

图6-6　谷歌公司创始人拉里·佩奇与谢尔盖·布林

①　桂佳唯."系统"的力量——现实题材纪录片中重复元素的运用技巧［J］.现代传播，2014（12）.

第六章 《互联网时代》的人文情怀

图6-7 雅虎创始人杨致远与大卫·费罗

三、叙事策略——时空交错的去故事化表达

（一）时空交错：立体全面展示互联网时代

纪录片《互联网时代》站在当今时代和网络的全球性视角上，从时间与空间的纵横交错来把脉互联网时代的特征，将其立体、全面地呈现在观众面前。

就时间叙事而言，该片片头以岩石为底色，深沉大气地描绘了世界历史的演变进程。第一集《时代》伊始，就把人们带回到1776年瓦特发明蒸汽机的时代。蒸汽机的发明拉开了西方国家工业革命的序幕。镜头描绘了英伦岛、法国、德国、美国、西班牙各国激烈的工业竞争。蒸汽机时代可以说影响了西方国家此后数百年的兴衰沉浮，并以此引出了可以与蒸汽机相提并论的伟大发明——互联网，一方面，让观众感受到历史进程的沧桑巨变；另一方面，也凸显了当下互联网时代的全新感。通过对这些历史的回顾，既映衬出互联网时代与人类历史一脉相承的关系，同时又能够使观众感受到时代的巨变，使本片拥有了历史的纵深感与厚重感。

除了时间叙事外，要想完全展现互联网所处的时代特征，还必须引入空间概念，时空交错，才能鲜明地展现出互联网时代的气质。因此，本片大量使用各种镜头语言，从空间上描述了世界各国互联网时代到来前的景象或正在经历的变化，弥补时间叙事的不充分和不完整。例如，在叙述蒸汽机时代西方各国工业化竞争时，片中就采用平行蒙太奇和交叉蒙太奇的手法介绍了众多国家，形成一种空间的对比和历史的梳理感。该纪录片的空间叙事并非仅仅指向互联网，就事论事，而是将互联网的发展与

运用嵌入每个国家的政治、经济、社会、文化、宗教、教育等众多领域中，全方位地、立体地呈现出这些国家在互联网时代的景观。这样的展现显然更具有历史的真实感与全面性。

（二）逆向思维，去故事化表达

纪录片要故事化，故事片要纪录片化。每部纪录片都有一个故事脉络，基本是靠故事来编织纪录片的结构。为了调动观众的收视兴趣，纪录片创作者往往会在营造趣味性上下功夫。即使是一些宏大、严肃的主题，创作者们也通常会使用一个或多个与主题相关联的故事情节来展现，从而使纪录片有趣、好看、耐看。

但是在《互联网时代》这种科技题材纪录片中，这种"故事化"的叙事策略并没能够充分体现其优势。尽管片中不乏一些有趣的故事片段，如第四集《再构》中，"魔豆宝宝小屋"讲述的是一个淘宝网店的故事，在女主人得病去世后的几年里，由全国各地的爱心妈妈共同打理从未停歇。导演组将这个故事的素材方向，在时间的维度上扩展到"可连续""可持续"。同样，接下来的一个有梦想的男孩成就了一项"国际扶贫计划"的故事，在空间的维度上又扩展到跨越民族、跨越国家。这些故事很有趣，也很能说明互联网建立过程中对个人的影响，但是要想完整地述说整个互联网时代的发展历程，显然是很难收集到这么多具有代表性的、充满生活情趣的故事的。此时，逆向思维的作用便将"去故事化"的叙事策略提上议事日程，而纪录片《互联网时代》的问世，正是这种逆向思维的结果。

《互联网时代》的主题是"时代"，这是一个相对宽泛、抽象、笼统和理性的概念。作为纪录片的创作者，应将自身置于旁观者的位置，让影响互联网发展的重要人物出镜，请他们现身说法，畅谈互联网的前世今生。片中正是秉承这一思路，诚邀参与创造互联网的重量级人物"出场"。作为亲历者，他们的讲述提升了纪录片的历史厚重感，强化了现场参与感。除了专家、学者、企业精英的现身阐释外，围绕着与互联网相关的一些概念、专业词汇和术语的解读，《互联网时代》运用三维动画、真实实例等各种手法，在艰深晦涩与通俗易懂之间，为观众搭建了一条便于接受和理解的桥梁。①

同时，《互联网时代》的高密度剪辑率也需要叙事"去故事化"。如果依附过去的理念，贴着故事的脉络走，画面节奏相对较慢，达不到这么高的剪辑率。进入"去故事化"阶段之后，解说词在说一个故事，但画面未必要跟着这个故事走，可以给观众一个意向性的画面，在听解说词的时候，在视觉上也感受到了画面的冲击。同

① 彭桂兵. 科技题材纪录片的叙事策略创新研究——以央视纪录片《互联网时代》为例[J]. 中国电视，2015（10）.

一时间，拥有两个层面的信息流。①

四、叙事视觉表达——艺术与科技的结合

毫无疑问，互联网是科技的产物，是信息技术、电子技术等相关科技发展到一定阶段的结果。《互联网时代》的叙事制作中充分注意到了这点，将艺术与科技充分结合在一起，不仅注意到纪录片本体的艺术表现力，同时也关照到相应的科技手段的展示和强调。

（一）虚拟影像的具体景观化拍摄

电视要有可拍摄的对象，但是众所周知，网络是"虚拟的世界"，互联网无处不在，却又看不见摸不着，要对准互联网去拍，拍下来就全是一个画面，就是各种人对着各种屏幕，这成为一个很大的问题。

拍摄中，主创人员确立了"不对着互联网去拍，才能拍出互联网"的拍摄定位。①镜头不是要对准互联网，镜头要对准的是人们使用互联网后产生的变化景观和发生的故事，这样就有了对象物；②尽可能地拍因互联网呈现出来的结果，特别是通过时代比照呈现出的社会行为和社会现象；③用比兴手法，用大量的延时拍人流车流和庞大的交织网络，要获得神似和情绪的到位。② 拍摄因互联网而外化出来的现象、行为、故事，使得虚拟的网络有了可表达、可拍摄的具体情景。

比如在第四集中，通过讲述几个典型故事，如北京"721"雨灾之夜双闪车队接送旅客回家的故事、"魔豆宝宝小屋"薪火相传的故事、网友助力奥巴马竞选的故事、韩国少女发动网友抗议政府决议的故事等。一方面，"以点带面"形象地说明了人们通过互联网这种新技术完成了以往不可想象的事情，避免了解说词采用专业术语解释造成的理解困难；另一方面，更主要的是让摄像师有了可发挥的充足空间。

（二）多种镜头拍摄方法凸显画面运动语言

纪录片属于影视艺术，它可以表现运动的物体和空间，这是区别于绘画和图片摄影最主要的特征。《互联网时代》中主创团队根植于时代技术提供的可能，力争给观众带来新颖的视觉享受。仔细分析这部片子的影像语言的特质，一个较为明显的特点

① 张利英．分集导演赵曦：《互联网时代》是去故事化的纪录片［EB/OL］．http://news.163.com/14/0829/18/A4R9B3G400014SEH.html，2014－08－29．

② 慧清，李成．做一部超越行业启迪思想的纪录片——专访《互联网时代》总导演石强［J］．中国电视：纪录，2014（11）．

就是多种镜头拍摄方法交错运用，从而使画面运动带来视觉震撼。在片中，表现运动最突出的几个类型是航拍、运动镜头、延时、高速摄影。这些摄影手法对纪录片的创作产生了积极的作用。

航拍镜头具有视点高、角度新、节奏快等特点。在《互联网时代》中，为表现时代的发展、时空的交错，最突出的是使用大量的航拍。在片中，航拍的一个新特点是很多都采用90度角的大俯拍，这是一种较之以前少见的视角。还有云台可以运动起来，角度也可以随时变化，形成一种俯瞰的扫描感。

片中运动镜头与固定镜头的交错使用，成为推动故事发展的关键。在第五集《崛起》中，对于人物马特·德拉吉的刻画，描述他小时候在别人眼里是个怪异的孩子，自己也有点自卑，这样的情绪表达使用了一组固定镜头，配合画面内的大雪、枯树等意象，很好地表达了德拉吉小时候的内心世界。1989年，德拉吉来到了好莱坞。为表现新生活的开始，这里使用了一组运动镜头，通过变焦、移动等运动方式，很好地表达了他生活转变的过程。

延时摄影能够凸显常规摄影方法无法表现的意境或情绪，它能够创造意象，让观众产生共鸣。在第二集《浪潮》中，讲到互联网技术因网景浏览器迅速发展的时候，采用延时摄影配合低速快门以及向前移动来拍摄高速公路，产生了奇特的视觉效果。汽车的灯光快速地向前流动，同时配合低速快门形成拖影，好像是信息的网络在高速地传输，这种极强的意象象征信息化高速公路正在蓬勃发展。片中的高速摄影和慢镜头的交叉使用，高速摄影放慢时间和正常速度的镜头组接到一起必然引起节奏的变化，这也是直观上节奏的变化。而且，慢镜头实际上对拍摄主体而言，是更为"强调"，使高速摄影画面的变化凸显出来。这种镜头的交叉使用，实际上是控制视觉节奏，造成观影者心理节奏的变化，最终还是帮助叙事。

（三）色调、音乐、影片气质的组接

《互联网时代》整体色调偏冷、影调偏高，塑造出一种浓浓的科技感，既体现出了互联网的先进，又注意到了艺术的人文关怀。例如，第四集的开始讲的是北京2012年7月21日暴雨时，外企员工王璐发微博号召大家开车接送被困于机场的人们的故事。尽管是黑天，但车灯的亮黄色给人一种温暖感，并且后期制作的接车路线图也是用亮黄色来标注。黄色给人以传递能量、传递温暖的感觉，所以看到这里的时候令人欣慰、令人感动。此外，影片在有人文关怀出现的地方大都会用到暖色，值得称道。

在纪录片中，画面是具象的，音乐则是精神层面的，是对画面的升华，音乐匹配得好可以对内容起到画龙点睛的作用。比如该片的片头，镜头是从头摇到尾的长镜头，连贯地描绘了从农耕时代、蒸汽时代、工业时代到互联网时代的过程，每个时代

第六章 《互联网时代》的人文情怀

都选择了有代表性的画面，引起人们的共鸣。背景音乐以管乐为主奏，弦乐为伴奏，显得气势磅礴。缓慢的节奏体现了历史的漫长，新时代的开启需要人们在历史中不断进步与发展。当电脑进入画面时，音乐达到了高潮，突出了互联网时代的到来，引出了互联网时代这个主题。在这个过程中，观众已经感受到了互联网的伟大，感受到了人类智慧的无限潜力。①

片中明确的影像语言系统使不同时代的影像气质自内而外迸发。比如全片要大量进行工业时代和互联网时代的对比，摄制组找准了工业时代和互联网时代的内涵气质：在镜头表达上，工业时代以规范的、死板的、中规中矩的镜头拍摄，有意形成一种束缚感、局促感；而在表现互联网时代时，则以灵动、灵性、释放个性的、偏时尚的镜头拍摄。为了符合全片自身气质，创作指导麦天枢提出"画面上，尽量少用特效，追求大气、朴素、大巧若拙，营造出厚重的味道"②，进而体现出"一切新新媒介给予我们时空解放的范围是多么宽广，是难以预料的"③。科技题材纪录片本身的科技含量与专业技术原理的复杂性，很难用影像具体、清晰、形象地呈现，这就决定了该类题材纪录片的叙事制作难度要远远大于其他题材。纪录片《互联网时代》正是从题材独有的特征出发，通过在叙事结构、布局、调度、表达等方面的探索实践，把技术解放的时空形象地表达出来，挖掘出叙述策略的创新点，从而实现了对技术内涵的"包抄"。

第三节　从《互联网时代》看科技类纪录片的制作传播

互联网思维是相对工业化思维而言的。在工业化时代，由于大规模机械化生产和层级制管理模式，中心化特征明显：资源相对匮乏、信息不对称、呈金字塔式结构。互联网和移动互联网带来了根本性变革：去中心化、扁平化组织架构、多元异质的自媒体传播、强烈的情感诉求、平等开放的自由链接，每一个个体都成为开放、互动、自组织的有机生命体。2014年被称为互联网思维元年，大型纪录片《互联网时代》应运而生。它不同于历史类纪录片《故宫》，不同于现实类纪录片《舌尖上的中国》，也有别于政论片《大国崛起》。在《互联网时代》中，清晰可见的是其开放聚合的大数据思维、链接当下与未来的动态视角以及新媒体整合传播方式。

① 杨晓宇. 浅析纪录片《互联网时代》的艺术特征 [J]. 艺术教育，2015 (7).
② 张利英. 纪录片《互联网时代》：一部无愧于时代的优秀作品 [EB/OL]. http://www.gmw.cn/media/2014-11/03/content_ 13746183.htm，2014-11-03.
③ （美）保罗·莱文森. 新新媒介 [M]. 何道宽译. 上海：复旦大学出版社，2011：17.

一、开放、协作、共享的产业化创作模式

互联网精神意味着去中心化、平等、开放、协作、共享。真正具有互联网思维意义上的创作，是一种专业、开放、共享的产业化创作，在创作的过程中，以聚合的思维做产业化平台，呈现集体智慧。

（一）规模宏大的专业采访对象

这部纪录片采访对象总人数接近 200 人，覆盖互联网发展的各个侧面，既有互联网行业精英：苹果公司联合创始人斯蒂夫·沃兹尼亚克、亚马逊公司创始人杰夫·贝佐斯、YouTube 的联合创始人陈士骏、暴雪娱乐首席执行官麦克·莫汉、维基百科联合创始人吉米·多纳尔·威尔士、雅虎创始人杨致远、搜狐公司董事局主席张朝阳、网易公司联合创始人丁磊、腾讯创始人马化腾、阿里巴巴集团董事会主席马云等；又有来自麻省理工学院等数十家知名学府、权威研究机构的互联网研究领域专家：英国牛津大学教授罗宾·邓巴、《六度分隔》作者邓肯·沃茨、美国斯坦福大学社会学院教授及"弱连接"理论提出者马克·格兰诺维特、《大数据时代》作者维克托·迈尔·舍恩伯格、《世界是平的》作者托马斯·弗里德曼等①；还有互联网领域的权威、泰斗：法国互联网之父、韩国互联网之父、日本互联网协会副理事长等。人数之众，规模之大，前所未有。

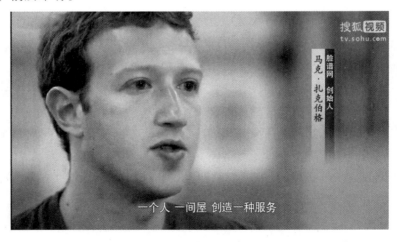

图 6-8 脸谱网创始人马克·扎克伯格

① 赖黎捷. 用互联网思维创作专业纪录片——兼评《互联网时代》[J]. 中国广播电视学刊，2015（5）.

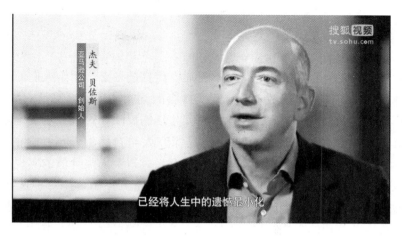

图 6-9 亚马逊公司创始人杰夫·贝佐斯

（二）开放、协作的创作平台

《互联网时代》在策划阶段就充分利用互联网平台，启动网络大调查，将网民、大型网络媒体等互联网力量凝聚在一起。这项活动为期一个月，借助中新网、新华网、人民网、腾讯、搜狐、新浪、网易、和讯、中国网、中国网络电视台这十大网络媒体，以网络问卷的方式展开调查。调查内容包括中国网民对互联网的认知、上网历史、使用频率、网购行为、新闻获取、手机上网等。摄制组借助这些数据进一步了解中国网民的典型网络行为和当下状况，并将部分调查结果作为纪录片的一部分呈现出来。

调查活动承担了两个功能：一是在创作开始之前就搜集受众对该片主要议题的观点和意见，了解受众需求；二是集思广益，博采众长，让受众参与到创作过程中，实现创作过程与社会互动相结合。受众接受调查的过程本身可以作为作品的一部分，而受众的意见被主创团队采纳也让受众真正参与到创作中来。

《互联网时代》这个时代选题使突破以作者为中心的传统单一创作模式成为必然。在这部作品中，作品本身是开放的，形成了由网民、网络媒体、创作团队形成的互动、协作的信息互馈流，其创作本身成为动态过程。同时，庞大的创作班底、庞杂的拍摄对象通过宏阔的选题聚合到一起，协作、共享的产业化创作模式使这部片子极尽集体智慧。

二、人文关怀的创作理念

纪录片将真实世界转化成为可保留、复制、传播的形态，留给人们的是鲜活的历史。纪录片的内涵可总结如下：①它是现实社会的纪实体现，真实是它的客观要求；②它是以声音、影像为载体呈现出来的对现实生活的反映，这就要求无论是声音还是影像都是真实发生着的；③它的核心要义是探究人与自然、人与社会的生存关系；④它的根本目的是寻求现实社会对于人生存的意义，以及人类价值的实现。①

在《互联网时代》的制作过程中，人文关怀理念贯穿始终。片中选题聚焦互联网引动的时代变革，将创作者的史诗情怀和时代意识充分巧妙地结合在一起，追寻互联网时代种种变革背后的本质，探讨互联网未来发展的可能和对人类社会、人类文明的深远影响，从而为人们更准确、全面地认识、理解和思考互联网，为迎接互联网时代的到来做好准备。《互联网时代》理性地认识到互联网带给人们的不仅是一场技术变革，更是一场社会变革，改变了人们过去对互联网浅薄的认识。在高深莫测的互联网面前，人们过去只知道学习如何使用它，而对互联网的诞生和发展知之甚少。该片正是起到了对互联网知识进行系统梳理的启蒙作用。

同时，该片不仅仅是一部科普片，还是对史料的一次抢救。《互联网时代》运用多方收集的原始材料，对原始的互联网设备影像、原始的传输方法图示以及实验资料的汇编整理都起到了很好的还原抢救作用。这些具有珍贵史料价值的文献资料使其更加具有广泛的传播价值。

三、互联网思维下新媒体整合传播

正如《互联网时代》解说词中所说：互联网技术在短短 20 年的商业化浪潮中，以前所未有的速度谱写着改变世界的产业传奇和创业人生。互联网也在以前所未有的速度改变着人类传播与传媒运营的思维和方式。当下，以移动互联网为代表的新兴媒体正在崛起，在新媒体的环境下，传统媒体既要努力创新又要学会整合。《互联网时代》在传播过程中就通过整合传播的思路和方法，整合纸媒、网络媒体和移动网络终端，并积极探索建立自己的新媒体传播终端，采取一系列的传播策略，达到应有的传播效果。

① 刘作明. 纪录片如何体现人文关怀［J］. 现代视听，2010（6）.

（一）打破限制，做好自身传播整合

传统电视台中，每个栏目或每个频道都是一个独立运作和传播的单元。《互联网时代》在传播思维上彻底打破了此种限制，在电视台不同频道、同一频道的各个栏目之间进行前期策划和混合传播。例如，在举行开播仪式时，通过新闻频道《晚间新闻》《朝闻天下》等节目播出相关新闻；开播当天，通过《新闻联播》《中国新闻》进行节目预告，实现不同频道之间的互动；央视财经频道通过整合频道各栏目之间的资源，实现栏目间的联动传播。首先，在《互联网时代》播出期间，各栏目围绕互联网信息产业相关热点进行持续跟踪报道。其次，每天围绕一个主题，打造《经济信息联播》《互联网时代》连续播出时段，形成《经济信息联播》的预热、纪录片正片播放、观后权威嘉宾解析评论等一体化的宣传氛围。①

（二）建构新媒体传播阵地

新媒体环境下，全媒体融合成为不可逆转之势，需要充分利用和整合新媒体环境下的新媒体终端。新媒体终端交互性的体验让受众成为信息传播过程中的一部分，这是新媒体成为时下热门的传播工具的重要原因。传统媒体应该借势而上，在未来传播的过程中，依托新媒体的优势，发挥网络即时性、开放性等特点，让更多的观众通过不同的新媒体平台获得传统媒体的传播内容。《互联网时代》在传播中充分整合户外媒体、互联网 PC 端、移动新媒体终端，构建起自己的新媒体传播阵地。

户外媒体是细分传播市场的重要范畴，以传播精准、受众专业、人群流量较大为特点。《互联网时代》在传播的过程中，重点通过分众传媒在北京、上海、广州主要人流集聚区投放楼宇电视广告；通过 CCTV 移动传媒在全国主要的移动终端上（如公交、广场、列车、快客、民航等）播出宣传片。同时，央视财经频道将互联网作为传播的重点领域。首先，与各大门户网站合作建立专题页面。通过与央视网、新浪网、腾讯网、新华网、人民网等合作，对纪录片的活动和相关新闻进行报道，并进行相关宣传片的播放。其次，与意见引导性强的个性化商业资讯网站合作，约请意见领袖撰写评论，助推该纪录片的传播。最后，紧跟媒体发展趋势，通过手机新闻客户端《边看边聊》《财眼天下》APP 软件、微信、微博等渠道大力尝试对《互联网时代》的传播，从而开启了中央级媒体迈向新媒体领域的重要一步。

① 齐曦. 新媒体环境下的整合传播策略研究——以大型纪录片《互联网时代》传播为例[J]. 现代传播，2014（12）.

结　语

科技题材纪录片的创作，往往会将对科技内涵的展现误解为对科技知识的普及，忽视观众的平等参与感，执守于传统的灌输与说教模式，这也是人们时常把"科技类纪录片"称为"科教类纪录片"，并一直曲高和寡的原因。《互联网时代》跨越行业启迪思想的同时，一反其他科教纪录片的"高冷"常态，赢得如此多的追捧和赞赏，与其以人文浪漫情怀探寻科技生命与温度，以研究进路深度聚合知识，创新叙事模式，顺应互联网思维下的制作传播息息相关。

纪录片大师弗拉哈迪说："纪录片就是一面镜子，映照着人们的生存境况，纪录片要让人从片子里看到自身的生存境况并得到启迪。"就一部电视作品而言，《互联网时代》的创作者要求自己做出"有文化和社会思考价值"的作品，希望它能够"创造一个思考的机会"，"引动国人对互联网的理解由肤浅走向深刻，引动对互联网时代的规则与秩序、生存方式等方方面面的思考"。[①] 显然，他们做到了。

【附录】

一、中国优秀纪录片代表作品

《收租院》（1966）　　主创：创意王元洪，摄影：朱宏，解说词作者：陈汉元，出品：中央新闻纪录电影制片厂、北京电视台（中央电视台前身）

《大海航行靠舵手》（1968）　　出品：八一电影制片厂、中央新闻纪录电影制片厂

《丝绸之路》（1979）　　出品：中央电视台、日本广播协会

《雕刻家刘焕章》（1982）　　导演：李绍武，制作：中央电视台

《话说长江》（1983）　　导演：戴维宇，总撰稿：陈汉元，出品：中国中央电视台、日本佐田雅志企划

《闯江湖》（1988）　　导演：高峰，康健宁，制作：中央电视台

《流浪北京》（1990）　　导演：吴文光

《沙与海》（1991）　　导演：康健宁、高国栋，制作：宁夏电视台、辽宁电视台

《望长城》（1991）　　总导演：刘效礼，出品：中国中央电视台、日本东京广播公司

《藏北人家》（1991）　　导演：王海兵

① 蔡梦吟. 在互联网时代寻找中国位置［N］. 中国青年报，2014 - 09 - 02.

第六章 《互联网时代》的人文情怀

《最后的山神》（1992）　　导演：孙曾田，出品：中央电视台
《彼岸》（1995）　　导演：蒋樾
《大红枣》（1995）　　导演：王海平
《舟舟的世界》（1997）　　导演：张以庆
《梅兰芳1930》（1998）　　导演：周兵
《周恩来》（1998）　　导演：时间
《第二次生命》（1999）　　导演：张洁、胡劲草
《百年中国》（2000）　　导演：陈晓卿，制作：中央电视台
《平衡》（2000）　　导演：彭辉，制作：成都电视台
《中国足球备忘录》（2001）　　导演：彭红军，制作：中央电视台
《幼儿园》（2004）　　编导：张以庆，制作：湖北电视台
《故宫》（2005）　　导演：周兵，出品：中央电视台、中国国际电视总公司
《大国崛起》（2006）　　总编导：任学安，制作：中央电视台
《圆明园》（2006）　　总导演：薛继军，出品：北京科学教育电影制片厂
《再说长江》（2006）　　总导演：李近朱、刘文，制作：中央电视台
《望长安》（2009）　　总导演：周亚平，制作：中共陕西省委宣传部、陕西电视台、中央电视台
《中国三峡》（2011）　　导演：杨书华，出品：中央新闻纪录电影制片厂
《我的抗战》（2011）　　总导演：曾海若，解说：崔永元
《敦煌》（2011）　　总导演：周兵，制作：中央电视台
《梁思成·林徽因》（2011）　　导演：胡劲草，制作：中央电视台
《故宫100》（2012）　　总导演：徐欢，制作：中央电视台
《春晚》（2012）　　总导演：刘文，制作：中央电视台
《汉江奇迹》（2012）　　总监制：刘文，制作：中国中央电视台纪录频道、韩国广播公司（KBS）

135

二、纪录片频道及栏目一览表

频　　道	纪录片栏目
中央电视台纪录频道	《精彩放送》《寰宇万象》《人文地理》《时代写真》《寰宇视野》《特别呈现》《发现之路》《历史传奇》
中央电视台科教频道	《探索发现》《人物》《大家》《重访》《科技人生》《地理中国》《自然传奇》《讲述》《走进科学》《科技之光》
上海纪实频道	《档案》《眼界》《大师》《纪录片编辑室》《往事》《经典重访》《寰宇地理》《传奇》《探索》《传奇中国》《科技密码》《铁血军事》《狂野动物》《视野》《发现中国》《收藏》《沙场》
中国教育电视台第三频道	《传奇中国》《奇趣大自然》《寰宇地理》《首都纪录》《首播纪录》《视野》《中国纪录片》《传奇》《人文发现》《新电影传奇》《艺术中国》
北京纪实高清频道	《全景》《口述》《影事》《剧苑》
金鹰纪实频道	《丁点真相》《面孔》《故事湖南》《传奇》《奇趣大自然》《探索》《养生有道》《传奇中国》《行知中国》
重庆科教频道	《奇趣大自然》《寰宇地理》《重庆故事》《经典时光》《李看真相》《传奇》《人文发现》《新视界》《视野》
辽宁北方频道	《寰宇地理》《人文发现》《军事全纪录》《往事》《档案》《探索》《文物博览》《纪录片经典》《动物奥秘》《奥秘》《非常看法》

【延伸阅读】

1. （美）保罗·莱文森. 新新媒介［M］. 何道宽，译. 上海：复旦大学出版社，2011.

2. （美）凯文·凯利. 失控［M］. 熊祥，译. 北京：中信出版社，2011.

3. （美）托马斯·弗里德曼. 世界是平的［M］. 何帆，等，译. 长沙：湖南科学技术出版社，2006.

4. （美）克莱·舍基. 人人时代［M］. 胡永，等，译. 北京：中国人民大学出版社，2012.

5. （美）克里斯·安德森. 长尾理论［M］. 乔江涛，等，译. 北京：中信出版社，2012.

6. （美）扎克·林奇. 第四次革命［M］. 暴永宁，等，译. 北京：科学出版社，2011.

7. （美）克莱·舍基. 认知盈余［M］. 胡泳，等，译. 北京：中国人民大学出版社，2011.

8. （美）尼古拉斯·克里斯塔基斯. 大连接［M］. 简学，译. 北京：中国人民大学出版社，2013.

9. （美）安德鲁·基恩. 网民的狂欢［M］. 丁德良，译. 海口：南海出版公司，2010.

10. （美）雷·库兹韦尔. 奇点临近［M］. 李庆，等，译. 北京：机械工业出版社，2011.

11. （美）克莱顿·克里斯坦森. 创新者的窘境［M］. 胡建桥，译. 北京：中信出版社，2010.

12. （美）埃里克·布林约尔松，安德鲁·麦卡菲. 与机器赛跑［M］. 闾佳，译. 北京：电子工业出版社，2014.

【思考题】

1. 科技题材纪录片的独特性是什么？结合《互联网时代》谈谈如何做到思想性、知识性、艺术性的统一。
2. 结合《互联网时代》，如何理解科教题材类纪录片的人文浪漫情怀？
3. 对比分析电视纪录片与电视专题节目在结构类型上的不同和特色。
4. 互联网思维下对比分析国内外纪录片在制作传播中存在的问题和成功经验。
5. 如果让你做编导，拍摄科教题材类纪录片，你要怎么拍？请撰写纪录片拍摄方案，包括本片要表现的主要内容、作品风格形式、具体拍摄方案等。

【参考文献】

［1］（美）保罗·莱文森. 新新媒介［M］. 何道宽，译. 上海：复旦大学出版社，2011.

［2］（美）凯文·凯利. 失控［M］. 熊祥，译. 北京：中信出版社，2011.

［3］（美）托马斯·弗里德曼. 世界是平的［M］. 何帆，等，译. 长沙：湖南科学技术出版社，2006.

［4］谭天，张甜甜. 引领新时代的纪录片——《互联网时代》评析［J］. 现代传播，

2014（12）.

[5] 黄学建. 一次严肃的电视教育文化呈现——论纪录片《互联网时代》的创作理念[J]. 现代传播, 2014（12）.

[6] 马磊, 周洁. 浅谈纪录片《互联网时代》的四重角色[J]. 现代传播, 2014（12）.

[7] 慧清, 李成. 做一部超越行业启迪思想的纪录片——专访《互联网时代》总导演石强[J]. 中国电视, 2014（11）.

[8] 赵帅. 论《互联网时代》中画面运动的表现特点及功用[J]. 中国电视, 2014（11）.

[9] 赵婷婷, 安立国. 从《互联网时代》看纪录片与社会的关系[J]. 新媒体研究, 2015（1）.

[10] 陈文耀. 纪录片《互联网时代》的艺术风格之美[J]. 辽宁广播电视大学学报, 2015（1）.

[11] 彭桂兵. 科技题材纪录片的叙事策略创新研究——以央视纪录片《互联网时代》为例[J]. 中国电视, 2015（10）.

第七章 《我们的孩子》足够坚强吗

【案例导读】

《我们的孩子足够坚强吗？中式学校》

2015年8月4日，英国广播公司（BBC）二台晚间播出纪录片《我们的孩子足够坚强吗？中式学校》（*Are Our Kids Tough Enough? Chinese School*，以下简称《我们的孩子》），这是一部关于中英教育实验的纪录片，讲述了中国教师在英国南部汉普郡的博航特中学实施四周中国式教学的故事。

图 7-1 参与拍摄的中国老师

在4周内，参与实验的英国学生穿着特别的制服，每天7时开始上课；一天12个小时中，有两次进餐休息时间；课程集中于记笔记和背诵，有时进行小组练习；每

周有一次升旗仪式；学生们需要自己动手打扫教室。四周后，中国和英国的教育系统将进行正面交锋，通过对比考试，看看哪种教学方式能得到最好的结果。

中国老师大战英国"熊孩子"，这是一个多么抓人眼球、引人驻足的素材，更何况是英国主动来尝试中式教育，有不少同胞是抱着一种扬眉吐气的心态来观看这部纪录片的。我们的老师到底会展现怎样一种风貌？他们如何与在自由气息熏染下的英国学生相处？英国学生会不会尊敬中国老师？中式的教育方式在异国会大获全胜还是铩羽而归？长时间的苛刻制度和严格的纪律会产生优秀的学生吗？还是两种文化的交锋会在课堂上制造混乱？

第一节 《我们的孩子》的成功之道

一、选取鲜明特征的物象

（一）个性突出的人物

《我们的孩子》在人物选择和呈现上着力表现典型性，为人物的矛盾冲突"制造空间"。比如，个性很突出的教科学课的杨军老师，在几位老师中算得上是最符合观众对中国老师的想象的。她不仅语出惊人："我们学生的学术成就比你们领先三年，为什么？"而且镜头下也情绪直露，会厉声管束课堂纪律，会让搅扰纪律的学生到教室之外罚站，会因为无力感而崩溃大哭。一直与她"针锋相对"的"叛逆少女"苏菲，也是一个个性极其鲜明并且镜头着墨很多的人物。纪录片中有许多她上课嚼口香糖、撩头发、照镜子、对老师评头论足、和左右同学交谈的镜头，这些镜头将苏菲无视纪律、自由散漫、喜欢引人注目的性格特征刻画得十分突出。特立独行的苏菲也因此成了第一个受到中式惩罚的学生。

有了前期的铺垫和心理认知，以致在观看后面两集的时候，镜头一到苏菲，我们就会想：苏菲又出什么幺蛾子了？一到杨老师，我们就会想：杨老师又要跟调皮学生周旋了。除此之外，多次出现在屏幕上的还有班级里的模范"学霸"菲利帕（Philippa）和乔（Joe），在英式教育下认真而在中式教育下有点叛逆的乔什（Josh），上课总喜欢捣蛋的卢卡（Luca），活泼开朗、善于交流的罗茜（Rosie）。凭借鲜明有差异的个性，他们都成为这部纪录片着重表现的人物。这些人物在"中式学校"这个环境里交流所产生的情绪、观念上的冲突成了纪录片的意识表达。

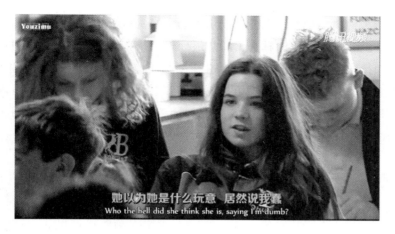

图7-2 "叛逆少女"苏菲

(二) 典型的符号化场景

在内容上,作为中国的观众看到了许多料想之中的情节,可是纪录片的旁白解说却制造了某种文化传播上的偏差。比如,英式课堂会在课前起立问老师好,但是学生们脸上表现出一种明显的不自然和不适应。本来这在中国就是一个尊师重教的传统,但到了英国就成了服从权威的体现。还有让博航特校长唯一露出赞许目光的中式早操,早操在中国的推行原本是为了让课业繁重的孩子们强身健体,但却被纪录片解读为一种培养集体意识的行为。

图7-3 学生在做早操

另外,像杨军老师会让不专心上课的苏菲坐到讲台旁,让卢卡站到教室外。这个

场景称得上是一种"中国特色",我们的确会用这一在英国人看来可能有些可笑的方式来管束淘气的学生。在我们看来,课堂最理想的状态就是学生端坐在自己的座位上专注地听老师授课,而老师们也适应了这种授课环境。但是从对英国学生的采访中,可以看到他们是怎么看待这种课堂纪律约束的:"我觉得老师希望我们表现得像军队一样。""军队"已经成为西方媒体表达"封闭、专制中国"的一个惯用物象。所有这些有代表性的场面都在刻画着中式教育严格、"狮子式"的脸谱。

二、服务于主题的剪辑风格

美国20世纪60年代"直接电影"运动的领头人物弗雷德里克·怀斯曼曾把纪录片后期的图像剪辑过程称为"从孤岛到群岛"的连接过程:"在前期拍摄来的图像基础上,进行认真的归纳整理,把一些互相不成交、不连接的镜头最终剪接在一起,从而使纪录片更具有逻辑性,反映的意义更准确。"①

在《我们的孩子》中,虽然采用的是直线叙述的方式,但是镜头的组接却让这个片子的节奏不再平直,特别是在前两集中,对比蒙太奇的应用将师生"对立"的气氛营造得很饱满。比如,数学老师邹连海在英国课堂屡屡受挫,但是他在中国学生中的教学口碑却很好。英国学生前一秒钟还在玩闹,但教导主任来了之后就表现出从未有过的纪律性。这与之后学生们逃出课堂、杨军老师在教室里无奈流泪的场景形成了巨大的反差,而种种反差和对比之下,纪录片的"戏剧张力"一下子就出来了。

图7-4 受委屈的杨军老师

① 苏莉钧. 论BBC纪录片的创作理念——以《我们的孩子足够坚强吗?中式学校》为例[J]. 新闻研究导刊,2015(9).

同时，音响的选择也体现着创作者的意识。在《我们的孩子》中，一个经典音响的应用就是博航特中学校长尼尔·史端乔每次去视察中式学校时所响起的属于他的"专属音乐"。此处所用的音响非常"英式"，传达着一种幽默甚至是带有喜感的英国绅士风。

除了音响，《我们的孩子》中，画外音的赋予整体表现出一种典型的西方视角，"高压""残酷""不近人情"等词汇频频出现。例如"这是一个基于高压学习和残酷竞争的无情学习制度"，"在中国，老师拥有绝对的权威"，"邹老师的班上数学课的速度令人窒息"，"杨老师在中国和英国有15年的教学经验，但为了这个项目，她固执地选择了中式的教学方法"，等等，这些言语足以反映纪录片的态度。

同期声方面，人物采访占据了很大的比例。纪录片的采访会赋予影片一种真实的力量，至少在受众看来，这些采访让受访者置身于一种"剖白心迹"的场景之中。《我们的孩子》中，这些人物采访所言几乎未出我们的意料，学生、老师的互不适应以及对彼此的评价都强化了纪录片一开始的基调。

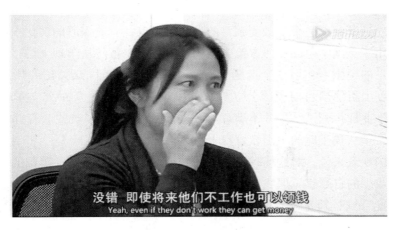

图7-5　采访中国老师

三、大众但又聚睛的选题

选题是纪录片讲好故事的基础。好的纪录片创作者往往独具慧眼，能从平凡人的生活中发觉那些启迪生命的智慧。好选题经得住时间的考验，而不仅仅是对某些特定议题煞有介事的哗众取宠。综观近几年上映的纪录片，不难发现很多题材过度地关注

弱势群体，选题趋向于边缘化。① 一度很火的《舟舟的世界》《英和白》等使很多纪录片创作者受到了启发，以为只要关注边缘人群或者少数民族群体就能表现出道德关怀和深邃的人文思想。他们沉浸在自己意淫的"苦难世界"，而对聚焦城市生活肌理的问题却视而不见，仿佛"小众"让他们拥有了一种创作上的崇高感。难道像"教育"这种关系到百年大计的话题只能老生常谈吗？不，BBC给出了否定的答案。

随着全球传媒领域竞争的日趋激烈，"受众不再是被动接收的客体，而是积极参与创作的主体。电视纪录片要想在趋于白热化的媒介竞争中求得生存的空间，就必须把有关受众的兴趣和要求的议程放在重要的位置"②。几年前大获成功的《舌尖上的中国》就是纪录片选题从稀薄陡峭的云端走向宽厚踏实大地的一例佐证。BBC一直是纪录片业界的标杆，它在题材选择上有一种宽宏的视野。这次以"教育"为落脚点，第一次请缨中式教育走进英国，不仅噱头十足，而且也引发了中英两国上至国家媒体下至普通公民的热烈讨论。

讨论"教育"似乎在任何时候都不会过时，BBC的聪明之处不止于此：它把视线投向了中国，这个各方面都在崛起的大国。好看之处也在于此：一个是成熟的发达国家，文化先进繁荣；一个是最受瞩目的发展中国家，有着深厚的文化积淀。作为中国教育方式用于英国学生的在西方镜头前的首次尝试，虽然从学理上讲，实验的结果并不具备十足的说服力，但这个选题代表了英国媒体对于民众关切的热点问题的回应，某种程度上折射出目前英国公立教育的困境——部分公众对公立学校的教育结果，尤其是学业评价测试结果并不满意。③ 这也从侧面说明了英式教育并不是不重视竞争，他们希望从长于此的中国教育身上取经。

对于中国观众来说，对这场教育实验的结果不是没有期待的。英国的学习心态带给我们或多或少的自豪感，但我们依然担心中式教育的缺陷会被无限放大。虽然我们有"国情如此"这样冠冕堂皇的理由，但是面对一个自由气息浓厚的西方国家，我们还是有隐忧。总之，这部纪录片光选题就已经成功击中人们的好奇心了。④

① 苏莉钧. 论BBC纪录片的创作理念——以《我们的孩子足够坚强吗？中式学校》为例[J]. 新闻研究导刊, 2015 (9).
② 任廷会. 平民化视角：中国电视纪录片的倾注空间[J]. 今传媒, 2012 (2).
③ 苏莉钧. 论BBC纪录片的创作理念——以《我们的孩子足够坚强吗？中式学校》为例[J]. 新闻研究导刊, 2015 (9).
④ 苏莉钧. 论BBC纪录片的创作理念——以《我们的孩子足够坚强吗？中式学校》为例[J]. 新闻研究导刊, 2015 (9).

四、把价值判断留给观众

"纪实"是纪录片最核心的美学思想。中国运动校服、早操、升国旗仪式、"填鸭式"教育、晚自习……这种拍摄之前就达成一致的教学模式虽然让我们觉得BBC陷入了对中式教育的自我想象里,但不得不承认,这也基本还原了很长一段时间里中国大部分地区教育的样貌。除此之外,为了实现纪录片的客观性,BBC在拍摄中从多角度进行采访,学生、中英双方老师、家长以及校方领导等,不同的声音给了我们多重视角去看待这场实验。

BBC竭力用不同的方式让观众去感受片中的情节与人物。例如,对英国学生来说最具挑战性的是数学课,大多数学生都因为听不懂而苦恼,连几个最有天赋的学生都跟不上授课速度。在第二集中,来课堂巡视的博航特中学校长尼尔·史端乔看着也面露难色:"我认为问题出在老师的教学方法上。他们只是照本宣科地讲PPT,我觉得我的学生正受到摧残。我在教室里待了20分钟,连我都要困得打瞌睡了。我觉得中国教育要输。"

另外,纪录片中有两个片段与之作对比:其一是英国布雷姆纳老师执教的需要与中式学校竞赛的班级;其二是邹老师在国内中学上课的情况。这几组数学课内容的对比,从不同方面发声,让观众看到多个不同主体的反应。还有严明到有些刻板的杨军老师的科学课,连索菲都表示"我真的学到了些东西耶";罗茜也有些出人意料地表示:"我非常喜欢科学并且我很喜欢杨老师"。这些不同声音、不同意见的表达不仅让纪录片本身更加立体和可信,也促使观众真正地走入纪录片内容本身,产生思考后特有的心理体验。

图7-6 采访学生

五、更有代入感的叙事策略

（一）情节化的叙事方式

尽管纪录片讲求真实性，不能在事实以外虚构，但并不排斥"情节化"的叙事方式。① 纪录片的"情节化"处理符合观众对故事片的欣赏习惯，纪录片需要"故事化"来填充情节，创作者所有在情感表达上的野心都能通过故事来传达。当我们在第一集就看到化妆、说唱、玩 iPad、打闹的课堂，校长不止一次地表现出对中式教育的不看好时，是不是也担心这场实验的结果达不到预期呢？但最终的大逆转证明之前的铺垫是极具效果的。

（二）悬念设置引人入胜

英国电影导演约翰·格里尔逊说过，纪录片是对真实事物作创意的处理。② 纪录片在不违反真实的前提下，可以使用富有创造力和表现力的创作手法。学生们的学习进度和最终的"结业测试"悬念设置，使纪录片叙事一直都处于一种未知的进行状态之中，BBC 就是利用观众的期待心理引领观众的注意力。

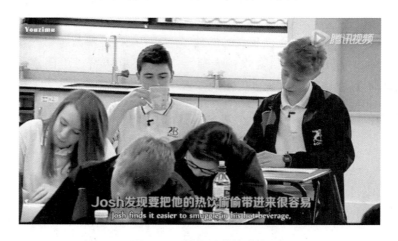

图 7-7 上课喝茶的学生

① 苏莉钧. 论 BBC 纪录片的创作理念——以《我们的孩子足够坚强吗？中式学校》为例 [J]. 新闻研究导刊，2015（9）.

② 聂欣如. 纪录片概论 [M]. 上海：复旦大学出版社，2010：75.

在细节上，BBC 编导也采用蒙太奇的组接来增强悬念，如乔什在课堂上泡茶就分为五部分：班里同学的反应，科学老师批评他，数学老师没收茶壶，乔什被老师"请家长"，而家长强调人权问题，以及最后对他的采访。还有不擅长体育的乔在得知中式体育考核方式时的黯然神伤，跑步过程中的不佳表现，老师同学的安慰，最终是否顺利完成的悬念。这层层递进的节奏一直牵动着观众的好奇心，用"悬念"来制造紧张心理和观看欲望的叙事手法大大提高了这部纪录片的可看性。

第二节 《我们的孩子》的不足之处

一、小样本难以保证实验的科学性

任何的对比实验都离不开样本的采集，要考虑样本的随机性、大小、变量的控制等要素，以确保实验结果的可靠性、准确性和代表性。① "博航特"作为这次实验的样本采集对象，参加实验的学生总共 255 人，并被分成包含 50 名学生的实验班和 205 名学生的对照班。205 人的对照班是 30 人左右的小班，采用学校原来的教学方式，50 人的实验班由 5 名中国老师采用不同于对照班的教学方法。由此可知，主要的变量是不同学生、不同教师、不同教育教学方法和其他影响实验的因素。所以，实验的最后结果，"中国班"胜出，考试成绩高于"英国班"，其归因在于上述的各项变量。我们不清楚学生采样的原则，也无法罗列清楚影响实验的所有其他因素。基于此，这场实验是无法从严肃的科学角度作出对中英教育的一些论断的。

二、纪录片未反映英国教育的全貌

关于这部纪录片的拍摄背景，博航特校长尼尔·史端乔在采访中做了直接阐述："英国学生在国际竞争中持续落后，他们将要在未来直面和中国学生的竞争，而中国正在发生翻天覆地的变化，我们想知道这种变化是什么，究竟能不能用在英国学生身上。"那么，纪录片到底有没有把中国的这种"变化"拍出来呢？我们有必要了解博航特在英国到底是怎样一所中学，这能帮助我们更好地理解纪录片所呈现的中英文化

① 夏谷鸣. 一场站不住脚的实验——从 BBC 的中英教育对比实验说起 [J]. 域外来风，2015（11）.

的冲突，而不仅仅是停留在"东西相对，矛盾必现"的固有观念里。

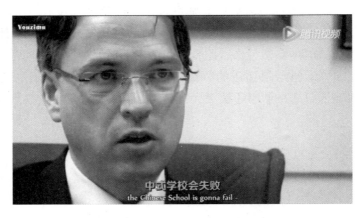

图7-8 采访校长尼尔·史端乔

从中世纪起，英国就推行教育的双轨制，即公立学校和私立学校，两者相差甚大，不可一概而论。公立学校主要包括综合性学校和选择性学校，前者是依据就近入学原则，不问成绩优劣、智力高低，招收一切适龄儿童。后者要依据一定的学术能力要求，通过入学考试招收新生。从教育普及意义来说，在英国，综合性学校占多数，而且由于社区阶层的不同，其配套学校的教育质量存在着比较大的差异。私立学校在英国称为独立学校，顾名思义，是独立于政府、自筹资金办学的，所以往往是高学费，故又被称为贵族学校。一般说来，独立学校的教育质量比公立学校好，而且差距还很大，譬如伊顿公学、哈罗公学、国王学校等都是世界一流的中学。[①]

这一点我们可以从曾在伊顿公学担任教务长的 Oliver Kramer 的话中窥见一斑："如果这五位老师来的是伊顿公学，那他们肯定都会很开心。因为这里的孩子能力都非常强，不会让中国老师失望。"[②] 在优秀的私立学校，学生课堂纪律不见得比中国差。在英国私立学校几百年的文化积淀下，学生自然而然养成了这样的品质。同时，私立教育与精英的培养紧密相连。牛津、剑桥每年录取的学生中，有50%左右都来自于这些顶级的私立中学。同样不可忽视的是，私立学校的入学门槛很高，私立学校根据自己的特色制定不同的入学标准，部分顶尖的私立学校为了保证生源的质量，学生都比同龄人的知识量超前。如果想进好的私立中学，需要很早就开始准备，先要争

[①] 夏谷鸣.一场站不住脚的实验——从BBC的中英教育对比实验说起[J].域外来风，2015（11）.

[②] 李邑兰."请你不要笑，严肃点" BBC纪录片《我们的孩子足够坚强吗》里看不到的[N].南方周末，2015（9）.

取进入预备学校,然后再经过一轮残酷的筛选,才有可能进入顶级的私立中学。

而博航特中学是一所公立学校,隶属汉普郡政府,所以我们看到学生相对来说比较"调皮",课堂混乱,需要约束。学生之间的竞争意识也没有那么浓烈,其知识量也实在是令人大跌眼镜。在数学课上,中国老师 15 分钟讲完的内容,英国老师用了一周时间外加一节课。学生普遍抱怨数学课节奏快,连几个在数学方面有更强天赋的学生也无法适应。教中文的赵维老师初到英国,就被学生们的基本知识水平吓到。一道数学题:"31 - 16 = ?"已经初一的学生竟都喊着难、算不出来。而在中国,这是小学二年级的难度。

通过比较,我们可以看出,英式教育不可一概而论。纪录片的导演在选择学校的时候,已经在某种程度上决定了纪录片的走向。

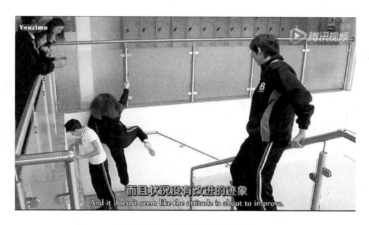

图 7-9　课间调皮的学生

三、纪录片停留在创作者的固有认知里

"填鸭式"的教学方式在英国 20 世纪 60 年代就被废弃了。① 第二次世界大战后,英国实施了《巴特勒教育法》,在"教育过程平等"口号下提倡"愉快教育",建立起了完整统一的国家教育制度,在课堂上强调以学生为中心、体现个性发展。到了 80 年代,英国的政治家们和民众感受到"愉快教育"带来的弊端——学生没有学习压力,学到的知识不完整、不系统,中小学教学质量下降,于是在 1988 年 7 月 29 日,议会通过了《1988 年教育改革法案》,对学校课程设置作了调整,重新提出考试

① 夏谷鸣. 一场站不住脚的实验——从 BBC 的中英教育对比实验说起 [J]. 域外来风, 2015 (11).

的重要性。尽管如此，以学生为本的个性化教学没有改变，正如 Oliver Kramer 所说："英国重视全能教育，艺术和体育都是非常重要的组成部分，只是他们不会用考试的方式强制学生。"

同样，在应试教育盛行的背景下，中国从 2001 年开始基础教育课程改革，其中一个主题也是改变教学模式，提倡学生主体地位，提倡自主学习、合作学习。经过十几年的实验，在我们的课堂上也已经出现许多变化。对中国教育非常熟悉的 Oliver Kramer 也提到：近几年，"填鸭式"的教学，即使在中国也越来越不流行了。可惜的是，纪录片没有把英式教育并不忽视竞争的一面和中式教育探索新的教学模式的一面表现出来，至少我们没有清晰地感受到。

四、场景的"预先设置"

五位参与拍摄的中国老师都说着流利的英语，都有欧美留学经历。"中式学校"校长李爱云和数学老师邹海连分别来自两所精英学校——南京外国语学校和杭州外国语学校。南京外国语学校是一所顶级中学。新闻报道称，这里的学生考试不排名，下午 4 点左右放学，没有晚自习，学生中的大部分都会被包括哈佛、耶鲁在内的世界名校提前录取，清华、北大的名额自不必说，所以它完全不同于以高考为教学终极目标的国内大多数高中，"魔鬼教学法"也不是在这里任教的老师的风格。另外三位——科学老师杨军、中文老师赵维和体育老师王再鸣，目前都在英国工作和生活。所以，单从背景上来看，老师们多多少少都处在自由开放的风气下，却何以如纪录片中呈现的那么刻板、那么传统和"中国"呢？他们身上所呈现的是不是中式教育现在的真实面貌？

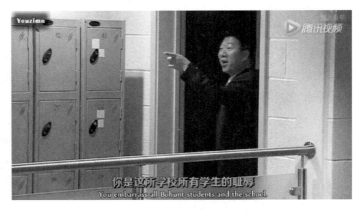

图 7-10　生气的老师

据《南方周末》报道，在BBC拍摄纪录片宣传照的时候，"中式学校"的校长李爱云站到前排，面带微笑地望着摄影机。一位工作人员神情严肃地告诉李爱云："虽然你的微笑很好看，但是请你不要笑，严肃一点。"李爱云不自然地收起了笑容，但导演组仍不满意，干脆把五位老师中表情最严肃的科学老师杨军拉到最前面，完成了拍摄。宣传照上，五位老师表情呆滞。李爱云老师与BBC签署了协议，在规定时间内不能接受媒体采访。后来当她终于有空间发表己见的时候是这样说的："中国教育方式，我们五个老师不能完全代表。"

五、选择性使用素材

尽管中方教师强调中国不少学校也是小班教学，没必要把原来一二十个人的班级突然扩充为50人左右，但主办方坚持认为这就是"中式教育"：包括13个小时的课时。① 所谓的"中式教育"模式，竟完全由英国电视台来规定。这种"被操控"的情形还出现在那些我们无法看到的场景安排和被后期剪辑掉的素材里。

BBC导演组在杨军老师第一天上课的时候就告诉她："你记住，你就是说、写、讲。"杨军老师回忆，第一堂化学课自己讲得特别糟，她让学生们做实验，但一间教室里的50名学生乱成一锅粥。第二次上课，她让学生把座位打乱，四五张方桌拼在一起，学生分组，实验进行得很顺畅，学生也很积极。杨军打算此后就这么摆放课桌，但BBC的导演不同意，他们还是要求杨军把课桌放回原样，让学生以写和抄为主。

同样，在那些我们看不到的场景里，有一位叫特里斯坦的英国学生，在他看来，中国老师的灌输式教学对知识点的总结更加精准、直接，学习起来效率更高。然而在纪录片中，我们根本没有看到有关特里斯坦的镜头。

一方面，"温和"的镜头得不到呈现；另一方面，有可能激发冲突的元素却无处不在。片中的思想品德课，李爱云老师原本并没有打算讲，她觉得这不太适合英国孩子的价值观。但BBC导演组考察了一圈中国学校后，认为思想品德课能体现"中国特色"。

纪录片播出以后，李爱云曾向BBC制片人反映剪辑比较片面的问题，"将近500个小时的素材，最后只用了3小时。一些中西方教育方式中共同的交叉点、师生之间每周一节交流课等融洽细节、演讲比赛等素质培养的内容都被剪辑掉了，只保留矛盾

① 邓海建. 符号化的"中式教育"只是一场秀[J]. 教育广场，2015（8）.

冲突最深的片段。"① 但对方称："这样做是为了引起大家的关注、引发思考。"而对于观众的质疑，该片执行制片人、BBC电视时事部创意总监巴格诺尔曾回应称："这部纪录片全部是真实的记录和呈现。"并表示该片选择的中式教育是比较典型和传统的。

BBC新闻发言人对记者表示，"制作这部纪录片的主要目的是为了考察中英教育方式的不同。多年来，东亚国家的学生在诸多核心学科的国际排名中打败英国学生，我们希望了解他们的教学方式，是否能够适用于英国课堂。"所以，创作者虽然本着了解中式教育竞争力强的原因何在的意图，但拍摄的却是一个他们认为的中式教育应该有的模样。那些反映中国教师当下的教学思想和方式，更注重学生动手、思考、互动的片段都没有呈现。相反，BBC导演的选择多处都在以"矛盾"作为前提，这样经过筛选的内容呈现的只是"部分真实"，而"部分真实"对于受众全面了解事物、探掘问题内核是有损害的。

六、真人秀色彩明显

BBC运用了很多目前大受欢迎的真人秀的手法和娱乐性的元素，像上文提过的典型人物、中国"符号化"的元素、人物之间的矛盾冲突以及情节转折等，这实际上就是大众流行文化的体现。英国是一个真人秀文化深广的国家，《英国达人秀》、X – Factor等真人秀节目不仅在本国收视盛况空前，而且节目模式已经被多国引进。"我就是抱着参加真人秀的心态来的。"纪录片中个性张扬的苏菲如是说，教室里无处不在的摄影机激发了她的"表演欲"。在片子里她就是一个表达欲旺盛，但不分场合、喜欢顶撞老师的典型。还有永远一副火热样的罗茜，她从一开始就在"状态"里。当她说出"霍金体育也不好的时候"，除了口无遮拦，更让人觉得是镜头赋予了她一种"主人翁"的地位，惊人之语随之而来。从被摄者的角度来看，一旦有一个镜头置于眼前，所被期待的自身价值能否得到有效挖掘就成了一个问题。在摄像机前，人的表演欲望会不自觉地被激发出来，表现很可能不同于常态，甚至有时根据当时的现场氛围，被摄者会呈现完全"失真"的状态。②

纪录片播出后，BBC的客观性再次受到质疑。制作团队想拍一个他们想象中的中国，于是将那些标签化十分强烈的中国元素集中展现，更加深了观众对中英文化差

① 姚雪青，李应齐，夏晓. BBC纪录片中"中国式教学"引争议，当事教师谈亲身经历，纪录片只用了冲突最深的片段 [J]. 云南教育视界：社会科学版，2015（10）.
② 阳志标. 简论编导意识对纪录片创作的重要性 [J]. 新余学院学报，2014（6）.

异的固有印象。老师的教育方式也在他们的预设下呈现出一种典型的"中式风格",能让人重新认识中国教育的片段也在创作者的意图之下被剪辑掉。这种"部分真实"实际上是对纪录片真实性原则的背叛。而"熊孩子"们也知道镜头的魅力,他们把这里当成了一个真人秀的秀场。可见,各方都是在非原始的、受到各种外界或者心理暗示的状态下来拍摄的。

但是,这部纪录片仍然会让人觉得津津有味,故事性纪录片里的"人情味"总是让人更有代入感。即便有预设性,创作者试图表现的问题却是客观存在的。我们中式的"填鸭式"教育的确仍普遍存在,教学方式不像英国那么突出"个体性",老师和学生的相处仍然有身份的生疏。他们只不过在手法上有了"大众化"的尝试,更加突出处理,以此产生的戏剧化效果也算是纪录片吸引受众的一种尝试。

所以,我们既不能忽视这部纪录片"真人秀"的倾向,也应该看到它仍然不失纪录片以"记录"为主的创作手法的纪实性,又将各种可观赏性的元素植入其中。同时,作为凭纪录片蜚声海内外的公共电视台,我们也应该批判地来看 BBC 的立场和手法。虽然它有主动操控纪录片整体走向之嫌,但是在表达一个的确存在的客观主题的时候,"大众化"的尝试未尝不可,问题是要全面呈现事物的原貌,全面展示"当下",而不是只挖掘过去的议题,这样才能更具广度、深度和说服力。

第三节　《我们的孩子》的"艺术"与"真实"

一、"艺术"和"真实"的关系

任何一种艺术都有自己独特的传达规律,纪录片也不例外。然而,对于纪录片而言,创作手段在很大程度上被限定在"纪实"的框架内,因此,在纪录片的创作中,一方面要基于现实所提供的材料,真实地记录现实的面貌;另一方面还要努力去传达创作者的审美和观点。① 但是,我们必须了解一个已经在纪录片创作领域得到多年认可的共识——纪录片的纪实性仅是它诸多属性中的一个,纯客观、绝对真实的记录是不存在的,一味地强调纪录片的绝对客观真实性,会弱化、消解甚至否定创作者的主观性,人的作用被限制在技术层面。除客观性之外,纪录片还需具备艺术性、欣赏

① 张红军,朱梅."真"的美化与"美"的真化——从美学角度看纪录片创作的"合法手段"[J]. 南京师范大学学报:社会科学版, 2000 (11).

性、学术性等。纪录片是在取材于现实、非虚构的限制下，用各种创作手法、造型、叙事、画面语言等，把记录作为手段的一种艺术品，它为观众提供的不仅仅是客观性的信息，还有丰富的思想情感和人文内涵。

在电视节目制造的娱乐泡沫中，人们对越来越五花八门却鲜少蕴含人文情怀、只关注短时娱乐消遣的"快餐性质"的电视剧及其他娱乐节目嗤之以鼻。一时间，那些被抛弃的对真实的渴求，却在对纪录片的观赏中复活了①，从而使得纪录片的创作也在不断地神圣化。至此，我们很容易得到这样一个悖论：艺术与真实无关，但纪录片却因能够达到真实而成为一种艺术。

真实与艺术这两个看似不可调和的范畴，在新的向度上得到了统一。在纪录片的创作话语中，宏大叙事是难以生根的。在"非虚构"这个大前提下，我们是如何"虚构"了生活与生命的，这是纪录片创作的方法论实质所在。②

美国著名学者丹尼尔·贝尔认为："文化本身是为人类生命过程提供解释系统，帮助他们对付生存困境的一种努力，他们来源于所有人类面临的生存环境，不受时代的限制，基于意识的本质，例如，怎样应付死亡，怎样理解悲剧和英雄性格，怎样确定忠诚和责任，怎样拯救灵魂，怎样认识爱情与牺牲，怎样学会怜悯同情，怎样处理兽性与人性间的矛盾，怎样平衡本能与约束。"因此我们可以说，纪录片的"艺术性"和"真实性"不是互相排斥的，纪录片的力量来自于真实，但它的影响力离不开艺术性的表达。除了记录，纪录片还肩负着一种人文情怀和文化上的责任。

二、"编导意识"对纪录片的介入

"编导意识"在纪录片的创作过程中是不可或缺的。编导意识要求在拍摄之前，编导对纪录片题材、体裁有自己的规划，对镜头调度和后期剪辑风格有一定的预期；在拍摄过程和后期制作中，编导应该根据自己对题材的理解去处理场景、节奏、镜头等。③ 这种所谓"编导素养"蕴含着创作者对这个世界的理解，个人的成长经历、艺术修养以及经验生活的积累都会得到体现，在某种意义上，"编导意识"决定着一部纪录片的内容生命力。

① 刘广宇. 以真实的名义获取可能的真实：关于纪录片创作中几种拍摄方法的解析 [J]. 新闻界，2007（3）.

② 刘广宇. 以真实的名义获取可能的真实：关于纪录片创作中几种拍摄方法的解析 [J]. 新闻界，2007（3）.

③ 阳志标. 简论编导意识对纪录片创作的重要性 [J]. 新余学院学报，2014（6）.

在《我们的孩子》中,这种意识渗透进了"中式教育"的整个呈现过程,不再含蓄。就像"教育"这个选材,就是发端于创作者自身的一种疑问:"为什么英国的孩子在国际竞争中总是落后?"而中国特色课程的设置、"填鸭式"授课方式的选择、个性突出人物之间的冲突、情节的大逆转等,无一不在"无形的手"的操纵之下。

那么,我们必须承认一个事实:"编导意识"还是会无可避免、有意无意地破坏纪录片的真实性。至少在这部纪录片中是这样的。"编导意识"不可无,但也不可随意干预。最基本的是要保证素材的无可挑剔的真实性,一旦冲破这个底线,就有虚假创作的嫌疑,纪录片便不能称之为纪录片了。

当然,因为创作者个性风格的不同,对"编导意识"的认识、态度、强弱不同,这些都会影响到纪录片的创作。一般来说,"编导意识"越强的导演对素材越有把控力,纪录片传达的思想内核基本上也体现了他本人的世界观和价值观;而"编导意识"较弱的导演,能尽可能地呈现事物原貌,但是这样也很容易让观众不知所云,陷入"无意义的真实中"。可以说,"编导意识"从前期准备,到拍摄过程,再到后期制作,无不发挥着重要作用。它对题材的选择方面决定了纪录片的内涵,拍摄角度的选择层面决定了纪录片的真实性和被摄者自身价值的挖掘程度,剪辑风格更塑造了纪录片整体的视觉力量和观感。① 而这种编导意识的强弱直接关系到纪录片的艺术性和观赏性。

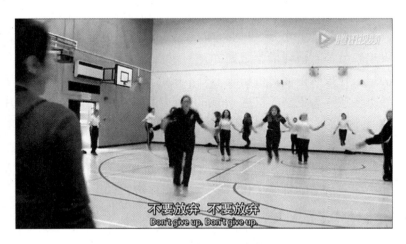

图 7-11 体育课上的学生

① 阳志标. 简论编导意识对纪录片创作的重要性 [J]. 新余学院学报,2014(6).

三、如何看待纪录片的娱乐化倾向

对纪录片的娱乐化倾向，我们应批判性地接受。娱乐化是纪录片在大众文化背景下所呈现出的一种倾向，它既非纪录片的全部，也并非所有的纪录片都适合娱乐化的表达。纪录片娱乐化倾向在为纪录片的发展带来新气象的同时，也限制了人们对纪录片的认识。大众文化背景下，过度娱乐化影响了很多纪录片创作者的心态。电视媒体变得急功近利，纪录片人也会变得焦躁不安。在这种情况下，我们就很难看到有水准的作品。来源于市场动力的纪录片叙述模式也会让纪录片排斥掉多层性和复杂性。

纪录片娱乐化突破了传统严肃的纪录片创作模式，使纪录片有了更多元化的表达。这种对传统的突破目前仍然存在争议，特别是对于故事化的过分追求和再现手段的使用，被很多人认为是对纪录片真实性的违背。其实这是一个内容与形式的问题，虽然采用了一些艺术性的再现手段，但是这只是表现形式，内容的真实才是最重要的。内容的真实是宗旨，再现是承载手段，只要坚持宗旨，手段的多样性只会使内容被更好地传达。

纪录片经历了这些年的发展，创作理念几经变化，不管是把纪录片当作神圣的讲坛，还是主张纪录片摄影机是"墙壁上的苍蝇"，做一个"置身事外的观察者"，抑或发展至今的带有娱乐化倾向的纪录片，它们都以不同的手法记录着正在发生的历史。这之中没有观念的优劣之分，只要它们尊重纪录片内容非虚构的底线，尊重纪录片客观性的灵魂，就都有值得借鉴之处。

娱乐化的纪录片虽然是面对市场时不得不做的选择，但是我们要对市场保持清醒的认识。虽然市场意味着更多的机遇，但同时市场的生存规则也会对纪录片的价值造成潜在的威胁。一方面，我们可以借助它来为纪录片的发展谋取一个更好的空间；另一方面，我们也应该警惕，对市场的迎合和妥协很可能会抹杀纪录片的内在价值。目前纪录片的时代任务就是既能利用好市场所带来的机遇，从曲高和寡走向大众，又能在这一浪潮之中固守自己的价值文化追求。

四、从纪录片看东西方教育

从《我们的孩子》中可以看出，中式教育在应试能力培养上的优势是相当突出的。第三集公布了最后考试的平均成绩，中式学校的学生平均分数比正常情况下的博航特学生高出一大截。英国学生也坦言在认真专注地学习后，自己的学业水平是有显著进步的。中式教育虽然长期被诟病为只能制造"考试机器"，但是不可否认的是，

反复的练习和较长的学习周期确实能更好地适应考试。在对基础硬性知识的获取上，这种方法卓有成效。

中式教育最早可追溯到先秦诸子百家的授学开讲，孔子的教学思想影响最为深远。"三人行必有我师"的谦虚治学精神、有教无类的平等思想、"因材施教"的科学教育方式……这些都影响着整个中华民族的教育思想史。

不同于中国一个教学大纲面对所有学生，英式教育更加重视学生独立人格的培养，而会根据学生能力制订个性化的学习计划，这就是英式教育所体现出来的人文关怀。教师与学生之间的互动更平等，即便双方是授受的关系，也不存在强迫性。老师交给学生一种方法，更多的体验和实践则留给学生，大部分的东西需要学生自己完成、寻找答案。同时，英式教育对学生质疑精神的培养、自主思考的鼓励、健康心理的关注等，都是值得我们借鉴补短的部分。

中式教育在英国遭遇的不适应和摩擦是难以避免的，没有孰优孰劣，也不必非要争个高下，土洋之争，向来都不是非此即彼的简单结论。教育受文化基因、价值观念、思维方式和社会发展等多重因素影响，就像纪录片里中文老师赵维一直在跟英国校长强调的那样：在高福利制度下，个人的竞争压力小，教育宽松自由，更强调个人的兴趣和快乐，学生的好胜心和竞争意识不强；而在人口基数大、各行各业都竞争激烈的中国，"力争上游，出人头地"成为一种与生俱来的意识。在还没有更公平科学的考核制度下，"高考"成为许多孩子走向更广袤世界的唯一出口，所以培养考试的能力远比学习之于个人快乐的优先级高。再加上长期以来，学生的个体性没有得到充分重视，"中式教育"通常将学生视为一个同质性的整体，"因材施教"通常只是素质教育空喊出来的一句很漂亮的话而已。

所以，不管是中方还是英方的教育工作者，都对自身缺点有着相当深刻的认识。片中博航特的校长虽然不认为中式教育更为优越，但也坦言中式教育中有许多值得学习之处，包括增加学生在校学习时间以及尊师重道等。而对中方而言，吸取西方教育的长处为己所用的做法由来已久。事实上，我国的现代教育很大程度上是建立在向西方学习的基础之上的，西方的学校制度引入中国后又吸收了中国传统文化中的一些元素，从而构成了现代教育的基础。①

纪录片最大的社会价值在于它能为人们提供思考的空间。中英教育的实验已经落幕，它记录了两种不同教育形态的碰撞。我们该做的，是在纪录片结束之后开始真正地改变现有教育的模样，让它在现实中一点一点变得更好，而不是仅仅止于喧闹的围

① 张素芳. 从纪录片《我们的孩子足够坚强吗? 中式学校》引发的思考 [J]. 当代电视，2015（12）.

观和争论。

结　语

　　苏联电影导演、电影艺术理论家谢尔盖·爱森斯坦曾经说过："对于我来说，一部电影使用什么手段，它是一部表演出来的故事片还是一部纪录片，不重要。一部好电影要表现真理，而不是事实。"① 对纪录片来说也是如此，事实是它的工具，真理是它的追求。对于《我们的孩子》来说，纪录片也好，真人秀也罢，形式上的争议已经有很多，客观上也引起了人们对纪录片创作手法的反思。文化形态是社会发展进程的体现，在大众文化大行其道的当下，纪录片不再以"高冷"面孔示人，能以更高的观赏性进入公众视野不失为一种有益的尝试。

　　而更具参考价值的维度是纪录片的现实关照。教育议题虽由来已久，BBC 却仍能以其新鲜的视角和创作手法引发新一轮的讨论热潮。而这种舆论影响力的制造对我国的纪录片创作者应该有所启发。文化层面上，《我们的孩子》虽然多处以一种偏狭的视角来展现中式教育，背后"衰落帝国"与"崛起大国"的心理较量并不隐晦，但我们面对自己存在的一些"顽疾"时，仍然要有正视的心态。教育是立国之本，需要国民审慎严肃地面对。

【附录】

BBC 优秀纪录片推荐

A 字部：

Alien Empire（《昆虫帝国》，6 集）

Ancient Apocalypse（《古代启示录》，4 集）

Ancient Rome – The Rise and Fall of an Empire（《古罗马——一个帝国的兴起和衰亡》，6 集）

Animal Camera（《动物摄影机》，又名《窥探生物》，3 集）

Animal Battlefield（《动物杀戮战场》，4 集）

Animal Games（《动物奥运会》，1 集）

Ape – Man（《人类起源》，又名《从猿到人》，3 集）

① 转引自王晓建. 爱森斯坦与战舰波将军号 [J]. 电影创作. 1999（2）.

A History of Britain（《大不列颠史/英国史》，15集）

Amazon Abyss（《亚马逊深渊》，5集）

Around The World In 80 Treasures（《世界八十宝藏》，10集）

Attenborough in Paradise（《爱登堡在天堂》，7集）

A Walking with Dinosaurs Special – Sea Monsters（《与恐龙同行特辑——海底霸王》，3集）

Art Collection（《艺术精选系列》）

B字部：

Battlefields（《杀戮战场》，4集）

Battle of The Sexes In The Animal World（《雌雄争霸战》，又名《性别的战争》，6集）

Bible Mysteries（《圣经解码》，9集）

Brain Story（《脑海漫游》，6集）

Burma – The Forgotten War（《缅甸——被遗忘的战争》，1集）

C字部：

Colosseum（《罗马竞技场》，1集）

D字部：

D – Day 6. 6. 1944（《诺曼底登陆日》，2集）

D – Day to Berlin（《从诺曼底到柏林》，3集）

Deep Blue（《深蓝》，2集）

Dolphins Deep Thinkers 2003（《聪明的海豚》，1集）

Dragons Alive 2004（《现代恐龙》，3集）

Dunkirk（《敦克尔克大撤退》，3集）

E字部：

Earth Story（《地球形成的故事》，8集）

Earth Ride（《地球水之旅》，1集）

Egypt（《古埃及秘史》，6集）

Elephant Diaries（《孤儿象日记簿》，3集）

Europe A Natural History（《欧洲自然史》，4集）

G字部：

Great Wildlife Moments（《野生生物绝妙瞬间》，1集）

H字部：

Himalaya（《喜马拉雅之旅》，6集）

Hiroshima（《广岛》，1集）

Horror in the East（《战栗东方》，2集）

How to Build A Human（《复制新人类》，4集）

Human Instinct（《人类本能》，4集）

Human Senses（《人类感官》，3集）

Horizon：Einstein's Equation of Life and Death（《地平线：爱因斯坦的生死方程式》，1集）

Horizon：Einstein's Unfinished Symphony（《地平线：爱因斯坦的未竟交响曲》，1集）

Horizon：Equinox Einsteins Biggest Blunder（《地平线：爱因斯坦的最大失误》，1集）

Horizon：The Lost Pyramids Of Caral（《地平线：被遗忘的秘鲁卡拉尔金字塔》，1集）

Horizon：The Missing Link（《地平线：进化缺环》，1集）

Horizon：The Mystery Of The Jurassic（《地平线：侏罗纪之谜》，1集）

Horizon：Extreme Dinosaurs（《地平线：巨龙的奥秘》，1集）

Horizon：T Rex，Warrior Or Wimp（《地平线：霸王龙，勇士或懦夫》，1集）

Horizon：Supermassive Black Holes（《地平线：视野系列之超大质量黑洞》，1集）

Horizon：The Day The Earth Nearly Died（《地平线：地球劫难日》，1集）

Horizon：Atlantis Reborn（《地平线：亚特兰蒂斯重生》，1集）

Horizon：Cloning The First Human（《地平线：克隆人的诞生》，1集）

Horizon：Killer Algae（《地平线：杀手海藻》，1集）

Horizon：The Secret Life Of Caves（《地平线：洞穴隐秘生物》，1集）

Horizon：Blood and Flowers – In Search of the Aztecs（《地平线：血与花——寻找阿兹特克》，1集）

Horizon：Saturn – Lord Of The Rings（《地平线：土星》，1集）

Horizon：How Art Made The World（《地平线：艺术创造世界》，5集）

I 字部：

In Search of the Trojan War（《寻找特洛伊战争》，7集）

In Search of Myths and Heroes（《寻找神话和英雄》，4集）

In the Footsteps of Alexander the Great 2005（《跟随亚历山大大帝》，4集）

J 字部：

Journeys to the Bottom of the Sea（《海底之旅》，6集）

Jungle（《丛林探险》，3集）

Journey of Life（《生命之旅》，5集）

K 字部：

Kenneth Clark's Civilisation（《文明》，13集）

Killing for A Living（《为生存而杀戮》，13 集）

L 字部：

Land of the Tiger（《虎的王国》，6 集）

LAuschwitz The Nazis and the Final Solution（《奥斯威辛：纳粹党与最终方案》，6 集）

The Legend Of The Holy Grail（《圣杯传说》，4 集）

Light Fantastic（《光之舞》，4 集）

Life in the Freezer（《冰雪的童话》，6 集）

Lost Worlds Vanished Lives（《消逝的生物》，6 集）

Leonardo Da Vinci（《达芬奇》，3 集）

Life on Earth（《生命的进化》，15 集）

Life in the Undergrowth（《灌丛下的生命》，5 集）

Living Britain（《活力英伦》，6 集）

M 字部：

Massive Nature（《群体大自然》，6 集）

Michael Palin Full Circle With Michael Palin（《环球旅行》，12 集）

Michael Palin Hemingway Adventure（《海明威历险记》，4 集）

Michael Palin Around the world in 80 Days（《八十天环游地球》，8 集）

Monsters We Met（《遭遇怪物》，3 集）

N 字部：

Nile（《尼罗河》，3 集）

Noah and the Great Flood（《诺亚方舟》，1 集）

Natural World Secrets of the Maya Underworld（《玛雅之谜》，1 集）

P 字部：

Phobias（《恐惧大家谈》，3 集）

Planet Earth（《地球》，5 集）

Pole to Pole（《极地之旅》，8 集）

Pompeii – The Last Day（《庞贝古城——最后的一天》，1 集）

Power of Art（《艺术的力量》，9 集）

Pyramid（《金字塔》，1 集）

Power of Nightmares The Rise of the politics of Fear（《噩梦的力量：惊恐政治的冒起》，3 集）

Predators（《掠夺者》，6 集）

Prehistoric America（《史前美洲》，6 集）

S 字部：

Sahara（《撒哈拉大漠之旅》，4 集）

Saint Paul（《门徒保罗》，1 集）

Seven Wonders of the Industrial World（《七大工业奇迹》，7 集）

Secrets Of The Ancients（《古代的秘密》，5 集）

Son of God（《上帝之子耶稣基督》，3 集）

Space Odyssey（《星际漫游》，2 集）

Space（《宇宙无限》，6 集）

Space Race（《太空竞赛》，4 集）

State of the Planet（《大地的声音》，3 集）

Stephen Hawking's Universe（《霍金的宇宙》，6 集）

Super Human（《超级人类》，6 集）

Supernatural（《超自然力量》，6 集）

Supersense（《动物超感官》，6 集）

Supervolcano（《超级火山》，2 集）

T 字部：

The Battle of The Atlantic（《大西洋之战》，3 集）

The Human Mind（《人类心智》，3 集）

The Life Of Birds（《飞禽传》，10 集）

The Road to War（《战争之路》，4 集）

The Abyss（《海底深渊》，1 集）

The Blue Planet（《蓝色星球》，10 集）

The Divine Michelangelo（《米开朗基罗》，2 集）

The Miracles of Jesus（《神迹透视》，3 集）

The Human Animal（《人与动物》，6 集）

The Human Body（《人体漫游》，8 集）

The Human Face（《五官奥妙》，4 集）

The Life of Buddha（《成佛之路》，1 集）

The Life of Mammals（《哺乳类全传》，11 集）

The Living Planet（《活力星球》，13 集）

The Nazis A Warning From History（《纳粹警示录》，6 集）

The Planets（《日月星宿》，8 集）

The Private Life of Plants（《植物私生活》，6 集）

Time Machine（《时间机器》，3 集）
Trials of Live（《生命之源》，12 集）
The Day the Universe Changed（《变化的每一天》，1 集）
Timewatch – Forgotten Heroes（《时代瞭望——无名英雄》，1 集）
W 字部：
Walking with Dinosaurs（《与恐龙同行》，7 集）
A Walking with Dinosaurs Special – Land of Giants – The Giant Claw（《巨龙国度》，1 集）
Walking with Beasts（《与猛兽同行》，6 集）
Walking with Cavemen（《与远古人同行》，4 集）
War of the Century（《世纪大战——"二战"欧洲东线纪实》，4 集）
Weird Nature（《灵趣自然》，6 集）
Wild New World（《野性新世界》，6 集）
Wild Afica（《野性非洲》，6 集）
Wild Australasia（《野性澳洲》，6 集）
Wild Indonesia（《野性印度尼西亚》，3 集）
Wild South America（《野性南美洲》，6 集）
Wild Weather（《天有风云》，4 集）
Wildlife Specials（《野生动物特辑》，13 集）

【延伸阅读】

1. 刘洁．纪录片的虚构　一种影像的表意［M］．北京：中国传媒大学出版社，2007．

2. 赵曦．真实的生命力　纪录片边界问题研究．［M］．北京：中国传媒大学出版社，2014．

3. 蔡尚伟．影视传播与大众文化　文化工业时代的影视方法论［M］．成都：四川大学出版社，2005．

4. 刘忠波．纪录片创作理论、观念与方法［M］．天津：南开大学出版社，2014．

5. 孙红云．真实的游戏：西方新纪录电影［M］．北京：文化艺术出版社，2013．

6. 倪祥保，邵雯艳．纪录片内涵、方法与形态："21 世纪中国纪录片发展高峰论坛"研究成果文集［M］．苏州：苏州大学出版社，2012．

7. 高峰，赵建国．纪录片下的中国：文化外交视角下中国题材纪录片的国际传播效

果与策略分析［M］.北京：清华大学出版社，2013.

8. 林少雄，陈剑峰.意识形态的形象展示：纪实影片发展与执政党的文化策略［M］.上海：上海人民出版社，2009.

9. 景秀明.纪录的魔方：纪录片叙事艺术研究［M］.北京：文化艺术出版社，2005.

10. 范文德.真实与建构：纪录片传播理论探究［M］.北京：中国社会科学出版社，2013.

11. 邢勇.真实的背后：中国电视纪录片话语分析［M］.开封：河南大学出版社，2010.

12. 张欣.跨文化视域下的纪录片主体性研究［M］.北京：社会科学文献出版社，2015.

13. 纪录片《中国学校》

《中国学校》以安徽省一个小镇为缩影，集中拍摄了一组家庭、老师、孩子们一个学年的生活。这个故事里有艰难痛苦，也有欢乐喜悦，通过它可以了解中国成千上万个同它一样的学校，使人们不仅对一群孩子和一个小镇有了新的了解，而且能见识中国教育鲜为人知的一面。

14. 纪录片《教育能改变吗》

这是一部全面梳理中国教育现状、关注方兴未艾的教育改革的电视纪录片。全片重点是讲问题，具有很强的冲击力，并且不偏激，能站在理性的高度看待当代的教育变革，追问教育的使命，尽最大可能地呈现多元观点，理清中国教育症结所在，激发观众共同思考，堪称一部给力的教育蓝皮书。这部阐释模式的作品预示着某种转折，即敢于正面出击，干预现实社会问题，展现了纪录片的特质。

15. 纪录片《等待超人》

《等待超人》（Waiting for "Superman"）是一部关于美国教育的纪录片，于2010年9月24日在美国正式上映，由派拉蒙电影公司发行。影片将焦点转向教育，抨击公立学校成效不彰，使得无数有心向学和天资聪颖的学生得不到鼓舞，最后消失在辍学的大洪流里。过去的30多年里，出生在美国普通家庭的孩子，多在阅读和数学方面存在着巨大的障碍，且平均水平大大低于其他发达国家，甚至有的高中成为臭名昭著的辍学工厂。美国当前的公立教育系统呈现着本末倒置的吊诡局面。纪录片探索的问题就是：是该积极行动起来，一扫这一领域中的弊端，还是呆呆坐在地上，等待超人的出现？

16. 纪录片《我的人生我的课》

《我的人生我的课》是《教育能改变吗》的续集，于2014年1月6日晚8点在

上海电视台纪实频道播出。《我的人生我的课》不仅在内容上力求传播新知,还试图探求纪录片表现手法的改变,尝试了"形式混搭"的全新模式,即在不违背纪录片真实性的前提下,不拘一格地融入各种不同的电视元素,拓展纪录片的娱乐属性,进而达到最佳叙事效果。片中涉及的混搭元素包括微电影、Flash、现场实验等。

【思考题】

1. 真实是纪录片的生命,你认为这一点是否限制了创作者艺术上的追求?
2. "编导意识"的主体性是否让创作者在某种程度上成为一种个人化的表达?
3. 如何看待纪录片大众化和娱乐化的尝试?
4. "他者"视域下的纪录片如何摆脱意识形态上的"主观"认知?
5. "真人秀化"的纪录片能否走得更远?

【参考文献】

[1] 苏莉钧. 论 BBC 纪录片的创作理念——以《我们的孩子足够坚强吗?中式学校》为例 [J]. 新闻研究导刊, 2015 (9).

[2] 张红军, 朱梅. "真"的美化与"美"的真化——从美学角度看纪录片创作的"合法手段" [J]. 南京师范大学学报:社会科学版, 2000 (11).

[3] 姚雪青, 李应齐, 夏晓. BBC 纪录片中"中国式教学"引争议, 当事教师谈亲身经历, 纪录片只用了冲突最深的片段 [J]. 云南教育视界:社会科学版, 2015 (10).

[4] 张素芳. 从纪录片《我们的孩子足够坚强吗?中式学校》引发的思考 [J]. 当代电视, 2015 (12).

[5] 邓海建. 聚焦"中西式教学差异引热议" [J]. 教育广场, 2015 (8).

[6] 邓海建. 符号化的"中式教育"只是一场秀 [J]. 教育广场, 2015 (8).

[7] 吴柳林. 公共利益至上——从曝光国际足联丑闻事件看 BBC 的公信力体系 [J]. 媒介批评, 2011 (2).

[8] 阳志标. 简论编导意识对纪录片创作的重要性 [J]. 新余学院学报, 2014 (6).

[9] 李军. 我们的学校够"软"吗?——评 BBC《我们的孩子足够坚强吗?中式学校》[J]. 中国社会科学报, 2015 (9).

[10] 高锋. 新媒体环境下纪录片创作理念的更新建议 [J]. 新闻研究导刊, 2015 (9).

[11] 夏谷鸣. 一场站不住脚的实验——从 BBC 的中英教育对比实验说起 [J]. 域外来风，2015（11）.

[12] 刘广宇. 以真实的名义获取可能的真实：关于纪录片创作中几种拍摄方法的解析 [J]. 新闻界，2007（3）.

[13] 赵洁. 走向大众的电影纪录片——电影纪录片与大众文化 [J]. 大众文艺，2011.

[14] 陈占军. 大众文化影响下的纪录片创作理念 [J]. 探索经纬，2013（2）.

[15] 李洁. 大众文化背景下纪录片娱乐化倾向研究 [J]. 南京师范大学学报，2012（11）.

[16] 任廷会. 平民化视角：中国电视纪录片的倾注空间 [J]. 今传媒，2012（2）.

第八章 《华氏911》的自由焚毁

【案例导读】

<div align="center">《华氏911》</div>

911 事件震惊世界，是每个美国人心中的痛处。现实中的 911 事件被贴上的是恐怖袭击的标签，看到的是小布什政府对恐怖袭击的愤恨，其结果是美国军队进入最高戒备，并因此引发了阿富汗战争。而在《华氏911》（*Fahrenheit 9/11*）中，迈克尔·摩尔通过亲自走访、查阅官方资料、采访权威人士将恐怖袭击、小布什政府和 911 事件三者之间不为人知的关系展现了出来。摩尔试图从一个普通平民的角度，以一个美国人的立场，就布什是否操纵美国各主要媒体鼓吹他赢得了 2000 年大选的胜利；911 事件发生后，为什么布什允许一架沙特飞机载着拉登家族成员离开美国；布什家庭为何与沙特王室保持着"特殊关系"；美国媒体为何没有报道在伊拉克的虐囚；等等问题，向政府发出拷问，并向观众呈现自己通过走访得到的结论。

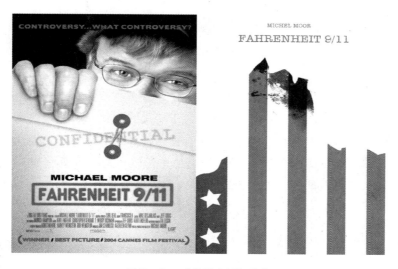

图 8-1　《华氏911》海报

《华氏911》是摩尔继1989年的《罗杰与我》、2002年的《科伦拜恩的保龄》两部力作之后,又一广受关注的作品。摩尔每部纪录片都有着他自己个性化鲜明的叙述模式:新闻、动漫电视、广告等多种元素的拼接,个人亲身参与介入拍摄,辛辣讽刺的个人解说,等等,这些都是摩尔赋予他的纪录片的独特魅力。片中固然有摩尔较为偏激的政治观点,但他用他的真诚和行动打动了评委和观众,他用镜头让我们看到了一个不一样的911。

在《华氏911》中,摩尔想要揭露的不仅仅是911事件背后的龌龊,也不仅仅是小布什政府的种种丑行,还有对沦为政府代言人的媒体的斥责。正如摩尔自己所说:"我就居住在纽约,我那天本来也打算坐飞机,我的一位朋友在那场劫难中丧生,我看到世贸大楼被撞后的惨状,我根本无法摆脱那种难过的情绪,我认为911事件应该得到更好的诠释,而不是仅仅被当作一场灾难来纪念。"①

图8-2　911袭击中第二架飞机撞楼前的画面

2004年6月25日,《华氏911》在全美首映,并成为美国电影史上第一周票房收入最高的纪录片,也是电影史上首部票房超过1亿美元的纪录片。放映两天后,伊战前线士兵的家属组织和911死难者家属组织公开呼吁小布什观看这部影片。《洛杉矶时报》对于《华氏911》是这样评论的:"它是美国政治电影的里程碑,《华氏911》与吉普森的《耶稣受难记》一样,改写了美国人看电影的规则。"而《华盛顿邮报》更是盛赞其为一座文化丰碑。

①　程晓鸿.访《华氏911》导演迈克·摩尔——"我不想让它只成为一块小邦迪贴"[N].新闻周刊,2004-07-27.

第八章 《华氏911》的自由焚毁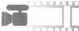

第一节 《华氏911》的政治诉求与个人介入

曾经我们知道的911事件是恐怖主义袭击，是伊斯兰文明与美国文明的冲突，而在《华氏911》中，摩尔用自己的视角，给我们讲述了我们知道的和不知道的911。《华氏911》将纪录片和时政热点很好地链接在一起，同时，摩尔的个人介入也为这部政治纪录片打上了自己独特的烙印，再辅之以个性化的解说和配音，使之既叫好又叫座，既有思想深度，又与现实紧密相关。

一、政治与纪录片的一次完美结合

1954年，摩尔出生于美国北部密歇根州弗林特镇的一个爱尔兰天主教家庭，弗林特镇是美国著名的通用汽车公司的重要生产基地，镇上的许多家庭都在通用汽车公司工作，包括摩尔的祖父和父亲。通用公司在利用工人赚取高额利润后将他们解雇，以致整个镇上的人们几乎都面临失业。摩尔无法忍受这样的行为，便制作了他的第一部纪录片《罗杰与我》。这部影片获得了很多好评，使摩尔成为一颗冉冉升起的纪录片新星。

2002年拍摄的《科伦拜恩的保龄》使摩尔成为真正的明星。这部影片在获得第75届奥斯卡最佳长片奖的同时，成为戛纳电影节46年来首部参与主要竞赛单元的纪录片。2004年5月23日，第57届戛纳电影节将金棕榈大奖颁给了摩尔的《华氏911》，这也是戛纳电影节首次将大奖授予一部纪录片。之后，摩尔的每部纪录片都受到了极大的关注：2007年拍摄了反映美国医疗体系问题的《神经病人》；2009年拍摄了反映金融危机的《资本主义：一个爱情故事》；2015年拍摄了通过展现欧洲国家如何利用美国经典理念使自己的国家变得更像天堂，来嘲讽早已忘本并停滞不前的美国社会的《接着侵略哪儿》。

从摩尔作品的主题看，均为关注社会时事的政治纪录片，选取的都是当时人们热议的时事话题，而他的纪录片则成为人们对社会议题进行深入观察的一个窗口。"通过真实游戏，摩尔将他的纪录片变成了使用的工具，他使用这一工具合法地骚扰他所不喜欢的那些人，从而给民众带来了快乐"[①]，这也是对实用性纪录片一种创造性的使用，并由此而区别于一般作为媒体的纪录片。国外有人将摩尔的纪录片与一般纪录

① 聂欣如.纪录片概论［M］.上海：复旦大学出版社，2010：172.

片作了一个对比："对于大多数人来说，喜欢把纪录片的拍摄看作一次发现之旅，就像呆在一条没有目标的帆船上，风吹向哪边就去向哪边，而不想费太大力气驶向一条选定的航线。迈克尔·摩尔则很清楚自己的目标，他是一位载有核弹头的潜水艇舰长。"①

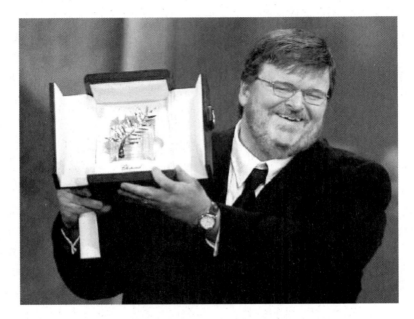

图8-3　迈克尔·摩尔在戛纳获金棕榈奖

911事件是当时影响最大的政治性事件，对于美国、对于世界都是如此。在飞机的撞击下，世贸中心轰然倒塌，五角大楼结构坍塌，死伤者数以千计，震撼了美国以及世界政治和经济。纽约证券交易所、纳斯达克交易所等悉数关闭，在此之前，纽约证交所历史上只有两次停业：一次是第一次世界大战初期的1914年7月31日—11月14日；另一次是大萧条时期的1933年3月4—14日，而911事件所造成的股市停盘直接交易损失约为10亿美元。对于美国民众而言，内心的冲击无疑比经济上的冲击更大，对死难者、恐怖主义的议论声音萦绕在他们的耳边。而在《华氏911》中，摩尔将人们最关心的死难者、恐怖主义和阿富汗战争三个问题的根源都指向了小布什，认为布什的狡诈、无能和贪婪最终导致了911的发生和其后的阿富汗战争。

《华氏911》是一部不折不扣的政治纪录片，这既是人们对它的赞美之处，也是

① 聂欣如. 纪录片概论［M］. 上海：复旦大学出版社，2010：180.

对它的诋毁之处,"对布什毫不掩饰的攻击使这部作品走进了政治宣传片的模糊地带,作品所提供的事实,特别是那些从未公开过的画面,像石头一样沉重地压在每一个美国人的心头"①。

二、摩尔的个人介入

在传统的纪录片中,观众跟随创作者的镜头去发现;而在《华氏911》中,摩尔则突破传统,从摄像机后走到摄像机前,去采访,去追问,自己成为纪录片中的一名角色。他的直接介入看似是一名美国公民出于内心愤懑的主观化表达,一种不能冷静置身事外的爱国主义,而实际上却是对影片情感的一种深化和强调。

摩尔通过自身介入,让自己也成为一名事实的发掘者,进而推动影片的发展。他常常充当采访者的角色,出现在镜头前。他把个人形象作为影片一个重要的部分。这个头戴棒球帽、不修边幅的胖子俨然就是一个普通的美国工人,这样观众自然会对他产生亲切感和信任。他在影片中总是以个人化的口吻叙述,态度诚恳,语言幽默,既不矫揉造作,也不粉饰太平,使得观众对他的观点感同身受。

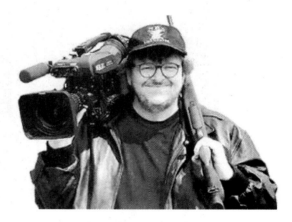

图8-4 迈克尔·摩尔工作照

在《华氏911》中,他亲自采访那些鼓吹为了国家荣誉而战的国会议员们,议员们对摩尔的采访避之不及,不肯把自己的孩子送往前线,在这一幕中,国会议员鼓吹的严肃性和说服力大大下降;摩尔还采访了遇难士兵的家属,这些家属既是反战家属的代表,同时也代替摩尔喊出了他的呼声;他亲自采访前线士兵,士兵们表示并不知道这场战争的意义……摩尔通过有计划的采访和刻意的情节安排,"将错位的'自我'与'角色'、'脚本'与'即兴'的关系呈现在一组镜头内,使矛盾的对立面密集对照,让观众自然思忖事件的本质和社会的真实情状"②。虽然摩尔的直接参与难免会有介入事件的嫌疑,但同时也体现出他对真相的追求。

① 刘忠波. 纪录片制作:理论、观念与方法 [M]. 天津:南开大学出版社,2014:238.
② 陈一,史鹏英,王旻诗. 电视纪录片概论 [M]. 北京:国防工业出版社,2014:185.

情感的冲击力相比视觉冲击力更为震撼。当摩尔站在镜头前倾听士兵母亲的哭诉，当摩尔想要询问议员们是否愿意把他们的子女送上战场而遭到多数人的回绝，当摩尔拍摄沙特大使馆时受到特工的质询，每个人都会将摩尔的情感代入到自己身上，而摩尔自身的同情和愤慨也体现在观众的内心，这显然比镜头前采访者单一的口述更为震撼、更有代入感。

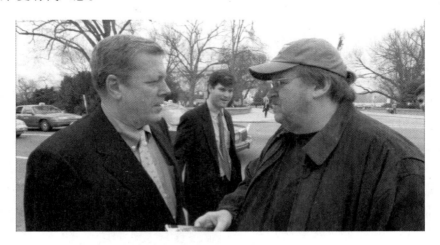

图8-5　摩尔采访议员是否愿意将自己的孩子送往战场

有人认为摩尔的个人介入不妥，他的主观性过强，这种介入性使该片的客观性打了折扣，但摩尔作为一个普通民众，用纪录片的形式来捍卫自己乃至美国民众权利的举动无不彰显着他的爱国主义。所谓的不真实与不客观也是不同于每个人内心的真实与客观，一个有温度的纪录片才是最能打动人的。

三、个性化的解说与配音

摩尔纪录片的解说词大都由他亲自配音，都采用个人化的视角和个性化的解说。如911事件发生时，小布什在一所小学参观，事件发生后，他一直沉默，在小学的教室里呆坐了一段时间。摩尔就给他设计了几段旁白，这与一般纪录片的客观记录不一样，导演用自己的想法诠释了布什当时的心理状态，虽不一定准确，却提出了受众想要了解的问题，同时讽刺布什政府不知道自己现在该干什么。在反映布什家族与沙特政府的亲密关系时，影片选取了欢快的歌曲 Shiny Happy People，欢快的语调与前面911事件的肃杀气氛形成了鲜明的对比。而在欢快的音乐过后，摩尔则说道："假如有人给你每年40万美金作为美国总统的酬劳，而另外一些人则投资1.4亿美元在你

的生意上,你会认谁作为你的干爸爸?"

"在片子的编辑上,摩尔频繁使用声画对位技巧,当被访者说出他自以为正确的观点时,出来的画面是一系列足以推翻其论点的镜头,在那些悲剧的镜头中配上舒缓或者滑稽的音乐,让影片的戏剧性与讽刺性达到了一种高度。"① 如片中那个滑稽的降落伞广告,推销者在大肆宣传其穿戴便捷性,声称30秒就可以独自穿戴上,然而另一边的试穿者却始终无法一个人顺利地将其穿上。时任司法部部长的约翰·阿什克罗夫特在镜头中高唱 Let the Eagle Soar,而对他的介绍是"他被任命为司法部长是因为另一个竞选者竞选前过世,即使这样,过世者的选票也多于阿什克罗夫特"。

片中的个性化解说和配音,多出于摩尔对于小布什和其他政客的恶搞。摩尔孜孜不倦地寻找着真相,而小布什和其他政客则在他淡定的嘲讽下丑态百出,如同一些极具天赋的喜剧演员。

第二节 《华氏911》的纪实风格与艺术表达

《华氏911》是在美国总统大选前推出的反布什的纪录片,一经推出就引发了极大的争议,褒贬不一。影片以时间的发展为叙事顺序,从戈尔和小布什的总统大选讲起,从一开始就抛出小布什胜之不武这一重磅炸弹,控制电台、兄弟的帮忙、父亲的暗箱操作,一件一件都在拷问小布什获胜的合法性。在小布什就职典礼当日,街道上人们的谴责与漫骂似乎让就职典礼成为笑话。而紧接着911事件发生,影片围绕着布什家族与本·拉登家族那些千丝万缕的利益纠缠,美国政府与沙特之间石油、金钱、政治间的关系层层展开,一幕幕无不是对小布什出卖美国人民利益的讥讽。跟摩尔以往的风格一样,影片辛辣中不乏幽默,讽刺中又见真情。

一、从技术角度看

(一) 多样化的影视元素

在《华氏911》中,摩尔采用了多种影视元素相结合的方式,为我们呈现出了更具有说服力的画面,其中包含广告、电影、报纸、军队内部资料、监控录像、表演、卡通、个人采访等,将文字、音乐、表演等融为一体,运用适当的形式,把不同时空

① 陈一,史鹏英,王旻诗. 电视纪录片概论[M]. 北京:国防工业出版社,2014:187.

的数据素材很好地结合在一起。

广告：摩尔为了表现美国民众不断受到政府有关恐怖信息的摧残所感到的恐惧，使用了更有创意的方法。他把美国人当时为了预防恐怖袭击而发明制作的巨大保险箱和降落伞的广告插入这里，再配上轻快搞笑的音乐、荒唐的产品宣传（卖者说很方便穿戴，而示范者却穿起来很费劲），烘托出了美国民众对布什政府宣扬的恐怖袭击畏惧到何种地步。

电视资料：《华氏911》中，播放了一段当时黑人众议员反对布什担任总统的视频，每个人都言辞激烈地抗议小布什担任总统，认为小布什选举不合法，但因为没有一位参议员签名，他们只能在法庭上说出自己的愤怒，同时无奈地走下讲台。接下来就是小布什上任当天的情景，无数民众举着抗议的旗帜反对他。

采访：在911事件后，本·拉登的亲戚们可以自由离开美国本土，摩尔就该事件采访了联邦调查院柯南。柯南的说法与摩尔的想法以及电影中播放的场景相吻合，却唯独与小布什政府的做法相悖，进一步反衬出小布什政府行为的荒谬。

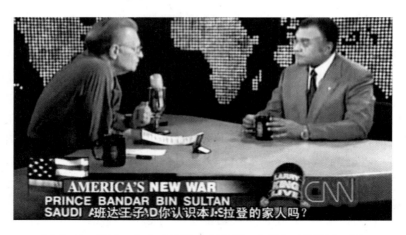

图8-6 拉里·金在《拉里·金现场》节目中采访班达王子

（二）幽默化的语言

《华氏911》中，摩尔亲自配音，对于小布什的举动极尽戏谑，言语间透露出不屑与愤懑，用幽默化的语言将个人的观点和严肃的政治事件轻快地表达了出来。

"当第一架飞机撞上世贸大楼后，他还没意识到这是恐怖袭击，他决定利用这次罕见的机会为自己赚一把。当第二架飞机撞上世贸大楼时，他的秘书走进教室告诉他美国遭受袭击。他不知道该如何做，没人告诉他该如何做，也没有任何安全顾问可以让他咨询，布什先生只是坐在那里，继续给孩子们朗读《我的宠物山羊》。近7分钟

第八章 《华氏911》的自由焚毁

过去了，没有人行动。当布什坐在佛州教室里的时候，他是否正在思忖要是他在工作上多费点心思就好了呢？要是在上任以来，至少和反恐官员开一次讨论恐怖威胁的会议就好了呢？也许布什在想为什么他要减掉联邦调查局的反恐经费，或者他也许本应该看看2001年8月6日呈上来的安全简报，那里面说，奥萨玛·本·拉登正计划劫机攻击美国，也许是因为报告的标题太含糊，他才没有放在心上吧……"① 这里对小布什内心的描写刻画虽然是摩尔的个人揣测，但交叉剪辑的镜头辅之以情理之中的内心活动，把小布什的手足无措和无能体现得淋漓尽致。

另外一组镜头，即时任美国国防部副部长往梳子上吐口水，再梳头发，然后朝镜头鬼笑，亦令人印象深刻，似乎在向人们诉说表面看起来衣冠整洁的官员私下却干着不为人知的勾当。而当摩尔采访小布什，小布什却让摩尔去找个正当职业。小布什在上任之初发表的演说中声称，伊拉克没有能力生产核武器；但在不到一年的时间里，小布什政府却又说伊拉克拥有大量核武器。摩尔使用对比蒙太奇的手法将两段同期声组接在一起，让其自己否定自己，在使影片达到讽刺效果的同时，更具有说服力。无论是个人配音、电影片段还是具有反差意味的音乐，都成为影片中不可缺少的幽默元素。

显然，如果只有单纯的娱乐元素，这部所谓的纪录片就会显得过于轻佻，失去纪录片本身的意义，进而也很难引发观影者内心的情感共鸣。所以，在幽默之外，摩尔还在片中使用了煽情的手法——将所谓的911事件最后延伸到一个母亲的诉说，把一个社会问题最终归结到人的身上。

（三）对比突出的交叉剪辑

摩尔在影片中大量运用交叉剪辑，通过彼此矛盾的两个场景来制造冲突，这样既隐晦地表达出自己的观点，同时也让观众倒向自己这一方，多处蒙太奇的运用可谓恰到好处。例如，911事件的现场影像"通过人们惊恐的表情和哀嚎将观众带入到一个不愿回首的悲剧中"，紧接着展现的就是小布什总统在听闻悲剧后的木讷表情和无所作为。这样，即使事实上小布什还不清楚发生了恐怖袭击，但因为前一个镜头的关系，让这个镜头的意义产生了新的解释，是对小布什的一种讽刺。

在影片中，摩尔选取了两段素材：一段是电影《拉网》中的片段，讲述的是警察去嫌疑人家盘查；一段是对联邦调查院柯南的采访，采访他对911事件发生后拉登及其亲属自由离开美国的看法。他用交叉剪辑的方式将两段素材进行对比，并在影片最后配音："是的，这才是警察办事的样子，我们这里是怎么做的呢？"讥讽小布什

① 《华氏911》[EB/OL]. http://www.56.com/u30/v-NDk2NDQ2MDM.html.

175

政府所作所为的荒谬。

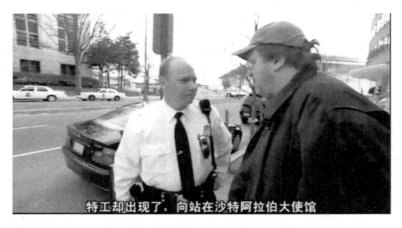

图8-7　摩尔在阿拉伯大使馆拍摄时受到美国特工的盘问

此外，在讲述布什家族与拉登的利益关系时，影片将美国公民每年付给总统的40万美元与布什家族从沙特王室获利的1.4亿美元相比，并发出"你会喜欢谁？谁才是你老爸"的反问。这里也是运用隐喻蒙太奇，客观阐释了布什家族与本·拉登的利益关系。

图8-8　布什家族与沙特政府亲密关系

小布什就职8个月以来，他的民意支持率由53%下降到45%。面对不断走低的民意，以及后来国防部相关人员提供的安全报告，小布什却选择回到德克萨斯州休假散心，小布什的不作为与后面的911恐怖袭击形成巨大的对比。

在表现伊拉克战争给普通美国人造成的痛苦时,摩尔用平行蒙太奇手法,对比突出伊拉克战前百姓的幸福生活与战后饱受的战争痛苦,展现美国驻伊军人的矛盾内心以及小布什政府对退役军人和阵亡军人的"薄情寡义"。

二、从艺术角度看

(一)行走在真实与虚拟之间

纪录片强调拍摄真人真事,所记录的内容必须是客观现象或具体情境的真实再现,但如果所有的纪录片都一味纪实,既没有对生活现象的思考,也没有对人物内心的揣摩,则会显得如白水般无味,内容与形式都过于枯燥,从而缺乏观赏性和娱乐性,很难受到观众喜爱,更不可能得到电影奖的提名。而"虚拟"作为一种虚构电影的创作手法,则很好地弥补了单纯纪实的不足。

摩尔作为"虚拟"手段的娴熟运用者,他的大量作品充斥着许多种剧情片的表现手法,并且打破了传统纪录片的桎梏。摩尔利用平行蒙太奇、交叉蒙太奇等手段巧妙地进行镜头剪辑和重组,将一个个真实再现的镜头按照自己的想法重新呈献给观众,其解说也顺理成章。这同时说明,在制作纪录片时,不能一味地纪实而忽略一些大胆的构思,只有这样,纪录片的形式、情节、结构才能更引人入胜。纪实和虚拟本来就是纪录片两种基本的创作手法,它们仅仅是创作的工具,却不能代替创作目的和初衷。"纪录片导演的创作目的绝不能仅仅落脚于真实记录,而应该加重观看快感的比例。纪录片导演面临的真正问题,是如何去运用这些手段使作品更被观众喜爱。当然,纪实和虚拟这两种创作手法有一个共同的前提不容撇开,那就是'真实'"①。

纪录片最珍贵的是那些真实客观的故事,它们也是一部纪录片说服力的来源。这些真实而又翔实的数据,使纪录片不同于其他。但纪录片也是一种艺术片,它同样希望引人注目,获得人们的认同,使作者的思想能够被人们接受,得到人们的称赞。真实的素材固然可贵,但并非所有的真实素材或作者想要的素材数据都能拍到或都要拍到。摩尔的纪录片引起很大争议的原因之一,是他的虚拟手法的运用。但摩尔也在公开场合表示,他只不过是在自己的纪录片中将娱乐而非纪实放在了首位,打了纪录片的"擦边球",当空间、时间、行为目的三要素为真实,对于观众来说即为真实。而这样避免了自己的纪录片流于一般形式,以致无法达到他"反布什"的目的。

在提倡虚拟的同时也要申明,纪实为第一要素,一味虚拟过度,失去客观依据,

① 池莹. 迈克尔·摩尔的政论纪录片风格研究[D]. 武汉:华中科技大学,2010.

违背常理，会让观众失去对纪录片的信任，否定影片中事件的真实性，那么，无论该片拍摄多么漂亮，剪辑多么出色，解说词多么华丽，都无法体现纪录片本身应具有的价值与意义。所以，纪实和虚拟之间没有绝对的界限，它们作为纪录片创作的两种手法，可以互相补充，相得益彰。

（二）表达的主观与客观结合

纪录片具有客观性和主观性双重属性，而客观记录和主观表达更是纪录片的一体两面。所谓客观性，是指纪录片创作者必须严格遵照客观物质世界的本来存在与变化发展状态，并且采取客观中立的态度表现他所记录到的真实事件。所谓主观性，是指不同的纪录片创作者面对同一客观存在的事物，因为自身思想和接触程度的不同，都会使其产生不同的体验和认知，在美学表现上难免会呈现出不同的主观意识。即是说，人的知识结构、价值体系、情感体验以及所处社会语境不同，对事物的感知及艺术把握也会不同。艺术创作发展到今天，已经没有纯粹记录现实的纪录片，因为任何所谓的"客观真实"都只存在于假定的逻辑意义中，不同人对所谓的"客观真实"都有着不同的标准和定义。

摩尔开创的政论风格一向因为强烈的左倾政治色彩和过激的批判意识而受人诟病，他喜欢主观的介入创作，也喜欢坚持主观的观点。他从不掩饰自己创作政治性实用主义纪录片的意图和政治态度，还经常挑衅政府，发表尖锐的政治言论。比如，他自己承认拍摄《华氏911》的重要目的就是把小布什赶下台；他曾公开宣称，他创作纪录片"长期的目标是要建立一个民主的经济制度"①，他展示的资料都是观众"没有在任何晚间新闻中看到过"的，他致力于"填补媒体留下的空档"。

但摩尔作品中所使用的影像素材却是货真价实的客观事实。除了最常见的采访和实地拍摄之外，他还用到了各种电视资料、报纸、广告片段、动画、现场监控录像、电话录音等真实资料。同时，他还会不懈地亲自去争取，努力通过各种渠道搜集资料。虽然这些资料增加了纪录片的震撼力，但是也反映出这些资料都是在先入为主的认知下，有选择地搜集并使用的，所以他在处理客观事实的时候，也有预谋地用主观意识来塑造，由此便引发了一系列争议，毁誉不一。正所谓"成也萧何，败也萧何"，人们对摩尔的争议所在，正是他的影片所体现的主观性。

纪录片是剪辑的艺术，如果素材客观翔实而作品主观色彩浓厚，那问题只能出在剪辑上。因为同样的素材，经过不同的剪辑处理，可以呈现出完全不同的效果。摩尔

① 程晓鸿. 访《华氏911》导演迈克·摩尔——"我不想让它只成为一块小邦迪贴"[N]. 新闻周刊，2004-07-27.

显然是个老到的剪辑家,他所采用的剪辑手法、叙述次序和节奏,他所选择的素材片段和长度,都是为他预设的"政治目标"而定的。最明显的例子是在《华氏911》里,摩尔为攻击和丑化小布什总统,几乎到了"不择手段"且"无所不用其极"的地步:频繁使用交叉剪辑的手法,将不相关的画面罗列,以达到对比、隐喻和强调的效果,一步一步铺设下隐藏其中的政论陷阱,再加上刻意煽情的背景音乐,极大地表现了对小布什的讽刺、调侃、挖苦和嘲弄,不失为个人一次成功的戏耍和泄恨。在这种剪辑手段之下,小布什的形象简直糟糕透了,完全不符合美国总统的理想形象,而是一个包藏祸心、幼稚、愚蠢、贪婪、残忍、可耻的人。

那么如此政论的效果如何呢?即便《华氏911》票房全线飘红,扬名全球,却丝毫未影响美国2004年大选的趋势,小布什依然没被赶下台,显然摩尔创作这部影片的初衷并没有实现。也许群众的眼睛是雪亮的,他们会自己吸收其他被掩盖的客观事实。摩尔有意忽略的事实和故意没有展示的信息,不可能跟随影片一起被省略。选民的选择也从另一方面反映了摩尔在创作《华氏911》上的偏激甚至极端立场。

其实仔细分析,摩尔的采访也是带有强烈主观色彩的。摩尔的纪录片具有极强的主观介入意识,除了客观事实,他经常会展现与被采访者握手、亲切交谈的场景。他不会安于仅仅作为作品的导演存在,他喜欢在不停记录的同时,也不停地充当参与者的角色,甚至是偶发事件的制造者。这就造成了作品中两条叙事线索的交错:一条是记录拍摄对象的叙事,一条是进行政论的叙事。这两条线索反复在影片结构中一退一进、一隐一现、一强一弱地铺陈。这样的效果无疑是显著的,它极大地服务了创作者本身的创作意图,但却从另一层面干预了受众构建"真实"的过程,把受众的认知限定在创作者所叙述和构造的"真实"范围内。摩尔绞尽脑汁,无非是拼命想说服受众接受他所宣扬的政治立场和观点,但他所展示的"真实"是带有明显主观色彩的"真实"。这种记录方式为他带来赞誉也带来质疑,是否失去了纪录片客观性和真实性的表达,正是他备受争议的焦点所在。也许,他能打动人,却不能让所有人心服口服。

摩尔的关注点始终聚焦在社会敏感问题上,对于美国文化的探讨不是一般地泛泛而谈,而是深入到美国普通民众的心灵之中,因而具有动人的力量。但他主观的表达方式,使他的作品被指责太过断章取义、以偏概全,难免被扣上"政论说教"的帽子。我们应当汲取他客观记录故事素材的经验和长处,学习借鉴他丰富多彩的视听展示手段。但他主观化的叙事方式,容易造成表现形式和表达内容的互相游离,这点值得反思。

(三) 严谨中不失娱乐

严谨和娱乐是创作者在特定创作意图下所展现的两种创作态度，表现在影片里，则是作品在叙述风格上给受众带来不同的情感体验。摩尔的纪录片风格很明显，那就是黑色幽默下毫不掩饰的政治态度，以及尖锐的进攻性言论。总的来说，摩尔的叙事风格是偏向娱乐化、戏剧化、喜剧化的，具有强烈故事性、戏剧性、悬念性的蒙太奇叙事方式，极度夸张煽情的背景音乐，刻意展现的荒诞和矛盾的对比，再加上诙谐、调侃的画外音，使影片具有了浓郁的嘲讽调侃意味。这种创作倾向使摩尔的纪录片感性十足，锋芒毕露，在叙述上高潮迭起，酣畅淋漓，很有气势和力度，具有很强的传播效果。但过度渲染纪录片的娱乐气氛，着意强化镜头内容的视听冲击力，渗透过多的喜剧性甚至戏剧性的因素，刻意追求叙说的气势和调侃挖苦的乐趣，虽然活泼奔放，妙语连珠，但有时也会失去应有的庄重、严肃和大方，使影片蒙上刻薄、偏激和极端情绪化的阴影。

纪录片创作的客观性、真实性追求，也要求纪录片创作者们在创作过程中不但要取材客观，在创作立场和态度上也尽量客观、公正、中立。对于纪录片而言，太过严谨死板不好看，但太过娱乐化则不够庄重稳健，这是一对需要辩证看待、努力平衡的矛盾。

第三节 从《华氏911》看政治娱乐化

一、美国政治的娱乐化

作为一部政治题材的影片，《华氏911》不可避免地染上了政治色彩。从这个意义上说，它已经不同于传统意义上的纪录片，而演变为一部"纪录剧"。尤其是在对小布什的刻画和处理上，摩尔在片中把他塑造成了一个个性鲜明的戏剧人物，以致戛纳电影节的部分评委提出要给小布什颁发"最佳男演员"奖，这绝不是一句玩笑之辞。例如，片中呈现了小布什在获悉911事件后强作镇定、继续为佛罗里达的小学生朗读童谣的画面，以及在向全国发表伊拉克战争的宣战讲话前，与发型师轻松谈笑的场景，在这些片段中，他复杂而微妙的表情和语调变化是任何一位职业演员都难以匹敌的。

第八章 《华氏911》的自由焚毁

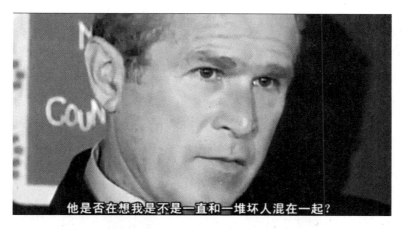

图8-9 小布什在小学听课时的神态

至于被媒体热炒的有关布什家族和本·拉登家族之间的联系，在美国早已不是什么秘密，摩尔不过是把它作为片中的一个重要"情节"加以再现而已。总的来看，摩尔把他的反战立场和政治情结都化为了一个个彼此独立而又互相映衬的故事：从伊战前线归来的士兵讲述自己肉体和心灵的创伤；一位支持共和党、送子上战场的"英雄"母亲从儿子的来信和他不幸阵亡的事件中认识到"这是一场没有任何意义的战争"；等等。

摩尔的这部"另类历史"为观众呈现的就是这样一种被戏剧化的"后政治"。"在美国，娱乐日益成为一种话语霸权，甚至成为影响政治运作的一种社会权利。鉴于公众更多倾向于一些轻松、娱乐性信息以及对政治本身日益冷漠的现实，政治活动要获得和保持强大的影响力，其中一个重要任务就是采纳市场营销和大众传播的最新技巧，通过一种超常规、令人印象深刻的表演手段，抓住媒体和公众的注意力。而这种表演往往是一些能激发公众兴趣和情感投入的娱乐性表演。也正是因为此，成为美国总统不仅要求长得帅、会演讲，更必须是一个段子手和单口相声艺术家。"①

从这部影片戏里戏外一系列值得深思的现象中可以看到，在当今充斥着媒体文化"奇观"的美国社会，任何一位具有独立精神和批判意识的知识分子（尽管摩尔本人并不认同这一身份）都面临着同样的困境，可以感受到他们身处由政府、媒体和商业集团共同构建起来的"后政治"网络中的无奈：既对此深恶痛绝，又陷入其中而不能自拔，这正是《华氏911》所揭示出的美国媒体政治的复杂和微妙之处。

① 美国政治"娱乐化"现象解读［EB/OL］. http：//news.xinhuanet.com/world/2015-01-26/c_127419629.htm, 2015-01-26.

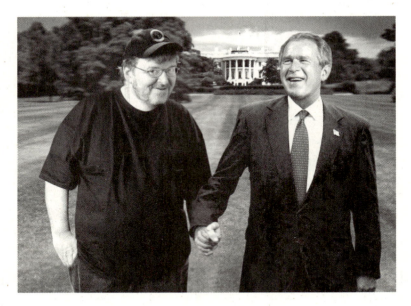

图8-10 导演与"演员"

二、政治娱乐化下的媒介社会责任

摩尔怀着对普通大众生存境遇的深切关怀，勇敢地进行了个人风格浓郁的影像写作，对当权者进行了最尖锐、最透彻的批判，希望"通过批判性地阐述社会和政治问题来提高大众的觉悟"。《华氏911》揭露了布什家族与本·拉登家族、沙特王室之间的利益关系，以及为了某些大财团的利益而发动的祸及无辜人民的战争。他的《华氏911》的片名来源于书名《华氏451》，他认为华氏451是书被烧毁的温度，而华氏911是自由被焚毁的温度。以布什为首的利益集团践踏民权，以伊拉克战争为他们的政治目的和经济目的服务。摩尔在《华氏911》影片的结尾警醒民众："问题不在于战争本身是不是师出有名，胜利是不可能的。我们不可能赢得战争，它只可能继续下去，一个等级社会的存在是建立在贫困和无知的基础上的。这是过去的翻版，而且跟过去发生的毫无区别。大体上来说，发动战争的目的，就是保证社会处于饥荒的边缘。战争是统治阶级发起的用于达到自己目的的工具。而它的目的不是对于欧亚大陆或东亚的胜利，而是维持当今的社会结构。"

影像作为话语，参与民主进程。只有经过话语的生产、积累、流通才能建构权力关系，实际上，权力和地位的争夺就是对话语的争夺。法国学者居伊·德波认为图像

不仅仅是现实的反映和表征,而且构建了我们的生活,构建了我们的信念和价值观,从而带有意识形态属性。由此可见,影像生产不仅仅是意义生产,还是一种话语生产,这种话语生产具有超越文字的巨大社会影响力。摩尔以一种极具表现性和想象力的手法来书写影像文本,挖掘了视听语言蕴藏的巨大潜能。他的话语表述无疑充满创造力和战斗力。他的目标似乎不仅仅停留在对民众的启蒙上,似乎更希望能够参与社会变革、推动社会改良。他曾表示:"我们国家不公平的、非民主的经济制度不改变,我的片子所揭露的问题就将继续存在。我不想让我的片子成为一块小邦迪贴,我要解决更大的问题,我们需要建立一个民主的经济制度。"① 从这个意义上说,摩尔的纪录片带有影像行动主义的印记。

结　语

对于摩尔和《华氏911》至今仍是褒贬不一,但摩尔作为一个行动者,他严谨考据、努力探求现实的精神值得学习。911事件震惊世界,绝大多数人只关注到反恐的层面,并没有去探求隐藏在该事件背后的种种不为人知的事,而摩尔的《华氏911》如同一扇窗户,向人们展示了不同的911。

在中国,也有越来越多的媒体人不再是单单只做所谓的自己分内之事,而是更多地关注时事,用自己的影响力影响公共决策,对大众进行议程设置,柴静的《穹顶之下》便是最好的代表。对现实的思考、对社会的关注是媒体人的社会责任,也是每个公民的责任。让社会热点、时事热点不仅仅停留于茶余饭后的谈资,用我们自己的力量和资源,让一个议题得到更多人的关注,甚至推动问题的解决,这是一个有责任的媒体人的使命。

【附录】

一、《华氏911》获奖情况

2004年第57届戛纳电影节:金棕榈奖
2004年第57届戛纳电影节:费比西奖
2004年第17届欧洲电影奖:环球银幕奖提名

① 程晓鸿.访《华氏911》导演迈克·摩尔——"我不想让它只成为一块小邦迪贴"[N].新闻周刊,2004-07-27.

2005年第31届人民选择奖：最受欢迎电影
2005年第30届法国恺撒奖：最佳外国电影提名

二、迈克尔·摩尔导演影片获奖情况

2002年
《科伦拜恩的保龄》：第55届戛纳电影节主竞赛单元金棕榈奖（提名）
《科伦拜恩的保龄》：第55届戛纳电影节55周年纪念奖
2003年
《科伦拜恩的保龄》：第75届奥斯卡金像奖最佳纪录长片
2004年
《华氏911》：第57届戛纳电影节主竞赛单元金棕榈奖
《华氏911》：第57届戛纳电影节费比西奖竞赛单元奖
2008年
《医疗内幕》：第80届奥斯卡金像奖最佳纪录长片（提名）
2009年
《资本主义：一个爱情故事》：第66届威尼斯电影节金狮奖（提名）
《资本主义：一个爱情故事》：第66届威尼斯电影节小金狮奖
《资本主义：一个爱情故事》：第66届威尼斯电影节开放奖

【延伸阅读】

1.《罗杰和我》

影片《罗杰和我》是导演迈克尔·摩尔迈进纪录片的第一部作品，单看片名，我们就不难发现，摩尔的身影已经开始烙印在他的电影中。

1987年，失业后的摩尔回到家乡弗林特市，这里同时也是通用汽车公司的重要生产基地。当时，通用汽车公司关闭了当地的工厂，大量弗林特人失业，这其中也包括摩尔的家人。摩尔认为通用在高额利润的驱使下，为了减少成本，把工厂设到墨西哥，关闭了弗林特的制造基地，这样做是完全不负责、不考虑普通民众的做法。于是他倾家荡产，把全部的金钱都投入到了这部电影的拍摄中。

影片故事的发展脉络很清晰，就是摩尔不断地寻找通用汽车的老总——罗杰·史密斯、并不断地遭到拒绝的过程。但摩尔通过自己的方式，把多年来录制电视节目的风格引用到纪录片的拍摄过程中，把普通的、乏味的事情拍得有声有色。中间还穿插

了很多新闻片段、电影素材、家庭录像、广告片和对于形形色色的人物采访，再配上欢快的流行乐，拼接成了一部纪录片。摩尔的带有强烈个人色彩的解说也是一大亮点，摩尔的电影风格初见端倪。

2.《神经病人/医疗内幕》

迈克尔·摩尔的这部影片反映的是美国医疗体制的内幕，揭露了美国医疗体系与保险体系的暗箱操作，并讽刺了从总统到国会议员的中饱私囊。影片让每个美国人都感到了危机四伏，摩尔开门见山地指出，在美国，无论你有没有医疗保险，情况都是岌岌可危的。

《医疗内幕》以揭露不为人知的美国医保内幕为主线，把一个个无辜家庭在美国医保体制下所受的遭遇串联起来。每个需要医院救助的人都遭到了滑稽却现实、面对悲剧也只能无奈接受的悲惨遭遇：接手指是按码标价的，你只能选择便宜的一个来接；典型的美国中产阶级因为医保制度而破产，只能卑微地寄居在孩子的家中；为了偿付医疗费用，年迈的老人需要工作到生命的结束；在撞车后，需要提前告知医保公司才能呼叫救护车，否则不提供补偿；以太瘦或者太胖而被拒之于医保公司的门外；等等。如此荒唐而又缺乏人道的事情每天发生在我们身边，让我们开始怀疑：这就是电影中繁华、摩登，一直提倡自由民主的美国吗？

摩尔在这部影片里选用了一个个被拒绝医保的普通民众的采访录像，在倾听他们遭遇的同时，运用对比蒙太奇的手法，把发生在其他资本主义国家的问题类似但境遇却完全相反的情况展现出来：有人因为医保失去了亲人，有人因为医保健康地活了下来。利用对比，完成了对美国医保体系的嘲讽。

3.《科伦拜恩的保龄》

《科伦拜恩的保龄》以发生在美国科伦拜恩高中的一起校园枪击案为题材，见微知著，深入探讨为什么大量的校园枪击事件会发生在美国。影片运用对比的手法，深入探讨美国的枪械管理制度，以质疑其枪械管理制度是否合理，谴责美国的对外武装干涉政策，思考美国人民心理恐惧的历史原因，具有历史的纵深感。摩尔曾经说自己的这部作品是对"从科伦拜恩高中案到后911时代的美国文化中潜在的恐惧的一次诙谐审视"。

4.《资本主义：一个爱情故事》

影片站在一个全新的角度和高度，借助2008年金融危机的余威，让心有余悸的人们更能体会到切肤之痛。影片全面系统地抨击资本主义弊病：政府和华尔街商业大鳄勾结，制定的一切法律都是为资本家和银行家可以更加肆无忌惮地掠夺金钱服务的，而银行家为政府官员提供最低利息的贷款，富人越来越富，置百姓为最终的牺牲品，为他们的错误来买单。但影片以奥巴马当选为美国总统为转折，美国将要迎来一

个全新的局面。

【思考题】

1. 迈克尔·摩尔的政治纪录片有什么独特性？
2. 结合《华氏911》，谈谈你对拍摄者直接介入拍摄的看法。
3. 在泛娱乐化的当下，你认为纪录片是否应该加入较多的娱乐元素？
4. 你认为政治纪录片和政治电影是否有明确的界限？
5. 如果让你拍摄一部政治纪录片，你将选取什么题材？为什么？

【参考文献】

1. 陈永红．浅析纪录电影《华氏911》的创作特点［J］．咸宁学院学报，2010（9）．
2. 朱琳，黄振远．迈克尔·摩尔的影响语言与精神特质［J］．新闻爱好者，2011（3）．
3. 池莹．迈克尔·摩尔的政论纪录片风格研究［D］．武汉：华中科技大学，2010．
4. 史安斌．《华氏911》与美国媒体政治［J］．世界知识，2004（12）．
5. 程晓鸿．访《华氏911》导演迈克尔·摩尔——"我不想让它只成为一块小邦迪贴"［N］．新闻周刊，2004-07-27．
6. 周殿军．初探《华氏911》的样式特征［J］．电影文学，2007（11）．
7. 朱琳．迈克尔·摩尔影像文本中的实用主义表征［J］．新闻爱好者，2012（4）．
8. 赵迪．批判还是包容？——美国参与式纪录片，《华氏911》的结构人类学分析［J］．艺术研究，2005（4）．
9. 韩天．迈克尔·摩尔的纪录电影观念与方法［J］．北京电影学院学报，2009（5）．
10. 刘忠波．纪录片制作：理论、观念与方法［M］．天津：南开大学出版社，2014．
11. 陈一，史鹏英，王旻诗．电视纪录片概论［M］．北京：国防工业出版社，2014．
12. 聂欣如．纪录片概论［M］．上海：复旦大学出版社，2010．
13. 唐小茹．《华氏911》叙事策略分析［J］．电影文学，2005（2）．

第九章 《穹顶之下》的中国雾霾

【案例导读】

《穹顶之下》

2015年"两会"之前,离职央视一年的柴静携其复出之作——深度调查类纪录片《穹顶之下:柴静雾霾调查》(以下简称《穹顶之下》)登上优酷头条,片子随即在网络上广泛传播,引发社会讨论,成为2015年国内第一个舆论热点事件。全片大致可分为"雾霾是什么""雾霾从哪儿来"和"我们怎么办"三个部分,直击时下与人类生活息息相关的雾霾话题。

该片时长103分钟,花了近一年的时间制作完成,拍摄足迹遍布中国、美国、英国等国家,采访了国内外学界专家和政界人士60余人。它站在人类社会的高度,突破时空界限,以大量客观的调查数据和丰富先进的治霾经验为依据回应社会关注,完成了一次雾霾知识的全民科普。全片从母亲的视角切入,彰显人文关怀,通过平民化的口吻、渐进式的叙事结构、显隐两层面的叙事策略,充分利用多样化的视听表达、大数据集合式的外在呈现完成了这一极具现实意义的影像叙事,呈现了雾霾给人类生活和健康带来的重大危害。

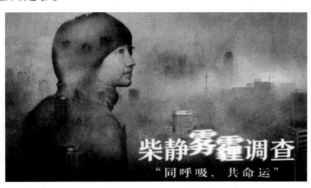

图9-1 《穹顶之下》海报

该片在开播前没有密集的节目宣传，没有明星、噱头与谈资，但一经问世，便迅速在观众中产生强烈反响，在社交网络上迅速走红。和传统纪录片播映模式不同的是，《穹顶之下》(Under The Dome)采取网络平台率先发布的新模式，并借助精准的传播时机形成了全网联动传播的媒介景观：2月28日9：01，该片经由优酷网和人民网同时全网首发，随后，新浪网、腾讯网、网易网等国内主流网络平台迅速接力，新浪微博、微信朋友圈刷屏模式随即"上演"，视频发布当天优酷播放量便达到600万，截至2015年3月1日21：00，累计播放量达到1.7亿次。《穹顶之下》跨平台传播的穿透力和引发的社会讨论，堪称2015年第一场"全民热议"。

学界直面回应称，《穹顶之下》是互联网视频具有历史意义的作品，它打破了传统媒体新闻作品的标准，以"个人魅力"手法让作品更立体，更具有传播力，其出色的传播技巧值得媒体人学习。① 这次雾霾调查亦被认为是"非机构、非记者所做的信源最为权威、信息最为立体、视野最为开阔、手段最为丰富、最有行动感的雾霾调查"，它让"雾霾"成为社会关注的焦点所在，集中唤醒了大众内心深处的环保意识，并凭借其人文性、深度性、现实贴近性，赢得了大众的追捧和赞誉，引发了社会思考，堪称一个独立媒体人的"良心之作"。

第一节 《穹顶之下》的叙事模式

所谓叙事，是纪录片创作者将现实片段组织编排成有意义的外在呈现形式的过程。纪录片在向受众描述和呈现现实世界的时候，需要借助一定的叙事模式，需要在叙事视角、叙事结构、视觉表达等多方面形成独特的叙事策略，传达出独特的叙事内涵。《穹顶之下》是柴静团队制作的现实题材深度调查类纪录片。这部时长103分钟的纪录片以多元化的叙述视点、渐进式的叙事结构和多样化的视觉表达向受众集中呈现了"雾霾是什么""雾霾从哪儿来"和"我们怎么办"，引人深思。

一、多元化叙述视角

一般而言，纪录片的叙述视角可以分为三种，即置身事外的旁观者视角、片中人物的参与者视角和创作者视角。叙述视角不同，表现效果也有所不同。当然，也有很

① 朱晓彤，郑惠．试议柴静《穹顶之下》的传播技巧［J］．新闻世界，2015（8）．

第九章 《穹顶之下》的中国雾霾

多纪录片是综合运用三种叙述视角,以使得纪录片呈现内容更加多元多样,让受众听见多者声音,反思事实真相。纪录片《穹顶之下》便是如此。

(一)旁观者视角:客观采访 平衡报道

纪录片的美学原则是真实原则,其根本价值是在如实反映客观世界的同时,引发受众对于事件本身的反思。从这个意义上来说,纪录片需要客观中立的态度,需要给受众以冷静的态度看待整个事件的空间。纪录片《穹顶之下》的成功在很大程度上取决于片中蕴含着大量的采访片段,客观真实,反映多方声音。

为了清晰解释"雾霾是什么""雾霾从哪儿来",更为直观地呈现发达国家的治霾经验,柴静团队采访了约60位国内外专家学者和政界人士,让多方发声,共同表达对"雾霾"话题的看法,也让受众在获知雾霾是什么、从哪儿来的理性知识的同时,感受到中国相关法律制度的不健全、执行层面的不作为和垄断产业控制下的执法尴尬。

此外,综观《穹顶之下》会发现,在103分钟的视频中,"解说词+画面"的传统纪录片编辑手段在片中所占的比例并不大,只是运用少量的解说词对表达不充分的地方和相关背景知识进行补充说明,比如对20世纪70年代国内社会发展情况的补充说明、对英国伦敦大烟雾事件的背景知识的补充说明等。解说词的少量运用,一方面弥补了镜头无法捕捉到的缺失信息,使纪录片本身能够形成完整的叙事逻辑;另一方面,对背景知识的补充便于受众更好地理解纪录片所传达的重要信息,引发受众的情感共鸣。旁观者视角的选择与应用,让《穹顶之下》保持了中立客观的新闻调查态度和制作模式,强化了纪录片的真实性。

图9-2 中国石化集团公司前总工程师曹湘洪

189

图9-3 中国环境科学学院车用燃料及添加剂实验室主任岳欣

(二)参与者视角:人文关怀 情感共鸣

如果一部纪录片选择的都是旁观者视角,过分强调理性思维与冷静预判,那么就很难在情感上引起受众的心理共鸣,不能获得受众的内心认同,传播效果也会大打折扣。因此,纪录片需要在客观反映事件本身、不影响真实性的同时加入感性思维,让受众也能介入纪录片当中,形成共鸣与认同。从这个角度来说,参与者视角的应用就显得至关重要。

《穹顶之下》的主要外在呈现形式是柴静现场的TED式演讲和演示,以开放的、交互式的姿态进行论述。为了强化该片的人文关怀,引发受众的情感共鸣,柴静在演讲的过程中对自我的定位不是简单的他者形象,而是一个普通的母亲形象,以亲情作为话题入口、从女儿生病的事实切入,将与雾霾之间的斗争化为一场"私人恩怨",从旁观者的姿态转入参与者的姿态,成为一个普普通通的深受雾霾"毒害"、又想为此"做点什么"的个人形象。她穿的是牛仔裤、白上衣,说的是"个人经历",解决的是"私人恩怨",目的是"保护自己所爱的人",此叙事逻辑获得了受众的情感认同,强化了与受众之间的情感共鸣,在很大程度上助力了《穹顶之下》的广泛传播。

值得一提的是,第一人称的叙述主体、过分的参与者视角恰恰是新闻调查类纪录片的一大禁忌所在,从这个角度来看,柴静团队此举也算得上是一次冒险。随着网络舆情的逐步发展,新闻传播专业人士对柴静团队这一举动的批评声音也逐渐增多。其实,对于类似话题的讨论近年来一直是学界和业界争论的焦点。钛媒体TMTpost创始人、总编辑赵何娟曾在《柴静〈穹顶之下〉可能会、应该会改写的新闻学》中提到:

"（柴静）在《穹顶之下》中的母亲形象和亲情切口，与具体呈现手段的默契配合，一定程度上克服了传统环境新闻报道的专业性和贴近性之间的平衡问题……从传播学意义上来说，媒体认为很专业却不具备传播能力的'新闻作品'能不能称之为合格产品，本身是应该打上问号的。"①

图 9-4　柴静讲述自己孩子出生的故事

（三）创作者视角：阐释论据　理性反思

创作者视角在纪录片中的应用象征着理性思维和客观中立的叙事态度，能够让受众在观看的同时，在理性层面认同纪录片中所呈现的事实依据，认同创作者的编辑选择和逻辑安排，从而达到让受众自愿介入、引发思考的传播目的，这也是绝大多数纪录片创作者力求达到的效果。

《穹顶之下》的创作者视角主要表现在其各种论据的依次呈现和所能引发的理性思考上。整个纪录片罗列了大量的科学论据，通过数据图表、动画视频、采访视频、资料视频、动静态图片、Flash 动画等多种媒体形式加以呈现。

据不完全统计，《穹顶之下》在短短的 103 分钟内，向受众呈现了静态图片 116 张、采访视频 60 多段、数据图表近 40 个。其中，仅数据图表一项，就列举了曲线图 10 个、柱状图 8 个、表格 11 个、饼状图 7 个。

①　赵何娟. 柴静《穹顶之下》可能会、应该会改写的新闻学 [EB/OL]. http：//www. tmtpost. com/198613. html，2015 - 03 - 01.

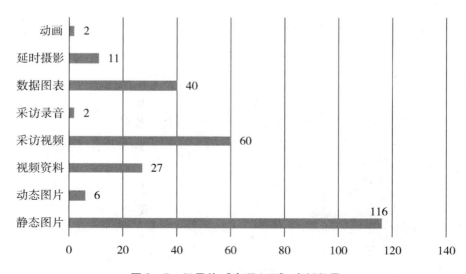

图9-5 纪录片《穹顶之下》素材数量

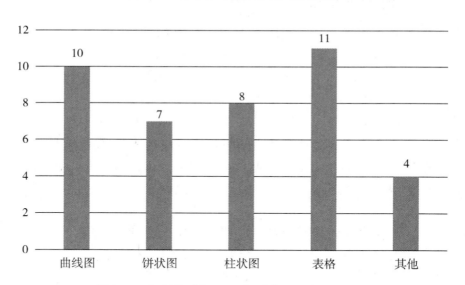

图9-6 纪录片《穹顶之下》中数据图表数量对比

为了让所有素材在合理的逻辑下得以呈现，柴静团队特意选择了通过现场演讲的方式对所有素材进行串联与整合，加之现场演讲的方式本身存在的强交流、重互动的特性，更加符合当下的互联网思维模式，在演讲与互动中完成了信息传达。丰富的论据资源确保了该纪录片的真实性和客观性，确立了该纪录片的权威地位，同时也带给了受众以理性的思考。

二、渐进式的叙事结构

渐进式叙事结构又被称为线性叙事结构，是指纪录片的各个单位之间存在着一种层层递进、逐步深入的内在逻辑关系。它一般要求：叙事单位容量较小，单位内容相对较为琐碎；各单位之间存在着一定的联系，具有一定的线索或者线性关系；各单位之间有过渡性连接，且跳跃幅度相对较小。在实际运用过程中，渐进式叙事结构又被划分为单线式渐进结构和多线式渐进结构。

《穹顶之下》的叙事结构是单线式渐进结构。整部纪录片以一个母亲的视角切入，先后呈现了"雾霾是什么""雾霾从哪儿来"和"我们怎么办"三个单元的内容，单元与单元之间存在着渐进式、层层递进的逻辑关系，且单元与单元之间存在着明显的过渡。

（一）相对琐碎的单元内容

正如本节第一部分所讲，《穹顶之下》中包含着数据图表、采访视频、采访录音、背景资料、动画、动静态图片等大量的新闻素材，内容琐碎，看似杂乱无章。柴静团队在整合所获得的各类素材的过程中，选择了最具逻辑性的现场演讲这样的方式进行串联。以创作者所提供的单线性叙事逻辑为抓手，获取每个单元相应的素材，并以此作为论理论据向受众呈现。此外，柴静本人曾是记者和主持人的职业优势、名人效应等，都让现场演讲得以顺利推进，将看似杂乱、相对琐碎的丰富素材先后串联、整合，呈现在受众眼前。

（二）层层递进的逻辑关系

《穹顶之下》大致可以分为五个单元，分别为引子、雾霾是什么、雾霾从哪儿来、我们怎么办以及结语。该片开头，柴静以2013年1月北京的PM 2.5曲线为起点，以刚出生的女儿被诊断为良性肿瘤后、面对恶劣的雾霾天自己却不能更好地保护女儿为话题导引，以一个普通母亲的身份向公众表达了自己雾霾调查的动机缘由——为了解决自己与雾霾之间的这场"私人恩怨"，引出话题，以同理心、同情心博得了受众的心理共鸣。

随后进入该纪录片的主体部分，即"雾霾是什么""雾霾从哪儿来""我们怎么办"。一条简单的类似于"是什么、为什么、怎么办"的叙事线索呈现在受众面前，层层递进，逐步深入。其间，柴静用简单易懂的类比方式和采样仪、采样膜等仪器设备形象直接地向受众传达了"雾霾是一些空气中悬浮的直径小于2.5微米的细颗粒

物",是一种复合污染物,它从"化石能源的燃烧中来",并通过询问"煤怎么了""油怎么了""环保部怎么了"等问题向受众普及了雾霾的知识,也介绍了发达国家的治霾经验。随后,柴静站在一个普通母亲、普通公民的角度对"我们能做些什么"进行了解答,并以"我凝望着你,就像我凝望着它;我守护着你,就像我守护着它"作为结语完成整场演讲。

这种以单线式渐进结构进行叙事,配以现场演讲的呈现方式,结构简单、易懂,让雾霾这一复杂晦涩的话题得以清晰地呈现出来,降低了受众的"心理接受门槛",增进了与受众之间的互动交流,同时也提升了纪录片本身在受众群体间的传播效力。

(三)巧用过渡,承上启下

在渐进式叙事结构中,"过渡手段"显得尤其重要。好的过渡方式不仅具有承上启下的基本作用,还能够让整个纪录片的逻辑更加紧凑、外在呈现更为系统。《穹顶之下》较好地运用了解说过渡和情感过渡两种过渡方式,柴静以母亲的口吻表明调查动机——一场与雾霾之间的"私人恩怨",以自身的经历和遭遇为叙事主线,再援引曾经看过的一部美剧《穹顶之下》,坦言"我们就生活在这样一个被雾霾笼罩着的世界里",直接过渡到第二部分"雾霾是什么"。

《穹顶之下》的巧妙过渡还体现在柴静所描述的理想生活画面上。她选取了春分、谷雨、霜降、冬至四个节气,配合温馨浪漫的背景音乐勾勒出了一幅无污染环境下的理想生活图景,向受众呈现了"一个人应该怎么活"。通过将理想与现实进行鲜明的对比,引发受众共鸣,巧妙地过渡到"雾霾从哪儿来"的第三部分中,承上启下,一气呵成。

这些巧妙的过渡手段让《穹顶之下》的整体叙事结构呈现出节奏的和谐美与序列美,既对纪录片的整体宏大叙事起到了辅助性作用,同时也让受众的理解角度和逻辑思维得以明确和清晰。

三、显隐两层面的叙事策略

一般而言,纪录片的叙事策略可以分为隐性叙事和显性叙事两个层面。所谓隐性叙事,是指隐藏在创作者的思维过程中,靠受众的心理感受自行感受的叙事特色;显性叙事则是受众从纪录片的外在呈现中所能直接感受到的画面语言和视听元素,包括镜头、景别、构图、色彩、光影、文字、声音等。《穹顶之下》无论是在隐性叙事还是在显性叙事上,都做到了张弛有度、可圈可点,引人深思。

(一)显性叙事层面:多样化的视听表达

纪录片作为一种影像传播手段,所记录的客观世界、传达的主题思想和价值理念都是凭借视听语言表现出来的。视听语言应用的好坏、视听元素选择的恰当与否直接影响受众对纪录片本身的接受程度,制约着纪录片的外在传播效果。《穹顶之下》多样化的视听表达是其得以迅速传播的重要筹码,丰富的画面语言和声音语言、多样化的多媒体表达形式等都是该片的亮点所在。

图9-7 冒烟的工厂

1. 软件与硬件塑造下的画面语言。电影理论家马塞尔·马尔丹在其著作《电影语言》中曾提到:"画面是电影语言的基本要素,运动真实是电影画面最独特和最重要的特性。"一般而言,纪录片中所提及的画面语言包括构图、镜头景别、镜头运动方式、色彩、光影等诸多方面。拍摄素材通过一定的编辑思想和逻辑观念、在特定的叙事结构的连接下建构完成独特的画面语言,从而让受众以特定的角度认知客观事物,引领受众纵观全景、聚焦视点、推进事态、接收纪录片所传递的纪实信息和所蕴含的价值观念。《穹顶之下》在画面语言上丰富多变、节奏快慢交叠,完成了对"雾霾"和"治霾"的视觉呈现。

镜头是影视作品最基本的结构单位,是影视作品讲述故事、传递情感、表达价值取向的重要因素;景别一般是指由于摄像机和被摄物体之间的距离不同,而造成的被拍摄物体在画面中呈现的范围大小的区别。一般来说,随着场面的变化和镜头的运动,镜头的景别也会随之变化。景别的变化带来视角的变化,可以满足受众在不同角度获取信息的心理需求。在时长103分钟的《穹顶之下》纪录片中,共有约1747个镜头,其中,全景镜头494个,中景镜头178个,近景镜头535个,特写镜头402

个。景别运用也灵活多变。例如，对于柴静的现场演讲镜头，一般会以全景切入，逐渐转化至中景、近景，甚至是在特定细节处的特写；对现场观众的拍摄也较为多样，有反映整体现场情况的全景镜头，也有反映小众观众群体现场状态的近景镜头，同时也不乏某一特殊时刻反映个别观众喜乐哀怨的特写镜头；在众多采访视频中，《穹顶之下》较多运用近景拍摄，而当部分受访者涉猎一些敏感词汇或者脱口而出某些不实信息时，镜头景别又会故意转化为特写镜头，似有强调与凸显之意。镜头与镜头之间的组合转接共同完成了纪录片的整个叙事过程，向受众进行了一次权威的、成功的关于雾霾知识的科普活动。

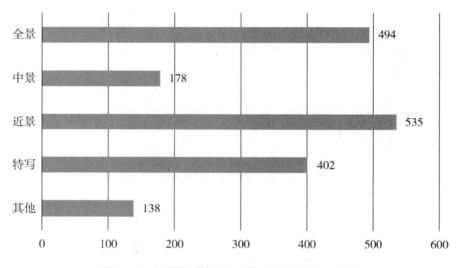

图9-8　纪录片《穹顶之下》镜头景别分布情况

此外，技术是媒介发展和变革的动力，因此技术因素对纪录片的影响是巨大的。对于纪录片来说，使用什么样的拍摄器械、以怎样的方式使用所决定的"不仅仅是创作手法形式上的外在层面，而且还从更深层次上影响到了创作的观念、语言的风格、题材的选择，甚至会产生对真实观念的新理解层次"①。无人机、航拍机等拍摄设备的运用让跨越空间概念成为可能，很多航拍镜头得以呈现，航拍而来的大全景镜头在《穹顶之下》中以俯视的视角呈现城市布局、展现城市道路上的交通运输状态、展示雾霾笼罩下的现实世界，为纪录片提供了最为直观的支撑素材。

镜头的拍摄方式分为固定镜头和运动镜头。固定镜头可以更好地表现镜头内主体

①　傅栋. 纪录模式与中国人文地理纪录片创作［D］. 金华：浙江师范大学，2013.

的运动细节和运动特征，让受众在静止的画框所构成的空间范围内看清主体的运动轨迹和情感变化。与固定镜头相反，运动镜头是在拍摄过程中变动机位、焦距或光轴等后拍摄而来的镜头，在视觉表现和传达上拥有独特的表现力。由于《穹顶之下》中包含大量的一对一采访视频和调查资料，因此固定镜头的数量最多，达到 1152 个；运动镜头相对较少，共有约 457 个，且更多地体现在调查环节的暗访以及演讲现场的景别转换上。运动镜头的使用增强了该片的真实性，助力主题表达；创造出了受众介入事件调查和参与现场演讲的视觉感，同时又有效地推进和影响着影片的叙事节奏。

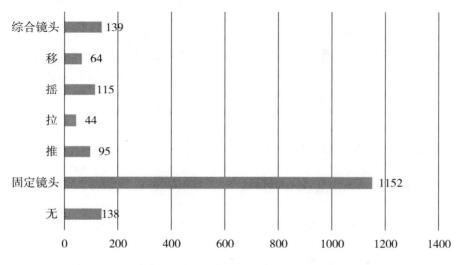

图 9-9　纪录片《穹顶之下》中镜头运动方式分布情况

此外，《穹顶之下》的最大特色是它积极调动了多种视觉表达元素、融合了多媒体表达形式。103 分钟内，柴静以现场演讲的方式将大量的表格、地图、动静态图片、模拟图形、可视化数据、音视频、Flash 动画、3D 数字地图、动态化信息和表象化的知识等灵活地交叉使用，让繁杂的科学知识变得简单易懂，让庞杂的调查数据变得易于接受，完成了一次出色的视觉传达，让观众对"雾霾是什么""雾霾从哪儿来"和"我们怎么办"这一系列问题有了深入的了解和深刻的认识，引发思考，并生发情感共鸣。

2. 推动情节发展的声音语言。影像传播的特性就是能够全方位调动受众的感官来传递信息。相对于口语注重听觉、文字注重视觉，影像是一种注重"通觉"的媒介形式。因此，虽然画面语言传递了大量纪实性信息，但在纪录片中，声音并不是画面的陪衬，它与画面共同构成了整个叙事整体，声音语言和画面语言对于纪录片是同等重要的。"声画对位的结构方式，一方面可以使叙事更完整、结构更清晰、现场感

更强,从而达到强化纪录片的真实感的目的;另一方面可以丰富纪录片所传达的信息,从而达到一定的修辞的目的。"①

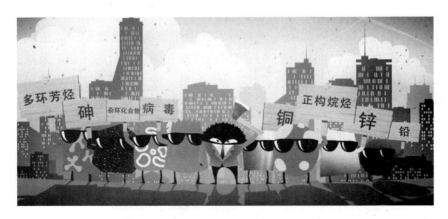

图9-10 柴静团队特意制作"雾霾是什么"的动画

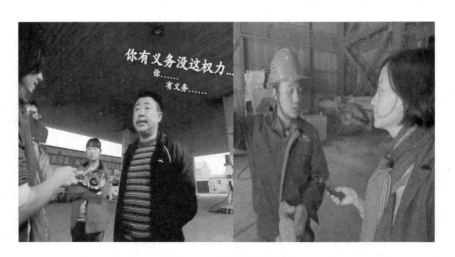

图9-11 柴静现场采访

一般来说,声音语言可以分为客观性声音语言和主观性声音语言。客观性声音语言是在拍摄过程中有意或无意记录下来的客观存在的声音语言,包括同期声、自然界的声音等,其存在是纪录片真实性的有力佐证,是画面内容的有效延伸,更是所有纪录片不可或缺的声音语言;主观性声音语言是编辑创作团队在后期编辑加工的过程中

① 于铮. 纪录片创作中的声音叙事性研究 [D]. 长春:东北师范大学,2007.

主观加入的用以烘托气氛、推进情节发展、渲染背景环境、交代和强化背景知识等的声音语言，包括解说、背景音乐、模拟音效等。同期声是在纪录片拍摄过程中录制到的自然存在的真实的声音。德国电影理论家爱因汉姆曾说："声音产生了一个实际的空间环境，具有巨大的空间表现力。"同期声的存在意味着真实、可靠，可有效提升纪录片的可信度。这种塑造现实环境的能力是其他任何声音语言都无法比拟的。

《穹顶之下》运用了大量的同期声，大致可以归纳为三大类：其一是柴静本人在现场的演讲镜头同期声；其二是纪录片中的环境拍摄和暗访镜头同期声；其三是片中的一对一采访镜头同期声。例如，在柴静和环保部华北调查中心巡视员张大为共同前往唐山进行调查的一系列镜头中，有两人在田间山地观察调研时，脚踩秸秆发出的"吱吱"声；有两人进入深夜里正在生产的私营违规煤化厂探访时，工厂中机器运作的轰鸣声；也有巡视员张大为不慎掉入3米深的坑中后，大家的惊讶和慌乱声……同期声的存在让整个调查更具真实性，强化了受众置身其中的参与感，增加了整个纪录片的内在信息量，同时也增强了纪录片的感染力。

声音对于画面切换和镜头间的过渡也具有很强的作用。声画错位方法的使用也体现了声音语言相较于画面语言在纪录片中更具灵活性，是穿插画面内容的线索。《穹顶之下》中大多数的一对一采访便是这样，采取声画错位、先声后画的编辑手段，即受访者的声音早于采访画面出现，通过这种方法能够不突兀地提醒观众将要进入采访，避免画面突然切换的违和感，让纪录片各单元之间巧妙过渡，保证整个纪录片叙事结构的完整。

旁白解说的运用可以丰富纪录片的内容，弥补时空上的缺陷，同时也有利于深化主题内涵，加固纪录片整体叙事链条，便于受众理解与接受。《穹顶之下》中共有7段解说词，分别是：

（1）介绍PM 2.5是什么的动画视频；

（2）介绍20世纪70年代中国社会发展状况——追求经济发展，忽视了环境保护；

（3）总括性地概括PM 2.5的来源；

（4）介绍中国国家车用燃油质量标准是由石化行业主导的多方面原因；

（5）介绍洛杉矶"摊大饼式"的城市布局与规划，分享他国治霾经验；

（6）介绍大烟雾事件后英国工业发展模式的调整与改革；

（7）"面对雾霾，我们怎么办"动画视频。

每段解说词篇幅较小、推敲精准。解说词的恰当运用辅助镜头语言的表达，两者相辅相成、互相融合，在传达背景知识、补充材料说明、过渡单元承接、概括内容观

点等方面发挥了重要作用。

美国匹兹堡公共电视台执行副总裁托马斯·斯金纳先生曾指出:"增强纪录片感染力的另一个办法就是音乐。"好的背景音乐有利于渲染气氛、掌控纪录片整体节奏,并有助于纪录片本身的跨文化传播。《穹顶之下》中使用了大量的背景音乐,且多以纯音乐为主,这些背景音乐的选择和使用对纪录片的叙事表达起到了重要作用。

一方面,背景音乐渲染气氛、抒发情感、引导情绪。例如,镜头画面里是被雾霾笼罩着的灰蒙蒙的天空和污染严重的满是死鱼的河流,背景音乐是带有阴郁和恐怖色彩的《黑暗森林》;再如,当柴静忆起"APEC 蓝",想起其爱人对她说过的"这座古老城市的优雅之美"时,画面中出现的是蓝天下的鼓楼、阳光下的银杏,背景音乐是极具京味儿特色的《钟鼓楼》……前者视觉和听觉的相互配合让受众在内心深处生发出一种对环境遭到破坏的惋惜甚至憎恶的情绪;后者的视听结合让受众情不自禁地生发出一种对纯洁生活环境的渴望、对蓝天白云的企盼、对优雅城市优雅生活的期许。

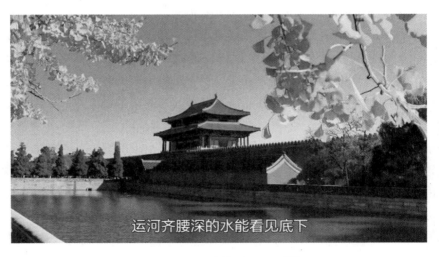

图 9-12 北京的"APEC 蓝"

另一方面,背景音乐影响纪录片叙事节奏。例如,纪录片中曾播放过一段 2014 年 3 月至 4 月间由 46 位摄影师连续 40 天拍摄到的空气影像记录,是一段延时摄影作品,其背景音乐是 *The Double Theme*,节奏明快,活泼灵动;再如,当环保部华北调查中心巡视员张大为不慎跌入矿坑中的时候,背景音乐是急促、紧张的……背景音乐的使用调节着受众的观赏情绪,也掌控着纪录片的叙事节奏,使得整个纪录片做到了声画统一,让画面更加立体化、更具节奏感。

（二）隐性叙事层面：故事化叙事　化庞杂为简单

美国学者霍尔认为，"现实事件在变为可传播的实践之前，必须要变成一个故事"。"主题事件化，事件故事化，故事人物化，人物细节化，细节画面化"一直是影像传播业界较为流行的表现方式。故事化的叙事表达在很大程度上提高了纪录片的可视性、传播度，也是纪录片寻求突破创新不可或缺的重要手段。在《穹顶之下》中，柴静团队便采用了故事化的叙事策略。白衬衣、牛仔裤的出镜形象打造了柴静亲民化的传播主体形象，她用最平实的口语化语言、最为真诚的态度和真挚的情感进行现场演讲，向受众呈现了一个普通母亲呵护自己心爱的女儿的故事，将与雾霾对抗这种宏达主题以故事化的语言缩小至一场"私人恩怨"，以亲情为纽带，引发受众的心理共鸣，无形间增强了该纪录片的传播效果。

互联网时代，大数据为我们运用信息提供了极大的便利、创造了无限的可能。"用数据说话"已成为大数据时代逐渐兴起和广受认可的行业思维。《穹顶之下》的一大亮点和特色便是其在叙事策略中蕴含大数据思维，将海量数据进行了系统的集合式表达，用科学权威的数据去讲述当下我们居住的环境对人体的侵害、对人们生活的消极影响。① 例如，纪录片开场便是一份 2013 年 1 月的北京 PM 2.5 曲线图，而后是"'一目了然'北京空气质量视觉日记"和 46 位摄影师连续 40 天拍摄到的空气质量影像记录……用数据记录还原之前的环境状态；随后，纪录片用数据动画的方式向受众介绍雾霾是如何对人体造成危害的；关于雾霾这一话题，柴静团队所采访的所有权威专家和政界人士所得出的一系列结论全都通过数据的形式得以归纳总结和呈现，以直观的数据表达环境问题的严重危害。可以说，整部纪录片，每个单元、每个环节都渗透着数据的力量。

一部好的纪录片离不开象征性的符号表达。霍尔认为："举凡人类的器具用品、行为方式，甚至是思想观念，皆为文化之符号或文本。"我们生活在一个文化的时代、文化的国度，在我们周围也充斥着各种各样的体现文化特色的符号。从符号学意义上来讲，纪录片也是如此，也是作为一种叙事文体而存在的。其所有镜头景别以及拍摄形象的选择等都是通过象征性的符号进行传达，并与文化本身有所契合，也只有这样才能让纪录片本身拥有更好的传播效果。在《穹顶之下》中，有着丰富的符号化的形象设计和形象选择。如污染严重的企业、受访官员、造假车企业、被问及

① 董毅智.《穹顶之下》爆红的背后：解密柴静的"朋友圈"[N/OL]. http：//tmtpost.com/199301.html，2015-03-04.

"见过蓝颜色的天空吗"的小女孩田慧卿甚至是柴静自己的女儿等。这些符号化的形象不单单是单一的个体，而是代表着这一符号背后的社会群体（这一类人）。也正是将污染企业及其负责人、相关政府部门的官员、相关工作人员等的身份加以曝光，才更能够凸显出大气污染的严重程度以及治理雾霾的巨大难度。也正是田慧卿、柴静女儿、医院里的病人、因为大气污染而逐渐逝去的居民等一系列的象征性符号，才更能反映出以雾霾为首的环境问题是多么地亟待解决，才更能激发人们内心深处对弱者的关爱之情，引发对雾霾问题更深一步的思考和讨论。

第二节 《穹顶之下》的传播策略

2015年2月28日，柴静团队的公益调查类纪录片《穹顶之下：柴静雾霾调查》在各大视频网站纷纷上线，引爆社会舆论，关于"雾霾"的话题一时间甚嚣尘上，成为各大媒体关注的焦点。《穹顶之下》的迅速走红得益于其精准传播策略的选择，无论是在传播主体、传播时机、传播内容、传播渠道还是受众等方面都做了充足的准备，最终取得了不俗的传播效果。

一、意见领袖 强势回归

2013年年底，柴静从央视低调离职，此后便逐渐淡出了大众视野。辞别央视后的柴静，身份由原来的专业记者、主持人转变为如今的独立媒体人。一年多的时间里，柴静除了照顾女儿以外，所做的便是这部"震撼人心"的公益纪录片——《穹顶之下》。2015年2月28日，《穹顶之下》公益性质纪录片全网上线，不禁让网友大为慨叹"那个柴静又回来了，带着震撼人心的作品"。

"可信度效果"的概念说明，树立良好的公众形象获取受众的信任是传播者改进传播效果的前提条件。意见领袖的参与更能加快信息的传播速度，扩大传播范围，提升传播影响力。柴静拥有十几年央视记者的工作经历，长期报道环境污染问题，经验丰富，且在环保领域积累了大量的资源和人脉，在业内拥有较高的知名度，深受广大观众的喜爱。因此，柴静作为传播者，就已经让这部纪录片取得了一定的口碑和影响力。

除了柴静团队，这部纪录片还得到了人民网、优酷网等网络媒体的大力支持，以及白岩松、崔永元、罗永浩等业内大咖和网络大V的鼎力相助，构建了无比强大的

传播者群体，形成了"全民刷屏"的舆论现象。

二、传播时机 精准敏感

传播时机的选择和传播效果密切相关，不同的传播时机对同样的受众所达到的效果往往区别很大。纪录片《穹顶之下》在传播时机的选择上可谓用心良苦、独具匠心。2015年2月28日是2月的最后一天，同时也是一个极为敏感的时间点。

（一）春节话题空档期

春节刚过，在网络上属于话题空档期，新媒体舆论场中热门话题缺失。选择在这个时间节点上线，加之是一个公众性极强、参与性极高的选题，很容易被瞬间放大，形成最大化的扩散和传播效果。

（二）双休日新媒体编辑频率低于平时，便于抢占更多的入口资源

2月28日是星期六，28、29日也正是《穹顶之下》迅速传播的"黄金时期"。在双休日期间，新媒体的编辑频率低于平时，这样的客观存在使得"柴静雾霾调查"等类似话题长时间地处在新媒体所创造的舆论世界中，拉长了话题的生命周期。

（三）政治节点，敏感话题引爆国内

2015年2月27日15：26，人民网公布环境保护部部长周生贤被免职的新闻报道，同时全国"两会"也即将召开。《穹顶之下》选择在这样的政治节点上上线传播，可以预见，这样的举动将势必让以《穹顶之下》为代表的环保问题成为"两会"的舆论焦点。

（四）返程高峰，雾霾加重，客观存在的天气环境激发受众情绪

2月28日是农历大年初十，北京迎来春运返程小高峰，返京人群面对眼前的雾霾，更容易产生心理上的共鸣和现实关切，极易形成舆论高潮。

三、选题重大 制作精良

《穹顶之下》是柴静团队耗时一年多时间，通过现场调研、文献查阅、专家拜访等多方途径，自费100万元拍摄的深度调查类纪录片，选题重大，极具人文情怀与现

实关切,可谓是大选题下的大制作。

雾霾问题关乎社会发展、百姓生活,是近年来困扰国民生活的最大环境问题。从这个角度来说,《穹顶之下》选择雾霾为话题体现了选题重大的原则;空气污染涉及百姓的切身利益,"雾霾是什么""雾霾从哪儿来"和"我们应该怎么办"也恰恰是受众欲知而不可知的问题,而《穹顶之下》恰巧向受众传达了对上述问题的调查结果,因此符合纪录片选题的接近性原则;春节期间空气污染被媒体纷纷报道,公众对雾霾的危害日益关注,在官方、媒体和公众对雾霾问题的关注达到制高点的时候公开该纪录片,与公共议题相重合形成议程设置共振,最终获得了最大化的传播效果,因此该纪录片在选题上也符合适时性原则。

纪录片制作精良,运用大数据思维、综合利用多媒体呈现手段进行视听表达,每个环节都贯彻着"用数据说话"的叙事原则,将科学问题通俗化,将专业术语、专业知识通过多媒体表达方式转化为普通受众乐于理解和接受的信息。据不完全统计,该纪录片中呈现了静态图片116张、采访视频60多段、数据图表近40个、视频资料27段、延时摄影作品11个、动态图片6张、采访录音2段、Flash动画视频2段、单一数据203个……在数据来源上,既有权威专家观点,也有权威报告的结论;在数据呈现上,采用了极其严谨的数据引用模式,对每个数据都注明来源,增加了数据的可信度,也让纪录片本身更具说服力。

此外,为了尽可能地保持中立态度,柴静团队在调查过程中选择了平衡报道的方式,让事件的冲突双方和不同的利益主体都有同等的发言机会,尽量平衡公正地呈现社会各界对雾霾这一大众关切的公共议题的看法和言论,让受众去感知是非对错。在叙事策略上,柴静团队为了将所有素材串联成串、引起受众共鸣、达到更好的传播效果,特选择用故事化的方式进行叙事,从感性情感切入话题,以理性思维呈现调查分析,将诉诸感性与诉诸理性有效融合,力求最大化的引起受众关注。

四、渠道创新 平台助推

《穹顶之下》突破了以往纪录片在电视媒体首发播放的传播模式,转而选择了"依托自媒体+新媒体平台助推"的互联网联动传播模式,实现全网覆盖。事实证明,这一传播模式取得了最大化的传播效果,也让我们看到了互联网传播的无限潜力。

2月28日9:01,人民网和优酷网同时发布纪录片《穹顶之下》视频;

2月28日10:02,柴静团队官方微博@柴静看见发布视频消息;

2月28日11：52，新浪网发布纪录片《穹顶之下》视频；
2月28日12：06，腾讯网发布纪录片《穹顶之下》视频；
2月28日18：49，腾讯新闻微信平台对纪录片《穹顶之下》进行了推广；
2月28日19：05，网易网发布纪录片《穹顶之下》视频；
……

《穹顶之下》视频一经发布，各大新媒体平台随即介入并全力响应。优酷在PC端和移动端都将该纪录片置于头条位置；腾讯视频、搜狐视频、爱奇艺也相继跟进，实现了视频网站全覆盖。关于《穹顶之下》的话题讨论就此展开，柴静和《穹顶之下》也随即成为各大媒体关注的焦点。

此外，该片还充分调动了社交媒体参与公共议题的积极性。柴静授权新浪微博@柴静看见，通过分享视频网站链接的方式首度在社交媒体发布，随后在新浪微博获得众多网络大V、媒体人士的评论与转发。除了微博以外，以"强关系、深交流、私密化"见长的微信也积极参与到了《穹顶之下》的传播中，微信上订阅量高的公众号也成为舆情传播的爆点。通过分析《穹顶之下》的舆情演变，发现在本次传播过程中，"爸妈营""广州日报""虎嗅网"等七家订阅号的转载量均到了10万以上；纪录片推出三天内，有超过半数的微信订阅号发表了相关文章，在很大程度上助推了纪录片的传播，也为视频在微信朋友圈中的广泛传播打下基础，以致最终出现"全民刷屏"的传播效果，实现了全民关注、全民参与和全民讨论。

网络媒体的全网覆盖和社交媒体的全民参与，相互配合、相互补充、相互渗透，形成了互联网联动传播机制，让《穹顶之下》的传播效果得以最大化地呈现，这也让我们看到了互联网环境下的媒介融合已成为最为有力的传播渠道。

第三节 《穹顶之下》的发展路径

一、人文视角的社会关切

纪录片是将现实生活作为创作题材，将表现对象化作真人真事，并对其进行艺术展现与加工，以期引发人们思考的影视作品形式。纪录片最重要的属性是真实性和客观性。一部好的纪录片需要在兼顾真实客观的同时，注重人文内涵和社会价值，反映社会关切、承担社会责任。

在选题上,《穹顶之下》选择了社会大众关注度极高、与百姓生活密切相关的雾霾话题,为治理雾霾提出了理性中肯的意见。在整个视频中,柴静展示了大量普通百姓的生活图片、视频,以平民化的角度向受众传达"雾霾就发生在我们每个人身边"的理念,赢得了受众的广泛认可。中国传媒大学戏剧影视学院教授李胜利在评论纪录片《穹顶之下》时曾提到:"这部片子所讨论的基本问题——中国雾霾及产生原因是客观存在的,绝对是值得全民关注并加以解决的……这部片子也让我们得以进一步思考,类似于中央电视台这样的国家电视媒体,以及所有供职或管理国家电视媒体的人,面对网络媒体,面对社会现实,今后该如何关注大众的关注。"

在叙事上,《穹顶之下》采取了感性演讲和理性呈现的策略,将所要表达的观点和社会价值诉诸感情、诉诸理性。所谓诉诸感情,是通过营造某种气氛或使用感情色彩较为强烈的言辞感染对方;所谓诉诸理性,是冷静地摆事实、讲道理,用理性和逻辑进行思辨。整个纪录片的切入点是柴静女儿的遭遇,柴静以普通母亲的身份,将自身的故事变成叙事主线,将社会责任、社会关注的大概念转化成了普通人更能接受的共鸣情感。就语言层面而言,柴静在演讲的过程中运用了"那种心情就是小孩看着最后一颗糖""空气中是钱的味道""我有个好朋友叫……""猜猜看"等大量感性的、煽情的、互动性的文字,吸引着受众的注意力。同时,纪录片中还展示了丰富的客观信息、调查结果等新闻素材,并在演讲中严密、精准地表达自己的观点。从情感切入到数据分析,将诉诸感情和诉诸理性有机结合,最大程度地引起了受众关注。

当然,随着事态舆情的逐渐发展,一些业界专家对于柴静《穹顶之下》中的感情诉求提出了批评和反对,认为感性的切入和大量感性、煽情的语言文字有违真实性原则。那么,这种感性的切入和主观化的介入是否会破坏纪录片对于真实的理解呢?是否会对受众理解所传信息具有负面的影响呢?事实上并非如此。真实是纪录片的生命,也是新闻报道的基本原则,真实是一个形式主义的哲学范畴,任何人都无法做到绝对的真实,从这个意义来说,"当超越了认知主体的经验系统之外的哲学命题变得遥不可及之际,真实的核心内涵便回归到了观众的心理感知层面,也就是在承认编导'主体介入'的前提下构建一套符合观众已有的认知体验和生活逻辑的心理真实"[①]。感性介入、故事化的演讲逻辑是《穹顶之下》的外在呈现,而其内在的关于雾霾的调查是理性的、真实的。前者确立了纪录片的传播性,后者确立了纪录片的逻辑性和权威性,两者结合才让纪录片本身充满了人文关切,是纪录片得以广泛传播、受到大众认可的关键因素。

① 刘涛. 从话语方式到纪录质感——纪录片与深度报道的异同辨析[J]. 中国电视,2007(6).

二、开放、协作、共享的运作模式

当今时代,互联网不再意味着单兵作战、单枪匹马,而意味着开放、协作、共享与共赢。在一部片子里竭尽所能地呈现集体智慧,是《穹顶之下》的突出特征。精英聚合的创作班底、多方多元的拍摄对象、形象直观的多媒体呈现等,都使得《穹顶之下》突破传统单一创作模式成为必然,也让该纪录片堪称"大手笔、大制作"。在这部作品中,作品本身是开放的,形成了由网民、网络媒体、创作团队互动、协作的信息互馈流。同时,庞大的创作班底、庞杂的拍摄对象通过宏阔的选题聚合到一起,其智慧在关于"雾霾是什么""雾霾从哪儿来"和"我们怎么办"的传达与思考中得以共享与升华。

(一)精英聚合的创作班底

浏览纪录片最后的职员表,不难发现,《穹顶之下》的主创团队大多来自原《看见》主创团队,以范铭、李伦等为首的主创人员拥有丰富的媒体从业经验、较强的专业素养和高超的业务能力,在业界名声斐然。以范铭为例,他2002年进入央视,曾担任《新闻调查》《面对面》等央视王牌栏目的编导以及央视《看见》节目主编,2014年从央视离职。柴静团队在长期的新闻工作实践中积累了广泛的受众粉丝群体,拥有较强的品牌传播力。

(二)个人资源的集中体现

柴静多年的记者和主持人生涯积累了大量的信息及人脉资源。综观《穹顶之下》,不仅采访了大量的专家、学者、政界官员,运用了很多央视《新闻调查》的画面,同时还有爱摄影工社、左小祖咒等专业工作室和网络红人的参与。其中最值得一提的便是罗永浩及其背后的锤子科技团队。《穹顶之下》在演讲结构、内容呈现、现场录制以及后期视频制作等方面得到了罗永浩以及锤子科技团队的倾情协助。人脉资源的有效整合促成了该纪录片的广泛传播。

(三)数据说话的信息共享与传达

受众群体的专业知识背景不同、社会地位和职业不同、知识素养也不同,要想让专业性较强的纪录片更容易为大众所理解和接受,就需要在纪录片制作的过程中运用相关的呈现手法、叙事逻辑和编辑手段,在确保真实性、不影响观点表达的基础上将复杂问题简单化,降低受众的接受门槛。在这一点上,数据便是当今媒体环境中一个

最好的选择。纪录片《穹顶之下》中，柴静通过数据讲故事，用数据记录去还原之前的环境状态，用数据去展示调查结果，用数据去呈现雾霾对人们生活的侵害。通过表格、图片、图形、音视频等多媒体形式，将约203个数据、40余个数据图表等集合化直观呈现，让受众一目了然、铭记在心，便于受众理解枯燥乏味的专业知识，完成了一次全民性的雾霾知识大科普，极大地提升了纪录片的传播力。互联网世界中，拥有大量的数据供我们选择和使用，同时，互联网思维下，受众接收信息的习惯也随之改变了。可视化的数据信息、多媒体的具象表达等更加迎合了"碎片化"的阅读心理，因此，充分运用数据进行表达和共享也是新闻调查类纪录片出奇制胜的一大创新路子，值得业界去尝试和创新。

（四）新形式、新技术助力纪录片影像建构

新闻调查类纪录片叙事的一个基本特点是存在一个认知层面的"未知域"。通过调查者的"主体介入"让受众的心理认知盲点逐渐缩小，这是一个积极主动的探索过程。调查主体的介入客观上构建了一个独立于新闻事件之外的"调查场"，纪录片对于调查的叙事也依靠着调查者现实调查的逻辑和流程，以一种贯穿始终的表现形式和内在逻辑配以技术层面的支持共同完成纪录片的影像建构。《穹顶之下》通过TED演讲式的新形式和众多新技术的配合，全面呈现，接地气式的表达，出色地完成了纪录片的影像建构。

在TED演讲式的表达中，大屏幕代替了传统读报时代主持人手边的小屏幕，现场观众不再是节目的陪衬，而成为真正的"场景"中的人。这种形式让演讲以更加有冲击力的方式展现在观众面前，无论是演播现场的观众，还是屏幕之外的观众，都能收获真实感。柴静以这样的演讲方式，一方面，建构了单线渐进式的叙事逻辑，将所有调查素材以这样的方式串连成线，一一展示，避免了琐碎杂乱和逻辑混乱的情况出现，更易于受众接受；另一方面，这样的形式符合互联网开放、交互的特征，强化了柴静本人与受众之间的交流和互动，亲民化的形象、接地气式的表达，极易形成与受众之间的心理共鸣。

《穹顶之下》中，采用了大量的媒介新技术，让雾霾是什么、雾霾从哪儿来得以全面、多角度地传达给广大受众：Flash动画将音乐、声效、动画以及富有新意的界面融合在一起，制作出高品质的网页动态效果；移轴摄影即移轴镜摄影，可以将真实世界拍成像假的一样，使照片能够充分表现"人造都市"的感觉；无人机拍摄可以深入记者难以进入或者存在危险的拍摄场景中进行拍摄，降低了记者的人身危险，同时减少了成本，并扩大了记者的活动范围；科幻电影特效，让人有身临其境之感……前沿新技术的应用丰富了纪录片的画面语言，强化了纪录片的视听表达，从更为宏

大、全面的角度对新闻事件展开调查，为受众呈现了不同角度所反映出的不同新闻事实，同时也让新闻调查本身更具真实性和可信度，值得新闻调查类纪录片借鉴。

三、媒介融合背景下的纪录片整合传播模式

（一）全媒体融合形成联动传播机制

自2004年中国第一家视频网站上线至今，中国视频网站已经发展了十余年。根据中国互联网中心（CNNIC）2016年1月发布的《第37次中国互联网络发展状况调查统计报告》显示，截至2015年12月，中国网络视频用户规模达到5.04亿，较2014年年底增加了7093万；网络视频使用率为73.2%，其中，手机视频用户规模为4.05亿，与2014年年底相比增长了9228万，增长率达29.3%，手机网络视频使用率达到65.4%。从数据来看，不论端口如何选择，就网络视频本身来说都拥有巨大的用户群，并且依然处在不断增长的过程中。

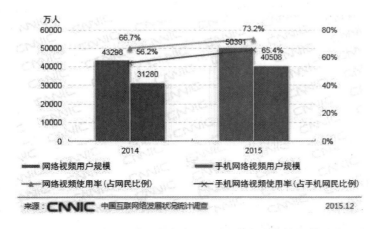

图9-13 2014—2015年网络视频/手机网络视频用户规模及使用率

直观的互联网数据让我们看到了互联网这种大众化的媒介在传播上的巨大潜力。相较于传统纪录片在电视台播放的模式而言，柴静团队选择在互联网首发也恰恰是充分预判到了互联网传播的巨大潜力后所作出的正确抉择：一方面，避开了相关部门层层审查；另一方面，充分调动了整合营销模式，迅速占据话题中心，形成舆论热点。

《穹顶之下》首先经由人民网、优酷网同时网络首发，各大新媒体平台随即介入并全力响应，完成了第一阶段的网络平台传播；而后在社会上引起话题风暴，进入社交媒体、自媒体的"刷屏"传播阶段，形成了全民关注、全民参与、全民讨论的舆

论形势；最后传统媒体介入报道与传播，与新媒体传播形成补充，最终形成了全网覆盖、全媒体融合传播的联动机制。

（二）合理利用新媒体时代的舆论场

在新媒体时代，舆论的主场地是互联网。不同于传统媒体，由于互联网具有自由开放、广域无疆、数字技术、虚拟互动等特点，因此基于网络媒体的网络舆论也就呈现出了完全开放的形态，同时也具有匿名性、公开性等特点。① 而从舆论涉及的具体内容上来看，网络舆论事件多为负面和敏感性话题事件。网络舆论事件的议程往往因其违反常规和非预设性而引起人们的注意，成为各方人士发表意见的焦点。② 因此，网络这个完全开放的舆论场具有"乌合之众"的群体特性。当针对各种负面的议题时，在没有意见领袖出现的网络舆论场中，各种暴力甚至是极端的观点都可以随意出现，并且十分容易引发网民的共鸣，所以这样的网络环境十分容易形成舆论分化。因此，对于纪录片而言，要想获得非常好的传播效果，对网络舆论场的引导至关重要。如果本身存在一定争议性的关注点，则更容易引发舆论关注，从而增强传播效果，这一点在《穹顶之下》身上得到了很好的印证。

结　语

当代中国纪录片对新闻传媒人提出了新的要求与历史使命，这就是紧跟时代，深入社会，发挥纪录片真实性的本体特征，强化纪录片自身的记录质感，充分发挥媒体人的社会责任感。《穹顶之下》的广为传播让我们看到了国内新闻调查类纪录片创作的无限可能，也在制作模式、叙事结构、传播策略等多方面对国内纪录片创作有极大的借鉴意义，同时从侧面反映出，一部好的受大众认可的纪录片需要进一步强调社会功能和社会内涵，担负起媒体的社会责任，积极发掘和报道社会议题，通过纪录片的影像传播方式关注社会现实，回应社会关切。

与国际著名纪录片品牌相比，中国纪录片的发展才刚刚起步，但品牌之路已经从脚下延伸。新的行业起点，不变的历史使命，期待我们的纪录片市场能够真正实现多元共生的真正繁荣。

① 田卉，柯惠. 新网络环境下的舆论形成模式及调控分析［J］. 现代传播，2010（1）.
② 田卉，柯惠. 新网络环境下的舆论形成模式及调控分析［J］. 现代传播，2010（1）.

【附录】

中外优秀现实题材纪录片一览表

	分 类	片 名	播 映 年 份
国内	大型电视纪录片	《赛季》	2011
		《舌尖上的中国》	2012
		《超级工程》	2012
		《春晚》	2012
		《丝路，重新开始的旅程》	2013
		《中国蓝盔在行动》	2013
	栏目纪录片	《新闻调查》	1996
		《纪事》	2003
		《网上舞霓裳》	2011
		《田园有梦——石焉》	2011
		《老马的奋斗》	2011
		《搜索》	2011
	电影纪录片	《雨果的假期》	2012
		《乡村里的中国》	2013
		《千锤百炼》	2013
	合拍纪录片	《美丽中国》	2008
		《透视春晚》	2013
		《改变地球的一代人》	2013
国外		《华氏911》	1964
		《60分钟》	1986
		《人生七年》系列	2004
		《帝企鹅日记》	2005
		《地球脉动》	2006
		《白色星球》	2006
		《生命》	2009
		《海洋》	2010

【延伸阅读】

[1] 王庆福. 电视纪录片创作 [M]. 重庆：重庆大学出版社，2011.

[2] 胡亚敏. 叙事学 [M]. 北京：中国广播电视出版社，2005.

[3] 欧阳宏生. 纪录片概论 [M]. 成都：四川大学出版社，2004.

[4] 张雅欣. 中外纪录片比较 [M]. 北京：北京师范大学出版社，1999.

[5] 雷建军. 纪录片：影像意义系统 [M]. 北京：清华大学出版社，2005.

[6] 吕新雨. 纪录中国：当代中国新纪录运动 [M]. 北京：生活·读书·新知三联书店，2003.

[7] 孙玉胜. 十年：从改变电视的语态开始 [M]. 北京：生活·读书·新知三联书店，2003.

[8] （美）唐·休伊特. 60分钟——黄金档电视栏目的50年历程 [M]. 马诗远，林洲英，译. 北京：清华大学出版社，2004.

[9] 张洁，吴征. 调查《新闻调查》[M]. 北京：文化艺术出版社，2006.

[10] 周海燕. 调查性报道采访与写作 [M]. 北京：新华出版社，2003.

[11] 杜骏飞，胡翼青. 深度报道原理 [M]. 北京：新华出版社，2001.

[12] 黄匡宇. 形式是金：电视语言模型的寻找 [J]. 现代传播，2005（2）.

[13] 穆冰. 试论中国特色的调查性报道 [J]. 军事记者，2003（10）.

[14] 叶子，宋铮，井华，冯丹，祝振宇. 激情与理性——《新闻调查》个案研究 [J]. 媒介研究，2004（4）.

[15] 柴静. 调查性报道中的平衡技巧 [J]. 中国记者，2005（3）.

【思考题】

1. 结合《穹顶之下》，谈谈新闻调查类纪录片如何确保客观中立。
2. 《穹顶之下》的叙事策略有哪些特点？
3. 结合《穹顶之下》，谈谈移动互联网时代纪录片在传播和推广中的新特点。
4. 对于网络上热议的《穹顶之下》中的数据纰漏等问题，你是怎么看的？
5. 作为编导，以对社会某一新闻事件的调查为题材拍摄一部现实题材纪录片，请撰写拍摄方案，包括本片要表现的主要内容、作品风格、创新点及传播策略等。

【参考文献】

[1] 李胜利. 穹顶之下，媒体何为？[J]. 当代电视，2015（4）.

[2] 李明宇. 以《穹顶之下》为例探析融合语境下传统媒体新闻传承与创新[J]. 记者摇篮，2015（5）.

[3] 赵文秀. 媒介融合的新突破：《穹顶之下》的传播思考[J]. 科技传播，2015（5）.

[4] 毛玉骄.《穹顶之下》的传播策略分析[J]. 新闻传播，2015（7）.

[5] 田野. 浅谈新媒体时代的独立传播者——以柴静雾霾调查为例[J]. 新闻世界，2015（6）.

[6] 熊娇. 从纪录片《穹顶之下》看自媒体的传播方式[J]. 传播与版权，2015（5）.

[7] 熊亚飞.《穹顶之下》高点击量的传播学分析[J]. 今传媒，2015（11）.

[8] 刘涛. 从话语方式到纪录质感——纪录片与深度报道的异同辨析[J]. 中国电视，2007（6）.

第十章 《雪崩》的融合效应

【案例导读】

《雪崩》

近年来，有关融合新闻报道的案例已屡见不鲜，然而在前几年，这还是一种时髦的做法。融合新闻里程碑式的作品当属《纽约时报》在 2012 年 12 月 20 日推出的一则有关雪崩的报道——《雪崩》（Snow Fall），这则新闻突破了传统媒体在新闻呈现上的单调乏味，而是巧妙地将文字、影音与三维动画等元素融合起来，带给读者全新的阅读体验。报道迅速吸引了大量读者，创造了 350 万浏览量，在沉寂已久的传统媒体圈掀起了一阵波澜。2013 年，《雪崩》作者、《纽约时报》体育频道记者约翰·布兰奇（John Branch）更是凭借这部作品获得普利策新闻奖"特稿写作"奖。

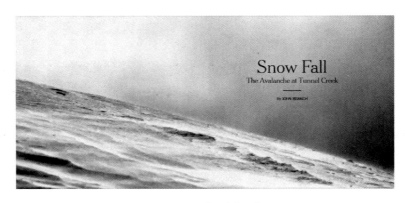

图 10-1 《雪崩》封面

《雪崩》是一个多媒体报道项目，报道灵感来自于对滑雪场上高死亡率的高度关注。2012 年 2 月，美国华盛顿州喀斯喀特山脉的特纳尔溪地区意外发生雪崩，数名滑雪爱好者不幸罹难。事发后，《纽约时报》资深体育记者约翰·布兰奇前往调查报道此事，并陆续发回报道与素材。然而，时报编辑部此次并未按常规套路发稿，而是

第十章 《雪崩》的融合效应

破天荒地将布兰奇的报道分发给新闻、摄影、动画、多媒体、视频、技术等众多部门,让大家开动脑筋,力争协力搞出个不寻常的报道产品。这一努力最终诞生了网络多媒体报道作品《雪崩》。编辑部把这次时长超过 6 个月的"发酵"运作过程,冠名为"项目",把其成品视为"呈现",以区别于其他日常新闻传播活动①。《雪崩》这个在"融合新闻"理念指导下的新闻报道分为"山谷滑雪""到达山巅""开始下山""雪崩爆发""发现遇难者""八方支援"六大板块,利用多媒体技术对雪崩事故进行了全方位、可视化报道,达到了良好的传播效果。《雪崩》作为融合新闻探索道路上的一则里程碑式作品,成为传统媒体利用新媒体强化报道效果的范例,其所取得的巨大成功,更是让传统媒体人对报纸的转型充满了希望。

面对新媒体的强烈冲击,报纸的生存空间已日渐狭小,业界的众多学者更是认为报纸在不久的将来会消失。在报纸进入"寒潮期"的大背景下,《雪崩》的成功无疑是给沉寂的死水中投下了一颗石头,由这颗"石头"荡起的涟漪不仅让报纸这潭死水重新焕发了生机,更是激起了众多学者的探讨和注意。清华大学新闻传播学院教授陈昌凤称之为"传统媒体向融合媒体转型的最佳范例",美国资深科技记者欧姆·马利克也对《雪崩》项目大加赞赏,他认为,《雪崩》项目的新媒体探索具有很高的价值,《纽约时报》完全可以沿着目前的路子走下去。

第一节 《雪崩》的制作与体验

2012 年《纽约时报》推出的融合新闻巨作——《雪崩》,以全新的新闻呈现方式报道了 2012 年意外发生在美国华盛顿州喀斯喀特山脉的特纳尔溪地区的雪崩事故。与传统媒体报道的不同之处在于,脱胎于新媒体的《雪崩》可以借助各种新技术手段和版面的无限性,在报道中融合文字、图片、音频、视频、三维动画等元素,不仅报道了这次事故发生、发展和救援的情况,还对事故的当事人情况、诱发雪崩的原因以及美国历史上的重大雪崩事故进行了详细报道。在受众阅读碎片化的时代,按理说 18000 字的鸿篇巨制是犯了时下阅读的大忌讳,然而《雪崩》非但没有引起受众的反感,反而大获成功,其中的原因值得每一位新闻人仔细研究。

① 庄捷,邓炘炘. 体验式特稿传播 Snow Fall [J]. 新闻战线,2013(8).

一、以大数据技术挖掘受众关心的热点

以往的传统媒体在采集信息时主要依赖于记者对新闻的敏锐感以及事件所具备的新闻价值属性，事件所具有的新闻价值越高，被选中的几率也就越大。虽然这种方法有一定的合理性，但归根结底，还是以职业新闻人为把关人对信息进行把关，受众只是信息的被动接收者。这种方法最明显的弊端就是无法确保媒体所传播的信息正好是受众所喜欢的。然而借助大数据技术，媒体人可以对海量信息进行挖掘、整理、分析。在数据挖掘分析整理的基础上得出用户最感兴趣的信息，然后从中挑选出受众最大公约数的信息进行传播，这种精准投放可以更好地满足用户的需求。

（一）在选题策划上，通过数据挖掘了解受众最关心的信息

《雪崩》在选题策划上充分利用了大数据技术来挖掘受众最关心的热点。2012年2月19日，美国最著名的滑雪胜地———史蒂文斯·帕斯滑雪场发生了一场雪崩。由于遭遇雪崩的12名滑雪爱好者在全美有一定的知名度，因此事故经媒体报道后立即在Twitter（推特）和Facebook（脸书）等社交平台上持续发酵，一时间有关救援情况、未来几天天气状况、生还名单、有关雪崩的科学知识都成为大众关心的热点，并被迅速转发、评论和分享。《雪崩》作者约翰·布兰奇迅速抓住这一热点事件，通过数据爬取和挖掘工具，获得了社交媒体上有关雪崩事件的热点话题和关键词，在数据挖掘分析的基础上着手该篇新闻专题的策划，从而使这篇报道很好地迎合了受众的阅读需求。[1]

好的选题是成功的一半，传统媒体时代以"内容为王"，然而在当下，虽然内容的重要性依旧，但"服务为王"的理念却越来越深入人心，毕竟再好的内容如果不是受众关心的兴趣点，也只能是竹篮打水一场空，再好也是枉然。而大数据背景下，媒体通过对互联网及社交媒体上的数据进行爬取和挖掘，以及对受众以往阅读习惯的数据进行分析整理，可以有效地实现选题策划的有效性和科学性，真正了解"受众最关心的是什么"，做到精准投放。

（二）在新闻采写上，信息检索是新闻素材搜集的主要方式

新闻记者在业务上面临的最大挑战是如何快速、全面、真实地获取新闻素材。不管是在效率上还是质量上，传统的信息搜集方式都不能适应当前新闻市场的需求。一

[1] 刘小青. 从《雪崩》看大数据背景下新闻生产的变革 [J]. 青年记者，2013（36）.

方面，记者的手工操作不能迅速且完整地获取新闻素材。记者获取新闻素材的手段一般都是采访相关当事人，然而由于每个被采访者都会受到自身主观性的影响，因此所提供的信息往往不够全面和客观，而且记者还要深入现场获取信息，这就拉长了新闻制作的时间。利用大数据技术，通过与互联网公司的合作可以迅速挖掘到有关事件的所有信息，这不但确保了信息搜集的全面，而且还大大减少了时间成本。另一方面，记者在信息搜集时难免会受到自身主观倾向以及个人喜好的影响，虽然这不是记者主观上故意为之，但却无法避免，这就使得新闻在客观性上打了折扣，而利用大数据的信息检索可以有效地回避这些问题。

目前，《纽约时报》技术部门已将1981年以来的新闻都做了数字化处理，并进行了索引。而社会化媒体的数据爬取与储存成为《纽约时报》完善数据库的一个重要举措。在《雪崩》专题的写作中，交互式地图、新闻背景的补充与链接、有关雪崩的科技知识，都充分利用了《纽约时报》的数据库和政府、研究机构的开源数据库。法国数字集团总经理 Frederic Filloux（弗里德·菲尤克斯）在《数字新闻读者的"大数据"蕴藏巨大价值》中称，其他行业可以有效利用的大数据，也同样适用于数字媒体行业，读者的大数据蕴藏着尚未被挖掘的巨大价值，行为数据可使新闻服务更能吸引读者，并为内容发行商带来更大的收益[①]。

二、以"阅读为主"的体验感

《雪崩》拥有18000字的宏大篇幅，如何保证受众能够耐心地读下去是此次报道成功的关键所在，这就有赖于内容上的巧妙安排以及技术上的完美呈现。《雪崩》的数字设计师表示，文章设计中的最大成功之处（同时也是最大的困难）在于确定读者的阅读路径。设计人员按照文本的需要，在特定的位置放置特定的视觉元素，将用户的阅读路径始终确立在文章附近，既保证了用户"以阅读为主"的体验感，又能增加文章的表现力[②]。

（一）重视用户体验的技术互动

融合新闻与传统新闻的最大区别之处在于它带给用户全新的观看体验，可视化、现场感、互动性是一则融合新闻成功的关键所在。《雪崩》将全景地图、采访视频和音频、交互图片与知名滑雪者的传记有机地融为一体，形成了一个又一个小的视觉高

① 刘小青. 从《雪崩》看大数据背景下新闻生产的变革［J］. 青年记者，2013（36）.
② 李克. 雪崩：《纽约时报》的全新报道方式［J］. 网络传播，2013（6）.

潮。打开《雪崩》网页，首先映入眼帘的是一幅整屏的动态积雪图像：狂风吹拂着地面上的积雪，灰白的色调，让人顿生寒意，给人一种电影海报的视觉冲击力。紧接着，经历此次事故的滑雪者以视频的方式讲述自己的亲身遭遇，给人一种面对面对话的效果。再往下是逼真的三维立体动画，移动地展示着灾难发生地的地理环境，眩晕的效果让人身临其境。这些元素对可视化效果作了淋漓尽致的演绎，极大地提升了用户的阅读体验。

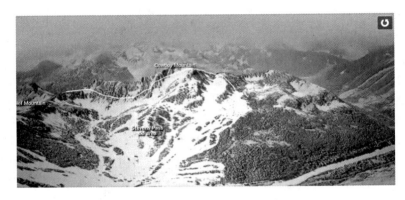

图10-2　用三维动画展示雪崩发生地

而与受众的互动则体现在两个方面：一种是直接互动，通过作品设计中的细节之处，给受众人性、主动的阅读体验；另一种则是间接互动，通过分享按钮，受众可以将这篇报道分享在自己的社交网络平台上，供朋友阅览。

在细节上的直接互动体现在每位采访对象出现后，就会在网页的右边出现以该人物头像为标志的背景信息框，点击即可了解这个人的具体信息，包括他们的年龄和职业。但这些内容都是辅助信息，与新闻报道的主干内容没有多大联系，如果用户阅读时间仓促可以选择直接忽略，阅读的主动权掌握在用户手中。

《雪崩》网页还会根据读者鼠标浏览动作的快慢，自动调整视频的播放速度和对应内容。只有你阅读到相应的位置，该视频才会自动播放；如果你还想看第二次，只需要将鼠标重新移动到先前的位置即可；而且你的鼠标滑动得越快，内容呈现得也就越快，它会完全根据你的阅读速度来进行内容呈现，真正实现了实时互动。

在间接互动上，如果读者十分喜爱这个作品，想与自己的好友分享，便可以通过网站右上角顶端的社交媒体链接进行分享。它有Facebook（脸书）和Twitter（推特）的分享按钮。一位名为"Cal"的网友评论道："这个作品太打动人了，我对它的喜爱难以言表。感谢记者约翰，你为我们带来了媒介融合的强烈心灵撞击。我已将链接分享给所有爱好滑雪的朋友。"

图 10-3 滑雪场景

在影音、图片和动画的交织行进中，读者不知不觉阅读完近 1.8 万字的特稿。稍微感到枯燥乏味的时候，就会出现一个让人叹为观止的多媒体元素，让你重新有了阅读兴趣。读者已经不是在看新闻，而是以身临其境的方式感知着这一事件。听其音，观其形，《雪崩》为用户提供了无与伦比的阅读体验。

（二）技术服务于文本的设计理念

《雪崩》这篇报道融合了音频、动画、电影制作等技术，这些技术虽然对单调枯燥的文字阅读有调节作用，但是也有可能产生打断读者阅读节奏、分散受众注意力的负面效果。我们制作融合新闻应该有一个基本的理念，那就是注意媒介元素运用的适宜性问题。媒介元素的运用要适可而止，不要单纯地陷入媒介技术形式的陷阱中，为了融合而融合，从一个极端走向另一个极端，这样只会产生过犹不及的后果，因此"度"的把握成为一种艺术。《雪崩》的成功在很大程度上需要归功于数字版式设计的编辑们，因为在进入多媒体制作阶段之前，负责版式设计的六位编辑就达成了共识——所有的技术均要服务于文本。具体而言，编辑团队将主要精力放在了故事情节的叙述上，根据故事表达的需要而确定呈现方式。他们不会为了使用多媒体元素而使用多媒体元素，他们只在文章需要的地方添加多媒体手段，起到一种锦上添花的作用。正是秉持这种制作理念，《雪崩》完美地将多媒体元素嵌入文本中，做到了新闻信息呈现效果最优化[①]。

[①] 郭之恩.《雪从天降》一次奢侈的融合报道探索［J］. 中国记者，2013（6）.

图 10-4　动画展示滑雪装备

《雪崩》报道对多媒体元素"度"的把握收到了良好的效果，避免了多媒体元素对读者阅读注意力的影响。设计人员将音频、幻灯片的打开方式以按钮的形式嵌入文本中，用户可以顺着文本阅读路径进行播放，而避免了分散注意力去寻找播放方式。这样既保证了读者"以阅读为主"的体验，又能用多媒体元素增加报道的表现力。另外，视频、三维动画的使用也是和文本表达紧密相关的，而不是为了炫耀技术。例如，当讲到滑雪装备的时候，用三维动画的形式展现安全气囊打开的全过程，不但丰富了报道的表现形式，而且还使报道显得生动形象，弥补了文字在表达上的抽象性。

三、根据新媒体特性制作融合新闻

在这次对雪崩事故的报道当中，《纽约时报》网站并没有简单地将内容从"纸"上搬到"网"上，而是从用户体验出发，立足于新媒体特性，利用多种媒体构筑复合型信息流，将整个页面进行了全方位的改动，真正将新媒体元素与文字相互融合、相互嵌套。

融合新闻不是简单堆砌多种媒介元素。简单的堆砌是做表面文章，缺乏融合新闻的魂，缺少精神主线的引领，它仅仅发生了某些物理变化，而且呈现的效果又是分散和凌乱的，这偏离了融合新闻的精髓。融合新闻是多种媒介元素运用的化学反应，它强调多种媒介元素融合成为一个有机整体，做到媒介技术和内容的完美融合，达到浑

然天成的境界。

《雪崩》主要角色登场时，文章一侧会用介绍卡片来对人物的形象、年龄、职业等进行说明，方便读者进一步了解。同时，文中在对所采访人物进行描述时，还会用点击即可播放的视频加以佐证，大大增加了信息来源的可靠性。由于缺少雪崩发生瞬间的现场视频资料，编辑就用三维动画模拟再现了雪崩发生时的情景，用奔腾而下的宏观画面介绍了雪崩的移动路径和速度以及产生的破坏力。而在介绍营救过程的时候，网页的左半部分是文字介绍，右半部分则是运用动画的形式展示每位遇难者被发现的位置，文字和动画配合得相得益彰。相比单一运用文字说明或静态图片的介绍，三维动画长于视觉再现和还原事发场景，对事件过程中视景"缺档"环节进行了有效弥补，同时又能普及雪崩的科学知识①。

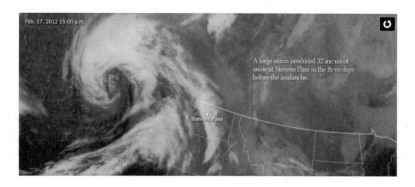

图 10-5　雪崩气象情况分析

如果说将报纸上的内容原封不动地搬到网络或移动终端是一种炒冷饭的行为，那么《雪崩》无疑是另起炉灶的全新尝试。与传统新闻报道不同的是，《雪崩》一文选择在网站首发，三天之后才刊登于纸质媒体上，可以说，《雪崩》完全是按照新媒体的特性进行内容制作的。传统媒体在新媒体的巨大冲击和压力之下，不得不向新媒体学习，于是媒介融合便成了传统媒体人的转型路径。虽然传统媒体人已经做到了将报纸上的内容转移到互联网，例如，每家报社都开通了自家的网站，但这种做法只是充当了内容搬运工的角色，仍旧沿袭了传统媒体人在内容制作上的旧思维，只不过是换了一个平台，新瓶装旧酒，没有做到真正的媒介融合。《雪崩》成功的意义就在于告诉传统媒体人，根植于新媒介的特性制作内容才是传统媒体向新媒体转型的王道②。

①　韩士皓，彭兰．融合新闻里程碑之作——普利策新闻奖作品《雪崩》解析［J］．新闻界，2014（2）．

②　李克．雪崩：《纽约时报》的全新报道方式［J］．网络传播，2013（6）．

第二节 《雪崩》的叙事与呈现

传统媒体的叙事载体是以文字为主，以图片为辅，由于版面的限制，往往都是惜字如金，以线性的方式交代故事的来龙去脉。虽然较好地将新闻重要内容展现在读者面前，但这种叙事和呈现方式往往显得枯燥乏味，已经难以适应在新媒体环境下成长起来的年轻读者的阅读习惯。当前，媒介融合已成为新闻报道必须主动适应的大背景，新闻叙事的载体由单纯文本转换为图片、音视频、三维动画等多手段相结合、交叉使用的"跨媒介新闻"。媒介之间相互取长补短，走上融合之路，这种变化使得新闻叙事产生了模式、策略、方式的本质性变革，一种崭新的、可视化的新闻叙事伴随着新闻的产生与发展，呈现在受众面前。

一、叙事模式的交流性

叙事交流模式由来已久，比如施拉姆的循环模式、马莱兹克关于大众信息交流过程的系统模式、网络信息交流模式。叙事交流模式继承并发展了叙事语言模式坚持新闻真实、客观、全面等要求，也适应了新媒体在新闻报道中运用多样化技术手段的需要。叙事模式的交流性是媒介融合背景下，新闻主动适应受众阅读方式的体现。

《雪崩》开篇就是以事故中的幸存者来讲述他们遭遇雪崩时的情况，生动的语言第一时间就把受众带到了惊心动魄的雪崩事故现场。通过第一人称叙事不仅增强了新闻的真实性和客观性，而且还增强了叙事的故事性。除了文字，报道中的视频采访更是缩短了受众和当事人的距离，给受众一种面对面交流的感觉。《雪崩》的制作思路就是让事故中的当事人来讲述自己的故事，而且通过多媒体手段尽可能地还原雪崩发生时的场景，给人一种身临其境的感觉。例如，用三维动画还原积雪从山上奔腾而下的场景，以及利用卫星视图介绍雪崩发生地的地理环境。为了增加交流性，《雪崩》采用了"文字+小图"链接的方式使亲历者对事件的描述文字与亲历者背景资料紧邻互补，同时又互不烦扰。如需阅读，点击头像小图链接就能以页面叠加方式，查看其背景资料的幻灯片，阅后关闭播放窗口，就可重新回到主报道页面，无需进行任何网页切换。这种方式既增加了亲历者与受众的交流性，又照顾了受众的阅读体验。

二、叙事内容的可视化

可视化一直是衡量融合新闻成败标准的重要尺度，传统新闻叙事中对于可视化的追求主要依赖事件本身要素以及记者文字表达能力。而新媒介则可以利用多媒体技术，通过音视频、动画等形式实现新闻报道的可视化。可视化逐渐被量化为可见性、可闻性、可感性等，多手段叙事、叙事厚度与美感，成为媒介融合背景下叙事内容可视化的重要转变。

（一）多手段叙事

诞生于新媒体之上的融合新闻，其最大的特点就体现在以多媒体技术为依托，以多手段、多元素进行叙事，这也是命名为"融合"新闻的原因。《雪崩》报道中融合了文字、音频、视频、幻灯片、三维动画等形式，利用这些叙事手段将一则普通的灾难性新闻做到了引起世人瞩目的效果。

《雪崩》报道的开篇是一幅满屏的 Flash 动画，播放的是劲风刮过山地积雪而扬起丝丝白雪的动态景象，配上《雪崩：特纳尔溪雪崩》（*Snow Fall：The Avalanche at Tunnel Creek*）的静态标题，犹如电影大片的片头。阵阵寒风、飞扬的白雪、冷峻的高山，立刻将受众带入由雪崩所营造的令人生畏的氛围当中，令观者心中油然而生某种进入感。

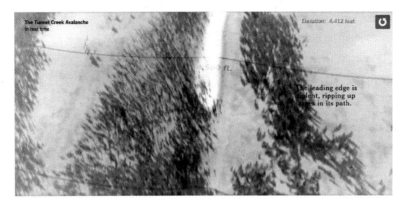

图 10 - 6　奔腾而下的雪崩

除了详细的文字叙述外，报道大量穿插使用三维动画技术，具体呈现当地当时的地形、地貌以及登山时的情况；对登山路径、发生雪崩的地点以及与此新闻事件相关

的背景因素，一一交代展示。观者所看到的是动态的实景地形，对当地的地理和当时的气候情况可产生直观和清晰的认知感受。

"文字+网页特效"形象描述事发位置和状况。对于灾难发生的位置及当时状况的交代，《雪崩》采用了"文字+网页特效"的方式来处理。这种将文字报道嵌入网页特效画面的做法，增强了报道的真切感，较好地帮助读者直观了解灾难发生时，滑雪爱好者身处的位置和行走的路线。这种阅读体验就像跟着导游边走边看，增强了读者对事件报道的现场感和亲历感。

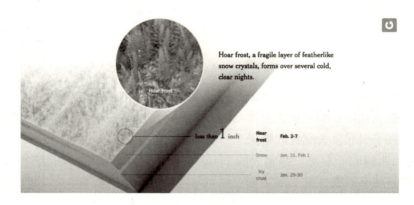

图 10-7　解析雪崩成因

"文字+显微图片+三维动画"细解雪崩成因。雪崩的形成和发生是一个复杂过程，与地形地貌、降雪时间和强度、气象条件等因素都有关联。《雪崩》打破以往文字说明+图片、视频演示或专家讲解等传统方式，综合运用"文字+显微图片+三维动画"手段，形象化地讲解从落雪到发生雪崩的演进过程，文字解说和显微图片描述了落雪的过程及雪的微观结构，说明雪崩发生的必要因素。文字报道与三维动画结合使用，描述当时在特纳尔溪从落雪堆积到导致积雪发生坍塌滑坠的全过程。这些直观易懂又不失科学性的呈现，兼顾了报道信息的准确性和报道形式的可视化。①

（二）叙事技巧与美感

融合新闻叙事内涵丰富。单纯的文本叙事很难将新闻当事人、叙述者、评论者的情感直接表达出来，而融合新闻中的图片、音视频、链接等形式，通过画面、场景、镜头变化巧妙地实现了表达的直观与现场感。融合新闻叙事注重节奏、色彩的调整，

① 庄捷，邓炘炘. 体验式特稿传播 Snow Fall [J]. 新闻战线，2013（8）.

多媒介本身的特点即决定了融合新闻必定会通过插入图片、变化镜头、变化新闻场景、使用多人物叙述等方式变换新闻叙事的节奏，从而丰富了新闻报道的技巧和手段，使新闻的呈现方式不仅做到了客观报道事件真相，而且赋予了新闻报道美感。①

图10-8　遇难者的地理位置

宏观上，《雪崩》全篇分为六大板块，即"山谷滑雪""到达山巅""开始下山""雪崩爆发""发现遇难者""八方支援"，按照灾难发生的先后顺序进行设计，六个部分密切相连、扣人心弦。但在微观上，《雪崩》又学习了传统报纸的倒金字塔写作手法进行展现。在"山谷滑雪"这个版块的开端，作者没有一开始就写滑雪爱好者登山的情况，而是以一名队员——Chris Rudolph（克里斯·鲁道夫）讲述雪崩发生时的危险情景作为全篇报道的开端。通过这种倒叙的方式将雪崩事故的高潮在一开始就开门见山地呈现给受众，瞬间抓住受众的眼球和注意力，并把受众带入那个惊心动魄的灾难现场。随后，《雪崩》以视频方式，让另一名队员 Saugstad（塞于格斯塔）现身讲述她遇到雪崩时的遭遇。再往下滚动，《雪崩》变换镜头，以三维动画这种大制作的形式介绍雪崩事发地——特纳尔溪的地理面貌。巧妙的节奏安排，辅之以美轮美奂的多媒体元素组合，让全篇报道萌发一种生动之美。

《雪崩》将亮点前置，在作品的开头就以文字、视频、三维动画这三种手法进行报道，淋漓尽致地发挥出融合新闻在呈现上的优势，有利于缓解用户观看新闻的疲劳感，带给他们新鲜的感觉和愉悦的体验。在色彩上，《雪崩》全篇以灰白颜色为主色调，一方面让网页显得简洁大方，保证了受众的注意力始终集中在报道上，而不会因为与报道无关的其他设计而分心，更不会喧宾夺主；另一方面，灰白颜色又是雪的颜色，所以网页选择灰白色为主色调，可以很好地将网页和含雪的图片、视频搭配起

① 王子海. 融合新闻中的叙事转型与表达［J］. 青年记者，2014（33）.

来，让整个设计显得和谐，是一个有机整体；最后，《雪崩》是一则灾难新闻报道，而灰白色给人肃穆的感觉，表达了对死者的尊重。

第三节 《雪崩》的热议与思考

一、《雪崩》代表新闻业的未来吗

融合新闻报道由于其精彩的视觉化呈现方式、多姿多彩的多样化表达方式，一经问世便大受读者的欢迎，受众被这种全新的阅读体验所吸引，一时间，众多专家纷纷把融合新闻报道看作报纸摆脱目前困境的救命稻草。2012年《纽约时报》推出的《雪崩》，仅在发布六天之后，就以出色的表现力获得了290万访问量和350万页面浏览量。同时，传统的报纸还出了五叠报道，并很快推出了以文字为主的电子书，之后在周末版《纽约时报》还推出了特别报道。《雪崩》这则融合新闻报道创新了新闻呈现方式，更是成功地吸引了一向不爱读报的年轻受众驻足观看，这对当前不断流失年轻读者群的报纸行业，无疑是最大的利好消息。

但也有很多人对《雪崩》持质疑态度，认为它不能代表未来传统媒体的发展方向，很可能只是昙花一现的新闻奢侈品。盛名不亚于《纽约时报》的百年大刊《大西洋月刊》的高级主编德雷克·汤普森（Derek Thompson）率先发难。在《雪崩》发表的第二天，汤普森就撰文表示："《雪崩》不会是新闻业的未来。"在汤普森看来，《纽约时报》此次的报道耗费巨大的财力、人力，是一次新闻理想主义的实践。就连该报数字设计副主管安德鲁·库尼曼都承认，此次的报道规模空前，并不是时报的报道常态，要是每条新闻都要这样制作的话，那就没有媒体能够再维持下去了。此外，汤普森并不看好所谓的"多媒体融合"。据皮尤中心（Pew Research）的调查显示，随着移动媒体的出现，手机读者更喜欢文本阅读体验，不喜欢花里胡哨的音视频、动画干扰本来就不大的手机屏幕，影响阅读。概括而言，对于这一新闻作品的质疑，大致可分为以下三种：

其一，从经营角度而言，《雪崩》确为一次新闻理想主义的实践。除去费时、耗力之外（据悉，该项目由11人的制作团队共耗时6个月完成，其间的耗资更是高达25万美元，因此十分奢侈），虽然该报也出了纸质版和电子书（每份电子书售价2.99美元），但由于受众可以在网络上进行免费阅读，因此购买的人并不是太多。即使此次报道吸引了众多人观看，但最后也没有收回巨大的投入成本，只是一次赔钱赚

吆喝的实践。

其二，《雪崩》的制作播出耗时半年，这有损新闻的时新性。从定义上看，新闻是对新近发生事实的报道。如果一则新闻失去了时新性，那只能叫作旧闻，也就失去了报道的价值。在新媒体大行其道的今天，新闻的时新性更是做到了实时发布，一天之后发出的报道都有点过时，更何况是晚半年。从这个角度来看，《雪崩》这个作品在严格意义上不能叫作新闻，它更像是一个由媒体精心打造出的精致艺术品，而且《雪崩》这样的报道方式只适合报道重大新闻事件，而并不适合日常生活中的小事件，因此很难成为新闻常规化的报道方式。

其三，在信息爆炸时代，人们的阅读时间非常宝贵。我们正处在一个信息爆炸的时代，汪洋的信息大海让受众目不暇接甚至茫然失措，再加上受众碎片化的阅读习惯，因此信息变得短小而精悍十分重要。正如美国经济学家赫伯特·西蒙（Herbert Simon）所言："信息消耗的是接收者的注意力。"而融合新闻报道由于其内容十分丰富，阅读起来会占用受众很长的时间。也许在它刚面世的时候，人们因为新鲜会把它完整地看下来，但长此以往，读者肯定会产生审美疲劳。①《雪崩》以大投入、大制作方式所获得的成功，并不适用于小媒体。如果传统媒体只能依靠这种方式才能获得转型成功，那么就意味着众多的小媒体都没有生存的出路，这显然不是媒体行业所希望看到的结果，而真正的好方法应该是"普度众生"，让整个媒体行业欣欣向荣。

二、如何看待《雪崩》

虽然《雪崩》获得了巨大成功，但上述所陈列的弊端也是客观存在的。从盈利角度来看，这确实是融合新闻最值得深思的痛处。然而一切新事物在诞生初期，都是不完善的，我们不能因此就将其扼杀在摇篮里，更不能轻易地一棍子将其打死，我们要给它时间和耐心去完善自身，等待它慢慢茁壮成长，结出美丽的果实。

众所周知，新事物符合事物发展的必然规律，具有强大的生命力和远大的发展前途。以《雪崩》为代表的融合新闻就是一个新事物，它代表了新闻报道未来发展的走向。自《雪崩》诞生后，众多传统媒体都在进行融合新闻的尝试。例如，新华社的《地球绿飘带》、新华网在 2014 年推出的《南京大屠杀死难者国家公祭仪式》的报道、美国国家地理频道在肯尼迪·约翰逊总统遇刺 50 周年推出的特别报道《与死神的约会》（Interactive Documentary — Rendezvous with Death）、2013 年英国卫报网站

① 陈力丹，向笑楚，穆雨薇. 普利策奖获奖作品《雪崩》为什么引起新闻界震动［J］. 新闻爱好者，2014（6）.

推出的《解密美国国安局档案》（*NSA Files：Decoded*）等，都获得了很好的效果，并在社会上引起热烈反响。虽然像《雪崩》这类大制作的融合新闻很难收回制作成本，但它仍然吸引着众多传统媒体跃跃欲试，仍然引领着当今新闻报道发展的最新方式。这些前赴后继的融合作品本身就说明业界还是非常看好这类报道的无限前景。

大制作的融合新闻制作成本确实很大，耗费的时间也很多，也许永远成为不了常规化的新闻报道方式，但针对重大事件，例如奥运会、国庆大阅兵进行特殊的专题报道还是很有必要的，因为这些大事件对于一个国家的集体记忆和历史传承有着不同寻常的意义。中国媒体，尤其是国字号的媒体有责任、有义务将这些关系国家发展和荣誉的重大事件以一种仪式化的方式进行传播，使其流传后世。以前碍于技术上的不足，我们很难作出产生轰动性效果的报道。现在的融合新闻正好给了我们一个契机，我们可以用它客观记录中国当前的发展变化。至于盈利上的问题，我们可以考虑引入赞助商的形式来分担制作成本，还可以考虑出版有纪念意义的纸质版来获得发行收入。

但是，融合新闻绝不只是大投入、大制作的新闻报道方式，一切采用多媒体方式进行报道的新闻形式都可以叫作融合新闻，它包括我们日常在手机、电脑上看到的"文字＋图片"或者"文字＋视频"的新闻类型。而且这种形式的融合新闻报道已经飞入寻常百姓家，不管是制作成本，还是制作周期都和传统新闻没多大区别，记者只需一部智能手机就可以做到。它也适合小媒体进行制作报道。当前这种类型的融合新闻最大的问题在于能否以一种更有效的形式将文字、图片、视频恰当地融合起来，而不是把各种媒介元素割裂开来，只是在物理上简单地堆积在一起。

从上面的分析可以看出，融合新闻报道由于以多媒体技术为依托，在传播效果上远远优于传统媒体的报道方式，但高昂的制作成本和漫长的制作周期使其目前还不能成为媒体的常规报道方式，而且更令小媒体望而生畏。如果将来能够打造融合新闻产品批量化生产平台，运用技术手段将添加多媒体元素的过程简单化、模式化、流程化，不仅可以极大降低成本，解决融合新闻投入大的难题，而且还可以提高融合新闻产品生产的效率，那时候才真正能够将融合新闻发扬光大。《雪崩》作为融合新闻的产物，能够受到如此欢迎，值得国内媒体研究者深思和总结，期待以《雪崩》为代表的融合新闻能够给新闻业带来"雪崩效应"，引领互联网时代新闻报道的主流发展方向。

结　语

　　融合新闻是在媒介融合趋势下出现的一种全新的报道方式，凭借其巧妙的叙事、丰富的资料以及精彩的呈现形式使得新闻报道在专业性和可读性方面大大拓展，其可视化的叙事手段也更加适应受众读屏的阅读习惯，因而一经面世便给读者带来全新的阅读体验，大受世界范围内读者的欢迎。而《雪崩》则是融合新闻报道中的里程碑之作，《雪崩》获得巨大成功之后，一时间众多专家纷纷把融合新闻报道看作报纸摆脱目前困境的救命稻草。融合新闻由于在新闻生产时间和成本上的弊端，使得其推广存在障碍，但并非所有融合新闻报道都要集合文字、图片、视频、动画等所有媒体形式，像《雪崩》一样宏大而炫目。融合新闻的本意在于以互联网为核心平台，融合多媒体技术，以最适宜的手段进行新闻报道。从这个角度看，现在网络上的绝大部分新闻都是融合新闻。即使它不能承担起挽救传统媒体的重担，但作为一种报道方式，融合新闻还是给人们带来了全新的阅读体验，而且更加适合读屏时代的新闻报道形式。因此，以《雪崩》为代表的融合新闻仍然具有光明的发展前途，也值得中国媒体人进行深入研究和借鉴。

【延伸阅读】

1. 《与死神的约会》（*Interactive Documentary — Rendezvous with Death*）［EB/OL］. http：//kennedyandoswald.com/，2013 - 11.
2. 《解密美国国安局档案》（*NSA Files：Decoded*）［EB/OL］. http://www.theguardian.com/world/interactive/2013/nov/01/snowden - nsa - files - surveillance - revelations - decoded#section/1，2013 - 11 - 01.
3. 《8 月的 13 秒——35 州际公路大桥的坍塌》［EB/OL］. www.startribune.com/local/12166286.html，2007 - 08.
4. 《演讲》（The Speech）［EB/OL］. http：//www.theguardian.com/world/interactive/2013/aug/martin - luther - king，2013 - 06.
5. 《周永康的人与物》［EB/OL］. http：//datanews.caixin.com/2014/zhoushicailu，2014 - 11 - 17.
6. 《国祭》［EB/OL］. http：//http：//fms.news.cn/swf/gongjiri/index.html，2014 - 12 - 13.
7. 《地球绿飘带》［EB/OL］. http：//www.xinhuanet.com/2013dqlpd/jx.html，2013 - 08.

8.《三峡》[EB/OL]. http://www.5ipcc.com/article-21916-1.html, 2015-07-21.

9.《MH370失联一周年：一年了，你在哪儿》[EB/OL]. http://news.sina.com.cn/w/z/mhslyzn/, 2015-03-08.

10.《习近平的大外交》[EB/OL]. http://fms.news.cn/swf/xjpwj/, 2014-12.

11.《纪念甲午战争120周年》[EB/OL]. http://news.qq.com/zt2014/120jiawu/, 2014-07.

12.《红色圣地的绿色革命》[EB/OL]. http://www.xinhuatone.com/zt/hsya/index.html, 2014-10-21.

【思考题】

1. 融合新闻报道成功的关键因素是什么？结合《雪崩》谈谈你的理解。
2. 在大数据技术背景下，应该怎么策划选题融合新闻报道？
3. 以《雪崩》为代表的融合新闻报道是否是传统媒体未来发展的出路？谈谈你对融合新闻发展前景的看法。
4. 结合《雪崩》谈谈融合新闻与传统新闻在叙事方式和呈现方式上有何不同。
5. 如果制作一则融合新闻，你会报道哪一类事件？你会运用哪些多媒体元素，并如何将它们融合起来？请写出一个具体的策划方案。

【参考文献】

[1] 庄捷，邓炘炘. 体验式特稿传播 Snow Fall [J]. 新闻战线，2013（8）.

[2] 刘小青. 从《雪崩》看大数据背景下新闻生产的变革 [J]. 青年记者，2013（36）.

[3] 李克. 雪崩：《纽约时报》的全新报道方式 [J]. 网络传播，2013（6）.

[4] 郭之恩. 《雪从天降》一次奢侈的融合报道探索 [J]. 中国记者，2013（6）.

[5] 韩士皓，彭兰. 融合新闻里程碑之作——普利策新闻奖作品《雪崩》解析 [J]. 新闻界，2014（2）.

[6] 王子海. 融合新闻中的叙事转型与表达 [J]. 青年记者，2014（33）.

[7] 陈力丹，向笑楚，穆雨薇. 普利策奖获奖作品《雪崩》为什么引起新闻界震动 [J]. 新闻爱好者，2014（6）.

[8] 李薇. Snow Fall 与长新闻报道的命运 [J]. 新闻知识，2013（6）.

[9] 刘冰. 融合新闻采集与呈现 [D]. 济南：山东大学，2015.

［10］马涛. 《纽约时报》《雪崩》专题的革新断想［J］. 广告大观：媒介版，2013（7）.
［11］唐铮. 从雪崩到战友：纸媒破局创新的判断分析［J］. 中国记者，2014（6）.
［12］高丽娜，王海龙. 从《雪崩》看时政新闻融合媒体报道［J］. 中国报业，2014（10）.

后　　记

　　作为当代生活中的伴随性传播形态，影像传播已经成为学界与业界密切关注的对象。在媒介技术推动下，影像传播的传播方式、形态与功用也在发生变化，本书主要从人文情怀、媒介融合发展的角度重新认识、挖掘与研究纪录片影像传播的本质、功能及表现力。

　　凡是有过教学经验的人都明白，一本好的教材就是教学成功的一半。但要编写出一本受学生欢迎的高质量的教材却是一件不容易的事情。经过多年的教学实践和思考，编者认为一本好教材的突出特点应当是内容的典型性与研讨空间的开放性，这也是现代教材应有的一种品质。留有空间不仅有利于促进学生个性化学习，有利于激发教师的创造性，而且有利于增强教材的普适性，也是解决教材烦琐化的一种重要途径。

　　基于以上对教材编写的思考和认识，针对新闻传播类学科专业的教学特点，编者力图体现教材内容设置的典型性与开放性。每一章的内容由案例导读、案例分析、案例插图、延伸阅读书目、相关思考题组成。在每一个具体的案例分析中，包含了节目选题、策划、拍摄、制作、推广、社会影响、未来发展趋势等内容。本书突出案例教学，不仅适应当今纪录片影像传播研究与教学需求，而且符合世界纪录片影像传播研究与案例教学的先进潮流。

　　本书的完成属于团队合作的结果，10位研究生分别完成了10个章节的初稿写作。具体分工如下：第一章，魏聪聪；第二章，李进懿；第三章，韩旭；第四章，李爽；第五章，马滢；第六章，徐静；第七章，陈涵；第八章，黄小异；第九章，耿绍宝；第十章，郭会军。整个书稿的策划、统筹、框架结构以及各个章节段落的修改与加工分别由北京师范大学新闻传播学院王长潇、河南许昌学院文学与传媒学院宋昕睿和北京师范大学新闻传播学院博士生刘瑞一完成。

　　诚然，本书的出版离不开本书责任编辑邹岚萍的慧眼相助，她在百忙之中及时地把本书纳入中山大学出版社出版计划，使得本书顺利出版。在成书的过程中，邹岚萍不仅做了大量组织协调工作，而且对全书做了细致入微的修改工作，在此，向邹岚萍

后 记

以及中山大学出版社表达由衷的谢意。

作为北京师范大学自主科研基金项目的研究成果，本书的出版离不开学校社科处的支持与帮助，在此特表谢意。

同时，还要感谢那些在电影、电视纪录片研究领域里的专家学者，他们的研究成果为本书的写作提供了极有价值的参照，书中许多有价值的理论观点、引文数据都是直接或间接地来自这些专家学者公开发表的学术成果，有的已在书中注明，有的或许存有遗漏，在此一并说明并表示由衷的感谢。书中使用的影像截图都是从公开传播的经典纪录片中获得的，这些影像截图只是作为教学使用并在书中出现，在此一并注明并感谢这些经典纪录片的作者。由于作者水平有限，缺点错误在所难免，欢迎有识之士批评指正。

<div style="text-align:right">

编者

2016 年秋

</div>